完全圖解

室內設計
INTERIOR DESIGN
知識全書

和田浩一・富樫優子・小川ゆかり／著

王美娟／譯

編輯協力・內文設計	TACT SYSTEM股份有限公司
編輯協力	Brizhead（倉本由美）
執筆協力	宇都宮雅子　椎名前太

室內設計
INTERIOR DESIGN
知識全書

和田浩一・富樫優子・小川ゆかり／著

王美娟／譯

前言

近幾年來，「整修（Reform）」一詞轉變為「翻修（Renovation）」，開始受到一般民眾的注意。此外，在幾年前興起的生活雜貨風潮影響下，每個人都能隨自己的喜好布置房間，促使如早期室內設計雜誌般沒有生活感的空間煥然一新。從這幾點應該可以證明，「積極考量室內裝潢」的做法已經深入一般大眾的生活了。如今，「中古屋」或「優良中古住宅」等用語也愈來愈常見，不難想見今後的住宅市場上，新建案的動工戶數可能停滯或減少，而接觸翻修的機會則將變得更多。

從這樣的背景來看，今後我們若想獲得業主的青睞，恐怕不能忽視室內裝潢和客製化家具的樣式與設計。

在現今的建築概念「Skeleton Infill」（譯註：指把建築物分成結構體（Skeleton）和內部裝潢（Infill）兩個部分來進行的工法）之下，室內設計理應能以極為自由的創意來發揮才對，然而，我們還是經常看到受限於性能、機能或法規等各種規定與條件，而使設計變得綁手綁腳、侷促一隅，抑或發生未與屋主商量就逕自進行設計的案例。

想自由地發揮創意，首先必須剝掉一層層厚重的刻板印象，挖掘行為的「核心」，接著加入屬於自己的必要條件——這正是內文裡亦提及的「特定場域（Site-specific）」之空間。

本書闡明了考量室內設計時必須注意的基礎事項——「核心」（不過其中還摻雜了些許筆者個人的想法），除此之外，就是要配合業主的各種要求。

我抱持著這樣的想法，在2009年出版了《全世界最簡單的室內設計（暫譯）》一書，但這兩年來，我感到市場的需求愈來愈往「室內」的範圍移動，於是，我以此書為基礎加寫、修正，並將圖片改為彩色印刷，把內容重新編輯得更充實易懂，賦予「完全圖解」之名再度出版。

除了從事建築設計的讀者外，也希望日後有意學習室內設計者、想考取室內協調師資格者，或是正在規劃住宅的一般讀者都能夠加以參考。

<div align="right">2012年4月吉日 　和 田 浩 一</div>

CHAPTER 5
住宅與店鋪的室內計畫

CHAPTER 6
室內設計這份工作

室內設計的基礎概念

什麼是室內的「設計」？

所謂的室內設計，指的即是設計的行為。
要時時注意與人之間的關係，留心全面性的設計。

以人的行為為前提考量室內設計

室內空間基本上是由地板、牆壁、天花板所組成，單憑其形狀或比例的不同，給人的感受就會有很大的差異。不過僅用地板、牆壁、天花板包圍起來的空間，只能算是一個單純的箱子，在裡面加入色彩、光線、材質、家具後才會像「室內」。但這樣還不算完成，無論是住宅或店鋪，都要有「人」處在那個空間裡，所謂的「室內」才算大功告成。換句話說，進行室內設計時，必須時時意識「人」的存在。

從這樣的角度來看，會發現室內設計其實並非設計空間，而是在設計「行為」或「情境」。我們應當思考當「人」進入那個空間時會看見什麼景象？會聞到什麼氣味？會聽到什麼聲音？而亮度、溫度、溼度又是如何？「人」會因為這些要素產生許許多多的情緒，繼而轉換成各式各樣的行動。

若是住宅空間，人們就會在裡面進行各種生活行為；若是商業空間，便會存在飲食或販售物品等行為，正因有人存在，空間才會產生意義。室內設計這件事，即是設計「行為」本身（照片）。

意識全面性的設計

說到全面性的設計，或許以茶道為例會比較好懂。所謂的茶道，不單只是「茶室」這個空間構造，還包含地爐的擺設位置、茶室裡的花、書法、香、茶具、茶器、茶點、和服花色等每一個細節，都必須具備整體性的「感受」才行。將某個行為所需的物品和材料配置於周邊，再慢慢地擴大範圍到整個空間，便是一種十分有效的手法，這時必須同步思考光線、色彩、氣味、聲音、家具、材質和空間格局等要素。說得極端一點，連觀葉植物的種類、掛在牆上的畫、「人」所穿的服裝花色或髮型等，這些也都是室內設計的一部分。

● 比例
在建築或室內設計方面，是指以人體為基準，具備功能性或美感的尺寸之比例關係。

（照片）以人為主角的室內設計

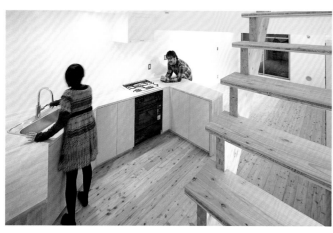

要完全以「人」為主角，就必須營造出「讓待在裡面的人看起來很美麗」的空間，以此設計色彩、材質、線條和格局等。

設計：STUDIO KAZ
攝影：山本まりこ

落實想像的步驟

①以顧客的需求為基準繪製草圖

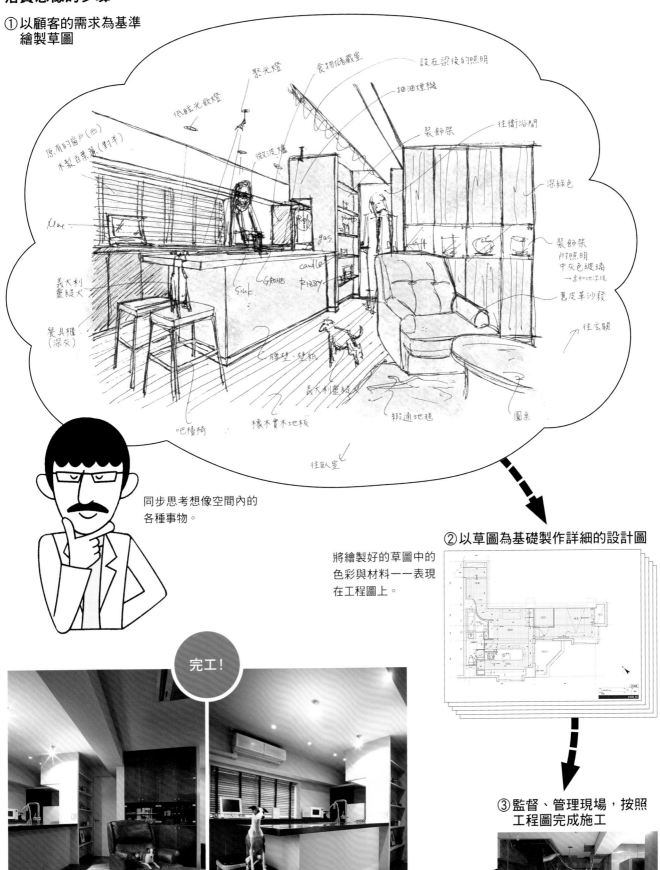

同步思考想像空間內的各種事物。

②以草圖為基礎製作詳細的設計圖

將繪製好的草圖中的色彩與材料一一表現在工程圖上。

完工！

③監督、管理現場，按照工程圖完成施工

設計：STUDIO KAZ
攝影：山本まりこ

室內設計的基礎概念

建築結構與各部位的建法

室內的素材與裝潢

家具與建具的安裝

住宅與店舖的室內計畫

室內設計這份工作

尺寸的設計 ①
從人體尺寸評估模數

長度單位是從人體尺寸衍生而來。
直到現在，住宅的建材仍使用「尺」和「間」為尺度。

以人體尺寸為基準的尺貫法

目前我們所使用的公制，是將地球周長的 4 萬分之 1 訂為 1 公尺，在公制普及之前，人們都是用身體的一部分來測量物體的大小，像「尺」的象形文字，就是「從打開拇指和其他四指測量長度的樣子衍生為長度單位」（《新字源改訂版》，角川書店）。正因為是以「源自人體尺寸的概念」為基礎建立的空間，才能帶給人們更為舒適的感受。

這種尺貫法於 1921 年廢除，不過日本的建築現場仍通用「尺」這個單位，這也是因為用於住宅的建材幾乎都是以尺為基本單位，如合板或板材有 910×1,820mm（3尺×6尺）或 1,215×2,430mm（4尺×8尺）等大小。要是在現場，經驗老道的木工師傅問道：「這邊的溝，3 分可以嗎？」可就不能聽不懂。而 6 尺的長度為 1 間，1 間×1 間的面積為 1 坪，即使到了現代，仍是

建築上不可或缺的單位，就像「起身半疊，躺下一疊」這句話一樣，日本標準的榻榻米尺寸是 5 尺 8 寸（1,760mm），不難想像這即是從人體尺寸推算而來的大小（圖1‧2）。

歐美的英制同樣源自人體尺寸

「用來決定建築空間和建材尺寸的單位尺度或尺度體系」稱為模數，其中知名的概念，就是法國建築師勒‧柯比意（Le Corbusier）所提倡的「模矩（Modulor）」（圖3）。

美國有英吋、英呎、碼等單位，而英呎（feet）指的就是腳（foot），這個尺度顯然是從人體推算而來。1 英呎大約是 304.8mm，數值很接近日本的尺，而 1 碼為 914.4mm，大約等於日本的半間（表）。

● 尺貫法
起源於中國，是東亞廣泛使用的度量衡單位。
1 尺（約 30.3cm）＝10 寸
1 寸（約 3.03cm）＝10 分
1 分＝約 3mm
6 尺＝1 間（約 1.82m）＝1 尋
1 坪＝6 尺平方（約 3.3m²）等。

● 勒‧柯比意
（1887～1965）
出生於瑞士、主要活躍於法國的建築大師，同時也是推動鋼筋混凝土住宅建築及高層大樓都市計畫的先驅。代表作品有薩伏伊別墅（Villa Savoye）、廊香教堂（Notre Dame du Haut）等。

（圖1）日本住宅尺度的概念

①柱割[1]（江戶間）

12尺
（3,640）

9尺
（2,730）

②疊割[2]（京間）

12.6尺
（3,820）

9.45尺
（2,865）

（單位：mm）

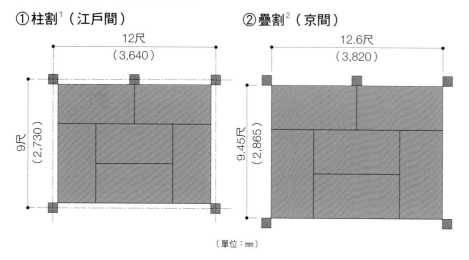

	京 間	中京間	江 間（田舍間）
柱割	6 尺 5 寸	6 尺 3 寸	6 尺
疊割	6 尺 3 寸	6 尺	5 尺 8 寸

※豐臣秀吉實施太閤檢地（1582年～）當時，將 6 尺 3 寸訂為 1 間。
※即使同樣是 1 疊，每個地區也有不同的尺寸。1 間的大小亦代表地位的高低，而京都是當中地位最高的，其他還有「九州間」、「四國間」、「關西間」等類別，往往必須事先掌握施工現場（地方獨有）的尺度。

譯註：1 以柱子的間距為尺度。
2 以榻榻米的長度為尺度。

（圖2）日本人的尺寸

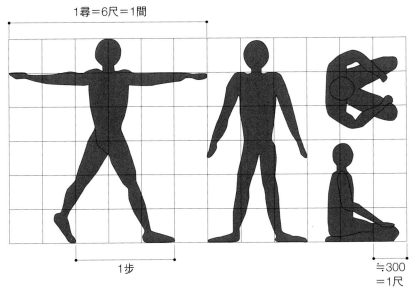

1尋＝6尺＝1間

1步

≒300
＝1尺

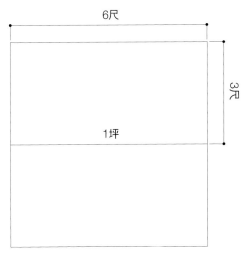

6尺

3尺

1坪

（圖3）勒·柯比意的模矩

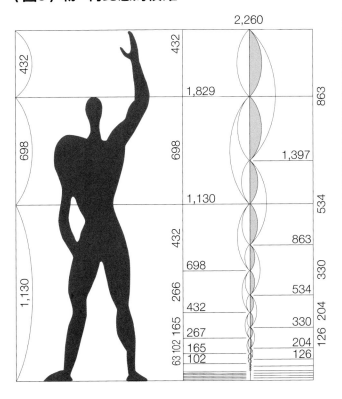

2,260

432

1,829

698

1,130

432

698

266

432

267

165

63 102 165

102

863

1,397

534

863

330

534

330

204

126

204 126

紅	藍
6	
9	11
15	18
24	30
39	48
63	78
102	126
165	204
267	330
432	534
698	863
1,130	1,397
1,829	2,260
2,959	3,658
4,788	5,918
7,747	9,576
12,535	15,494

紅色數列是以身高為基準，藍色數列是以手伸長時為基準。用黃金比例分割從人體尺寸得到的基準值，便會得出這兩排數列。

（表）單位換算表

公釐	尺	間	英吋	英呎
1	0.0033	0.00055	0.03937	0.00328
303.0	1	0.1666	11.93	0.9942
1818	6	1	71.583	5.9653
25.4	0.083818	0.0139	1	0.0833
304.8	1.00584	0.1676	12	1

平方公尺	公畝	坪
1	0.01	0.30250
100	1	30.2500
3.30579	0.03306	1

室內設計的基礎概念

建築結構與各部位的建法

室內的素材與裝潢

家具與建具的安裝

住宅與店鋪的室內計畫

室內設計這份工作

尺寸的設計 ②
從人體工學考量規劃空間的方法

從人體的姿勢與動作、家具或機器的大小來考量作業範圍。
椅子、調理檯、收納櫃等，也各有方便使用的尺寸。

按各個部位評估作業範圍

人的姿勢分為站立、坐椅、坐地、躺下四種，只要採取正確的姿勢就能減輕身體負擔，因此物品的大小與位置相當重要，而其與室內設計的關係更是密不可分。

當人在進行某項作業時，無論平面或立體，都存在著四肢會接觸到的範圍，此一範圍就稱為「作業範圍」（圖1）。其不僅和使用情形及身體負擔有關，同時也關係到安全性，因此在設計時必須多加留意。由於生活中許多動作會跟機械或器具的使用同步進行，故作業範圍不光是指身體的空間，還必須包含家具或機器的大小。此外我們也很少進行單一行動，以上廁所為例，除了主要的目的外，也要考量到洗手、開門等一連串動作（圖2·3）。

家具與設備也有便於使用的尺寸

椅子坐起來舒適與否的基準在於椅面的高度、角度、深度、椅背的角度等因素，並視作業或休息等用途不同而有所差異（圖4），此外還要留意椅面高度過高會壓迫到小腿上部。而桌子和椅子的配置中最重要的差尺，原本最理想的數值是從人體尺寸的座高[1]來推算（圖5），不過訂製桌椅較不實際，所以有時也會鋸掉現成品的桌腳或椅腳來配合身材。

在廚房等作業檯方面，JIS規格（日本工業規格，Japanese Industrial Standards）規定調理檯的高度為850mm和800mm，不過現場實際做到900mm以上的也不少。亦有設計師是以「身高÷2＋50mm」這條一般標準的公式來推算，但是每個人的手腳長度不盡相同，最好能考量到多人作業的情況或內嵌式機器的尺寸等問題，謹慎地計算高度。

JIS規格規定的洗臉檯高度為720mm和680mm，不過實際上大多做成800～850mm。

至於收納的部分，則要考慮收納物品的重量與大小、收拾時的姿勢等問題，再來決定高度與深度。尤其人做出下蹲的動作時會處在接近地板的高度，所以便需要預留前面的空間。

● 差尺
指桌面和椅面的高度差，視作業種類而有所不同，可以270～300mm為基準。

（圖1）作業範圍

① 水平作業範圍

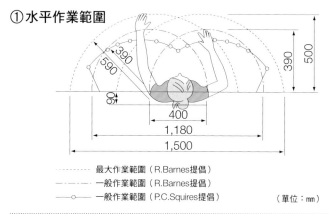

390
590
90
400
1,180
1,500
390
500

┈┈┈ 最大作業範圍（R.Barnes提倡）
─── 一般作業範圍（R.Barnes提倡）
─── 一般作業範圍（P.C.Squires提倡）

（單位：mm）

② 立體作業範圍
（R.Barnes提倡）

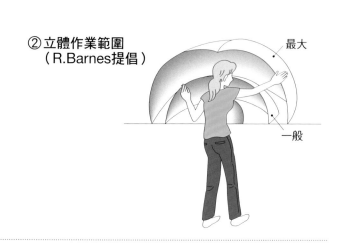

最大

一般

譯註：1 在椅子上坐直時，椅面到頭頂的高度。

室內設計的基礎概念

建築結構與各部位的建法

室內的素材與裝潢

家具與建具的安裝

住宅與店鋪的室內計畫

室內設計這份工作

（圖2）動作空間的概念

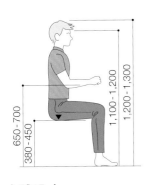 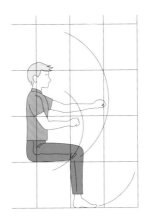 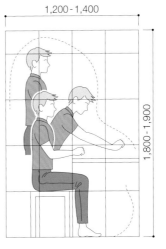

（單位：mm）

人體尺寸
坐在椅子上時主要的身體尺寸。

➡

動作範圍（動作尺度）
在坐著的狀態下手腳動作的尺度。

➡

動作空間
在動作範圍內保留家具與用具尺寸的餘裕後，以直角座標系表現。

➡

單位空間

（圖3）標準動作空間與設備的裝設位置

① 穿上衣

③ 洗臉

⑤ 牆壁‧門的開關

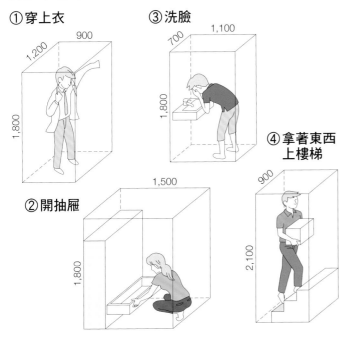

④ 拿著東西上樓梯

② 開抽屜

1,400 對講機
1,200 電燈開關
1,000～1,100 門把

> 圖示以成年男性為例。括號裡的數字為身高比例。

⑥ 收納櫃

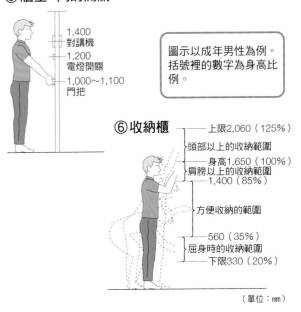

上限2,060（125%）
頭部以上的收納範圍
身高1,650（100%）
肩膀以上的收納範圍
1,400（85%）
方便收納的範圍
560（35%）
屈身時的收納範圍
下限330（20%）

（單位：mm）

（圖4）椅子的分類

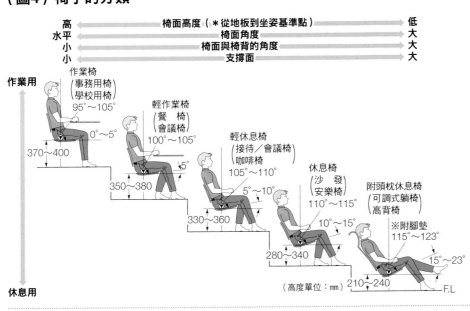

高	椅面高度（＊從地板到坐姿基準點）	低
水平	椅面角度	大
小	椅面與椅背的角度	大
小	支撐面	大

作業用

作業椅（事務用椅／學校用椅）95°～105° 0°～5° 370～400

輕作業椅（餐椅／會議椅）100°～105° 5° 350～380

輕休息椅（接待／會議椅／咖啡椅）105°～110° 5°～10° 330～360

休息椅（沙發／安樂椅）110°～115° 10°～15° 280～340

附頭枕休息椅（可調式躺椅／高背椅）115°～123° 15°～23° ※附腳墊 210～240

休息用

（高度單位：mm）

F.L

（圖5）桌椅的機能尺寸

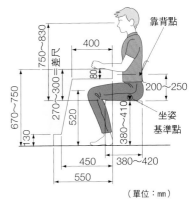

靠背點
1,200 - 1,400
1,800 - 1,900

750～830
差尺
270～300
670～750
130
400
80
520
200～250
坐姿基準點
380～410
450
380～420
550

（單位：mm）

尺寸的設計③
從行為心理考量室內動線

人類具有下意識進行動作或行為的特性。
要根據這些特性來評估室內的動線與配置。

掌握人的行為心理與動作特性

人類的動作或行為中具有某種特性，可看出一定程度的共通模式，這種生理性的傾向或習慣稱為刻板印象（圖2①）。一扇門的某一邊若有把手，人會根據經驗自然地做出「拉」的動作；如果只有一塊平板，則會做出「推」的動作，這就是物品帶給人的知覺，又稱為「預設用途（affordance）」。

如果設計時未能仔細考量這些特性，設備、家具乃至空間都會變得難以利用而招致混亂，特別是針對有關安全的物品，這份顧慮更是不可或缺。

除了工具，在行為上也能看到相同的情況，如大部分的便利商店都是以逆時鐘方向陳列商品（圖1），然而這並非國際通用的做法，如在房間裡擺放書桌時，日本大多會面向窗戶擺放，而歐美則多擺放在面向入口的位置（圖2②）。

考量人在每個場所的心理尺度

人類都是在與他人的聯繫中生活，並根據其關聯性與交流的親密度來決定彼此的距離。比如在電車上，如果乘客都是互不相識的陌生人，長椅兩邊的位子便會最先坐滿，接著才會有人去坐中央的位子。從桌子的入坐方法也能看出這類特徵，想提高交流的程度，彼此就會坐在面對面的位子，讓視線更容易產生交集。而廚房之類的地點也必須考慮視線的高度，要協調坐者與站者的視線高度，在此有幾個可行的方法，務必視情況分別採用（圖3）。

此外桌子的形狀也關係到彼此交流的圓融度，比起規規矩矩的四方形，帶點弧度的桌子更能營造出柔和的氣氛，也能使商談等順利進行（圖4）。

● 刻板印象
在產品設計上是絕對要列入考量的要素，會根據不同的地區與文化而有所差異。

● 預設用途
生態心理學的基本概念，用來表示人與環境、物體的行為關聯性。這個詞是由美國知覺心理學家詹姆士‧J‧吉布森（James J. Gibson）從「afford（給予、提供）」這個字衍生創造出來的。舉例來說，人一看到椅子就會聯想到它有「可以坐」的預設用途，或說「椅子有提供人『坐』的用途」。

（圖1）便利商店的動線

便利商店往往會巧妙地利用刻板印象的手法，並不受限於這項法則。

室內設計的基礎概念

建築結構與各部位的建法

室內的素材與裝潢

家具與建具的安裝

住宅與店舖的室內計畫

室內設計這份工作

（圖2）刻板印象

①生理動作的特性

推　　　　　　　　　拉

往右轉　　　　　　　往右轉

擴大音量　　　　　　關閉
（收音機·立體音響）　（瓦斯栓·瓦斯暖爐）

②源自習慣·傳統的行為特性

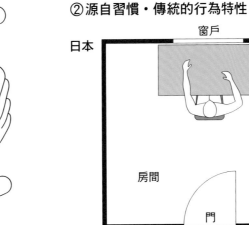

日本
窗戶
書桌
房間
門

歐美
窗戶
書桌
房間
門

S＝1/30

（圖3）使視線高度協調（廚房）

①利用地板的落差

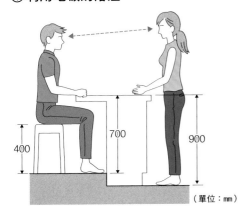

400　700　900
（單位：mm）

這是從以前就經常採用的方法，但在落差處的安全性、地板裝潢材料的貼合、設置基座等方面有許多問題待解決。

②利用椅子的高度

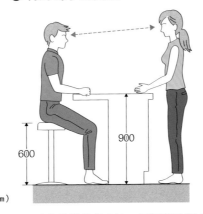

600　900

這是近來最常見的方法，不過能夠配合這個高度的椅凳很少有較好看的樣式，這一點往往讓人傷透腦筋。

③利用櫃檯的高度

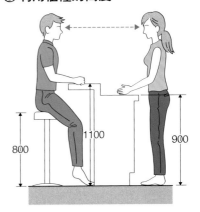

800　1100　900

這是能使雙方視線完全對上的方法，不過坐在高腳椅上很難長時間保持相同的姿勢。

（圖4）讓交流變得圓融的桌子形狀

比起規規矩矩的四方形，帶有弧度的桌子較能緩和現場氣氛，使交流更容易進行。

五感的設計 ①
色彩的作用與色彩的表現方式

色彩具有影響情感或行動等各式各樣的作用。
想正確地表現色彩，就要用記號來取代顏色名稱。

色彩的作用

如果有一天睡醒時發現世界全都是紅色的，各位會做何感想呢？不僅會覺得喘不過氣，也會難以辨識物品和人、喪失動作感與方向感等，對生活造成極大的阻礙吧？

晴朗的藍天、翠綠的樹林、五彩繽紛的花朵、鬧區的霓虹燈、闊步於街道上的女性們時髦的打扮……多虧色彩如此豐富的世界，我們才能有所感動、識別、表現，過著順當的生活。

在室內設計方面，「色彩」和「形狀」、「材質」都是用來傳達表現的內容，在設計過程中，以形狀→材質→色彩這樣的時間變化來思考形狀、材質和色彩並不具意義，在構思設計時，這三點應該要在設計師的腦海中同步聯想才對。意識到平常不會特別留意的色彩並加以規劃，對設計師來說是一項重要工作。

正確地表示色彩

櫻色、珊瑚色、茜色……這些全是不同色調的紅色，其顏色名稱就像這樣可以讓我們直覺掌握該顏色的印象。然而我們不可能一一為世界上的無數種顏色取名字，且這麼做也欠缺正確性和客觀性，於是有人發明了辨別色彩的標準——表色系。

表示物體顏色時一般會使用色相、明度、彩度——也就是所謂的「色彩三屬性」做為尺度（圖1）。

以三屬性表示色彩的方法中，最具代表性的就屬孟賽爾表色系（圖2‧3）。這個方法是由美國畫家兼美術教育學者艾伯特‧孟賽爾（A. H. Munsell）設想出來的，之後經過OSA（美國光學學會）更為嚴謹的修正，成為目前全世界通用的物體色彩尺度。而日本也制定了JIS Z 8721表色法，至於色票集則有孟賽爾色票（Munsell Book of Colors）和JIS標準色票等。

- **表色系**
 定義色彩的相對位置關係，用數值或記號建立定量化的體系以正確標示色彩的方法。

- **色相**
 色彩的相貌，如紅色、藍色等。

- **明度**
 色彩的亮度。明度愈高愈接近白色，明度愈低愈接近黑色。

- **彩度**
 色彩的鮮豔度。彩度愈高愈接近純色（最鮮豔的顏色），彩度愈低愈接近無彩色（白色、灰色、黑色）。

什麼是色彩的通用設計？

Xknowledge

Xknowledge

文字與背景有明度差異會比較容易辨識

進入21世紀後，通用設計（Universal Design）的概念開始受到矚目，亦於室內設計的色彩計畫上啟發了重要的方向性。通用設計的理念是「設計出能讓更多人利用的東西」，而色彩的通用設計就是依據這項理念，展現出使色覺障礙者能像健康者一樣容易辨識的配色。具體來說，就是不單靠色相差異來區別顯示的顏色，而是講求拉大明度的差距、添加文字等。

（圖1）三屬性的色彩立體結構

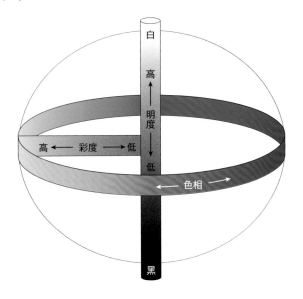

（圖2）孟賽爾色相環

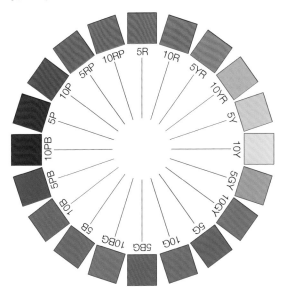

色相（Hue，簡稱H）是以紅（R）、黃（Y）、綠（G）、藍（B）、紫（P）五色為基本色相，並在每種顏色之間加入黃紅（YR）、黃綠（GY）、藍綠（BG）、藍紫（PB）、紅紫（RP）等中間色相，各色相又細分成10階，總計100種顏色。每種色相以1到10來表示，5則是該色相的中心。

（圖3）孟賽爾色彩立體

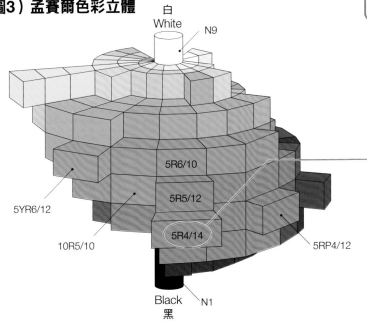

孟賽爾表色系的標示方法

孟賽爾表色系以HV/C為標色記號，
例：5R4/14（讀做5R4之14）。
這個顏色的色相為R的中心，明度為4（中明度），彩度為14（高彩度），也就是「鮮豔的紅色」。

由於每個色相的最高彩度值皆不同，故孟賽爾色彩立體會呈現歪曲的形狀。

（照片）室內設計的色彩設定

　　在室內設計的現場，塗裝顏色大多是以日本塗料工業會塗料用標準色（照片）、DIC色票等色票本來進行色彩設定，如果是色票裡沒有的顏色，最好拿實物來參考。孟賽爾表色系（圖2・3）多用於景觀色彩的領域或論文發表等國際性交流的場合，此外，景觀色彩的色票集也有JPMA景觀色標準體系等種類。

室內設計的基礎概念

建築結構與各部位的建法

室內的素材與裝潢

家具與建具的安裝

住宅與店鋪的室內計畫

室內設計這份工作

五感的設計②
光所展現的空間意義

透過照明產生的「光與暗」，
營造出空間的深度，使室內的表現更多元。

從火的發現到電燈的問世

遠古時代的人們過著單純的生活，白天在戶外的自然陽光下活動，天黑了就睡覺，接著發展出「生火」的行為，歷經長久的歲月後，人工照明問世（表），時至今日仍持續進步。從照明兼做調理用途的火堆開始，經歷篝火、火把、蠟燭、紙燈、燈籠、石油燈、瓦斯燈等器具的演變，火焰照明長久以來照亮了人們的生活，而改變這段歷史的則是電燈的發明，如今人們已能更安全、穩定地使用電燈。

活用光與暗的照明效果

說起近來居住空間的潮流，免不了會提到「一室空間」這個關鍵字。與其將都市型的狹小住宅用牆壁來細分，還不如利用同一個空間進行多種用途來得經濟實惠，而如此一來，照明的作用就顯得更加重要了。

照明的目的在於供應必要的光線，然而形成陰影這一點也同樣重要。存在於空間裡的「黑暗」部分，在心理上能讓空間看起來更為寬敞，帶給人充滿深度的感受。利用這一點，在一個空間裡刻意設置明亮處與黑暗處，就能創造出層次豐富的室內環境，因應各種不同的情境（圖1·2·3）。不消說，這時最重要的便是「光與暗」的照明效果，而非照明器具的設計（照片）。

為此，我們應當講求建築化照明，也就是盡可能隱藏照明器具的存在，僅針對光源本身進行設計，只把照明器具當做組成室內環境的一項物件，以及創造出「光與暗」的裝置即可。而唯有在符合這兩點的情況下，才能呈顯出照明器具存在的理由。

● 建築化照明
事先將光源嵌入牆壁或天花板，使之與建築物融為一體的照明。尤其間接照明還具有柔和光線、醞釀氣氛、避免眩光（光源直接射入眼睛時，讓人感到不適的狀態）等效果。

（表）光源的種類

	白熾燈	放電燈	電場
發光原理	加熱燈絲使之發光	電極放出電子，撞擊燈管內的汞原子後產生紫外線，紫外線照射玻璃管內的螢光物質，即可發出可視光線	將交流電壓導入螢光體，在電流幾乎未流動的情況下，電子會重新結合而放出光源
特　徵	可調光	不可調光（部分可調光）	不可調光（部分可調光）
	熱輻射大	熱輻射小	熱輻射小
	——	需要安定器（逆變器）	——
色　溫	只有燈泡色	有變化	有變化
種　類	普通燈泡（日本預計2012年前停止生產）氪氣燈泡鹵素燈泡	螢光燈水銀燈高壓鈉燈金屬鹵化燈	LED有機EL無機EL

（圖1）天空與電燈的色溫

參考：小泉照明目錄

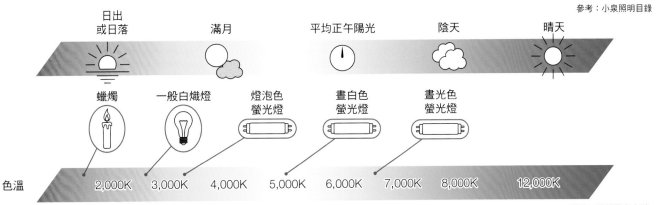

日出
或日落　　滿月　　平均正午陽光　　陰天　　晴天

蠟燭　　一般白熾燈　　燈泡色
螢光燈　　畫白色
螢光燈　　畫光色
螢光燈

色溫　2,000K　3,000K　4,000K　5,000K　6,000K　7,000K　8,000K　12,000K

單位：絕對溫度（K）

（圖2）光源的光色（色溫）

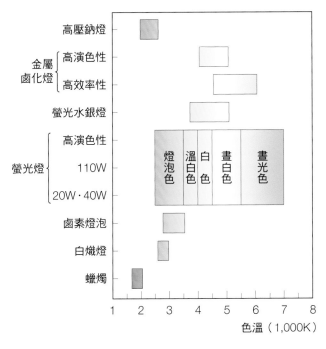

（圖3）色溫和照度帶來的感受

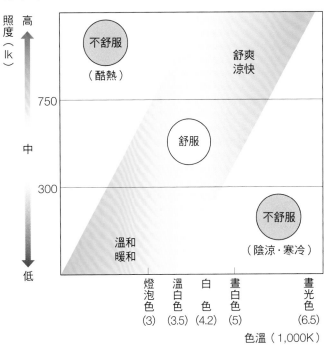

（照片）利用照明表現光與暗

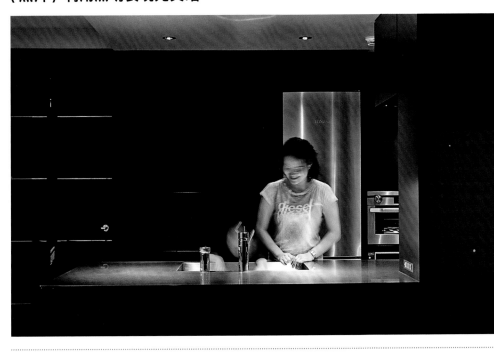

將低眩光的嵌燈埋設在中島型廚房的天花板裡，抹去燈具的存在感，作業檯面則顯得相當明亮。此外，把不鏽鋼作業檯面當成反光板使用，也會讓站在該處的人看起來更美麗。

設計・攝影：STUDIO KAZ

建築結構與各部位的建法

室內的素材與裝潢

家具與建具的安裝

住宅與店鋪的室內計畫

室內設計這份工作

五感的設計③

藉由聲音控制產生舒適感

聲音也是室內設計的要素之一。
想在聲音環境面上創造舒適的空間，就必須掌控隔音、吸音與殘響。

聲音有強度、高度、音色之分

人類會將聽到的聲音分成「強度（dB）」、「高度（Hz）」、「音色（聲音的特色）」這三種性質，藉以理解聲音帶來的訊息。「聲音的強度」就是我們平常覺得「音量很大」的感覺，代表音壓很高。

聲音是一種透過空氣傳播的波動現象，會依其波長改變性質，波長指的是「周波數」，用來表示我們聽見的「聲音的高低」。樂器的基準音（A音）大多調為440kHz，音程上升一個八度，周波數就會加倍。

像鋼琴或吉他這種獨特的聲音就稱為「音色」，即使面對相同周波數的聲音，我們的耳朵也能分辨音色的不同。

掌控隔音、吸音與殘響

聲音的強度、高度、音色三種性質是以波形的狀態來傳遞，在室內設計方面，則是利用隔音、吸音、殘響等方法來掌控此一「聲波」（圖）。

在表演廳的音響設計上，古典樂與戲劇各有不同的音響計畫，即使是一般住宅，最近也有愈來愈多會製造大音量的家庭劇院，因此現代人比過去更講究隔音性能（表1）。尤其集合住宅對於樓上傳到樓下的聲音大多有嚴格的限制，所以更必須注意地板材料的種類與性能（表2）。

「殘響」也是考量聲音環境時的重點之一。由於石材、磁磚、玻璃這類表面平滑細緻的材質吸音性能較低，無法吸收彈上牆壁的聲波，遂使得聲音留下來持續迴盪，這種情形就稱為殘響。例如浴室牆壁貼了磁磚，若在浴室裡發出聲音，殘響時間就會異常持久，相反地，低殘響的環境則能營造出沉穩的氣氛。不過若完全沒有殘響，也會讓人內心感到不安。

● 隔音性能
用來表示住宅上下樓隔音性能的等級稱為L值，乃以JIS規格來規定噪音的程度。L值可分為兒童跑跳所產生的重量衝擊音（LH值），以及物品掉落、拖動椅子時產生的輕量衝擊音（LL值）兩種。

（圖）聲音的傳遞方式

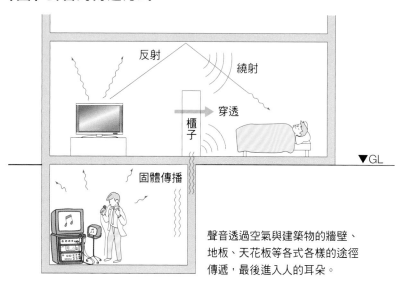

反射
繞射
穿透
櫃子
▼GL
固體傳播

聲音透過空氣與建築物的牆壁、地板、天花板等各式各樣的途徑傳遞，最後進入人的耳朵。

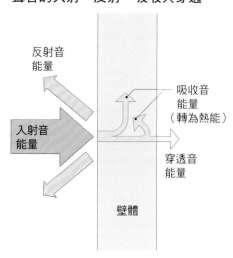

聲音的入射、反射、吸收與穿透

反射音能量
吸收音能量（轉為熱能）
入射音能量
穿透音能量
壁體

（表1）室內噪音容許程度

嘈雜程度	無聲	非常安靜			不會特別在意		感覺到噪音		無法忽視噪音
對談話、電話的影響		距離5m可聽見耳語聲			距離10m可對話 不會妨礙講電話		普通對話（3m以內） 可講電話		大聲對話（3m） 有點妨礙講電話
集會所·表演廳		音樂室	戲院（中）	舞臺劇場			電影院·天文館		會議廳·大廳
飯店·住宅			書房	臥室·客房	宴會場地	門廳			
學校			音樂教室	禮堂	研究室·普通教室			走廊	
商業建築					音樂咖啡廳·書店·寶石店·美術店		一般商店·銀行·餐廳·飯館		
dB（A）	20	25	30	35	40	45	50	55	60

（表2）木質地板的隔音等級

隔音等級	椅子、物品掉落的聲音等	集合住宅的生活狀態
L-40	幾乎聽不見	可以自在地生活
L-45	聽得見拖鞋聲	需要稍微注意
L-50	聽得見刀子掉落聲	生活時需要稍加留意
L-55	聽得見室內拖鞋的聲音	只要留意就沒問題
L-60	聽得見筷子掉落聲	彼此都還可以容忍的程度
L-65	聽得見十圓硬幣掉落聲	家裡如果有孩童，樓下住戶會抱怨

※集合住宅的隔音等級若沒做到L-60以上就會產生問題，而一般大多訂在L-45以上。

關於噪音的環境基準

地　區		不同時段的基準值	
		上午6點～晚間10點	晚間10點～上午6點
非面向道路的地區	特別需要寧靜的地區	50以下	40以下
	專供居住用途的地區	55以下	45以下
	與相當數量的住家合併，做為商業、工業等用途的地區	60以下	50以下
面向道路的地區	特別需要寧靜的地區中面向2線道以上道路的地區	60以下	55以下
	專供居住用途的地區中面向2線道以上道路的地區；以及與相當數量的住家合併，做為商業、工業等用途的地區中面向車道的地區	65以下	60以下
	鄰近主要幹道的空間（特例）	70以下	65以下

單位：dB（A）

室內設計的基礎概念

建築結構與各部位的建法

室內的素材與裝潢

家具與建具的安裝

住宅與店舖的室內計畫

室內設計這份工作

五感的設計④
溫度與溼度決定空間的舒適度

想提升溫溼度環境品質，就需要綜合討論日照、熱傳導與換氣問題，當然也不能缺少解決結露的辦法。

利用日照達到舒適的溫度

近年來住宅的氣密性能與隔熱性能皆有顯著的進步，因此透過機械計劃性地維持空氣環境成了不可或缺的課題。

此外，日照的問題也很重要，理想的日照環境是夏天能遮陽、冬天能獲得日曬，所以必須費心設置雨庇或遮陽板，以便按照季節調整日照環境（圖1‧2）。

而建築材料的熱容量也是重點之一。舉例來說，RC結構的頂樓或西曬的房間，即使日落之後，室溫仍會繼續攀升。水泥的熱容量大，「難熱難冷」，因此室外與室內的溫度便會有所差距。

不過有些例子則是反過來利用這種現象。如採光良好的客廳用熱容量大的大理石或磁磚做為地板材料，這樣冬季白天累積的熱能就會持續到晚上，從結果來看，亦可控制地板暖氣的運轉成本。當然，由於暖氣啟動需要花時間，因此別忘了設定定時器。

熱能的傳遞方式有傳導、對流、放射（輻射）三種，其乃透過這三者的組合來傳熱。圖3是以外牆的熱傳導為例，隔熱的方式必須按照各個部位加以考量。

結露的機制

溼空氣的溫度下降後，相對溼度上升，不久便超過飽和水蒸氣量，這時多餘的水分就會凝結滲出（圖4）。

理論上，要防止結露發生很容易，只要設法降低室內溼度，或是利用窗面不讓溫度下降即可。一般來說，前者多使用具備吸溼性的材料，後者則使用隔熱窗框或隔熱玻璃。然而不能只考慮到單方面的問題，必須將換氣等要素包含在內，設想出複合的對策才行。

● 傳導
熱傳導是指熱能透過壁材等物質傳遞。

● 對流
對流是指熱能透過熱氣體的移動傳遞。打開窗戶時冷風灌入室內也屬於對流的一種。

● 放射（輻射）
放射（輻射）是指物質放出熱能。蓄熱的地板材料感覺起來溫暖也屬於放射的一種。

（圖1）遮蔽日照的方法

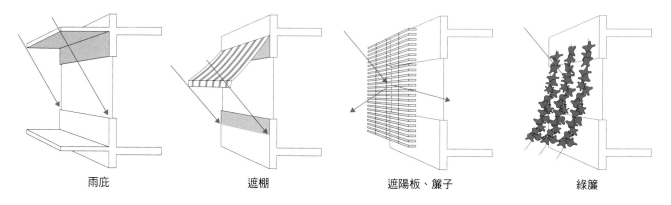

雨庇　　　　　遮棚　　　　　遮陽板、簾子　　　　　綠簾

綠簾植物釋放水蒸氣所需的汽化熱，也具有降低溫度的效果。其他還有在室內安裝窗簾、百葉窗等方法。

室內設計的基礎概念

建築結構與各部位的建法

室內的素材與裝潢

家具與建具的安裝

住宅與店鋪的室內計畫

室內設計這份工作

（圖2）雨庇的日照遮蔽效果

夏至

春分
秋分

冬至

※從南窗射入的日照深度
（各季節的正午・北緯35°）

雨庇

南窗

1,800

78.5° 　 55° 　 31.5°

360 　 890

2,540

（單位：mm）

（圖3）熱移動的三種形態

放射

對流

對流

對流

傳導

放射

傳導

放射

部分反射

室外　外牆　中空層　內牆　室內

牆壁

（圖4）結露的機制

① 過程

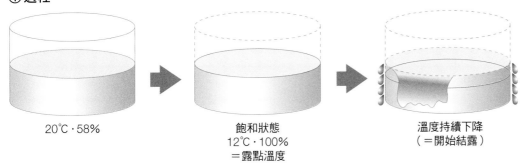

20℃・58%

飽和狀態
12℃・100%
＝露點溫度

溫度持續下降
（＝開始結露）

> 空氣中的水蒸氣量不變，當溫度持續下降，乾燥空氣的容量就會愈來愈小，一旦容量滿了，水分就會溢出而開始結露，此時的溫度就稱為露點。

② 簡略空氣線圖

結露現象

水蒸氣壓（mmHg）

相對溼度100%的狀態

當下的空氣狀態
20℃　58%

露點

冷卻

12℃　　20℃　　氣溫

> 在這個溫度以下，空氣攜帶不了的水蒸氣便會變成水滴冒出來（露點溫度）。

③ 表面結露與內部結露

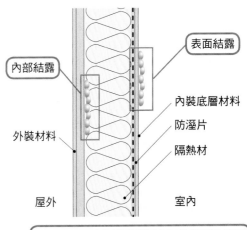

內部結露

表面結露

內裝底層材料

防溼片

隔熱材

外裝材料

屋外　　室內

> 表面結露是室內溫暖的溼空氣接觸到冷牆壁時產生的現象；內部結露則是穿透牆壁內部的水蒸氣在低溫的部分凝結成水珠的現象。

五感的設計⑤
透過重量與香氣營造安全感

室內使用的物品要有適當的重量與均衡感。
香氣也是決定室內印象的要素之一。

留意重量帶給人的感受

「拿著碗用餐」是東方人獨特的習慣，因此我們對於食器的重量格外敏感，證據就在於好用、熱銷的飯碗重量幾乎都是100克，而湯碗或酒杯的重量也大多接近100克（圖1①）。不僅是食器，我們的手也能辨別筷子或文具等物品些微的重量差異。

除了本身的重量外，重量的均衡度也很重要。如鍛造菜刀比起不鏽鋼壓製菜刀來得重卻很好使用，原因即在於重心的位置靠近握柄，所以重量雖重，使用起來卻很輕鬆（圖1②）。

此外，也不能忽略重量與心理之間的關係，比如傳統的倉庫門板都很厚重，如此才會產生「裡面的東西受到慎重保護」的安心感。同樣地，高級的門扉亦具備穩重感，有些門雖然在技術上能做到讓人可以輕鬆打開，但為了營造出「受到保護的安全感」，遂刻意設計成不易開關的樣式。

當我們像這樣思考室內設計時，會發現無論在物理或心理層面，「重量」都是一個重要的關鍵字。

將香氣的效果活用於室內設計

大家都知道香薰或香（圖2）這類氣味與心理有著密切的關係，即連「綠意的氣息」、「雨的味道」這類抽象的氣味也能喚起人們的記憶，此外根據過去的經驗，食物的氣味往往會輕易地讓人聯想起味道與畫面。而這些都可以應用在室內設計中，像是茶會上常常點香迎接客人，就是藉以表達待客的心意。

再舉一個例子，如筆者所設計的南國主題店鋪裡便充滿了椰子的香氣，並運用相對簡單的裝潢來營造出南國風情。

● 香薰
使用源自植物的芳香成分（精油）製成，能放鬆身心、紓解壓力，據說亦有健康、美容等效用。

（圖1）重量的設計

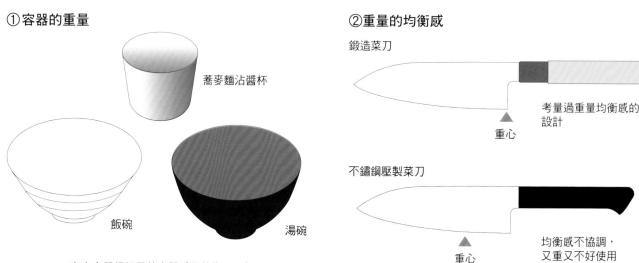

①容器的重量

蕎麥麵沾醬杯

飯碗

湯碗

東方人覺得好用的容器重量約為100克

②重量的均衡感

鍛造菜刀

考量過重量均衡感的設計

重心

不鏽鋼壓製菜刀

重心

均衡感不協調，又重又不好使用

（圖2）香味也是設計的一部分

香薰燈

香

氣味與人類心理關係密切

著眼香氣的室內設計範例

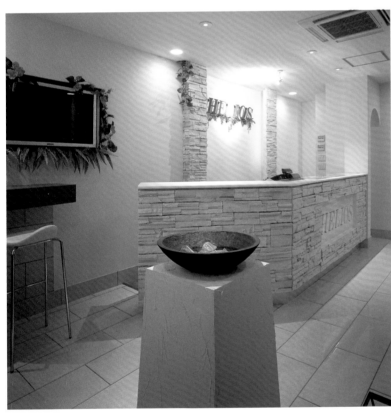

大廳以黑色鐵水盤為重點，搭配用白石砌成的櫃檯、塗上灰泥的白牆，以及鋪上白色磁磚的地板。水盤裡放了火鶴之類的熱帶植物，並滴入幾滴椰油，營造出能自香味感受到南國度假勝地氣氛的空間。

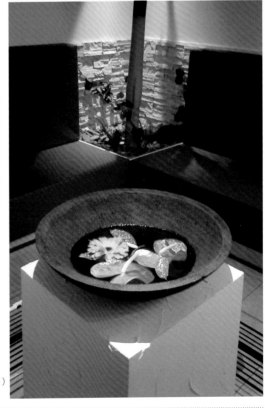

設計：STUDIO KAZ
攝影：Nacása & Partners（整體照）
　　　STUDIO KAZ（局部照）

室內設計的基礎概念

建築結構與各部位的建法

室內的素材與裝潢

家具與建具的安裝

住宅與店鋪的室內計畫

室內設計這份工作

五感的設計⑥
掌控令大腦產生錯覺的「形狀」

萬物的「形狀」都是由點、線、面所構成。
要分解「形狀」來掌控人的視覺訊息。

分解、認識「形狀」

如果空無一物的面上有一個點，人就會盯著那個點看，於是在人的意識中，那個點成了向心性的存在；如果有兩個點，我們就會想找出兩點之間的關聯性，譬如將視線從大點轉移到小點上。換句話說，針對空間裡的物品或空間的形狀下工夫，就能控制人的視線動向。

想要理解這一點，就必須分解、重新認識「形狀」才行。一切起源於點，將數個點排列在一起就能變成線，再將數條線排列在一起則會形成面，這時，即使線條並未連接起來，我們還是可以理解線所構成的範圍。而將面組合成立體狀，放大到足以放進人或物品的尺寸，便是我們所認知的空間（圖1）。

一般而言，直線與平面給人靜態正直的印象，曲線和曲面則給人動態自由的感覺。在空間上也是一樣，比起單純的四角形空間，加入凹凸或曲面的設計，能使空間變得更加自由舒適。

變換、理解視覺訊息

假設眼前有一張正方形的桌子，此時眼睛所見的形狀應該是梯形才對，但是人會將眼睛所見的視覺訊息傳達到大腦，分析、解析、處理後便認為那是「正方形」。同樣地，即使正圓形的桌子看起來是橢圓形，長方體的大樓愈高處看起來愈細，大腦仍舊會將之轉換成正確的形狀（圖2）。

那麼，若抬頭往上看真正愈高愈細的大樓會有什麼感覺呢？大樓看起來應該會比實際更高才對，這類創意其實就是在控制人的視覺訊息。此外還有所謂的錯視，在思考自由空間時可以做為參考（圖3）——大家其實都被視覺訊息給騙了。

● 錯視
指人在看到某個特定圖形時會覺得跟實際的大小、長度、方向不同，或是呈現出圖上沒有的形狀與顏色等現象。其乃一種視覺上的錯覺。

（圖1）視線的運動

①1個點

．

視線集中於點上

點連續排列就會形成線

②2個點

．　　　．

兩點之間連成一線

連續的線會形成範圍，也就是面

③小點與大點

．　　　●

為兩點設立大小關係

面層疊在一起就變成立體狀

（圖2）視覺訊息的轉換

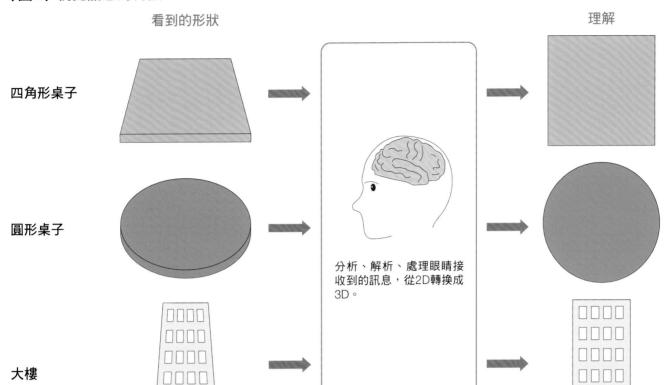

看到的形狀　　　　　　　　　　　　　理解

四角形桌子

圓形桌子

大樓

分析、解析、處理眼睛接收到的訊息，從2D轉換成3D。

（圖3）錯視的範例

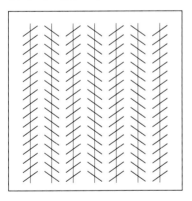

崔爾那（Zöllner）圖形
平行的直線看起來是傾斜的

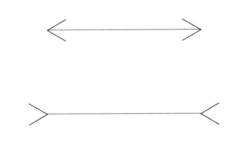

謬勒·萊伊爾（Müller Lyer）圖形
兩條等長的線看起來不一樣長

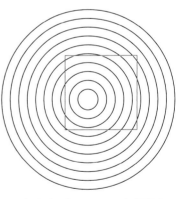

奧比森（Orbison）圖形
四方形看起來是扭曲的

狄爾伯夫（Delboeuf）圖形
兩個相同大小的圓，其中一個疊上更大的圓，看起來會比另一個大

艾濱浩斯（Ebbinghaus）圖形
中間的圓大小相同，卻會因四周的圓圈尺寸而看起來不一樣大

傑史特洛（Jastrow）圖形
相同大小的圖形，也會因位置的不同而看起來不一樣大

正方形錯視
相同大小的正方形，轉個方向變成菱形時看起來會比較大

室內設計的基礎概念

建築結構與各部位的建法

室內的素材與裝潢

家具與建具的安裝

住宅與店鋪的室內計畫

室內設計這份工作

五感的設計⑦
掌控視覺以牽引出美感

了解讓空間或物品看起來更美的法則與技法後，
決定空間的視線高度，在窗戶或建具上花點巧思。

讓空間看起來更美的五項法則

想讓空間或物品看起來更美，有以下五項法則可以運用。

①統一（unity）與變化（variety）
統一就是指全體一致，變化則是打亂一致性（圖1）。

②協調（harmony）　使部分與部分、部分與全體呈現協調的狀態。

③律動（rhythm）　使之反覆或漸變（圖2）。不光是色彩，形狀、大小、材質等也是一樣。

④均衡（balance）　評估對稱（symmetry）與不對稱（asymmetry）。

⑤比例（proportion）　注意黃金比例、√2長方形這類比例（圖3‧4）。

在留意這些法則的同時，試著調整視線高度、模擬視線的動向。人的站姿、坐椅姿、坐地姿的視線高度皆不同，看到的景色也不一樣，所以必須花點心思講究窗戶的位置或建具的比例，從和室與洋室的格局來思考會比較容易理解。接著則要調整陽光或照明的陰影、色彩及形狀，創造空間的焦點（注視點），配合視線高度來決定房間的重心。

黃金比例、遠近法、裝飾技法

黃金比例是指讓人下意識覺得「美」的穩定比例（≒1.618）（圖3①），自古就運用在金字塔與帕德嫩神廟等建築上，而文藝復興時期的藝術亦採用這種比例。儘管是極為西歐式的技法，但日本於17世紀建造的桂離宮也處處可以看到黃金比例（圖3②）。

此外，繪製風景畫時將遠景畫小、近物畫大的「遠近法（perspective）」，亦不分東西方皆應用在許多街道與建築上，如東京青山的聖德紀念繪畫館前的銀杏行道樹、前述的桂離宮、義大利的梵蒂岡宮等（圖5）。

其他運用到視覺的還有裝飾技法，其中的花紋部分大多是帶有符號意義的圖案，最好能一併記住名稱與用法（圖6）。

● √2長方形
1：1.414比例的長方形，能讓人產生安定感，廣泛運用在紙張的比例、香菸盒、國旗、雜誌等物品上。不管對折幾次，比例永遠不會改變，因此也很經濟實惠。

● 裝飾技法
裝飾的意義原本著重於宗教性或王公貴族的生活，因此不同主題的裝飾基本上不會存在於同一個空間裡。

（圖1）統一與變化

統一　　　　　　變化

（圖2）律動

漸變（色彩的濃淡）

漸變（形狀的大小）

（圖3）黃金比例

①黃金矩形

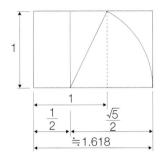

②桂離宮的黃金比例

桂離宮是採用1：1.618黃金比例的案例之一。

（圖4）√2長方形

①√2長方形

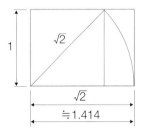

②紙張的比例

紙張的長寬比為1：√2

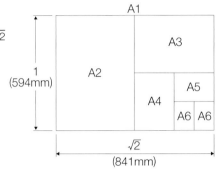

（圖5）遠近法的範例

hiro2／PIXTA（pixta.jp）

聖德紀念繪畫館前的銀杏行道樹

從東京青山大道到聖德紀念繪畫館前的廣場，兩旁銀杏行道樹的道路落差約1m，靠近青山大道的樹高24m，靠近繪畫館的樹高17m，想要提升遠近效果，就要把焦點集中在繪畫館上。

（圖6）花紋的範例

麻葉

七寶

卍繫

松皮菱

青海波

籠目

雷文

市松

室內設計的基礎概念

建築結構與各部位的建法

室內的素材與裝潢

家具與建具的安裝

住宅與店舖的室內計畫

室內設計這份工作

Column

運用第六感的室內設計

我們經常會看到「五感感受到的○○」這類句子，而本書第1章的內容，正是關於「五感感受到的室內設計」的想法。

其中最重要的大多是視覺。透過積極留意看得見的東西、看不見的東西、視線的動向等要素，就能自然而然產生有關空間形狀，或空間內物品的配置、用色等靈感。

反之，像整修房屋或店鋪等事先就已固定空間大小的情況，也能藉由操作視線的手法創造出舒適的空間。

不讓視覺、聽覺、觸覺、嗅覺、味覺這五種感覺單獨存在，而是互相截長補短，如此便能在腦中形成強烈的印象。而第六感就存在於這五感之後，在室內設計上採取各式各樣的技法醞釀出「第六感」，以呈現「不由得感到舒適」的空間。

無論是誰，應該都有讓自己純粹覺得「舒服」的空間，也會因那個空間而感動吧？這些感覺的觸發必有其原因，而發掘這個原因的行動正是「室內設計」。

在此試舉一例。右邊的照片是木造住宅的整修，除了原本就存在的柱子外，又刻意添加新柱到腰壁上形成列柱，藉由這樣的做法使室內的行走距離變長，營造出心理上的寬廣度。此外，相對於白色的牆壁，列柱側面粉刷成炭灰色強調深度感，並配合後方廚房的作業檯面顏色引導視線，讓整個空間感覺起來比實際還要寬敞。

不過，若是強打「五感感受到的室內設計」這種呈現方式，一不小心就會變成令人不舒服的強迫式空間，希望各位在表現時務必多加留意。

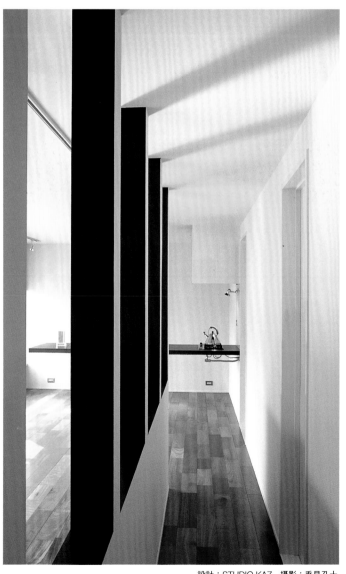

設計：STUDIO KAZ　攝影：垂見孔士

建築結構與各部位的建法

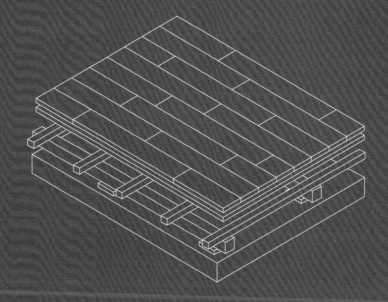

地板的建法

地板有架設擱柵和直接貼面兩種建法。
想充分發揮飾面材料的性能，就要留意基座的建造並監督施工。

架構式地板與非架構式地板

地板的建法分為架構式與非架構式兩種（圖1）。

木造地板主要採用架構式建法，結構則有短柱地板、直架地板、擱柵地板、大梁地板、組合式地板等數種。建法是在地檻或擱柵墊木（1樓）乃至樓板梁（2樓以上）上架設擱柵、鋪上合板等材料，再以木質地板等裝潢材料飾面，其特色是隔熱性佳，較易鋪設地板底下的配管、配線等。

而非架構式的地板則是以平滑的混凝土樓板（slab）或砂漿層等為基座，直接在上面鋪設、塗抹飾面材料。這種地板能夠負荷巨大的重量，不易摩擦或變形，由於不需架設地板結構，故有利於控制樓高。

即使是RC結構，有時也會在混凝土樓板上放置擱柵墊木或擱柵，架設基座做成架構式地板。在公寓等共同住宅亦有愈來愈多人選擇俗稱「Free Floor」的高架地板，也就是在混凝土樓板上架設可以調整高度的支架取代擱柵墊木與擱柵，如此一來，不僅地板底下的部分可做為配管、配線的空間，還可以藉此提高隔音效果。

地板的裝潢

地板的裝潢材料有木質地板、地毯、榻榻米、磁磚等許多種類（圖2‧照片），最好依照每個場所的用途來挑選合適的材料，如用水空間必須注意耐水性；兒童的遊戲室則須注意耐衝擊性。裝潢材料是用釘子（圖2②）或接著劑加以固定，當每個房間鋪設的裝潢材料皆不同時，也可能需要變更基座的厚度以調整整體的高度。

即使是高品質的裝潢材料，根據基座或軀體的特性、狀態不同，也可能無法充分發揮材料本身的性能，因此要留意基座部分的建造方式並監督施工。

● 架構式
以柱或梁等橫架材支撐地板的構造。

● 混凝土樓板
原本是指「平的板子」，在建築方面則是指鋼筋水泥結構的地板。

● 砂漿層
指抹得平滑的砂漿基座。

（圖1）地板的建法

① 架構式地板

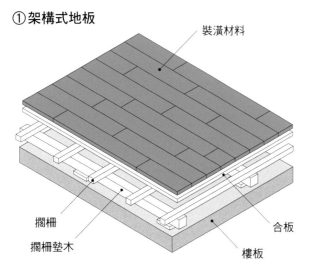

裝潢材料
擱柵
擱柵墊木
合板
樓板

② 非架構式地板

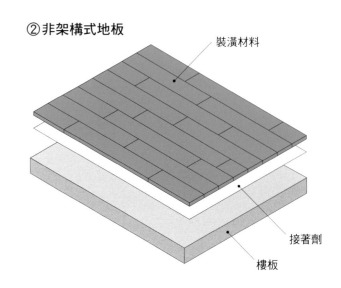

裝潢材料
接著劑
樓板

(圖2）裝潢的種類

①木質地板

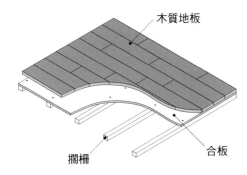

木質地板

擱柵　合板

②固定木質地板

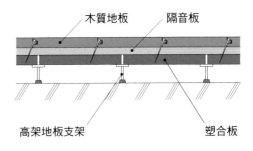

木質地板　隔音板

高架地板支架　塑合板

③地毯地板

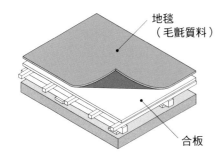

地毯（毛氈質料）

合板

④磁磚地板（乾式）

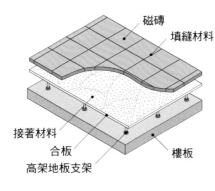

磁磚　填縫材料

接著材料

合板

高架地板支架

樓板

⑤磁磚地板（溼式）

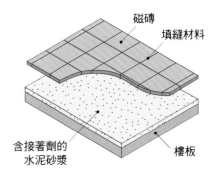

磁磚　填縫材料

含接著劑的水泥砂漿

樓板

（照片）地板的裝潢範例

榻榻米。茶紅色無花紋的榻榻米布邊代表此處為茶室。

軟木地磚。使用的材料是可用於浴室的浴室用軟木地磚。

室內鋪上織入10種顏色絨毛紗的地毯。

塑膠捲材地板價格便宜又具耐水性，也易於保養維修。

鋪設400mm見方素燒磁磚的玄關地板。

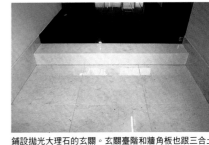

鋪設拋光大理石的玄關。玄關臺階和牆角板也跟三合土地板的部分一樣鋪設大理石（一橋葡萄酒酒窖）。

洗石子地板。玄關地板表面的水泥粒料（砂礫）呈現明顯的凹凸感。

以土、石灰和水調合成三合土，塗抹後凝固而成的地板。

室內設計的基礎概念

建築結構與各部位的建法

室內的素材與裝潢

家具與建具的安裝

住宅與店鋪的室內計畫

室內設計這份工作

牆壁的建法

木造結構是以軸組的柱和2×4的面材等材料組成牆壁基座。
而RC結構除了架設基座外，有的則會直接灌漿建成。

木造牆壁

牆壁是垂直劃分空間的面，按照機能可分為外牆、內牆、分界牆等，此外還可以細分成支撐建築物軀體的承重牆及不支撐軀體的非承重牆。

牆壁的建法則視結構的不同而有所差異。像木造的在來軸組工法，是在柱與梁組成的骨架（軸組）上建造基座以形成一個面，再用貼壁紙、灰漿粉刷、貼壁板、塗裝、貼磁磚等方式裝潢。完成後骨架外露、可直接看見梁柱的稱為真壁，隱藏起來的則稱為大壁。

真壁是透過貫來建造竹編基座或在貫上鋪設板材，大壁則是在軸組之間豎立間柱（鉛直材），在上面架設橫筋（水平材）做為底層，再鋪上板材或木板（圖1）。此外，也有不裝設橫筋，直接把木板鋪設在間柱上的情況。至於裝潢，則分為溼式工法和乾式工法兩種（表）。

以牆壁取代軸組支撐建築物的框架式牆壁工法，主要是以切面為2×4（two by four）英吋或2×6英吋的部材框架及面材組合而成。

RC結構與S結構的牆壁

RC結構的裝潢方法有像清水混凝土那樣直接利用軀體的方式，也有直接在軀體上塗裝或貼磁磚、石材、嵌板等方式，以及建造獨立的底層再裝潢等（圖2）。若要設置底層，則是把木材或鋼材的橫筋固定在軀體上，再鋪設板材形成一個面。

S結構框架的鋼骨跟木材一樣都是骨架，所以算是軸組結構，大多採用以木材或鋼材建造基座，裝上板材再裝潢的乾式工法。

● 分界牆
用來區隔大樓、公寓等共同住宅住戶的牆壁。

● 貫
橫貫兩根柱子，用來固定底層材料的橫材。

（表）溼式工法與乾式工法

	裝潢的種類	特色
溼式	抹灰。在底層材料上塗抹灰漿、土、矽藻土、灰泥、糊土、纖維等材料	·牆面漂亮無接縫 ·自然材質 ·吸溼、放溼性佳
乾式	在底層材料鋪上化妝合板；在石膏板底層或合板底層貼壁紙；塗裝	·不需等待乾燥 ·不需高度技術

（圖1）木造牆壁的構造

①軀體＋基座＋鋪板裝潢

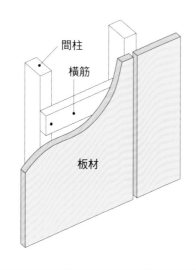

間柱
橫筋
板材

②軀體＋基座＋抹灰裝潢

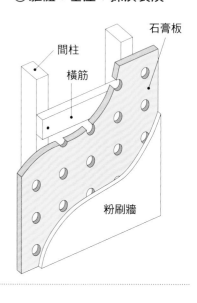

石膏板
間柱
橫筋
粉刷牆

牆壁的裝潢範例

粉刷亮色油漆。也可以部分塗上不同的顏色。

貼和紙。牆腰則是貼奉書紙。

設置在衛浴空間的條凳周邊牆壁貼了實木板材。

貼西陣織壁布。光澤感會依視線角度而有所不同。

貼了磁磚的浴室，每一塊花樣都不同。

鋪了洞石（大理石的一種）的浴室內部牆面。變換石材的方向以設計花樣。

鋪設強化玻璃的廚房牆面，玻璃背面經過塗裝處理。

清水混凝土客廳牆面，使用杉板模框壓出木紋。

（圖2）RC結構牆壁的構造

①軀體＋基座＋鋪板裝潢

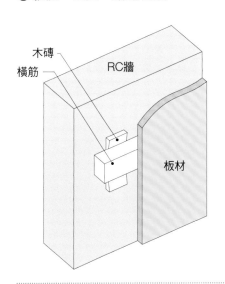

木磚
橫筋
RC牆
板材

②軀體＋鋪板裝潢（GL工法）

RC牆
板材
GL接著劑
（石膏系接著劑）

③軀體＝清水混凝土

RC牆
（清水混凝土）

室內設計的基礎概念

建築結構與各部位的建法

室內的素材與裝潢

家具與建具的安裝

住宅與店鋪的室內計畫

室內設計這份工作

天花板的建法

天花板有無飾面天花板、直接式天花板、懸吊式天花板等建法。
RC結構或S結構的基座用的是輕鋼骨，規模小的話也會使用木材。

形狀與建法的種類

　　天花板位在空間的上方，決定了垂直方向的範圍。比起要求高強度與耐久性的地板和牆壁，天花板在結構上的限制較少，因此可選擇的範圍很廣，形狀也有各式各樣的變化。天花板的設計往往容易被敷衍了事，但不能忘記這也是決定空間印象的重要因素之一。把頂面拉平的平頂天花板是基本的天花板樣式，配合每個居室空間的功能或用途，有時也會做成傾斜、分層或曲面的天花板（圖1）。

　　天花板的建法包括直接露出上層樓板背面或屋頂背面的「無飾面天花板」、直接在上層樓板背面或屋頂背面塗抹裝潢材料或鋪設板材的「直接式天花板」、用吊頂拉桿或螺栓支撐的「懸吊式天花板」等，近來由於嵌燈與間接照明、排氣風管、吊隱式空調等大受歡迎，故以選擇懸吊式天花板建法的案子最多。

基座與裝潢

　　不僅是木造結構，小規模的RC結構或S結構，也常使用容易加工的木製部材做為懸吊式天花板的基座材料。建法有用吊頂拉桿承梁、吊頂拉桿、吊頂筋承梁、吊頂筋組成基座，再鋪設板材，以貼壁紙、塗裝或抹灰等方式裝潢的「鋪板式天井」（圖2①），或是在吊頂筋下鋪設化妝合板等天井板的「直貼式天井」（圖2②）等。此外，傳統和室的天花板所使用的「格柵式天井」，則沒有吊頂筋承梁，能夠簡化、輕量化基座（圖2③）。

　　一般RC結構或S結構的建築物都是用輕鋼骨做為天花板基座，跟使用木材時一樣，先設置吊頂筋和吊頂筋承梁，再以螺栓吊掛。吊掛螺栓具有調整天花板面不平的裝置。

● 吊頂拉桿
從繫梁或上層樓板梁吊掛、支撐裝有天花板基座（吊頂筋）的承梁所使用的細長部材。

● 吊隱式空調
將機器主體設置在天花板裡的空調。主體隱藏在天花板裡，外觀看得見抽送風口的機身。其他還有嵌入式空調，其外觀只看得見送風口與抽風口。兩者都能展現清爽的空間。

● 吊頂筋
一種棒狀部材，用來當做鋪設天花板裝潢材料的基座。以等距離或格子狀加以組合。

● 不平
指表面凹凸不平整的狀態。

（圖1）天花板的樣式

平頂天花板	斜頂天花板	船底形天花板	階段式天花板

折頂天花板	斜平式天花板	拱頂天花板	圓頂天花板

（圖2）天花板的構造

①鋪板式天井

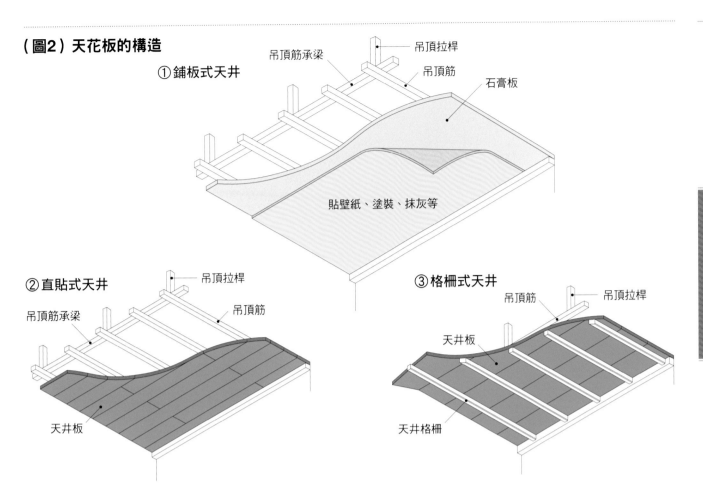

吊頂拉桿
吊頂筋承梁
吊頂筋
石膏板
貼壁紙、塗裝、抹灰等

②直貼式天井

吊頂拉桿
吊頂筋承梁
吊頂筋
天井板

③格柵式天井

吊頂筋
吊頂拉桿
天井板
天井格柵

天花板的裝潢範例

半屋外的露臺天花板，用實木木板鋪成放射式方格狀。

牆面到天花板皆採用相同的抹灰裝潢，間接照明的效果很好。

以間隔式貼法鋪設椴木合板的天花板，與水泥牆面形成對比。

濃淡不均的砂漿粉刷，和布料的色彩十分相稱。

清水混凝土天花板。不光是牆面，天花板也採清水混凝土做法，使整體的質感大為提升。

貼了塑膠牆紙的天花板，選用植物主題的花紋。

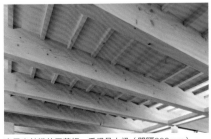

表露出結構的天花板，看得見大梁（間隔900mm）。

在外面的屋簷背面使用青銅色的鋁製化妝板。

室內設計的基礎概念

建築結構與各部位的建法

室內的素材與裝潢

家具與建具的安裝

住宅與店鋪的室內計畫

室內設計這份工作

開口與造作

拉門能有效運用地板面積，推門則具有良好的隔絕性能。
造作是軀體工程結束之後進行的裝潢工程總稱。

開口部的機能

門與窗這些開口部在開放時必須要有採光、通風、換氣、眺望的功能，關閉時則需有耐候、防水、耐風、遮光、隔音、隔熱、防盜、保障隱私等機能。

外側開口部跟牆壁或屋頂一樣，需要相當高的隔絕性能，相較之下，較少受到風雨、寒暖、直射陽光等影響的室內開口部，木材等材料的選擇範圍就大了許多。

門與窗依照裝設的位置有各種不同的名稱（圖1），此外根據開關的方式與形狀，也可細分為拉、開（推）、迴轉、摺疊、捲、滑動等（圖2）。

拉門的開關軌道都在同一條線上，因此可以有效地運用地板面積，即使保持開啟的狀態也不會造成阻礙；而推門則比拉門更能確保隔絕性能，有利於隔音或防盜等。

牆壁的造作

軀體工程結束之後進行的木工裝潢工程總稱為「造作」。

地板、天花板、牆壁、建具等銜接的部分會鋪設造作材料，不過露出柱子等軸組的真壁（圖3）與隱藏軸組的大壁（圖4），兩者使用的造作材料數量與形狀皆不盡相同。

日本傳統和室常見的真壁造作，是以門檻、門楣、長押、楣窗等內法材料組成環繞式開口部空間（圖3）。

內法當中，用來開關建具的門檻、門楣著重於機能性；長押與楣窗則著重於裝飾性，必須選擇適合各個部位的內法材料與設置方式。

大壁主要適用於洋室結構，不過最近也有不少和室採用這種格局。大壁的造作會在地板與牆壁的銜接處裝上牆腳板，牆腳板除了可保護邊緣、防止髒污，還具有調整地板與牆壁交界線的功能，設置方式有突出牆面的凸牆腳板、嵌入牆面的凹牆腳板、貼齊牆面的平牆腳板等許多種類。牆壁與天花板的銜接處也會使用邊框，不過若想讓空間看起來清爽，也可以不裝邊框或做成凹縫。

● 長押
裝設在門楣上，橫向連接柱與柱之間的橫架材。古時候是結構材料之一，後來因貫的發達而轉變成裝飾材料，亦稱為「付長押」。

● 楣窗
門楣上的開口部，設置在相鄰的房間之間或房間與走廊之間。一般施以鏤空板或雕刻、手編木框、小障子等裝飾，亦有助於採光與通風。

● 內法材料
內法原本是指像柱與柱這種相對部材之間內側到內側的尺寸，有時也指和室的環繞式開口部空間或其工程。內法材料則是指用於門檻、門楣、長押、楣窗的材料。

● 牆腳板
裝設在牆壁與地板交界處的橫架材，具有防止牆壁污損的用途，往往做為收邊材料使用。

● 邊框
裝設在天花板與牆壁銜接處的條狀部材。

（圖1）不同位置的窗戶名稱

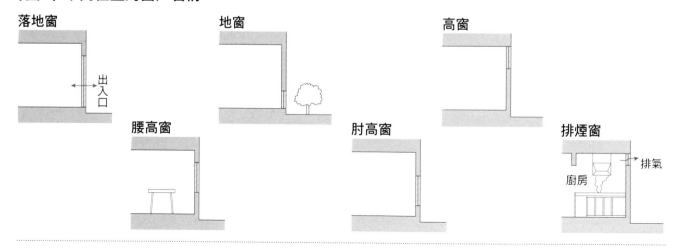

落地窗　地窗　高窗

腰高窗　肘高窗　排煙窗

出入口

排氣

廚房

（圖2）不同開關方式的門窗名稱

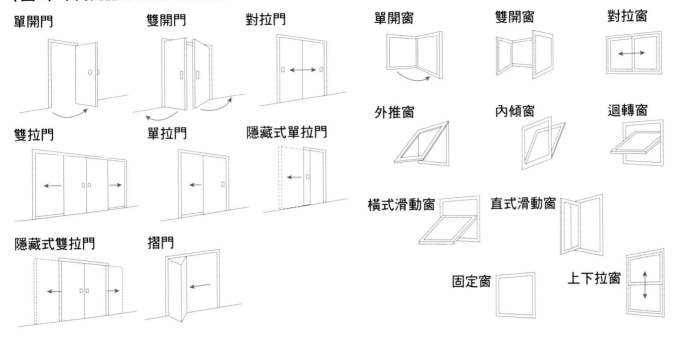

單開門　　　雙開門　　　對拉門　　　　單開窗　　　雙開窗　　　對拉窗

雙拉門　　　單拉門　　　隱藏式單拉門　　外推窗　　　內傾窗　　　迴轉窗

隱藏式雙拉門　　摺門　　　　　　　　橫式滑動窗　　直式滑動窗

固定窗　　　上下拉窗

（圖3）真壁格局（和室）的造作

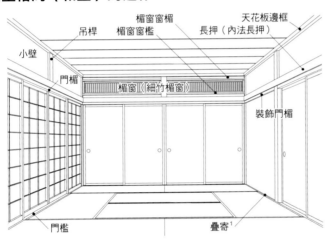

吊桿　　欄窗窗楣　　天花板邊框
小壁　　欄窗窗檻　　長押（內法長押）
門楣
　　　　欄窗（細竹欄窗）
　　　　　　　　　　　　裝飾門楣
門檻　　　　　疊寄[1]

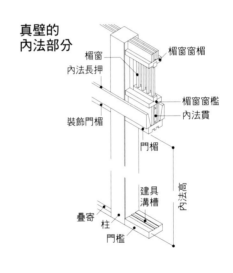

真壁的
內法部分
　　　　　　欄窗　　　欄窗窗楣
內法長押
　　　　　　　　　欄窗窗檻
裝飾門楣　　　　　內法貫
　　　　　門楣
　　　　　建具
　　　　　溝槽
疊寄　　柱　　　　內法高
　　門檻

（圖4）大壁格局（洋室）的造作材料

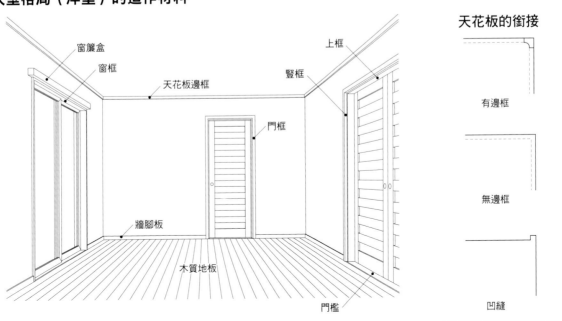

窗簾盒　　　　　　　上框
窗框　　　　　　　　豎框
　　天花板邊框
　　　　　　門框

牆腳板

木質地板
門檻

天花板的銜接

有邊框

無邊框

凹縫

譯註：1 用來銜接榻榻米和牆壁的橫木。

室內設計的基礎概念

建築結構與各部位的建法

室內的素材與裝潢

家具與建具的安裝

住宅與店鋪的室內計畫

室內設計這份工作

樓梯的形狀與構造

樓梯的形狀依踏板與平臺的組合不同分為許多種類。
踏面、級高、樓梯寬、平臺等尺寸在日本建築基準法中都有規定。

樓梯的變化

樓梯的各個部位都有不同的名稱，可參考圖1的說明，其中與傾斜角度息息相關的便是踏面與級高。

踏面小、級高大時角度就會顯得很陡，相反地，踏面大、級高小時角度就會變得平緩（圖2），踏面與級高的尺寸視樓梯的用途而有不同的規定。

樓梯的形狀依照踏板（踏面）和平臺的組合不同，有各式各樣的種類（圖3）。直梯是直線連接上下樓層，由於移動距離會變長，故通常用於樓高較低的情況；折梯則是在樓層的中間設置平臺，方便人上下樓；至於螺旋梯這種踏板呈放射狀的樓梯，按照日本法規規定必須確保踏面的有效寬度，也就是從內側算起300mm。

木製樓梯能帶給空間柔和的氛圍，分為以桁條從兩側支撐踏板的側桁樓梯、用鋸齒狀桁條支撐踏板兩端的下桁樓梯，以及用一根桁條固定踏板的中桁樓梯等（圖4）。

運用水泥牆或樓板的RC結構樓梯，特色是能使踏板、豎板、桁條形成一體，樓梯本身就是軀體的一部分，因此能產生安定感（圖5）。

鋼骨樓梯因構造的關係，需要留意振動與走路聲響的因應措施。若樓梯是在工廠進行焊接，則研擬搬入的方法也很重要。

樓梯的扶手、平臺

若是用來輔助上下樓或預防跌倒，扶手的高度通常設定在800～900mm，平臺的扶手則要確保1,100mm高以防止墜落（日本建築基準法施行令第126條）。設置方面，則要固定在牆壁上或透過扶手支柱固定在地板上（圖6），如果扶手所占的突出部分超過100mm，樓梯寬度就要扣掉超出的部分再來計算（日本建築基準法施行令第23條第3項）（圖7）。

此外，樓梯中間的平臺根據規模與用途不同，也有不同的規定。比如樓高較高就必須設置，而住宅樓梯每4m以內就要設置一個平臺（日本建築基準法施行令第24條第1項）。

● 踏面
樓梯的上部，腳踩踏的地方。一般住宅的踏面深度依規定要有150mm以上。

● 級高
樓梯一階的高度。一般住宅的級高規定為230mm以下。

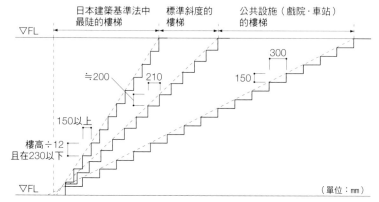

（圖1）樓梯各部位的名稱

踏面與級高

平臺
鼻端
踏板
豎板
止滑條
扶手
扶手支柱
扶手高度
（鼻端到扶手的距離）

踏面
級高　梯級斜面
梯級突沿

（圖2）樓梯的斜度

▽FL

日本建築基準法中最陡的樓梯
標準斜度的樓梯
公共設施（戲院・車站）的樓梯

≒200
210
300
150
150以上
樓高÷12
且在230以下

▽FL

（單位：mm）

室內設計的基礎概念

建築結構與各部位的建法

室內的素材與裝潢

家具與建具的安裝

住宅與店鋪的室內計畫

室內設計這份工作

（圖3）樓梯的平面形狀

直梯　　折梯　　　　　　圓梯　　　　　　　環形梯（往上）　　環形梯（往下）

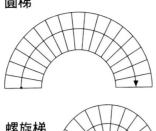

螺旋梯

（圖4）木製樓梯的支撐方式

①側桁　　　　　　　　②下桁

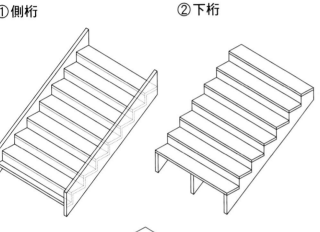

③中桁

（圖5）RC結構樓梯的支撐方式

①與樓板一體成型

②靠牆支撐

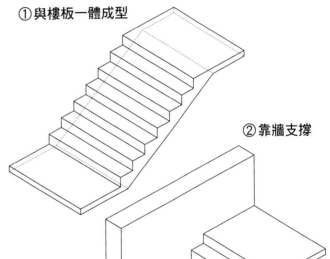

（圖6）扶手的設置方式

①用扶手支柱固定在地上　　②固定在牆上

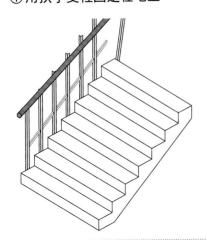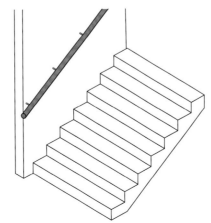

（圖7）樓梯寬幅的計算

突出部分超過100mm時

計算寬幅

100mm

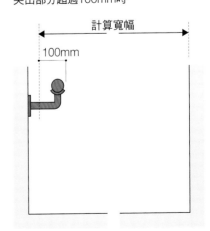

Column

地板、牆壁、天花板所講求的性能

　　在家裡，大多時候我們身體的某個部位都會接觸到地板，尤其東方人在室內一般都不穿鞋，跟地板的關係更是密切，對其觸感也十分敏感。地板觸感的差異，會直接影響到舒適度。

　　而平常搆不到的天花板，則很少有人會去在意它的觸感或彈性，人們注意的是映入眼簾時視覺上的舒適度。此外，大家同樣會留意占了房間大半面積的牆壁在視覺上的舒適度，而人有時也會靠在牆上或用手摸牆，因此對觸感的重視度比天花板來得高。

　　地板、牆壁、天花板是構成建築物的基本要素，然而若想獲得感受上的滿意度，這三者所著重的面向卻各不相同。此外，地板、牆壁、天花板在具備充足的強度與耐久性之餘，還要按照各個空間追求不同層面的性能，想要面面俱到是不可能的，因此必須視空間的目的或用途，明確地判斷所講求的性能之重要性，將其列入計畫當中。

■ 依照區域的不同　各部分所講求的性能

		觸感	視覺	耐久性	耐衝擊性	耐磨耗性	耐火·耐熱性	防水·耐溼性	隔熱性	耐污染性	防音·隔音性	防滑
客廳·餐廳	地板	◎	◎	◎	◎	◎	◯	△	◯	△	◎	◯
	牆壁	◎	◎	◯	△	△	◯	△	◯	◯	◎	△
	天花板	△	◎	◯	△	△	◯	△	◯	◯	◯	△
臥室	地板	◎	◎	◯	△	△	◯	△	◯	◯	◯	◯
	牆壁	◯	◎	◯	△	△	◯	△	◯	◯	◯	△
	天花板	△	◎	◯	△	△	◯	△	◯	◯	◯	△
兒童房	地板	◎	◎	◯	◯	◯	◯	△	◯	◎	◎	◯
	牆壁	◯	◎	◯	◯	◯	◯	△	◯	◎	◯	△
	天花板	△	◎	◯	△	△	◯	△	◯	◯	◯	△
廚房	地板	◯	◎	◎	◎	◎	◎	◎	◯	◎	◎	◎
	牆壁	△	◎	◎	◯	◎	◎	◎	◯	◎	◯	△
	天花板	△	◎	◯	△	◯	◎	◯	◯	◎	◯	△
梳洗室	地板	◯	◯	◎	◎	◯	△	◎	◯	◎	△	◎
	牆壁	△	◯	◯	◯	◯	△	◎	◯	◎	△	△
	天花板	△	◯	△	△	△	◯	◎	◯	◯	△	△
浴室	地板	◎	◯	◯	◯	◯	◯	◎	◯	◯	◯	◎
	牆壁	△	◯	◯	◯	◯	◎	◎	◯	◎	◯	△
	天花板	△	△	△	△	△	◎	◎	◯	◯	△	△
走廊	地板	◯	◎	◎	◯	◯	◯	△	◯	◯	△	◯
	牆壁	△	◎	◯	△	△	◯	△	◯	◯	△	△
	天花板	△	◯	△	△	△	◯	△	◯	△	△	△
廁所	地板	◯	◯	◎	◯	◯	△	◎	◯	◎	△	◯
	牆壁	△	◯	◯	△	△	△	◎	◯	◎	◎	△
	天花板	△	△	△	△	△	△	◯	◯	◯	△	△

◎特別重視　◯重視　△普通程度　　　　　　　　　※此表為一般住宅的標準。按設計師或顧客的想法，可能會有不同的看法。

室內的素材與裝潢

木質系材料①
實木木材

**木材具有各式各樣的特性，除了有具保溫性、木紋美麗等優點，
也有易燃、易腐壞等缺點。**

天然材料「木材」的特色

木材的特色有不易導熱、具保溫性、具調溼性、不易結露、又輕又堅固等，但同時也有易燃、易腐壞、蟲害、樹節或扭捩造成強度不穩定、乾燥引起反翹或龜裂等變形情況（圖1）、無法大量生產相同品質的產品等缺點。不過，屬於天然材料的木材，木紋美麗、觸感柔軟溫暖等魅力，顯然足以彌補上述的缺點。

木材是用樹幹製成的材料，可分為「心材」與「邊材」兩個部位（圖2）。心材是指靠近樹心的部分，顏色偏紅色，因此又稱為「赤身」。

邊材則是指接近樹皮的部分，色澤較淺淡，因此又稱為「白太」。一般而言，心材（赤身）比邊材（白太）來得堅硬，強度夠、較少變形，也不容易遭受蟲害。

實際上，要將樹木當成木材使用得經過乾燥手續，其分為「人工乾燥」與「自然乾燥」，不管採用哪一種方式，都必須將木材乾燥至符合用途的含水率才能出貨。

針葉樹與闊葉樹

樹木大致分為針葉樹與闊葉樹兩類。針葉樹又稱為「軟木」，樹幹筆直、木質柔軟，由於多為高大的樹木，故容易取得通直的木材；闊葉樹又稱為「硬木」，多為木質堅硬的樹種，不過也有像桐木或輕木這類比針葉樹還柔軟的樹種。

從一根圓木製成板材或柱材的過程稱為「取木」，取木結果的好壞將左右切面的美觀程度與木理的良莠，按照取木的方向差異，木材會出現「弦切紋」與「徑切紋」，各有各的迷人之處（圖3）。此外，切出原木的樹瘤部分時會出現罕見的特殊木紋，稱為「杢」，由於數量稀少，因此相當受到珍視。

● 通直
木紋呈現筆直的狀態。

● 木理
木紋。

● 杢
局部年輪彎曲、扭捩所產生的特殊木紋，包括珠杢、鳥眼杢等，極富價值。

（圖1）木表和木裏

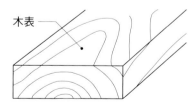

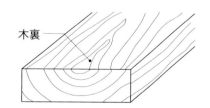

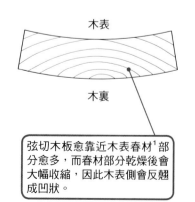

弦切木板愈靠近木表春材[1]部分愈多，而春材部分乾燥後會大幅收縮，因此木表側會反翹成凹狀。

做成門楣、門檻時

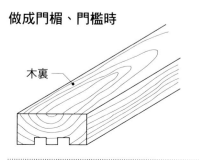

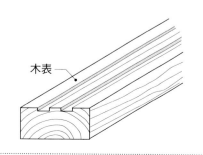

譯註：1 春至夏季形成的部分，年輪較寬，顏色較淡。

（圖2）樹木的構造

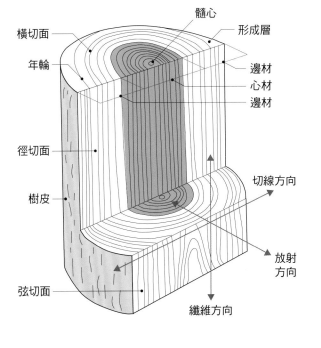

- 橫切面
- 年輪
- 徑切面
- 樹皮
- 弦切面
- 髓心
- 形成層
- 邊材
- 心材
- 邊材
- 切線方向
- 放射方向
- 纖維方向

（圖3）取木

徑切

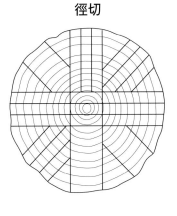

可取得優質的木材，但因木板寬度受到限制，會多出裁剩的木料，產出率很差。

弦切

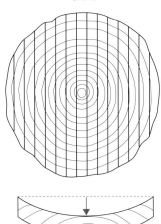

可取得寬幅較大的木材，產出率亦佳，但容易出現反翹的情形。

適用於木質地板的實木木材

弦切櫻木：色澤偏紅色到白色。

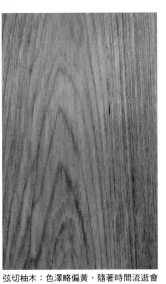

弦切柚木：色澤略偏黃，隨著時間流逝會漸漸變紅。

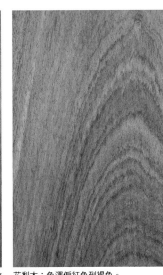

花梨木：色澤偏紅色到褐色。

白樺：北美產的樺樹（闊葉樹）系，常用於北歐的家具。

玫瑰木：木肌略粗硬，又稱為紫檀木。

櫟木：木紋又硬又清楚，北海道產的櫟木很有名。

杉木：柔軟且輕，赤身、白太、樹節的紋路都很豐富。

檜木：看起來近似杉木，但耐久性更高，香味亦佳。

室內設計的基礎概念

建築結構與各部位的建法

室內的素材與裝潢

家具與建具的安裝

住宅與店鋪的室內計畫

室內設計這份工作

適用於牆壁・天花板的實木木材

檜木：樹節較多，能讓空間形成強烈的印象。

杉木：照片中的木材為邊材偏白的部分，亦稱為白太。

歐洲赤松：幾年後色澤就會變成偏紅的琥珀色，與檜木類似。

松木：色澤溫暖，特色是木紋清晰明顯。

桐木：又輕又柔軟，隔熱保溫效果佳。

白梧桐：近似桐木的輕材質，色澤淺淡，樹節較少。

白楊木：又輕又柔軟，木紋雪白淡雅。

北美香柏：耐久性高，亦用於外部裝潢。

可用於家具・建具的木板

水曲柳：木肌略粗，質地重硬，變形情況較少。有時也會出現縮杢或珠杢等特殊木紋。

櫟木：質地堅硬，不易加工，但常用於家具上。

櫸木：木紋清晰，自古以來就被視為名木。

黑櫻桃木：幾年後會變成偏黑的琥珀色，富高級感。

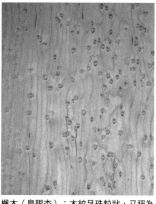

檜木：耐久性高，強度夠，易加工。

楓木（鳥眼杢）：木紋呈珠粒狀，又稱為「鳥眼楓木」。

非洲玫瑰木（珠杢）：弦切紋呈珠狀或漩渦狀。

七葉樹（縮杢）：木紋呈緞綢般的波紋。

樹種的特徵與適合的用途

類別		樹種	特徵	用途				
				建具	家具	造作	木板	結構
針葉樹	1	赤松	質地重硬，強度高，加工性佳。乾燥過程中易產生青黴。	○	◎		◎	◎
	2	日本紅豆杉	質地略重硬，強度高，易加工。乃用於建材、壁龕柱等的裝飾材料。		○	○		
	3	銀杏	木理幾乎通直，木肌細密，質地輕軟易加工。用於砧板等物。	○	◎			
	4	蝦夷松	木肌細密，帶有美麗的光澤，但幾乎沒什麼強度。	◎	○			
	5	日本櫸木	帶有魚腥草般的特殊氣味。用於高級棋盤、門牌等物。	○	◎			
	6	日本落葉松	質地略重硬，強度高，然樹脂成分多，乾燥時易扭振。		○		◎	◎
	7	金松	木曾五木[1]之一。不易腐爛，在關西地區都是用來製作高級的泡澡桶。	○			◎	
	8	日本花柏	耐水、耐溼性佳，精油成分具殺菌作用。用於泡澡桶等物。	○	○	○	○	
	9	白葉冷杉	色白，觸感乾粗，沒有變形的問題。	◎				
	10	杉木	品質穩定，防水，觸感溫暖，氣味也很香。	◎	○	◎	◎	◎
	11	南日本鐵杉	木理粗但木紋很美，長年使用便會呈現光澤。	○		◎	○	
	12	雲杉	帶黏性，有芳香的樹脂味。用於障子的門框、骨架。	◎				○
	13	庫頁冷杉	幾乎都產自北海道，乾燥不油膩，近似白葉冷杉。	◎				
	14	日本香柏	木曾五木之一，防水性高。	○		○		
	15	白檀	油脂多，加工性高，成品帶有光澤。	○	○	○		○
	16	檜木	耐久性佳，強度夠，易加工。木肌細密，帶有獨特的光澤與香氣。	◎	○	◎	◎	◎
	17	羅漢柏	木曾五木之一。耐久性佳，用來當做地檻可防止白蟻靠近。	◎	○	◎	◎	◎
	18	五葉松	品質穩定，具油性。	◎	○			
	19	水杉	質地柔軟，品質穩定，色澤近似白檀。	○	○			
	20	日本冷杉	品質穩定。過去用於障子、襖等塗漆建具的基架。	◎	○			
闊葉樹	1	野桐	質地柔軟，品質穩定。用於生活用具等物。	○	○			
	2	鐵木	木肌細密，質地重硬難以加工，但木材強韌不會變形。	○	◎	○		
	3	赤楊葉梨	木肌細密，質地略重。加工後會產生光澤。	○	◎			
	4	梅木	性質和山櫻一樣有彈性，質地堅硬。		◎			
	5	漆木	乾燥後觸摸也不會引起皮膚發炎，色澤不會隨時間改變。		◎			
	6	朴樹	質地略重硬，難以加工，不過耐朽性很高。用於馬鞍或牛鞍。		◎			
	7	槐木	邊材為黃白色，心材為暗褐色。用於壁龕柱、木製品、寄木細工[2]等物。		◎	◎		
	8	日本胡桃木	邊材為灰白色，心材為褐色～黃褐色，也常出現淡紫色條紋。	◎	◎	○		
	9	楓樹	加工面上有光澤，也有美麗的縮杢等木紋。用於滑雪板、小提琴等物。		◎			
	10	柿木	心材的木紋有黑色條紋的稱為黑柿木。質地重硬，但容易裂開。		◎			
	11	三菱果樹參	質地柔軟，品質穩定，被視為神聖的樹木，多種植在神社內。	○				
	12	槲樹	質地重，容易變形，會沉入水裡。	○	◎			
	13	連香樹	質地輕，少有變形問題。自古以來都用於雕刻佛像、木琴等物。	○	◎		○	
	14	黃柏	木肌粗糙，具光澤。品質穩定，較無變形問題，因此容易加工。	○	◎		○	
	15	桐木	日本產木材中質地最輕的。隔熱效果高，較厚的木材不會燃燒，變形問題也很少。		◎		○	
	16	葛藤	有黃綠色的條紋。		○			
	17	麻櫟	質地很重。可製成漂亮的桌子或家具。		◎			
	18	日本栗	耐水、耐溼性高，易加工，變形情況也很少。一接觸鐵質就會變黑。	◎	◎	◎	◎	◎
	19	桑樹	易加工，具光澤，生長速度快，但不會變形。木紋很美。	○	◎	○		
	20	欅木	強度夠，木紋也很美。用於太鼓鼓身、木臼等物。	○	◎	◎	○	◎
	21	枳椇	木肌粗糙，常出現珠杢、縮杢等特殊木紋。易加工，變形問題也很少。	○	◎			○
	22	五加	質地柔軟，品質穩定。運用在發揮木色的建具和箱櫃上。	○	○			
	23	枹櫟	變形情況嚴重，但充分乾燥後就不會有這類問題。	○	○			
	24	日本辛夷	質地重軟，品質穩定。運用在發揮木色的建具和箱櫃上。	○	○			
	25	軟棗獼猴桃	外觀像日本山葡萄的藤蔓。		○			
	26	楓楊	質地輕軟易加工，但木肌很粗糙，耐溼性低。用於抽屜的側板、接力賽的棒子等物。		◎			
	27	象蠟樹	質地堅硬不變形，加工效果也很好。	○	○			
	28	鵝耳櫪	堅硬的樹木，充分乾燥後就不會變形。	○	◎			
	29	華東椴	木肌細密，質地輕軟，但耐久性低。製成椴木合板大量流通於市面。	○	○			
	30	深山犬櫻	質地略重硬，加工性與加工效果俱佳，品質穩定不變形。	○	◎		○	
	31	海桐	質地柔軟易加工，木紋很美。塗上生漆後，以新欅木之名在市場上流通。	○	◎		○	
	32	水曲柳	質地重硬，木肌粗糙，強韌且少有變形的問題。也會出現珠杢、縮杢等特殊木紋。	◎	◎	○	○	◎
	33	香椿	耐久、耐溼性高，易加工。用於富光澤、發揮木色的家具等。	○	◎			
	34	七葉樹	木材色白，有蠶絲般的光澤。不易裂開，易加工。	○	◎		○	
	35	梨木	帶有淡褐色的素雅色澤，也具有光澤，木紋很美。	○	◎			
	36	刺槐	質地堅硬有黏性，特徵是香味獨特。具有光澤，適用於轆轤細工[3]。	○	◎	○	○	
	37	榆木	色澤豐富，木肌粗糙，質地略重。適用於曲木加工。	○	◎		○	
	38	臭椿	色澤美麗不變形，也稱為神樹。	○				
	39	日本檖木	易扭捩，剛砍倒時切面呈橘色。亦用於製作火藥炭。	○	○			
	40	日本山毛櫸	質地脆弱但易加工。不易變形，也具光澤，過去日本曾大量使用這種木材。	○	○			
	41	日本厚朴	品質穩定，幾乎沒有變形的問題。木肌細密有光澤，色澤美麗。	○	○			
	42	白楊木	質地輕不變形，木肌略粗糙。用於火柴棒、抽屜的側板等物。		○			
	43	蜜柑樹	具有不變形的特性。	○				
	44	燈臺樹	色澤、木紋皆柔和美麗。用於木製娃娃的材料或箱櫃。	○	○			
	45	水梻	曾在歐洲等地以日本橡木之名受到重視。	◎	◎	○	○	
	46	日本櫻樺	富光澤，質地細密重硬，不易加工。用於家具、木質地板等物。		◎	○	○	
	47	糙葉樹	具黏性，質地堅硬。	○	◎			
	48	山櫻	加工時會散發甜香。用於雪橇、小提琴琴弓等物。	○	◎	○		
	49	鵝掌楸	比日本厚朴硬，稍微容易變形。	○	○			
	50	蘋果樹	質地細密富光澤，近似櫻木。	○				

◎：非常適合　○：適合

譯註：**1** 江戶時代禁止砍伐的五種木曾山區的樹木。　**2** 箱根著名的傳統工藝品，用木片拼製而成。
3 傳統工藝品，用轆轤固定木材，邊旋轉邊削製而成。

木質系材料②
科技木材

木材除了實木木材之外，還有各式各樣的科技木材。
只要理解每一種木材的特性就能夠運用自如。

實木木材與科技木材

從原木裁切出來的角材或木板稱為「實木木材」，據說這種木材在採伐後還能存活到與原本樹齡一樣長的時間，然而缺點是依據樹種或乾燥的狀態不同，會出現反翹或龜裂等變形情況。實木木材多用於製作椅子、桌子、櫃檯等家具，其觸感與穩重感正是迷人之處。

而利用接著劑結合小木片或薄木板製成大尺寸部材者，則稱為「科技木材」。主要的種類有合板、LVL（積層材）、集成材、塑合板、MDF（中密度纖維板）、OSB（定向纖維板）等（圖1·2）。

薄片與化妝合板

將木材裁成薄薄一片，取漂亮、稀少性高的木紋為表面質地的木板，稱為「薄片」（p.52圖3）。

依照裁切的厚度可分為小薄片（0.18～0.4mm）、中薄片（0.5～1.0mm）、大薄片（1.0～3.0mm）。薄片多貼在底層合板上，以化妝合板的形式出貨。尺寸一般為3×6版（910×1,820mm）或4×8版（1,215×2,430mm），這是薄片才有的大小，實木木材則幾乎沒有這樣的尺寸。不同的拼合方式能展現出各式各樣的風貌，而不僅止於單純的「順花」，請各位務必牢記這一點。

化妝合板的價格視樹種和木紋有很大的差異，扣除特殊的產品外，3×6版的價差大約是4,500日圓～2萬日圓。

而利用最新的染色、積層、切片技術，不僅能使薄片呈現特殊花樣，也能穩定地供應全新的品質與染色圖案。此外還有天然名木薄片，這種材料取得了不燃認證，可用於有內裝限制的牆壁工程，不過因為底層塗裝也有限制，故最好加以留意。

● 質地
質感、素材感，或是表面的模樣。

● 不燃認證
特定的建築材料經國家認證「在一般的火災中不會燃燒」。

集成材的樹種

南洋松：硬度適中易加工。

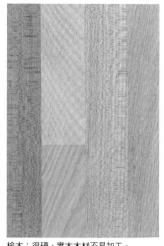

榆木：很硬，實木木材不易加工。

中國雲杉：加工性與穩定性佳。

冠瓣木：質地輕軟易加工。

（圖1）科技木材的分類（依成分的種類、比重、製造方法、用途分類）

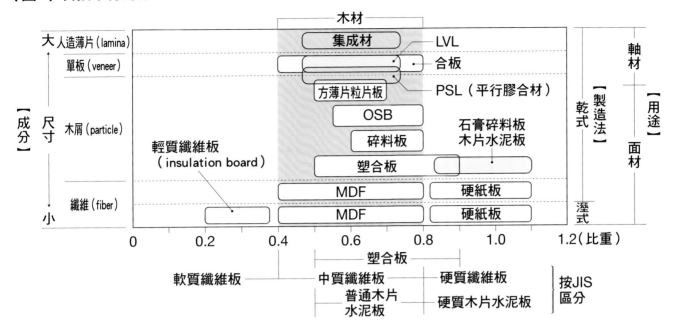

（圖2）合板的種類

貝殼杉：木肌細密的針葉樹。

水曲柳：質地重硬，較無變形問題。

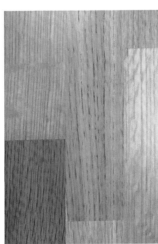
橡木：大塊拼接的類型。

櫻木：比重較重，表面具光澤感。

（圖3）薄片

薄片的削切方法

①切片

木塊　刀具

②旋切

原木

刀具

③半圓旋切

轉軸　1/2原木

刀具

④逆半圓旋切

1/4原木

刀具

薄片的拼合方式

 順花

 合花

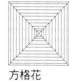 方格花

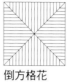 倒方格花

V字花

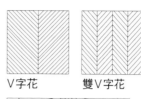 雙V字花

 鑽石花

倒鑽石花

棋盤花

亂花

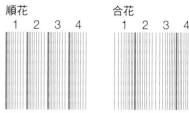 四張特殊木紋拼花

順花和合花的差異

順花　　　　合花
1　2　3　4　　1　2　3　4

用四片相同徑切紋的薄片拼接，順花和合花所呈現的花樣完全不同（材料的產出率不變）。

各樹種的薄片

樺木（弦切紋）：從切線方向切片，年輪呈曲線狀。

楓木（縮杢）：看得見綯綢般的波紋，具光澤。

硬楓木（旋杢）：像削白蘿蔔薄片一樣切片而成。

桃花心木（鯖杢）：剖成兩半的樹幹部分所呈現的特殊木紋。

欅木（虎斑）：有如橫劃徑切紋的斑點花紋。

橡木（弦切紋）：從切線方向切片，年輪呈曲線狀。

斑馬木（徑切紋）：特徵是條紋花樣，多做為薄板使用。

花旗松（徑切紋）：筆直一致的木紋十分美麗。

木質板材的種類

MDF：以闊葉樹系為原料，偏茶色的板材。

塑合板：以闊葉樹系為原料，偏茶色的板材。

環保木材：用建築解體材料或間伐材[1]製成的再生素材。（積水化學工業）

麥稈板：以麥稈為主原料熱壓成型的板材。（Phoenix Asia）

OSB：定向纖維板，原本是結構材料，不過花樣很有意思。

輕質纖維板：軟質纖維板，用來做為榻榻米的芯材。

樹皮複合板：用檜木樹皮製成的內裝用板材。（Swood合作社）

燈心草複合板：表面做過磨砂處理，摸起來很光滑。（Swood合作社）

複合木質地板的種類

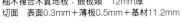

柚木複合木質地板：嵌板類　12mm厚
切面　表面0.3mm＋薄板0.5mm＋基材11.2mm

楓木複合木質地板：隔音類　15mm厚
切面　表面1.8mm＋基材11.4mm＋樹脂層1.8mm

黑櫻桃木三層木質地板：13mm厚
切面　表面3mm＋基材8mm＋2mm

橡木三層木質地板：15mm厚
切面　表面3.5mm＋基材7.5mm＋4mm

譯註：1 當林地的樹木過多時，便會砍掉直徑小於14cm的樹木以維持環境平衡，砍伐下來的木材即稱為「間伐材」。

塗裝系

塗料要配合被塗物與目的來挑選。
素材處理會影響塗裝效果的好壞。

塗料的種類

塗裝除了加強外觀的美感外，還有保護被塗物、追加特殊功能的用途，因此挑選塗料時，必須考慮塗裝目的（如外部使用）以及跟基材的合適度才行。而除了顏色之外，也要一併考量塗抹的物品、用途、光澤、有無直射陽光等問題，隨著各種合成樹脂的研發，塗料的種類也愈來愈多樣化。

內裝牆壁的基座大多使用石膏板，石膏板的塗料附著性高、不挑塗料，常被使用的塗料有壓克力樹脂乳膠漆（AEP）、醋酸乙烯樹脂乳膠漆（EP）、聚氯乙烯樹脂瓷漆（VE）等（圖2）。

為木材塗裝分為保留木紋和不保留木紋兩種方式。若要顯示木紋，就會使用清漆（V）、拉卡漆（CL）、優力旦透明漆（UC）等透明塗料，以及漆油（OF）、油性著色劑（OS）等著色塗料。此外也有用油性著色劑上色後，再以拉卡漆等塗料施以塗膜，達到保護的作用（OSCL）。

不顯示木紋的塗料則有合成樹脂調合漆（SOP）、噴漆（LE）、聚氨酯樹脂不透明塗料（UE）等。其他如塗裝金屬或樹脂時，也都要選擇合適的塗料。

素材處理

塗裝作業最重要的工作就是素材處理（圖1），要預防剝離與**吸收**，並將被塗物表面處理成平滑狀，這樣完工的效果才會漂亮。塗裝金屬時也是一樣，要先清除髒污、脫脂、磨平焊接痕等凹凸部分，並塗抹防鏽劑後再進行塗裝作業。

● **特殊功能**
塗裝的特殊功能按照塗料的種類，有防污、防蟲、防塵、耐熱、耐火、螢光、除臭等效果。

● **吸收**
指被塗面吸收塗料的狀態。若吸收太多，塗料的光澤與厚度就會減少。

（圖1）石膏板接合處的素材處理

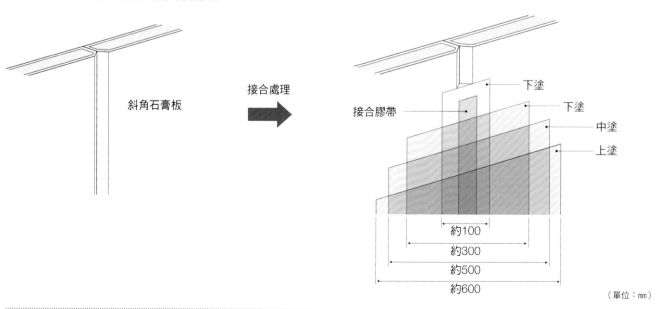

斜角石膏板

接合處理

接合膠帶

下塗
下塗
中塗
上塗

約100
約300
約500
約600

（單位：mm）

（圖2）室內裝潢使用的代表性塗料

被塗物・裝潢的種類		名稱	縮寫
牆壁・天花板面的塗裝		壓克力樹脂乳膠漆	AEP
		醋酸乙烯樹脂乳膠漆	EP
		聚氯乙烯樹脂瓷漆	VE
木材的塗裝	顯示木紋的塗裝	清漆	V
		拉卡漆	CL
		優力旦透明漆	UC
		漆油	OF
		油性著色劑	OS
		油性著色劑＋拉卡漆	OSCL
	不顯示木紋的塗裝	合成樹脂調合漆	SOP
		噴漆	LE
		聚氨酯樹脂不透明塗料	UE

醋酸乙烯樹脂乳膠漆（EP）的塗裝樣品

EP：柔和的斑駁樣式。（Porter's Paints FRENCH WASH／東洋產業）

EP：緞子般的光澤。（Porter's Paints DUCHESS SATIN／東洋產業）

EP：粗糙的質感。（Porter's Paints STONE PAINT COARSE／東洋產業）

EP：含銅的塗裝。（Porter's Paints LIQUID COPPER／東洋產業）

木材的塗裝樣品

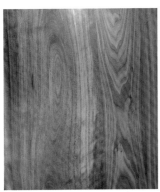

漆油：樹種為胡桃木。（遊樹工房）

優力旦塗裝（光澤處理）：拋光處理，樹種為胡桃木。（西崎工藝）

優力旦塗裝（半光澤處理）：樹種為胡桃木。（西崎工藝）

優力旦塗裝（消光處理）：樹種為胡桃木。（西崎工藝）

著色劑上色處理（綠）：樹種為橡木。

著色劑上色處理（白）：樹種為橡木。

拉卡漆（消光處理）：樹種為橡木。（西崎工藝）

上色＋優力旦塗裝（拋光處理）：樹種為橡木，塗裝手續繁複。（西崎工藝）

室內設計的基礎概念

建築結構與各部位的建法

室內的素材與裝潢

家具與建具的安裝

住宅與店鋪的室內計畫

室內設計這份工作

抹灰系

抹灰除了用流行的矽藻土外，還有灰泥、土壁等各式各樣的材料。
鏝刀的使用方式會使完工的效果截然不同。

抹灰的材料

使用矽藻土（照片1）的抹灰工程從幾年前開始流行，由於矽藻土是多孔質材料，調溼性和吸音性都很好，加上帶有幾公釐的厚度，隔熱性能因此提升不少。

然而矽藻土本身無法凝固，因此必須添加固化劑，而固化劑的成分可能會使矽藻土的效用難以發揮，故須特別留意。此外矽藻土也可能發霉，而鹼性的灰泥（照片2）則不易產生發霉問題。除了灰泥壁外，土壁、砂壁等也是日本自古以來就有的抹灰工程。

將大理石之類的碎石和水泥混合塗抹在底材上，待凝固後研磨表面再加以磨亮的方法稱為「磨石子工法」（照片3），其屬於抹灰工程的一種。類似的方法還有人造石研磨工法、人造石洗石子工法等，完工的效果會因種石的種類、著色顏料而有所不同。

過去都是用繩子綁好竹子，架起竹編基座後再進行抹灰工程，如今則幾乎都使用石膏板為基座。

抹灰的工具與呈現方法

抹灰師傅會使用各種形狀、大小、材質的「鏝刀」來進行抹灰工程。由於材料帶有厚度，故可透過添加花樣等方式讓質感變得更加豐富，抹灰的花樣會大幅改變室內的印象，這一點希望各位多加留意。此外，也有在抹灰材料裡添加顏料來上色，或是加入稻芻（稻草製補強劑）等材料來呈現質感的方法。

「義式灰泥粉刷（Stucco）」是義大利的傳統裝潢方式，這種方式是在消石灰裡混入大理石粉末與顏料，然後塗抹、研磨以呈現出豐富的色澤與花樣。類似的做法還有摩洛哥灰泥粉刷（Tadelakt），由於是水硬性的材料，運用於浴缸或洗臉盆也極富魅力。

● 矽藻土
植物性浮游生物的屍骸變成化石後形成的物質。

● 抹灰工程
使用鏝刀粉刷牆壁或地板的手法。透過鏝刀的使用，可創造出各式各樣的塗抹花樣。

● 灰泥
在消石灰裡添加紅藻、角叉菜等藻糊以及麻線之類的纖維，再用水調合而成的材料。是防火性、調溼性俱高的壁材。

● 種石
製作人造石時混合在材料裡的碎石。為講求美觀，多使用蛇紋岩或大理石等石材。

（照片1）抹灰材料的代表性素材

矽藻土：將矽藻打碎製成粉狀，具有「超多孔質構造」（無數細微小孔排列在一起）。

火山灰：火山噴出的灰，直徑2mm以下。

黏土：由細微粒子組成的堆積物，遇水就會產生黏性。

無機顏料：天然礦物顏料，不溶於水。

色土：各地生產的顏色鮮豔的土。

珍珠岩：由火山岩膨脹形成的岩石。

隔熱纖維：天然木質纖維。

澱粉糊：用種子或球根所含的澱粉糊化而成。

甲基纖維素：水溶性糊料。

（照片2）具代表性的灰泥材料

矽砂：把矽石打碎磨成砂，呈淺灰色。

石灰粉：以石灰粉為原料的消石灰。不具黏性，因此需要黏著劑。

角叉菜糊（海藻糊）：把角叉菜或銀杏藻用水煮，或做成粉狀的黏著劑，加進石灰裡可增加強度。帶有濃烈的黃色色澤。

紙苆（紙製補強劑）：將和紙溶於水加進石灰裡。顏色比麻還白。

灰泥粉刷的範例

石灰泥×麻（推壓）：不添加砂石的粉刷方式，質地最為光滑。

石灰泥×矽砂（推壓）：使用金屬鏝刀，凹凸的效果會比木質鏝刀更細緻。

石灰泥×矽砂（木質鏝刀）：藉由平滑的石灰泥與細緻的矽砂呈現出凹凸感。

石灰泥×矽砂（抹土）：是用灰泥、花崗岩砂、顏料、水等材料混合而成的抹材。

（照片3）磨石子的範例

水泥磨石子：以貝殼為粒料。（東洋磨石子工業）

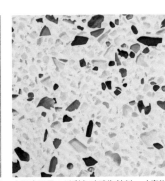

水泥磨石子：以彩色玻璃為粒料。（東洋磨石子工業）

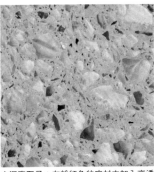

水泥磨石子：在粉紅色的底材中加入高透明度的碎石。（東洋磨石子工業）

現做磨石子：以黃銅填縫，填縫方式也是設計的重點之一。

各種抹灰材料的成品範例

扇貝灰泥：以高溫燒製扇貝貝殼製成的抹灰材料，具調溼性與耐火性。（Aimori）

珊瑚灰泥：以風化造礁珊瑚和澱粉糊混合而成的灰泥風格塗料。（美壁／中外產業）

石膏漿：加上復古磚等風格的特殊花樣。（U Top／Artyz）

荒壁：混入大量稻苆的土壁。在京壁[1]方面，則是做為下塗的材料。（上野左官）

譯註：1 發祥於京都的抹灰方式（或指用這種方式粉刷的牆壁），使用的材料有色土、石灰、麻纖維等。

室內設計的基礎概念

建築結構與各部位的建法

室內的素材與裝潢

家具與建具的安裝

住宅與店鋪的室內計畫

室內設計這份工作

金屬系材料

先了解各種金屬的性質，再進行適當的加工或設計。

鐵和不鏽鋼

不單是金屬，任何材料都與加工方式有著密切的關係，唯有了解材料特有的性質，才能進行適當的加工或設計（圖）。

最常用來做為建築、家具材料的金屬就是鐵，其具有強度佳、易加工、產品精密度高、少有品質不一等優點。不過直接使用純鐵會太軟，因此往往會添加少量的碳、錳、矽、磷、硫磺等材料，賦予其符合用途的性質。碳是這些添加物中最常使用的材料，鐵的硬度會視碳的含有率而改變。

在工廠塗裝的話，多使用三聚氰胺烤漆或粉體塗裝；若是電鍍，則一般多為鍍鉻。

鐵的缺點就是會生鏽，而不易生鏽的不鏽鋼則是在鋼裡混入鎳、鉻、鉬，以形成強韌堅固的氧化膜。其中含 18%鉻、8%鎳的不鏽鋼，稱為SUS304（18-8不鏽鋼），表面常會施以各種處理，製成廚房的檯面板等（照片1）。

非鐵金屬

鋁的重量約是鋼鐵的1/3，乃非常輕又柔軟的材料，不僅耐蝕性佳、加工性高，也很容易再生，因此使用量逐年增加（照片2），柔和的風韻可說是其魅力所在。不過，小的圓弧形鋁材禁不起折曲，焊接也很困難，必須在接合方法上多花點心思。

銅是容易導熱與導電的材料，耐蝕性與加工性都很優秀，顏色與光澤也很美麗，可惜強度比鐵差，不適合用在結構部分。銅會自然而然失去光澤、變黑變濁，產生「銅青」這種特殊的生鏽情況。自古以來，日本就把銅當做屋頂或扶手的材料，衍生出玩味銅青的文化。其他常用的金屬材料還有黃銅、鈦、鉛等（照片3）。

● 鍍鉻
利用電鍍讓鉻這種硬質金屬附著在材料上的加工方式。具有耐磨耗、不易生鏽的效果，表面會呈現帶有光澤的美麗銀白色。

（圖）金屬板的加工種類

方浪板　　波浪板

沖孔板

花紋鋼板

（照片1）不鏽鋼的加工樣品

鏡面處理：SUS430。表面如鏡子般具高反射率，若有損傷會很明顯。（ABEL）

砂面樣式：SUS304。帶有細微凹凸的裝飾加工。（新日鐵住金不鏽鋼）

噴砂：用細小顆粒撞擊表面，加工成粗糙的質感。（ubushina）

彩色不鏽鋼（金）：將SUS304鍍金。（新日鐵住金不鏽鋼）

天花板嵌板：施以格子狀浮雕加工的嵌板。（RIGIDIZED／The True）

沖孔金屬：1.6mm厚。挖出重複花紋的孔。直徑10mm以下須訂製。（METALTECH）

金屬網：12mm厚。（Niagara B-15／伊勢安金屬創作）

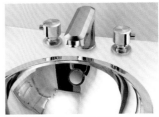

洗臉盆與水龍頭：細緻的細線效果。可保持光亮度。（Zwei L／Kazutsune）

（照片2）鋁製品與部材

鋁製窗框：鋁製隔熱結構材料的隔熱性很高。（APW500／TKK AP）

家具部材：櫃子與抽屜的把手。部材是以鑄造方式製成。（SUS）

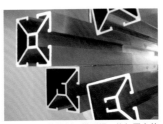

擠型鋁材：將鋁倒入模型裡，施加壓力使之成型。用來做為窗框等的部材。（SUS）

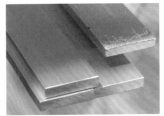

鋁板條：寬20mm、厚3mm。切口漂亮是鋁的特色之一。（中島鋁業）

（照片3）其他金屬的加工樣品

搥打銅：用榔頭搥打銅板的技術，可使原料收縮，增加銅板的強度。（ubushina）

腐蝕銅：轉變為銅青過程中的茶褐色～黑色狀態，充滿穩重感。（黑雲／TAIL）

銅青：暴露在空氣中會產生的保護膜，主要成分為鹼式硫酸銅。（nomic）

銅＋鋅的箔：87%的銅＋13%的鋅，含銅量較多的箔帶有橘色或藍色的色澤。（箔一）

白銅：主要成分為銅，並添加約30%的鎳製成的合金。是五十圓、一百圓、五百圓日幣的原料。

青銅：銅與錫的合金，為十圓日幣的原料，含95%的銅、1～2%的錫、3～4%的鋅。（日本青銅）

黃銅：添加30%的鋅，成型加工性佳的強力銅合金。（ubushina）

腐蝕黃銅：銅和鋅的合金，表面經過腐蝕處理。（腐蝕黃銅板／TAIL）

鉛：0.1mm厚。材質柔軟易加工，與錫製成合金即為白蠟。（東京鉛業）

錫（亂紋加工）：表面經過研磨，加工成啞光效果。（ubushina）

熔融鍍鋅：在鐵上鍍鋅膜，可阻隔空氣、防止腐蝕。（日本ZRC）

白鐵皮：鍍鋅的鋼板，有平板和波板兩種，多做為外牆或屋頂的材料。

室內設計的基礎概念

建築結構與各部位的建法

室內的素材與裝潢

家具與建具的安裝

住宅與店鋪的室內計畫

室內設計這份工作

石材

了解各種石頭的特徵，細心選擇合適的用法。
透過不同的加工方式，同一種石材也能呈現截然不同的風貌。

石材的種類

石材最大的特徵就是外觀散發著高級感，其存在感足以凌駕其他物品，且不燃性、耐久性、耐水性、耐磨耗性、耐酸性皆很出色，歐洲就有許多興建百年以上的石造建築。在日本，由於建築物必須要有強韌的結構，故石材多做為裝飾材料。而石材的缺點則是加工性差、難以承受衝擊、價格昂貴、重量重、無法取得大尺寸的石材等。

按照形成的方式不同，石材可分為許多種類（表），必須了解每種石材的特徵，才不會用錯地方或選錯用途。以天然石的用途為例，花崗岩和大理石最常拿來當做地板，不過花崗岩怕火，放在直接接觸火源的地方可能會裂開；而大理石怕酸，所以不能用在男廁小便斗下方。

建築上除了天然石外，也會運用到「人造石」。主要的人造石為磨石子，是在灰漿裡混入大理石碎片，以鏝刀塗抹後再研磨表面而成（請參考p.56）。

表面加工

石材會隨表面的加工方式呈現出截然不同的風貌，主要的加工方式有拋光、細磨、噴燒等，如黏板岩為層狀剝離的石材，因此多在**裂紋**的狀態下使用；而大谷石的特色是洞與氣孔很多，一般採用**鋸紋**或**輕刻**等方式加工。

石材比磁磚還要大且厚，尺寸精密度高，光靠本身的重量就能固定在地上，因此即使不留太大的縫隙也能擺放得很整齊。基於美觀，有不少人因為討厭縫隙而選擇**無縫拼接**，然而近來為了使石材的強度一致，或防止水分進入底層，也開始流行起填縫的手法。

- **裂紋**
 呈龜裂狀態的石肌。

- **鋸紋**
 保留鋸開痕跡的石肌，帶有細線。

- **輕刻**
 以輕刻用的鑿子在石材上刻出平行的細線。

- **無縫拼接**
 不留縫隙地將石材拼接在一起。

花崗岩（御影石）的種類

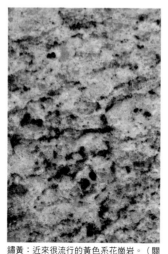

印度紅：紅花崗石的代表，混雜著紅色與黑色的顆粒。（白井石材）

鏽黃：近來很流行的黃色系花崗岩。（關原石材）

辛巴威黑：知名的近全黑花崗岩。（關原石材）

稻田石：日本產花崗岩中，具代表性的中顆粒白花崗岩。（白井石材）

（表）主要的石材種類與性質・用途・加工

分類	種類	主要的石材名稱	性質	用途	適合的加工方式
火成岩	花崗岩	（通稱御影石） 白色——稻田／北木／真壁 茶色——惠那鏽石 粉紅色——萬成／朝鮮萬成（韓國）／玫瑰紅（西班牙） 紅色——瑞典紅（瑞典）／桃心木紅（美國） 黑色——浮金／折壁／藍珍珠（瑞典）／加拿大黑（加拿大）／南非黑（南非）	● 質地硬 ● 具耐久性 ● 耐磨耗性高	〔石板〕 ● 地板・牆壁 ● 內外裝潢 ● 樓梯 ● 桌子 ● 桌面板 其他	● 細磨 ● 拋光 ● 裂紋 ● 噴烤 ● 輕刻 ● 搥打 ● 鑿刻 ● 瘤面
	安山岩	小松石／鐵平石／白丁場	● 細結晶組成的火山玻璃 ● 質地硬 ● 色調暗 ● 耐磨耗性高 ● 浮石的隔熱性高	〔石板〕 ● 地板・牆壁 ● 外裝 〔石塊〕 ● 石牆 ● 地基	● 細磨 ● 裂紋
水成岩（沉積岩）	黏板岩	玄昌石／仙台石　其他還有多種中國產的石材	● 層狀剝離 ● 色調暗，具光澤 ● 吸水性低，堅固	● 屋瓦 ● 地板・牆壁	● 裂紋 ● 細磨
	砂岩	多胡石／米黃砂岩、紅砂岩（印度）	● 無光澤　　● 吸水性高 ● 易磨耗 ● 易髒污	● 地板・牆壁 ● 外裝	● 粗磨 ● 裂紋
	凝灰岩	大谷石	● 軟質　　● 重量輕 ● 吸水性高 ● 耐久性低 ● 耐火性高　● 脆弱	● 牆壁（內裝） ● 炕爐 ● 倉庫	● 輕刻 ● 鋸紋
變成岩	大理石	白色——霰石／卡拉拉白（義大利）／南斯拉夫白（舊南斯拉夫） 米色——義大利米黃・米木紋（義大利） 粉紅色——玫瑰（葡萄牙）／挪威玫瑰紅（挪威） 紅色——義大利紅（義大利）／紅波紋（中國） 黑色——黑金（義大利）／殘雪（中國） 綠色——深綠（中國） 石灰華——羅馬洞石（義大利）／田皆 玉質——南斯拉夫玉質大理石（舊南斯拉夫）／富山玉質大理石	● 石灰岩於高溫高壓下結晶形成的光澤很美 ● 堅硬細密 ● 耐久性中等 ● 怕酸，放在屋外會漸漸失去光澤	● 內裝的地板・牆壁 ● 桌子 ● 桌面板	● 拋光 ● 細磨
	蛇紋岩	蛇紋／貴蛇紋	● 近似大理石 ● 經研磨後，黑色、濃綠色、白色的花紋很漂亮	● 內裝的地板・牆壁	● 拋光 ● 細磨
人造石	磨石子	種石——大理石／蛇紋岩		● 內裝的地板・牆壁	● 拋光 ● 細磨
	假石（Cast stone）	種石——花崗岩／安山岩		● 牆壁・地板	● 輕刻

※石材名稱可能因販售商而不同。

大理石的種類

義大利灰：具深淺變化的灰底配上白色線條。（關原石材）

白木紋（平紋）：漩渦花樣，有時也會混雜化石。（關原石材）

白木紋（直紋）：淡乳白色配上層狀花樣。（關原石材）

義大利米黃：淡米色系的色澤。（關原石材）

室內設計的基礎概念

建築結構與各部位的建法

室內的素材與裝潢

家具與建具的安裝

住宅與店鋪的室內計畫

室內設計這份工作

磁磚

磁磚有各式各樣的設計，
接縫的形狀或色彩也能改變整體的印象。

磁磚的種類

磁磚是以天然黏土或石英、長石等岩石成分為原料，燒製成薄板狀陶瓷品的總稱，特色是耐火性、耐久性、耐藥品性、耐候性皆很優秀，相反地，也有無法製作大尺寸、難以承受衝擊等缺點，可依照用途、材質、形狀、尺寸、工法加以分類。

按燒成溫度的不同，磁磚可分為瓷器質、炻器質、陶器質（圖1），其中陶器質也包含了所謂的「半瓷器質」，此外還可分為表面上釉燒製而成的施釉與無釉兩類（照片1）。

單邊長度在50mm以下的磁磚稱為馬賽克磁磚，其可愛的設計性相當受到歡迎，近來也出現了不少玻璃材質的馬賽克玻璃磚，帶有透明感的外觀頗吸引人。

另一方面，隨著技術的進步，目前已能生產出品質良好的大磁磚，和馬賽克磁磚一樣廣受喜愛。

而「赤土陶磚」（照片2）這種能用於內外地板的素燒磁磚，其樸素的外觀十分討喜，但也因為吸水率高，容易產生水漬或出現白華現象，因此要用撥水材料或蠟來處理。此外赤土陶磚具有厚度，故鋪設時也要留意其穩定度，市面上亦有解決這些缺點、僅重現其質感的赤土風陶磚。

接縫的設計

磁磚的拼接縫隙稱為接縫，具有防止水分進入磁磚底部及避免剝離、浮起等功能，此外在施工上，即使磁磚尺寸有些不一致也能鋪設得很整齊（圖2）。

接縫在設計方面也很重要，近來常見用凹接縫來強調陰影的做法，而從前的接縫都是無彩色，如今也出現了彩色接縫的商品。即使是相同的磁磚，接縫的顏色不同，就會大幅改變整體的印象。

● 白華現象
指磁磚基底使用的灰漿或水泥成分被雨水等水分分解，而在磁磚表面形成白色結晶。

（圖1）磁磚的種類

材質	吸水率	燒成溫度	日本國內產地	進口磁磚產地
瓷器質	1%	1,250℃以上	有田・瀨戶・多治見・京都	義大利・西班牙・法國・德國・英國・荷蘭・中國・韓國
炻器質	5%	1,250℃左右	常滑・瀨戶・信樂	
陶器質	22%	1,000℃以上	有田・瀨戶・多治見・京都	

磁磚的貼法

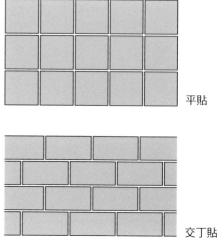

平貼

交丁貼

（照片1）不同上釉程度所呈現的磁磚效果

亮釉：帶有水潤的光澤感。（拿坡里／名古屋馬賽克工業）

半亮釉：帶有溫潤的自然光澤。（法國小屋／KY磁磚）

消光釉：某些角度可以看到光澤。（流線INAX／LIXIL）

無釉磁磚（炻器質）：未上釉的磁磚，帶有柔和感。（四神 白虎／DINAONE）

（照片2）各種磁磚的範例

赤土陶磚：充滿素燒土的質感，多用於地板。

葡萄牙磁磚：乃磁磚畫（Azulejo），在施了白釉的素面上以顏料畫上圖案。

馬來西亞磁磚：多以花為主題的繽紛浮雕，用於腰壁等處。

摩洛哥磁磚：乃切割磚（Zélige），用日曬磚搭成的窯燒製，貼成馬賽克形狀。

（圖2）接縫的種類

平接縫

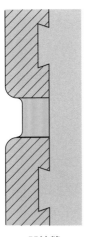

凹接縫

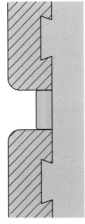

深接縫

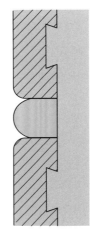

凸接縫

無縫

室內設計的基礎概念

建築結構與各部位的建法

室內的素材與裝潢

家具與建具的安裝

住宅與店鋪的室內計畫

室內設計這份工作

玻璃

玻璃具有流體與硬質兩面。
要花點心思，將此特性應用在設計上。

玻璃的強度

玻璃具有兩面性，一面是由液體直接凝固而成的「流體面」，另一面則是得用礦物中最硬的鑽石才能切割的「硬質面」。前者可在新藝術風格這類講究優美線條的燈具或花瓶上看到，後者則有捷克的切割玻璃、江戶切割玻璃、薩摩切割玻璃等，散發出閃亮的光輝。

人們常說「玻璃很脆弱」。的確，玻璃容易破裂、禁不住拉扯或衝擊，卻很能承受壓縮力。

室內使用的玻璃大部分是平板玻璃（**表**），基本上以「浮式平板玻璃」這種用**浮法**製造、平滑無彎曲的玻璃為主，二次加工產品亦不少。最近幾年也愈來愈常看到Vessel式的玻璃洗臉盆，用途變得廣泛許多。

玻璃的使用方法

玻璃最大的特徵在於其透明性，5mm厚的透明浮式平板玻璃可視光線透過率高達89％左右，不過玻璃本身帶有綠色色澤，厚度愈大顏色愈濃，像店鋪等營業場所就會利用玻璃的綠色做成強調**切面**的設計。

玻璃具有讓光線直進的性質，從切面射入的光會直接傳送到另一側，不會逸散到表面。光纖就是運用這種性質，此外近來也常做為照明使用。

舉例來說，在室內游泳池裝設水中照明時，若使用光纖系統就不必為了換燈泡而把水放掉，此外也可以用大樓頂樓的集光機收集陽光，再透過光纖栽種位於地下室的植物。

● 浮法
將玻璃液倒在熔融金屬上連續製造玻璃的方法，成品具有良好的平滑性、採光性和透視性。

● Vessel
意思是「缽形的容器」或「放置在檯上的容器」。

● 切面
板材等的切口、斷面。

（表）玻璃的種類

平板玻璃的種類

透明玻璃：樸素的玻璃。（TOTO）

霧面玻璃：經過噴砂處理的銀色霧面玻璃。

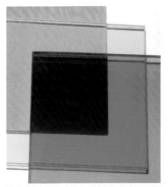

裝飾夾層玻璃：可以10種顏色的中間膜組合出670種色彩。（GLASS CUBE）

裝飾夾層玻璃：夾入和紙的玻璃。（吉祥樹）

壓花玻璃：以花為主題的圖案。（GARASU LAND）

壓花玻璃：不規則的圖案。（GARASU LAND）

壓花玻璃：質感如削過的石頭。（GARASU LAND）

壓花玻璃：花樣為整齊排列的金字塔型四角錐。（GARASU LAND）

玻璃磚的種類

透明雲紋：格紋玻璃磚。（NITTAI工業）

彩色玻璃陶瓷（灰）：霧面玻璃磚。（日本電氣玻璃）

大小搭配：用尺寸不一的玻璃磚組成的拼接方式。

縱長型：垂直拼接長方形玻璃磚。

特殊玻璃的種類

再結晶玻璃：燒熔玻璃顆粒，使之再度成型的玻璃。（Be de verre／濱田特殊玻璃）

裂紋玻璃：由三片玻璃組成，敲打中間的強化玻璃切面以呈現龜裂紋路。（GLASS CUBE）

彩色玻璃：表面是暗調的透明玻璃，底層則以塗料上色。（Leaf M-10／松竹工業）

蝕刻玻璃：在鍍銀玻璃的表面做蝕刻處理。（中日Stained Art）

室內設計的基礎概念

建築結構與各部位的建法

室內的素材與裝潢

家具與建具的安裝

住宅與店鋪的室內計畫

室內設計這份工作

樹脂

我們的日常生活中充斥著塑膠系內裝材料。
在此就一起來了解日新月異的樹脂加工技術吧。

塑膠系內裝材料

目前若提到「樹脂」，大多是指合成樹脂，而其原料幾乎都是石油。

內部裝潢往往使用各式各樣的樹脂製品，尤其絕大多數的「壁紙」都是以聚氯乙烯為主原料的塑膠壁飾（**請參考p.71**）。

在地板材料方面，用水空間或大規模空間等常使用塑膠系的地板材料，而地毯或窗簾所使用的纖維也大多是塑膠系材料——我們的周遭充斥著許許多多的塑膠（**表1**）。

地板材料的施工常會使用到接著劑，而接著劑也是樹脂系材料，此外，用來防止木質地板或家具損傷、髒污的塗料，也幾乎都是樹脂系產品。

另一方面，在病態建築（Sick House）對策與崇尚自然的影響下，實木地板的需求隨之增加，使用自然系塗料或蜜蠟裝潢的情況也跟著變多了。

當做家具飾面材料的樹脂

樹脂系材料亦多用於家具的飾面上，如聚酯化妝合板、美耐皿化妝合板、聚氯乙烯薄板、烯烴薄板等材料，跟塗裝飾面相比，其不僅成本較低，也可以做出一致的加工效果。

過去，貼上樹脂合板的家具往往給人「廉價品」的印象，然而隨著印刷技術的提升，不僅木紋，連凹凸的質感都可以真實重現，讓材料的運用範圍變得更為廣泛。此外，近年來廚房工作檯面常用的人工大理石，絕大多數也都是壓克力系樹脂（**照片**）。

除了飾面材料，許多貼身的小物品或家具也都是運用各種加工方式成型（**表2**），過去因為金屬鑄模的製作費用昂貴，故以樹脂成型的方式不適合少量生產，然而隨著電腦技術的發展，如今已經能夠克服這一點了。

另一方面，由於樹脂被視為破壞環境的重要原因之一，近幾年樹脂的再利用與焚化技術、生物分解性樹脂等面向遂受到世人的重視。

（表1）塑膠的種類

	樹脂的種類	用途
熱可塑性樹脂	聚乙烯樹脂	中空成型的椅背或椅面、家庭用塑膠袋、啤酒瓶搬運容器等。
	聚丙烯樹脂	椅背底層的包材、椅子扶手、椅背椅面的芯材、綑包帶等。
	聚氯乙烯樹脂	桌緣的材料、貼合平針織物的塑膠皮革、農業用塑膠膜、硬質塑膠管等。
	ABS樹脂	桌椅旋轉構造部分的包材、電氣機器的外裝部材等。
	聚醯胺（尼龍）樹脂	椅腳套；小腳輪的輪子、齒輪、轉桿等活動部分；電氣機器的外殼等。
	聚碳酸酯樹脂	家具的門板面材、照明器具等。
	壓克力樹脂	家具、隔間、廣告板、儀表板、冰箱與電風扇的零件等。
熱硬化性樹脂	酚醛樹脂	椅面（合板經過含浸處理強化材質）、耐水合板用接著劑等。
	不飽和聚酯樹脂	椅面、浴缸、洗衣機防水盤等。
	三聚氰胺樹脂	桌子的表面材料（美耐皿化妝板）等。
	聚氨酯樹脂	椅墊材料（厚片、鑄型）、發泡體、彈性體、合成皮革、塗料等。
生物分解性樹脂	微生物生產樹脂、以澱粉為原料的樹脂、化學合成的樹脂	

（照片）樹脂製品的範例

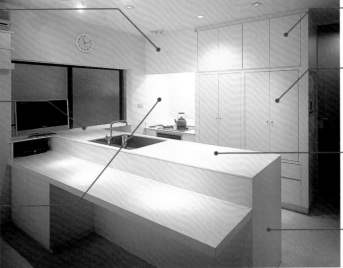

機罩嵌板：
抗菌美耐皿不燃化妝合板。為了抹去抽油煙機的存在感，施以和家具一樣的飾面。

工作檯：人工大理石。
可無縫黏接的人工大理石才能使用的裝設方法。在現場組裝，讓櫃檯一體成型無接縫，可使檯面的使用範圍變得更廣。

牆面：
抗菌美耐皿不燃化妝合板。在加熱機器的周邊牆壁採用高耐磨耗性與耐熱性、可裁切成大尺寸減少接縫的「抗菌美耐皿不燃化妝合板」。

門板：美耐皿化妝合板。
門板使用耐磨耗性佳的美耐皿化妝合板。

內部：聚酯化妝合板。
考慮到櫃子內部的性能與機能的平衡，選用比美耐皿化妝合板便宜的聚酯化妝合板。

桌面板：人工大理石。
廚房的桌面板會接觸到水，因此選用防水性佳的人工大理石。

櫃子側面：
美耐皿化妝合板。

設計：STUDIO KAZ　攝影：垂見孔士

（表2）樹脂的加工方法

成型方法	加工的樹脂	方法
射出成型	熱可塑性樹脂 熱可硬化性樹脂	將熔融樹脂注入金屬鑄模裡使之成型，量產高，亦可製作複雜的形狀。多用於較小的零件。
壓出成型	熱可塑性樹脂	從金屬鑄模連續擠出熔融樹脂而成，只能生產固定的切面形狀。金屬鑄模的價格便宜，因此製品單價大多很低廉。
中空成型	熱可塑性樹脂	以金屬鑄模包夾樹脂，灌入空氣使之形成氣球狀。用於製作椅面、寶特瓶等物品。
真空成型	熱可塑性樹脂	將薄片狀的樹脂加熱軟化，再從模型裡的孔抽出空氣，讓薄片吸附在模型上定形。用於製作照明器具的包材、餐盤等物品。
壓縮成型	熱可塑性樹脂 熱可硬化性樹脂	將樹脂倒入加熱過的金屬鑄模，配合需要抽掉氣體，同時施加壓力與熱度使之成型，冷卻後取出。

各式各樣的樹脂板

塑膠合板：粗糙飾面。（AICA Highboard／AICA工業）

消光美耐皿化妝板：直條木紋花樣。（AICA Lavieen／AICA工業）

消光美耐皿化妝板：和紙風格的質感。（AICA Lavieen／AICA工業）

壓克力色板：表面不透明型。（PLEXIGLAS／山宗）

半透明壓克力板：背面打上螢光燈的樣子。

中空聚碳酸酯板（切面）：切面的形狀也很有意思。（TWINCARBO／AGC旭玻璃）

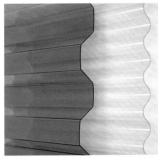

聚碳酸酯波浪板‧角浪板：半透明波浪板和青銅色角浪板。（TAKIRON）

同質塑膠地磚：印刷花紋。（New Logic／Selkon Technos）

複合塑膠地磚：高耐久性。（Exelon Tile／ABC商會）

室內設計的基礎概念

建築結構與各部位的建法

室內的素材與裝潢

家具與建具的安裝

住宅與店鋪的室內計畫

室內設計這份工作

紙材

和紙熱潮正席捲全球。
壁紙由中國發明，其後透過歐洲傳遍整個世界。

備受矚目的和紙

紙依照原料不同，可分為和紙和洋紙，和紙的原料為楮、雁皮、結香；洋紙的原料則為木漿。

自古以來，和紙就用來製作障子、襖、屏風等日式室內家具。此外，和紙纖維比洋紙長，具備「堅韌」的優點，因此被當成修復全球文化財產的材料，亦用於工藝品或家具上，是可以長時間保存的物品（照片①）。

具代表性的和紙產地有「越前和紙」、「美濃紙」、「土佐和紙」等，由於生產性低、價格昂貴，又遭到便宜的洋紙夾擊，造成使用量漸次下滑。然而由於各產地不斷嘗試發揮地方特色，近年來和紙愈來愈受到矚目，在全球掀起一股熱潮。

芳綸紙是一種近似和紙的紙，耐火性與耐熱性高，光線透過時質感很像和紙，因此常用於照明器具上。

紙系材料的傳播

壁紙原本是用紙做成的，如今則幾乎都改用塑膠壁紙。壁紙的樣式是由中國發明，後來傳到了歐洲，19世紀後期，威廉·莫里斯（William Morris）設計出印有植物花樣（唐草花紋）的壁紙，隨著大量生產技術的進步，壁紙就這麼傳遍了全世界（照片②）。

洋紙的材料「木漿」則是用木材製造而成，因此木材篇（請參考p.50）中介紹過的纖維板亦帶有紙一般的外觀。其中硬紙板被配銷通路歸類為木質系材料，不過從成型方法來看，應該也可以算是紙系材料。

● 硬紙板
一種以合成樹脂固定木質纖維的纖維板。纖維板根據密度可分為硬紙板和MDF等種類，而硬紙板是指比重0.8以上的纖維板。

各種壁紙

和紙＋藍染：利用傳統技法染色。（Awagami Factory）

塗裝壁紙：使用模板印刷式的塗裝方式。（COLOR WORKS）

洋紙壁紙：具立體感的塗裝底材壁紙。（TECIDO）

再生紙＋木屑：塗裝底材壁紙。（OUGAHFASER）

月桃紙壁紙：以非木材的月桃製成的壁紙。（日本月桃）

(照片)紙製品

①和紙做成的照明器具

AKARI系列／野口勇　照片提供：Yamagiwa股份有限公司　www.yamagiwa.co.jp

②威廉‧莫里斯的壁紙

照片提供：HIP/PPS

③瓦楞紙做成的椅子

Wiggle Side Chair／
法蘭克‧O‧蓋瑞（Frank Owen Gehry）
照片提供：hhstyle.com青山總店
photo & copyright www.vitra.com

自然素材紙壁紙：用竹子製成的壁紙。（Phoenix）

自然素材紙壁紙：用桑樹的樹枝、木質部、樹皮製成的壁紙。（Phoenix）

自然素材紙壁紙：用茶葉＋楮＋木漿做成的三層紙。（AI WALL 茶／茶屋之本工房）

漆和紙：在楮和紙上塗生漆。（Awagami Factory）

澀柿和紙：在楮和紙上塗澀柿液[1]。（Awagami Factory）

譯註：1 用未成熟的澀柿製成的紅褐色液體，可防腐或染布。

室內設計的基礎概念

建築結構與各部位的建法

室內的素材與裝潢

家具與建具的安裝

住宅與店鋪的室內計畫

室內設計這份工作

壁飾

塑膠壁紙經濟實惠，廣為一般裝潢所用。
壁布的特色則在其高級感，經常使用於飯店等場所。

塑膠壁紙

所謂的壁飾，是指在紙、布、塑膠膜、天然薄木片或無機質系材料上，用紙之類的物品打底而成的牆壁裝潢材料，一般稱為壁紙。除了牆壁外，也經常用來貼天花板，是日本住宅廣泛使用的室內裝潢材料。

塑膠壁紙是當中最廣為運用的種類，市面上有不少施工性與量產性佳、價格又便宜的產品，不過塑膠壁紙容易因樹脂或接著材料劣化、透氣性差等因素而發霉，所以必須定期更換重貼。對於重貼頻率高的租賃物件或低成本的預售住宅，塑膠壁紙可說是格外方便的材料。

市面上有許多可進行各式加工，顏色、花紋與質感都很豐富的產品，或是附加防火、防霉、除臭、防結露等功能的製品。近來由於材料所含的化學物質會對健康造成影響，加上環境污染問題，拒用PCV的運動如火如荼地展開，使得壓克力系與烯烴系樹脂等產品也大幅增加。

壁布

壁布是由紡織品等布料製成的壁紙，具有柔軟溫暖的質感，以及高級感與穩重感，經常運用於飯店客房等處。優點是透氣性佳、耐久性高，調溼性與吸音性也很優秀，然其也有怕水和怕清潔劑、不易清除髒污、施工困難、單價高等缺點。

壁布中最常使用的就是織物壁布，其具備紡織品獨有的光澤與輕柔的質感，依顏色、花樣、材質、加工方法的不同，從簡單到豪華的裝飾織物應有盡有。不織布壁布是以像毛氈那樣由細纖維接合的布料製成的壁紙，比織物壁布便宜、重量輕、施工性佳，但有容易產生靜電或毛球的缺點。而植物壁紙則是以塗上接著劑的紙為基材，植入纖維製成的壁紙，具有近似天鵝絨或絨面革般柔軟、富層次感的質感。

其他還有和紙製的壁紙（**請參考p.69**），質地充滿了迷人的魅力。

● 打底
在紙或布、皮革的背面貼上其他的紙或布補強。

● 塑膠壁紙
以聚氯乙烯為主原料，混合可塑劑、填充劑、發泡劑等材料，製成薄片狀後以紙打底而成。占日本壁紙生產量的9成。

● 和紙製的壁紙
和塑膠壁紙一樣製成可以張貼的產品。貼牆壁時不像塑膠壁紙那樣拼接在一起，而是改以直接疊貼的方式施工，不僅成本低，也可創造出富於情調的空間。

塑膠壁紙的構造

印刷
聚氯乙烯樹脂
熱壓接著
打底紙

> 將聚氯乙烯樹脂、發泡劑、填充劑、可塑劑、著色劑、安定劑等材料調配好，貼合在打底紙上，再施以印刷和浮雕處理。
> 也有用烯烴樹脂取代聚氯乙烯樹脂的製品。

壁布的構造

織物纖維
接著劑層
打底紙

> 用紡織物或纖維系材質做為飾面層，再以接著劑黏合補強用的打底紙。不同的纖維種類與紡織方式會創造出各種變化。

紙製壁紙的構造

表面
木漿紙
和紙
洋麻
月桃 等

接著劑層
打底紙

> 表面用木漿紙（普通紙）、洋麻或和紙等非木材紙做為飾面層，再用接著劑黏合補強用的打底紙，有的會施以印刷或浮雕處理。此外也有不貼打底紙的製品。

貼壁飾的範例

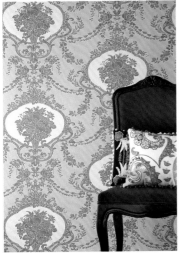

個性十足的壁紙，搭配鮮豔的大馬士革花樣。

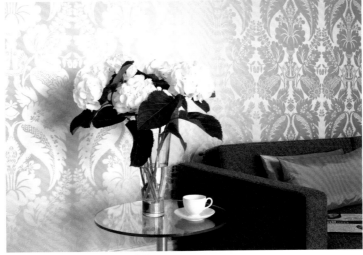

照片提供：
TECIDO股份有限公司

色調淺淡卻洋溢著華麗感的大馬士革花樣。

各種塑膠壁紙

植物花樣：簡單的印刷。（TOLI）

抽象花樣：浮雕加工。（SAN-GETSU）

抽象花樣：浮雕加工。（TOLI）

織品風格：浮雕＋印刷。（SAN-GETSU）

矽藻土：表層含矽藻土屑。（Lily-color）

各種壁布

絨毛風格：毛巾般的觸感。（川島織物Selkon）

織花紋：光澤感會依觀看的角度產生變化。（Lilycolor）

坑紋布：平織的變形。（川島織物Selkon）

平織：強調緯紗的類型。（Lilycolor）

褶襇風格：充滿奢華的風韻。（川島織物Selkon）

光澤紗的質感：觸感柔軟。（川島織物Selkon）

室內設計的基礎概念

建築結構與各部位的建法

室內的素材與裝潢

家具與建具的安裝

住宅與店鋪的室內計畫

室內設計這份工作

榻榻米・植物纖維材質地板材料

榻榻米具有良好的吸溼與放溼性，適合潮溼的日本風土。
除了自然材質製成的天然榻榻米外，還有使用合成纖維的建材榻榻米。

榻榻米

　　榻榻米是以燈心草莖編成的「蓆面」覆蓋在用稻草和爬牆虎製成的「蓆底」表面而成（圖），具有良好的彈性、保溼性和隔音性。和室之所以成為寧靜舒適的空間，就是因為裡面都是吸音性高的材料，如榻榻米、土、紙、木材等。榻榻米和木材一樣具備極佳的吸溼性與放溼性，可說非常適合潮溼的日本風土，此外其亦具備抗菌性，色澤與氣味也很受到喜愛。

　　榻榻米的基本形狀為1：2的長方形（1疊）及正方形（半疊），短邊用來縫織蓆面，長邊則用來縫織布邊，然近來也看得到未縫布邊的「無邊榻榻米」。蓆面有備後面與琉球面等種類，琉球面的耐久性較高，因此使用無邊榻榻米時採用琉球面較佳。蓆面會隨著年月而褪色磨損，需要定期翻面（翻蓆）或汰換蓆面（換面）。

　　最近市面上出現了使用合成纖維編織的榻榻米，或是僅壓上蓆面的紋路、蓆底使用輕質纖維板或保麗龍製成的榻榻米，這些統稱建材榻榻米（化學榻榻米），其重量輕、裝設起來很輕鬆，但透氣性和踩踏的觸感比傳統榻榻米差。相對於建材榻榻米，以傳統的稻草和爬牆虎編成的蓆底則稱為「天然榻榻米」。

植物纖維材質地板材料

　　除了榻榻米之外，地板材料所使用的植物纖維材質還有藤、竹、**劍麻**、**椰樹**等，有製成300～500mm磁磚狀的產品，或事先決定幾疊用的形狀、可直接擺放的製品，以及像地毯那樣捲成一卷、可鋪滿地板的類型。

　　此外還有重步行用（不特定多數人穿著鞋子踩踏也沒問題）的地板材料，大規模的設施往往會採用這種類型。

● 劍麻
生長在墨西哥至中美洲等熱帶地區的多年生植物，纖維十分強韌，用來製作繩索或住宅用的地板材料，調溼性與防臭性都很高。

● 椰樹
可成長到30m左右的高樹，其果實即為椰子。從果皮取出的纖維具有相當高的耐久性、耐水性和吸音性。

（圖）榻榻米的構造

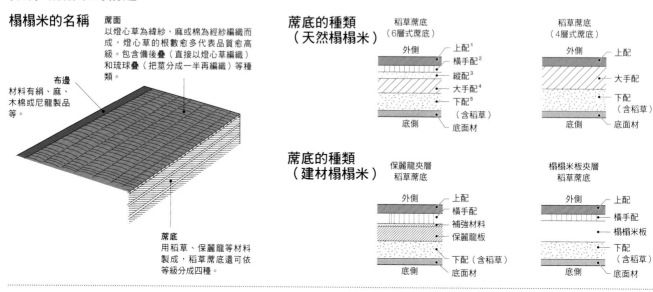

榻榻米的名稱

蓆面
以燈心草為緯紗、麻或棉為經紗編織而成，燈心草的根數愈多代表品質愈高級。包含備後疊（直接以燈心草編織）和琉球疊（把莖分成一半再編織）等種類。

布邊
材料有絹、麻、木棉或尼龍製品等。

蓆底
用稻草、保麗龍等材料製成，稻草蓆底還可依等級分成四種。

蓆底的種類（天然榻榻米）

稻草蓆底（6層式蓆底）
外側
上配[1]
橫手配[2]
縱配[3]
大手配[4]
下配[5]
（含稻草）
底側
底面材

稻草蓆底（4層式蓆底）
外側
上配
大手配
下配
（含稻草）
底側
底面材

蓆底的種類（建材榻榻米）

保麗龍夾層稻草蓆底
外側
上配
橫手配
補強材料
保麗龍板
下配（含稻草）
底側
底面材

榻榻米板夾層稻草蓆底
外側
上配
橫手配
榻榻米板
下配（含稻草）
底側
底面材

譯註：**1** 整齊排列在表面的稻草，又稱「化妝配」。　**2** 位在蓆底的上層，橫向排列的稻草。　**3** 在橫手配底下，直向排列的稻草。　**4** 位在蓆底的中間，橫向排列的稻草。　**5** 位在蓆底的下層，直向排列的稻草。

各種蓆面

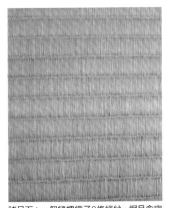

諸目面：一個縫裡織了2條經紗，網目愈密集代表品質愈高級。（極／LIFE NET難波）

目積面：一個縫裡織了1條經紗，網目細緻，鋪面看起來很美。（高田織物）

市松面：夾雜棋盤圖案的蓆面。（高田織物）

生成面：扭成繩狀的編織法，具厚度，成品堅固。使用的麻纖維。（LIFE NET難波）

彩色榻榻米：以燈心草和聚丙烯編成目積面，色數豐富。（美草·黑／積水化學）

彩色榻榻米：以上膜的紙編成。（綾花·複合／LIFE NET難波）

紙蓆面：編成方格紋的蓆面，纖紋的變化很豐富。（織惠／LIFE NET難波）

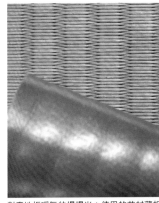

對應地板暖氣的榻榻米：使用的芯材薄板鋪有熱貫流率高的鋁。（小春／積水化學）

各種植物纖維材質的材料

羊毛＋劍麻（50%）磚：395mm見方。（羊毛劍麻／上田敷物工場）

劍麻（100%）磚：500mm見方。（純劍麻／上田敷物工場）

椰樹＋劍麻（40%）磚：500mm見方，灰色。（半椰／上田敷物工場）

椰樹＋劍麻（35%）磚：500mm見方，黑色。（黑椰／上田敷物工場）

竹磚：400mm見方。竹料經過煙燻加工，呈現琥珀色，適用於地板暖氣。（上田敷物工場）

竹磚：400mm見方。背面貼了不織布和橡膠材料。（上田敷物工場）

藤磚：400mm見方。藤料經過煙燻加工，呈現琥珀色，背面使用橡膠材料。（上田敷物工場）

藤磚：400mm見方。用棋盤式貼法施工，背面黏了不織布。（上田敷物工場）

室內設計的基礎概念

建築結構與各部位的建法

室內的素材與裝潢

家具與建具的安裝

住宅與店鋪的室內計畫

室內設計這份工作

布・地毯

纖維分為天然纖維和化學纖維兩種。
地毯不光種類繁多，連鋪法也有很多種。

纖維與布的分類

布的材料「纖維」可分為天然纖維和化學纖維兩種。天然纖維有棉或麻等植物系織維，絹或羊毛、喀什米爾山羊毛、安哥拉山羊毛等動物系織維，以及礦物系纖維等。

天然纖維的特徵是觸感良好、較不易燃燒、具吸水性、染色性佳等。相反地，也有容易遭受蟲害、價格昂貴等缺點。

而化學纖維則有可大量生產、價格便宜、耐磨耗性佳等優點，但容易燃燒、不具吸水性，還會產生靜電。具代表性的化學纖維有嫘縈、壓克力、尼龍、聚酯等。

用這些纖維加工而成的物品稱為「布」，依製造方法可分為紡織物、編織物、蕾絲、氈、不織布等（照片1）。特色是吸音性、隔熱性、保溫性及觸感俱佳。

運用在室內裝潢

在室內裝潢上，布運用在窗簾、地毯、椅子或沙發的布料、寢具、桌布等處。

地毯乃地板材料之一，具有良好的步行性、保溫性、安全性、吸音性與節能性，但缺點是灰塵會跑進織目裡、水分容易滲透進去等，因此幾乎不使用於廚房、梳洗室或廁所等用水空間。

地毯依照質地（絨毛的形狀）與製作方式，可細分成許多種類（表・照片2）。

鋪法則有滿鋪、中鋪、單鋪、疊鋪等，一般常見的為滿鋪，固定方式則多使用「抓釘工法」，亦即在房間四周釘上帶釘子的木片，再將地毯掛上去固定（圖）。

● 滿鋪
地毯鋪滿整片地面的方法。

● 中鋪
鋪上略小於房間寬度的地毯，露出地面的方法。可享受地板材料與地毯間的對比。

● 單鋪
僅在桌子下方或床邊這類位置鋪地毯的方法。

● 疊鋪
在滿鋪的地毯上使用單鋪的方法。可享受顏色與花色之間的差異。

（照片1）代表性的布

紡織物：
照片為經紗與緯紗上下交互疊成的「平織」。

編織物：
線呈圈狀，沿著經或緯的方向連續編成的布料。

蕾絲：
搓捻組合線，呈現鏤空網狀的布料。

氈：
在纖維裡加水、加熱、加壓，使之收縮成布狀。

不織布：
用接著劑等材料固定纖維製成的布。起絨就成了「絨頭織物」。

粗織的範例：
紗布之類的鏤空紡織物或編織物會給人粗糙的感覺。

（表）地毯質地的分類

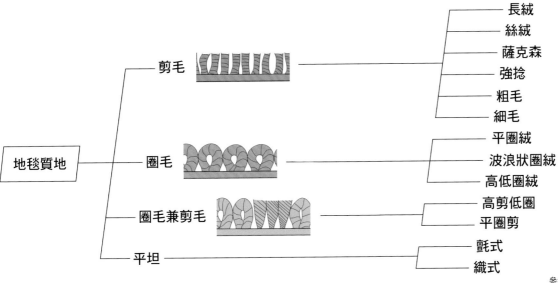

剪毛
- 長絨
- 絲絨
- 薩克森
- 強捻
- 粗毛
- 細毛

圈毛
- 平圈絨
- 波浪狀圈絨
- 高低圈絨

圈毛兼剪毛
- 高剪低圈
- 平圈剪

地毯質地

平坦
- 氈式
- 織式

參考：日本地毯業公會網站

（照片2）以不同方式製作而成的地毯

長絨：絨毛剪成5～15mm左右，絨毛頭為整齊狀。

植絨：將絨毛刺進底布製成的地毯，生產速度快。

艾克斯敏斯特：用一根根絨毛織成，因此可使用多種顏色。

緞通：手織地毯。以一根根絨毛綁住芯線製成，是很堅固的織物。

強捻粗毛：使用強捻的絨毛製成，給人粗糙的印象。

粗毛：絨毛約30～50mm長，呈現橫倒的狀態。

植絨（高低圈絨）：絨毛圈的高低落差形成個性十足的風貌。

圈絨毛：絨毛呈現圈狀的地毯，藉由圈毛的高低落差形成花樣。

（圖）抓釘工法

將地毯鉤在插有釘子的木片（抓釘）上，地毯底下則鋪有氈布等底材。

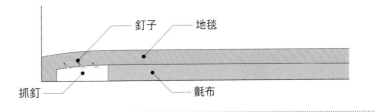

釘子　地毯

抓釘　　氈布

室內設計的基礎概念

建築結構與各部位的建法

室內的素材與裝潢

家具與建具的安裝

住宅與店鋪的室內計畫

室內設計這份工作

窗飾①

窗簾

褶襉是決定窗簾印象的要素之一。
窗簾桿也是室內設計中的重要元素。

窗簾的種類與褶襉

　　用來補足窗戶機能、附加某些功能的物品統稱「窗飾」，其種類十分豐富（表）。

　　而窗簾就是其中之一。這是裝設在窗簾桿上的布，用來掌控從窗戶射入的戶外光線或視線，其中透光性低的稱為「窗幔」，透光性高的則稱為「窗紗」。窗幔當中也有遮光性特別高的類型，被另外歸類成「遮光窗簾」。一般的窗簾都是外側窗紗、內側窗幔的組合，不過最好視窗戶的機能或生活型態臨機應變。

　　決定窗簾印象的要素就是其上的褶襉，也稱為「襞」，襞的數量愈多愈能呈現裝飾效果，需要的布料也就愈多（圖1）。近來為符合簡單的生活型態，則流行起不帶褶襉的「無褶窗簾」。

窗簾的裝設方式

　　窗簾桿也是室內設計的重要元素之一（照片1），其不僅有滑鉤式的鋁製或不鏽鋼製窗簾桿，還有裝了掛環的金屬製或木製細桿，以及鐵絲等許多種類，窗簾的掛法亦隨窗簾桿的種類而有許多變化（圖2）。

　　此外，滑鉤、掛鉤和鐵絲的種類愈來愈多，也常有人用流蘇或金屬簾掛等窗簾飾品來搭配窗簾的樣式。

　　除此之外，現今還有裝設窗簾盒、隱藏窗簾桿，讓窗簾布料看起來更漂亮的手法。窗簾盒若使用跟窗框等建材相同的材料，便能營造出傳統的風貌，此外亦可埋進天花板裡，或使窗簾盒與牆壁的飾面一致，簡單地完成窗簾的裝設（圖3）。

● 滑鉤
裝設在窗簾桿上，用來吊掛窗簾的金屬鉤子。

● 流蘇
指拉開窗簾時，固定左右兩邊的綁繩或扶帶上的裝飾物。

（表）窗飾的類別

上下開關機能
橫式百葉簾
木製百葉簾
竹簾
捲簾
百褶簾
羅馬簾
蜂巢簾

左右開關機能
直式百葉簾
片簾
窗幔
印花窗簾
遮光窗簾
窗紗
障子

（圖1）褶襉的種類

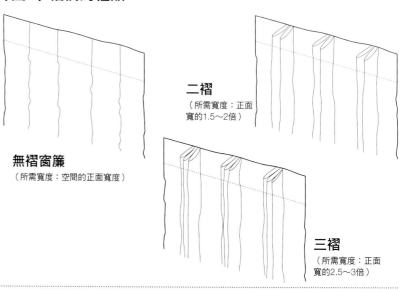

無褶窗簾
（所需寬度：空間的正面寬度）

二褶
（所需寬度：正面寬的1.5～2倍）

三褶
（所需寬度：正面寬的2.5～3倍）

（照片1）窗簾桿的種類

軌道桿：可配合凸窗的曲面或邊角的隔間板自由彎曲。
（Rifre/TOSO）

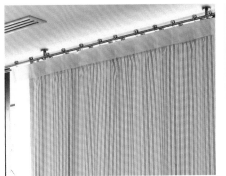

懸吊式窗簾桿：用支架固定在天花板上，也可因應高度接近天花板的長窗。（Architect 12/TOSO）

木製窗簾桿：適合用於以布環穿過窗簾桿這類不拘小節的展示方式。（SINCOL）

金屬窗簾桿：堅固的細窗簾桿，使用不鏽鋼等金屬製成，可營造出時尚的氛圍。（SUMINOE）

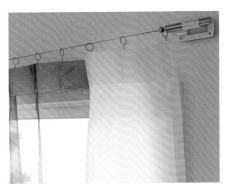

鐵絲型窗簾桿：感覺不到窗簾桿的存在，窗簾看起來彷彿飄浮在半空中。（Corunna II/TOSO）

（圖2）掛法的種類

吊帶式

繫繩式

穿孔式

吊環式

（圖3）各種裝設窗簾的方法

窗簾桿

無窗簾盒

窗簾盒

貼牆
一般的窗簾盒，大多會配合窗框的材料。

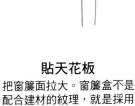

貼天花板
把窗簾面拉大。窗簾盒不是配合建材的紋理，就是採用與天花板相同的飾面。

埋進天花板
簡潔的裝設方法，但需要較多的布料與天花板內部空間。

照明

配合照明
讓窗簾看起來很夢幻。

室內設計的基礎概念

建築結構與各部位的建法

室內的素材與裝潢

家具與建具的安裝

住宅與店鋪的室內計畫

室內設計這份工作

窗飾②
百葉簾·遮簾

木製百葉簾近來很受矚目。
從百葉簾到竹簾，窗飾的種類琳瑯滿目。

百葉簾

　　裝設在窗戶的內側，透過翻轉「百葉板」的方式調整日照量或視線的裝置就叫做「百葉簾」。百葉簾可分為兩大類，橫式的稱為「橫式百葉簾」（圖1），直式的則稱為「直式百葉簾」（圖2）。

　　橫式百葉簾的百葉板主要是鋁製，各家製造商也生產了許多種顏色，因此很好搭配。近年來百葉板以細板為主流，雖然有累積灰塵、折損等缺點，但目前已漸次克服。此外，隨著頂部構造的改良，也已經能夠輕鬆地升降百葉板。

　　而近期木製百葉簾亦重新受到重視，其百葉板寬度以20mm或50mm為主，日本國內的製造商只有幾種暢銷的顏色，但國外製品則有豐富的色彩變化，可和鋁製百葉板一樣，享受搭配各種色彩的樂趣。其他則還有皮革製的百葉板等。

其他窗飾

　　除了百葉簾之外，亦有透過彈簧構造捲起遮簾的「捲簾」、結合窗幔的形式與捲簾的操作性的「羅馬簾」（表）、上下拉動經過褶襉加工的不織布的「百褶簾」、左右滑動無褶窗簾的「片簾」、把百褶簾的切面形狀製成蜂巢狀，提升隔熱、隔音性能的「蜂巢簾」等。

　　此外還有日本自古就存在的「竹簾」和「蘆葦簾」，廣義而言，即連「障子」等物品都可以算是窗飾。

● 蘆葦簾
用蘆葦編成的簾子，立在開口部的室外處以遮擋陽光和視線。

（圖1）橫式百葉簾的操作種類

拉繩式　　托架
升降繩
翻轉繩
百葉板（葉片）
底桿

轉棒式
升降繩
繩檔
底桿

拉桿式
拉桿

齒輪式
操作繩

（圖2）直式百葉簾的構造

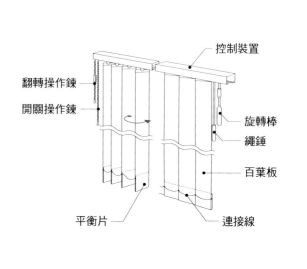

控制裝置
翻轉操作鍊
開關操作鍊
旋轉棒
繩錘
百葉板
平衡片
連接線

各種遮簾

木製百葉簾：比起鋁製百葉板，木材的柔和風韻更可暖化空間氛圍。

直式百葉簾：百葉板呈垂直排列，採滑動的方式開關。

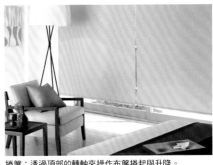

捲簾：透過頂部的轉軸來操作布簾捲起與升降。

百褶簾：升降折疊成皺褶狀的不織布。

片簾：用兩根窗簾桿垂掛布簾，採滑動的方式開關。

木片簾：跟捲簾一樣採上下捲動的方式開關。

（表）羅馬簾的種類

	簡單式	整齊式	半圓式	奧地利式
種類				
特徵	以一定間隔逐漸疊起平整的褶襉，是羅馬簾中最簡單、基本的樣式。可選擇的布料範圍很廣。	由布料和橫桿組成褶襉，整齊一致的線條是該樣式的特色。	拉起後兩端到中央的底部會呈圓弧狀，具有裝飾窗簾般的感覺。	充滿大量的波浪褶襉，營造出豪華氣息，多用於飯店門廳或劇院等場所。

簡單式：拉扯連接裝置的拉繩或鍊子讓布料上下移動。

整齊式：裝置在布料背面的橫桿可增添橫向的線條。

以上8張照片提供：SANGETSU股份有限公司

室內設計的基礎概念

建築結構與各部位的建法

室內的素材與裝潢

家具與建具的安裝

住宅與店鋪的室內計畫

室內設計這份工作

皮革

室內裝潢所用的皮革分為天然皮革和塑膠皮革兩種。
塑膠皮革隨著品質的提升，使用率愈來愈高。

天然皮革

剝下動物皮後施以增加柔軟度和耐久性的作業稱為「鞣」，而經過這道手續的皮就叫做「柔皮革」，或單純稱為「皮革」，之後便再加工成各式各樣的產品。

在室內裝潢上，皮革運用於講求耐磨耗性的地方，如沙發或椅子的外皮等（照片1），而在桌面使用皮革不僅具備耐磨耗性，還有減輕文具用品碰撞聲的功能。此外，皮革亦廣泛運用在牆面裝飾、家具門板及許多雜貨小物品上。

皮革大多利用成牛的皮，不過也有家具使用仔牛的毛皮（照片2），視生長階段不同，有胎牛、嬰牛、小牛等稱呼，年紀愈小的牛愈稀有珍貴。

天然皮革最怕極度乾燥，因此平常必須以專用的保養油或清潔劑進行保養。

塑膠皮革

由於天然皮革價格昂貴又難以大量取得品質穩定的材料，故近來大多使用人工仿製的「塑膠皮革」。雖然總稱為塑膠皮革，但正確來說應該分為在布上塗抹合成樹脂的「合成皮革」，以及把不織布含浸在合成樹脂裡再塗上合成樹脂的「人工皮革」兩種。

塗在布上的合成樹脂使用的是聚氯乙烯（PVC），透過表面的加工手續，可讓皮革呈現各種不同的風貌。此外不同於天然皮革，塑膠皮革不沾水，因此不容易附著髒污，也不太需要擔心發霉的問題。以前塑膠皮革總給人透氣度差、黏黏膩膩的印象，然而隨著加工技術的進步，觸感方面的舒適度也有了大幅度的改善（照片3）。

● 胎牛
從牛的胎兒或剛出生不久的牛身上採下的毛皮。

● 嬰牛
從出生3個月內的牛身上採下的毛皮。

● 小牛
從出生約6個月內的牛身上採下的毛皮。

（照片1）用天然皮革製作的椅子

LC2（勒・柯比意）

（照片2）用毛皮製作的椅子

LC4 CHAISE LONGUE（勒・柯比意）
照片1・2提供：
Cassina ixc.股份有限公司

牛皮的加工

無拉卡塗裝

素面

僅染色

上顏料

上顏料＆壓型

半苯染皮
（染料與顏料並用）

苯染皮
（染色後再使用染料）

苯染皮＆上油

各種皮革的加工

馬　鉻鞣

馬　丹寧酸鞣

豬　鉻鞣

豬　丹寧酸鞣

羊　Lamb（小羊）

羊　Sheep（成羊）

山羊　Kid（小山羊）

山羊　Goat（成年山羊）

（照片3）塑膠皮革的範例

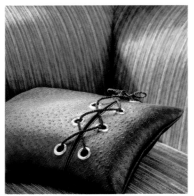
仿真質感／鴕鳥

仿真質感／古典

貂　　　　　以上3張照片提供：SANGETSU股份有限公司

室內設計的基礎概念

建築結構與各部位的建法

室內的素材與裝潢

家具與建具的安裝

住宅與店鋪的室內計畫

室內設計這份工作

Column

用於底材的石膏板

　　石膏板是內部裝潢的底材中最常被使用的建材，作法是在石膏芯材的兩面貼上板材用紙製成一塊板子，又稱為灰漿板，其耐火性佳，也獲得認證，屬於不燃材或準不燃材。

　　一般來說，石膏板具有良好的加工性、隔音性、尺寸穩定性，但耐水性很差，因此不適合用在屋外等場所。此外，石膏板一受到強烈衝擊就很容易破損，所以需要留意使用的地方，用於邊角處時得做補強手續，可用專用小螺絲釘固定輕的石膏板，但一般的小螺絲釘釘不牢重的石膏板，因此會事先在板子背面加上木質底材。石膏板的接縫則是用油灰或纖維膠布等材料細心處理，以呈現漂亮的外觀。

　　近幾年來，製造商開發了各式各樣的種類，如防水型、高耐火型、加上外皮或印刷等飾面處理的類型等，請務必配合用途挑選使用。

■ 各種石膏板

吸放溼石膏板：也有吸收、分解甲醛的效果。（高潔淨調溼板）

披覆石膏板：防水型，做為潮溼處的牆壁、天花板底材。（Tiger防水板）

強化石膏板：添加玻璃纖維等材料，強化耐火性能。（Z型）

淺溝石膏板：石膏板挖孔，以便抹灰材料附著在上面。（新淺溝石膏板）

天花板用化妝石膏板：施以木紋花樣的印刷，附榫頭。（UK）

化妝石膏板：鑲嵌在表面上的星星圖案是一大特色，可掩飾小螺絲釘的存在。（高潔淨星空板）

化妝石膏板：利用壓型加工呈現特殊的石灰華花樣。（高潔淨鈣華板）

吸音用石膏板：隨機挖上大、中、小三種尺寸的孔。（New Tiger Tone）

化妝石膏板：貼上聚丙烯薄片。（Tiger貼面板）

化妝石膏板：施以桐木紋花樣的印刷。（高潔淨藝術板）

經過油灰處理的樣子：施以G纖維膠帶、中塗油灰、上塗油灰、研磨的手續。

石膏板專用小螺絲釘：先以接著劑將拉釘固定在石膏板上，再用小螺絲釘鎖住。

家具與建具的安裝

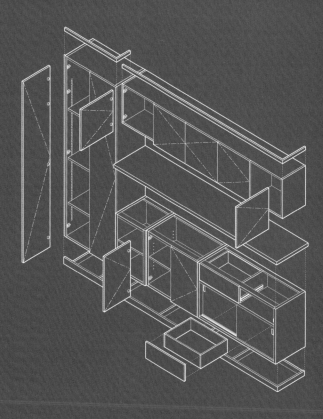

腳物家具

根據風格和尺寸來決定家具。
要注意大型家具的搬運路線與配置。

「腳物」與「箱物」

家具分為「腳物」與「箱物」兩類。「腳物」是指椅子或桌子之類的物品，「箱物」則是用板材組合而成的箱子，也就是所謂的收納家具。挑選或設計這些家具時，必須配合生活型態、室內氣氛、預算、家庭人數等各種條件。

關於腳物的代表——椅子、沙發（**照片**）和桌子，最需留意的就是尺寸。椅面高度會影響使用的舒適度，請盡量實際試坐看看再決定，尤其大部分的進口產品椅面高度都很高，往往讓人感覺坐起來不舒服。有無椅墊或扶手等問題，則視喜好或使用方式來判斷，事實上，想在椅子上盤坐的人超乎想像地多。

桌子的尺寸按人數和房間大小來決定，高度則由桌椅之間的配置（**差尺**）來判斷（**圖1**）。

掌握尺寸的感覺

至於沙發的部分則要特別留意搬運路線，尤其一般公寓的玄關到走廊呈直角，有時會難以搬入，即使擺在房間內，沙發的存在感也會比想像中來得大。挑選沙發時，大多會注意幾人坐的寬度，不過別忘了椅背的高度和椅面的深度也要列入考量才行。

床的大小可分為Single、Semi-double、Double、Queen和King（**圖2**），床墊則有彈簧床墊、記憶床墊、水床等，請依照喜歡的柔軟度與振動幅度來挑選。

此外，床的設計重點在於床墊以外的部分，最好視房間的風格來決定是否附上床頭板、床邊板、床尾板，或是另外訂製床鋪。

● 差尺
桌面和椅面高度之間的差距。一般標準為300mm左右，視個人體格的差異或使用情況調整。

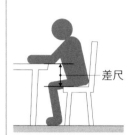

差尺

（照片）沙發·椅子

MARENCO　　　　　　　　　　　　　照片提供：日本arflex

Ant Chair
照片提供：Fritz Hansen日本分公司

（圖1）餐桌的標準尺寸

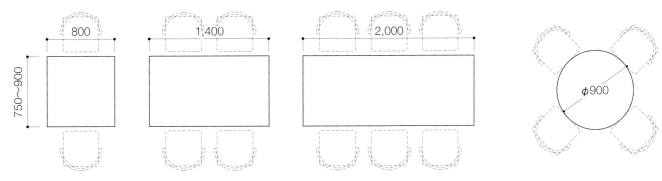

桌子的尺寸依設計、材質、桌腳的位置而有很大的差異，不過最好還是以上圖的尺寸為標準，最少確保一個人約600mm的寬幅，並預留左右約100mm的空間。順帶一提，咖啡廳的桌子標準為600×700mm。

（圖2）床的標準尺寸

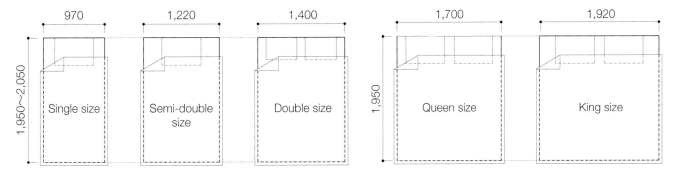

不同的床鋪製造商或床墊製造商，其產品的尺寸會有些許差異，此外還有長度多100mm左右的Long size等變化。實際上棉被會比床要大上一點，要把這一點和鋪床方式等問題列入考量，規劃充裕的配置空間。

腳物家具的室內裝潢範例

桌面板用的是椴木合板，底下焊接了四方鋼管做為桌腳。
「cai」
設計·攝影：STUDIO KAZ

使用不鏽鋼管製成、極為輕巧的椅凳。
「mrs.matini」
設計：STUDIO KAZ
攝影：Nacása & Partners

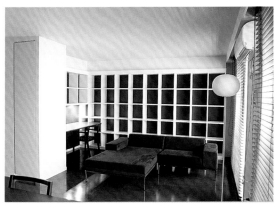

把客廳一角規劃成書房的室內環境。沙發選用HOCKNEY（E&Y）
設計·攝影：STUDIO KAZ

餐桌為特別訂製的商品，桌腳是兩片板子，用來防止晃動的貫材設置在看不到的地方。椅子選用SAFFRON（Cassina ixc.）
設計·攝影：STUDIO KAZ

室內設計的基礎概念

建築結構與各部位的建法

室內的素材與裝潢

家具與建具的安裝

住宅與店鋪的室內計畫

室內設計這份工作

箱物家具

收納家具按形狀或用途不同而有許多種類。
要詳細了解地方特色產業中的家具文化。

放置物品的「箱子」

「箱物家具」即所謂的收納家具（照片1）。日本原本是用葛籠、行李、長持、櫃等有上蓋的箱子來收納衣物或用品，配合所需攜帶移動。到了江戶時代，人們的隨身物品增加，常常得拿進拿出，為了解決這個問題，於是出現了「櫥子」這種由抽屜和門板組成的家具。

櫥子主要是木製，常使用桐木、欅木、水曲柳、櫻木、櫟木、杉木、栗木、檜木等木材，並配合放置在裡面的物品或用途製成各式各樣的尺寸與形狀。如利用樓梯下方空間來收納的「階梯櫥子」（照片2）、為了能在火災等逃難的時候輕鬆搬運而在底部加裝腳輪的「車櫥子」、堅固到船隻失事也不會損壞的「船櫥子」，此外還有「食器櫥子」、「茶櫥子」、「藥櫥子」、「刀櫥子」等。

各產地的特色

每個產地所生產的櫥子各有不同的特色，如「仙台櫥子」的特徵是用雕有龍、獅子、牡丹等圖樣的五金配件裝飾，再以木地呂塗法刷上紅色透明漆，營造出豪華感（照片3）；比仙台櫥子樸素的「岩谷堂櫥子」，則是民間工藝櫥子中具代表性的類型。而「松本家具」不同於東北系家具，充滿雅緻的風味，其他像「春日部櫥子」、「加茂櫥子」等也都是相當知名的桐木櫥子。

這些櫥子都是將兼做裝飾的五金配件以釘子固定所製成，相對地，也有完全不使用釘子的技法——指物。著名的指物包括從平安時代就存在，並於公家文化中發展成熟、優雅又精緻的「京都指物」，以及發展於江戶的武家、町人文化，排除多餘裝飾改以實用為主的「江戶指物」。近年來市面上不僅有木製產品，還有用金屬、樹脂、玻璃等單獨或組合數種材質製成的箱物家具。

● 葛籠
用葛藤編織、附蓋子的籠子，用來放置衣物等物品。

● 行李
用竹、柳或藤編織，附蓋子的箱子，用來收納衣物或當做旅行用的行囊。

● 長持
用來放置衣物、被褥或日常用品，附蓋子的木箱。

● 櫃
附上蓋的大型箱子，有和櫃、唐櫃等種類。

● 木地呂塗法
仙台櫥子所使用的傳統上漆方法。先在欅木或七葉樹下塗，來回磨出光澤後再磨製加工，是很費工夫的塗法。隨著時間流逝，生漆的透明度會跟著增加，逐漸浮現出紅色的木紋。

箱物家具的室內裝潢範例

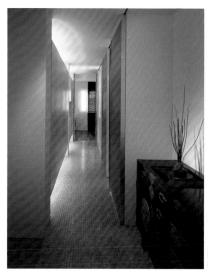

把住宅玄關視為「晴（非日常）」的場所，擺放塗了生漆的小櫥子。
設計：STUDIO KAZ
攝影：Nacása & Partners

牆面粉刷成深藍色，將螢光燈埋設在矮櫃裡。
設計‧攝影：STUDIO KAZ

（照片1）江戶小櫥子

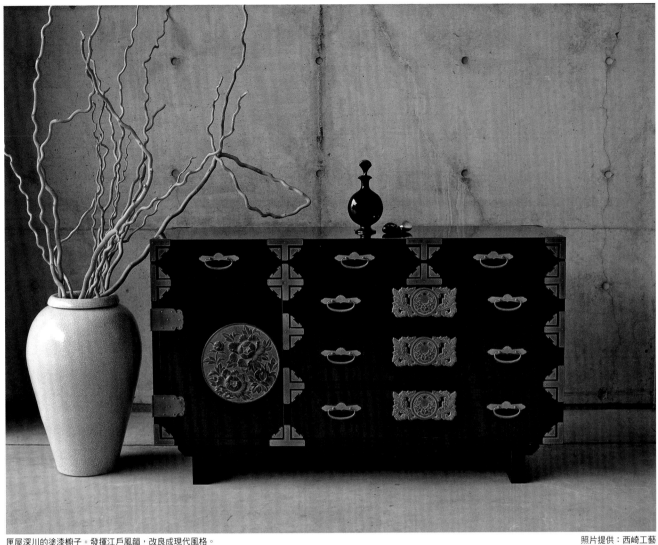

匣屋深川的塗漆櫥子。發揮江戶風韻，改良成現代風格。

照片提供：西崎工藝

（照片2）階梯櫥子

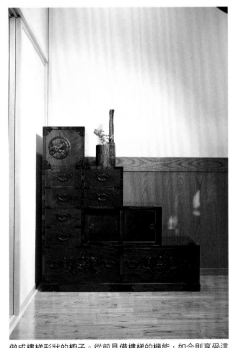

做成樓梯形狀的櫥子。從前具備樓梯的機能，如今則享受這種造型的設計感。

（照片3）仙台櫥子

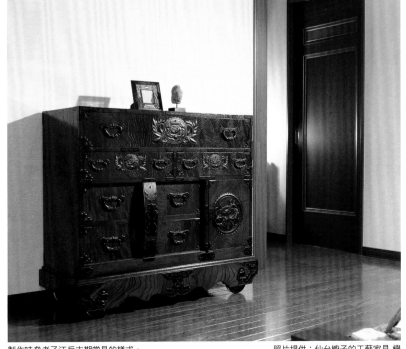

製作時參考了江戶末期常見的樣式。

照片提供：仙台櫥子的工藝家具 欅

室內設計的基礎概念

建築結構與各部位的建法

室內的素材與裝潢

家具與建具的安裝

住宅與店鋪的室內計畫

室內設計這份工作

客製化家具

配合空間，製作、裝設家具。
要了解家具工事與木工工事兩者精密度的差異。

該選擇家具工事或木工工事？

前面提到的「腳物」和「箱物」都是現成的家具，只要單純地擺在空間裡即可，加上可以輕鬆地移動，故稱為「放置家具」。相反地，固定在牆壁、地板，或與建築融為一體而不可移動的，就稱為「固定家具（客製化家具）」，可配合不同的空間來製作（圖2）。

發生地震時人被壓在放置家具底下的案例時有所聞，民眾除了把放置家具固定於牆壁或天花板外，也愈來愈重視客製化家具這項選擇。

客製化家具分為家具工事與木工工事兩類（圖1）。家具工事用於需要裝設與調整家具配件（如抽屜）、要求精密的尺寸或角度（用來放置機械或衛生設備機器），以及使用特殊材質來製作或加工等情況，若非上述情形則採木工工事來製作。一般而言，木工工事比較能夠節省成本。

加工與成本的平衡

顧名思義，家具工事是在家具工廠以專業的機器製作而成，因此飾面材料與嵌板的構造都可以自由選擇，成品的精密度也很高。為了讓家具毫無縫隙地貼合地板、牆壁、天花板，裝設時會以臺輪、幕板或填充材料來調整。而木工工事則是在現場丈量尺寸、裁切材料來製作，因此不需要調整，不過裝設時必須考量建具等可動部分的軌跡，或開關之類的突起物才行。

在塗裝加工方面，家具工事是在塗裝工廠噴漆，因此能呈現平滑的效果；木工工事則是由塗裝師傅現場處理，呈現的效果有限。在裝設上，木工工事從製作到安裝都屬於造作施工的一部分，而家具工事則有專門的安裝師傅，除了增加成本外，工程的監督也很重要。

● 建具
門或窗、障子、襖等用來區隔空間、可開關部分的總稱。

（圖1）家具工事與木工工事的流程

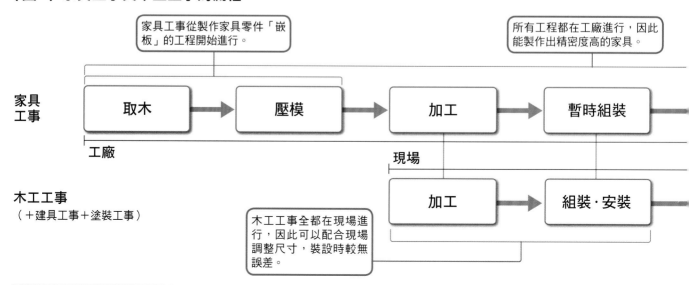

家具工事從製作家具零件「嵌板」的工程開始進行。

所有工程都在工廠進行，因此能製作出精密度高的家具。

家具工事：取木 → 壓模 → 加工 → 暫時組裝

工廠　　現場

木工工事（＋建具工事＋塗裝工事）：加工 → 組裝・安裝

木工工事全都在現場進行，因此可以配合現場調整尺寸，裝設時較無誤差。

（圖2）櫃子的基本概念

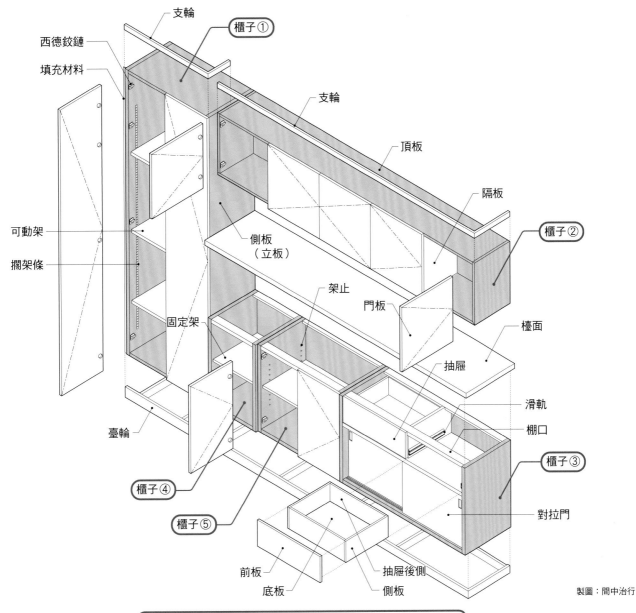

支輪

櫃子①

西德鉸鏈

填充材料

支輪

頂板

隔板

櫃子②

可動架

擱架條

側板
（立板）

架止

門板

檯面

固定架

抽屜

滑軌

臺輪

棚口

櫃子③

櫃子④

櫃子⑤

對拉門

前板

抽屜後側

底板

側板

製圖：間中治行

在基本的櫃子構造裡添加門板、抽屜、架子等必備要素，櫃子的大小視材料尺寸、現場的搬運路線與櫃子的重量來決定。

由於家具工事是在工廠製作家具，現場作業只剩下安裝，此外也會有專職安裝的師傅在。

塗裝 → 組裝（調整） → 搬入·設置·安裝

現場

製作·安裝建具 → 塗裝

由於是在充滿灰塵的現場進行塗裝，故缺點是會影響完成的效果，但優點是能配合家具以外的塗裝部分。

室內設計的基礎概念

建築結構與各部位的建法

室內的素材與裝潢

家具與建具的安裝

住宅與店鋪的室內計畫

室內設計這份工作

推門式家具的五金配件

掌握鉸鏈的種類與特徵。
巧妙地個別使用彈簧鉸鏈。

鉸鏈的種類

　　包含把手或握把在內，用來輔助家具門片或抽屜活動、固定棚板的五金配件（部分為樹脂製）稱為「家具五金」。

　　收納家具的推門是用鉸鏈固定，鉸鏈的種類包括「合頁鉸鏈」、「長排鉸鏈（鋼琴鉸鏈）」、「天地鉸鏈」、「隱藏鉸鏈」、「平臺鉸鏈」、「西德鉸鏈」、「承軸鉸鏈」等，使用時要按照外觀、使用方式、門片大小、開法來區分（照片）。門片開開關關，常會發生變形的問題，所以往往需要調整門片的角度，市面上有不少五金配件本身就附帶調整的功能。

彈簧鉸鏈

　　目前收納家具中最常使用的是彈簧鉸鏈，相對於合頁鉸鏈這類固定旋轉軸的類型，彈簧鉸鏈則是滑動旋轉軸來開關，因此門片可裝設成遮掩櫃子的樣式，成為風格簡約的家具。但相反地，為了移動旋轉軸，彈簧鉸鏈比合頁鉸鏈更要求強度，較高的門片可以靠數量來因應，不過門片的寬幅有所限制，最好以600mm為標準上限。依鉸鏈與櫃子的開闔關係，彈簧鉸鏈可分為「Out Set（全蓋）」、「Out Set（半蓋）」、「In Set」三種（圖）。

　　玻璃門也有專用的彈簧鉸鏈，一般都是在玻璃上開洞再固定鉸鏈，但最近也有以黏著方式固定在背面的類型，可用於梳洗室等處的鏡門收納櫃。不過因為玻璃的比重大，故較大的門片會改用承軸鉸鏈，這種時候便會採In Set的方式安裝，櫃子的**切面**遂成為設計上的一大要素。

● 切面
指看得到嵌板這類面材厚度的部分，切面的飾面方式對家具樣式有很大的影響。

（照片）主要的推門式家具五金

①合頁鉸鏈

③天地鉸鏈

②長排鉸鏈

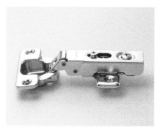

④隱藏鉸鏈

⑤平臺鉸鏈

⑥西德鉸鏈

⑦承軸鉸鏈

照片提供：①ATOMLIVINTECH，②～④SUGATSUNE工業，⑤Hettich，⑥SUGATSUNE工業，⑦Clover金屬

（圖）推門的裝法

Out Set（全蓋）
- 側板
- 西德鉸鏈
- 門檔：1～2mm
- 拍門器：3～5mm
- 縫隙處
- 覆蓋量
- 門片

Out Set（半蓋）
- 立板
- 西德鉸鏈
- 縫隙處
- 覆蓋量
- 門片

In Set
- 西德鉸鏈（In Set）
- 側板
- 縫隙處
- 門片

> 主要是靠設計來決定用In Set或Out Set（全蓋・半蓋）。

推門式家具的範例

以2×4材料架設閣樓，中間做為收納空間。
利用彈簧鉸鏈固定門板。
設計：STUDIO KAZ
攝影：山本まりこ

從廚房、餐廳到客廳都運用許多推門，燈具埋設在上層做成間接照明。
設計：今永環境計畫＋STUDIO KAZ　攝影：Nacása & Partners

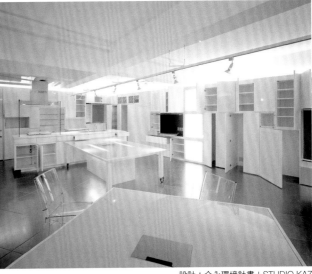

設計：今永環境計畫＋STUDIO KAZ
攝影：Nacása & Partners

室內設計的基礎概念

建築結構與各部位的建法

室內的素材與裝潢

家具與建具的安裝

住宅與店鋪的室內計畫

室內設計這份工作

拉門式家具的五金配件

五金配件可分為上吊式和下軌道式兩種。
移動的流暢度是拉門最講究的部分。

拉門

如果有東西位在開闔的軌跡上，推門就無法打開或關上，這時就要改做成拉門，其他如需要較大的開口時也大多會採用拉門。傳統的拉門是像障子或襖那樣透過門板上下的溝道來滑動，然近來基於移動的順暢度或設計上的原因，利用五金配件的情況愈來愈常見。

拉門的五金配件可分為下軌道式和上吊式兩種。下軌道式是在門板的底部埋進裝有腳輪的五金配件，於櫃子的溝道（如V形軌道）上滑動，上層則會安裝防止晃動的裝置；上吊式則是以嵌在上軌道的滑輪承受門板的重量，因此門板下方不需裝設軌道，外觀看起來簡潔俐落，而防晃裝置多半設在貼合的部分。挑選這些五金配件時要考量耐重

的問題，反過來說，即必須配合五金配件來決定門板的重量（大小與構造）。

拉門的裝法基本上採In Set，不過最近出現了可Out Set安裝的五金配件，設計的自由度因此隨之提升。

拉門式家具最大的難題應該就是門板會產生落差，想讓拉門的位置與全部齊平的推門一致，是一項極為困難的技術，且收納空間的內部深度也會減少2～3片門板的厚度。最近各家製造商紛紛推出可讓所有門板齊平的五金配件，由於移動的順暢度與耐重量有別，故建議先到展示館等處確認實際的狀況（圖）。

● 貼合
門與門疊合的部分。

拉門式家具的室內裝潢範例

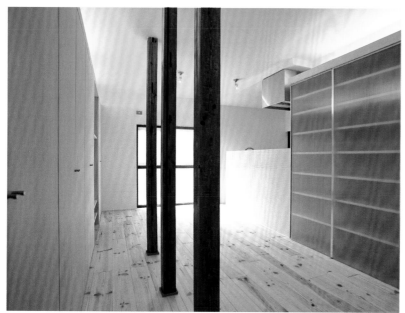

右邊的書架為聚碳酸酯＋鋁框的上吊式拉門，半透明設計可透出書背的顏色。
設計：STUDIO KAZ　攝影：垂見孔士

玻璃用上吊式拉門五金配件（Clipo 15GK）。在裝法上花點巧思，即使是標準裝法看起來也會很美觀。
設計・攝影：STUDIO KAZ

（圖）拉門‧摺門的種類

平面圖

①②

③④

⑤⑥⑦⑧

⑨⑩⑪⑫

側面圖

①②　③④　⑨⑩⑪⑫

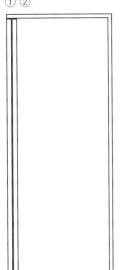

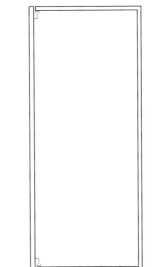

Out Set的拉門由於櫃子的上下側都有五金配件，故裝設時需要連同其他部分一起納入考量。

拉門與摺門

拉門	In Set	上吊式		①
		下軌道式		②
	Out Set	上吊式		③
		下軌道式		④
摺門	In Set	上吊式	固定式	⑤
			活動式	⑥
		下軌道式	固定式	⑦
			活動式	⑧
	Out Set	上吊式	固定式	⑨
			活動式	⑩
		下軌道式	固定式	⑪
			活動式	⑫

齊平的拉門①

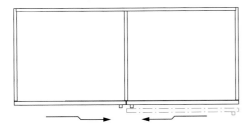

最近各家製造商紛紛推出「平面對拉門」的系統，各位不妨加以參考。不過由於上下的五金配件占了很大的空間，因此收納量或安裝問題也很讓人傷腦筋。

齊平的拉門②

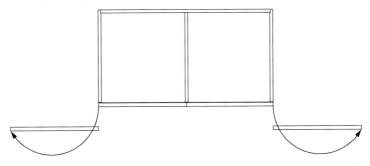

最近常可在型錄裡看到的門弓式平拉門。使用起來似乎很方便，但缺點是內部的五金配件很大，尺寸的變化也較少。

室內設計的基礎概念

建築結構與各部位的建法

室內的素材與裝潢

家具與建具的安裝

住宅與店鋪的室內計畫

室內設計這份工作

抽屜式家具的五金配件

目前收納界正吹起抽屜收納的風潮。
要記住抽屜軌道的不同之處。

分門別類使用抽屜軌道

近來的收納家具多採用抽屜式設計（圖），尤其在廚房的收納方面，櫃檯底下幾乎都做成了抽屜。傳統家具或低成本家具有時則會使用傳統的「導板」，導板可保留最大的內部有效空間，但滑動的流暢度很差，無法將抽屜全部拉出來，特別是深度較淺的抽屜還有脫落的風險。

因此，愈來愈多人使用能解決這些缺點的滑軌，其可分為「側邊滾珠式滑軌」、「滾輪式滑軌」、「底部滾珠式滑軌」等（照片）。

側邊滾珠式滑軌有3/4和全開兩種展開形式。採用這種構造的抽屜在地震時極可能會滑出來，不過最近透過在軌道加裝機能零件的方式，不僅增加了耐震性，也可以使抽屜緩慢地關上。

滾輪式滑軌的滑動非常順暢，但滾輪的聲音也很讓人傷腦筋，其中最內側的軌道會向下傾斜，讓抽屜可以牢牢地關上。

底部滾珠式滑軌則是近年來廚房或系統家具的主流配件，其滑動順暢且安靜，還有可緩慢關上與按開式等許多種類。此外，拉出抽屜時看不到軌道，呈現出高級、清爽的感覺。廚房大多採用金屬製側板的抽屜系統。

凹槽好還是把手好？

從使用情況來看，抽屜裝設把手較為方便，尤其採用底部滾珠式滑軌的抽屜最初拉動時很重，裝上把手的話用起來比較輕鬆。但若採取簡約設計，就要選擇設置凹槽，做成以手指勾拉的「手拉槽」或「斜面」。最好向業主確認使用情況後再做決定。

● 導板
在抽屜旁邊或底部裝設細木條，引導抽屜開關的方式。裝設在旁邊時，會在抽屜主體的側面留一道淺溝，使之與木條嵌合。

（照片）抽屜的滑軌

側邊滾珠式滑軌。這是最常使用的類型，拉出抽屜時可看到滑軌。滾珠的聲音有時會讓人覺得吵。

攝影：STUDIO KAZ

滾輪式滑軌。拉出抽屜時可以看到軌道，或許是滑動的聲音給人廉價的感覺，故使用率漸次減少。價格較為便宜，活動也很輕盈。

照片提供：blum／Denica

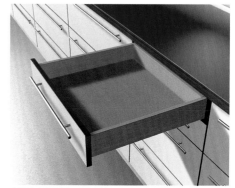

底部滾珠式滑軌。拉出抽屜時看不到軌道，是很清爽的裝設方法。活動順暢，不過初拉動時會有點重，若裝有緩衝裝置會更重。是廚房的主流五金配件。

照片提供：blum／Denica

（圖）抽屜的名稱

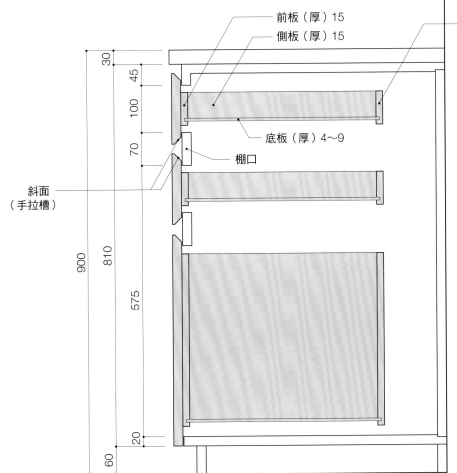

S=1/80

前板（厚）15

側板（厚）15

背板（厚）15

底板（厚）4〜9

棚口

斜面（手拉槽）

30
45
100
70
900
810
575
20
60

抽屜的側板使用雲杉、桐木等實木木材或塑膠合板，底板則使用椴木合板或塑膠合板，若是收納重物，則厚度一般採9mm左右。

註：此乃一般標準值，實際上的尺寸請視收納物的大小決定。

抽屜式家具的範例

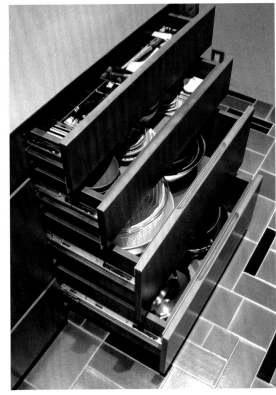

廚房的餐器收納櫃，使用側邊滾珠式滑軌。採全拉式設計，連抽屜的內側都可一覽無遺。
設計·攝影：
STUDIO KAZ

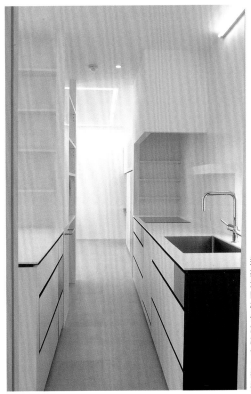

近來的廚房以抽屜收納為主流。這個範例同樣是除了洗碗機之外全都做成抽屜的設計。
設計：
今永環境計畫＋STUDIO KAZ
攝影：
STUDIO KAZ

室內設計的基礎概念

建築結構與各部位的建法

室內的素材與裝潢

家具與建具的安裝

住宅與店鋪的室內計畫

室內設計這份工作

家具塗裝①
木製家具的塗裝

了解家具塗裝的目的，牢記如何指定光澤。

家具塗裝等於化妝

家具塗裝的目的在於保護底層素材、使家具的表面更加美觀，因此我們常拿女性的化妝來比喻家具塗裝。

木製家具的塗裝分為「不透明塗裝」和「透明著色」兩種（圖），不透明塗裝也稱為瓷漆塗裝，是不顯示木紋的塗法，亦可變化出金屬調或珍珠調等特殊塗裝。採用這種方法時，底材多選用木質部的凹凸較少（如椴木合板）的樹種，近來則大多使用MDF。MDF的**素材修整**作業很輕鬆，兩端也能取較大的曲面，因此很少發生塗料剝落的意外。

而透明著色則是能展現木紋的塗裝方式，木紋的好壞容易顯露在表面，因此要靠素材修整與著色工程來修補不好的地方，讓成品看起來更美觀。

分門別類運用光澤

無論是不透明塗裝或透明著色，近來的主流都是使用二液型聚氨酯樹脂塗料的**優力旦塗裝**方法，但若選用實木木材、想讓木紋的質地更加突出時，也有只使用**漆油**的選擇。

此外也要清楚指定表面的光澤，建築塗裝是用「加光」來表示，但家具塗裝一般都是用「消光」來表示。若説「三分光」，在建築上是指「加光三分」，在家具上卻是指「消光三分」，因為很容易弄錯，因此指定光澤時務必註明「加光」或「消光」。

光澤的指定按照無光澤的順序，分為全全消光、全消光、消光七分、五分光、消光三分、全光、全光／拋光處理。光澤也是設計的一部分，依指定的做法不同，會呈現出截然不同的風貌，因此要特別留意。

● MDF
中密度纖維板。用木質纖維和接著劑等材料調合整理成板狀，價格便宜，具有高加工性與高耐久性。

● 素材修整
為提高設計性與塗料的附著度而對底層素材進行修補作業。

● 優力旦塗裝
表面覆蓋聚氨酯樹脂的塗裝方式，能抗損傷與髒污。

● 漆油
不在木材的表面形成塗膜，而是讓油性染料滲透進去的處理方法。不會破壞木材本身的質感，可呈現出自然的效果。

（圖）塗裝工程

①透明著色塗裝工程

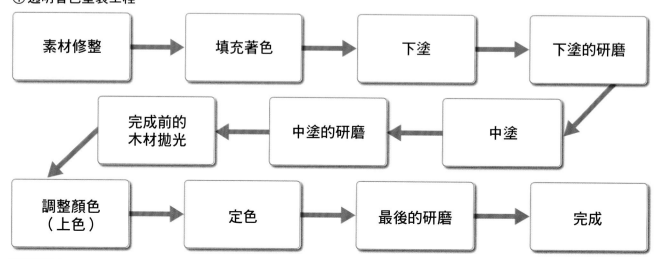

素材修整 → 填充著色 → 下塗 → 下塗的研磨 → 中塗 → 中塗的研磨 → 完成前的木材拋光 → 調整顏色（上色）→ 定色 → 最後的研磨 → 完成

各種光澤的運用範例

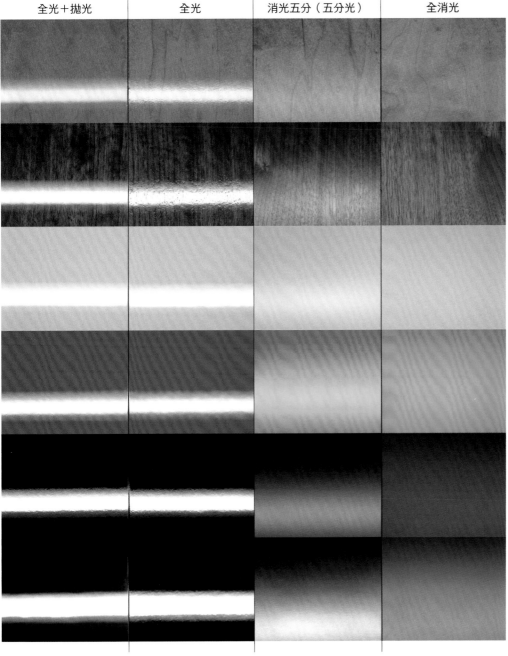

全光＋拋光	全光	消光五分（五分光）	全消光

硬楓木 杢

如果不和原本的素材比較，全消光看起來就像沒有塗漆的樣子；消光五分為自然的光澤；全光會使木紋變得柔和，感覺起來不像胡桃木那樣粗糙，但跟拋光相比還是有些變形。

胡桃木 弦切紋

全消光會強調木材的沉穩質感；消光五分為自然的光澤；全光則因為帶有光澤，反而突顯木紋的粗糙感；拋光後在展現木紋風貌的同時，表面亦散發美麗的光輝。

瓷漆塗裝（白）MDF底材

全消光帶有細膩、柔和的感覺；消光五分具有莫名的安心感；全光的細紋則會讓人在意，和拋光相比，反光的變形程度較大，不過遠看就分辨不出來；拋光後顏色有些變黃。

瓷漆塗裝（紅）MDF底材

全消光讓色澤變淡；消光五分不會倒映影像，但還是能感覺到光線的反射；全光的影像比拋光模糊；拋光後雖不至於「像漆一樣亮」，但看起來仍然很美，色澤也很漂亮。

瓷漆塗裝（黑）MDF底材

黑色被視為瓷漆塗裝中最難表現的顏色。全消光看起來跟椴木合板沒什麼差別；消光五分也跟椴木合板差不多；全光的模糊感很有意思；而拋光後簡直就像鏡面一樣。

瓷漆塗裝（黑）椴木合板底材

使用椴木合板時塗料容易滲透，不過全消光看起來跟MDF沒有不同；仔細察看的話，消光五分可以看見木紋；全光的影像會變形，反而比拋光更不容易看見木紋；拋光則可隱約看出木紋。

②不透明塗裝工程

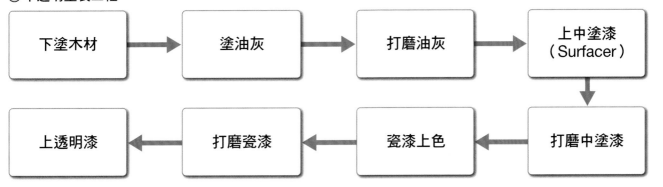

下塗木材 → 塗油灰 → 打磨油灰 → 上中塗漆（Surfacer） → 打磨中塗漆 → 瓷漆上色 → 打磨瓷漆 → 上透明漆

以上為工廠塗裝的流程（UV塗裝的工程不同），珍珠調塗裝或金屬調塗裝、鏡面處理等特殊塗裝或加工則會增加工程。

協助：西崎工藝

室內設計的基礎概念

建築結構與各部位的建法

室內的素材與裝潢

家具與建具的安裝

住宅與店鋪的室內計畫

室內設計這份工作

家具塗裝②
塗裝的種類與保養

塗裝的加工處理有各式各樣的類型，要視家具的種類分別選擇使用。
家具保養得當，就能延長使用壽命。

容易混淆的塗裝知識

大家常聽到的「鋼琴塗裝」，嚴格來說不是用聚氨酯，而是以聚酯樹脂塗料形成厚厚的塗膜，再拋光處理到表面如鏡子一般，然而最近也有人稱平滑有光澤的加工效果為鏡面處理，希望各位能夠區別其中的差異。「UV塗裝」也是容易被誤解的塗裝之一，這個名稱聽來容易讓人誤以為能阻隔紫外線、防止家具因曝曬而變色或褪色，但正確來說，這是用專業機械塗上塗料後，照射UV以在短時間內乾燥、硬化的塗裝方式，由於作業效率佳，很適合用於量產家具。

其他還有自古即使用的漆油處理、肥皂處理、牛奶漆、生漆塗裝、拉卡塗裝、仿古塗裝等特殊的塗裝方式，希望各位能牢記正確的塗裝知識，依照家具的種類或用法來分別使用。

家具的保養

想延長家具的壽命，平時的保養十分重要，一般的保養方法有「避免陽光直射與冷暖氣直吹」、「避開水分與溼氣」、「清除灰塵」等。

塗裝過的木頭平常以軟布乾擦，有明顯的髒污時，先以稀釋過的中性清潔劑沾布擦拭，再以水擦過，最後乾擦。不過消光塗裝若用力擦拭會產生光澤，要特別留意這一點。此外，損傷深入木質部時也可以重新塗裝（照片），做法是先剝除塗膜、修補損傷的部分後，再配合顏色重新塗裝。

美耐皿化妝合板或塑膠合板的髒污，要用中性清潔劑沾布擦拭再以水擦過，最後乾擦。添加研磨劑的清潔劑會傷害表面，進而產生黑斑等問題，所以最好避免使用這種清潔劑，尤其塑膠合板的表面硬度很低，要特別注意。

● 鏡面處理
使用研磨劑把表面的塗膜磨得如鏡子一般的加工方法。

● 肥皂處理
刷上蠟狀肥皂的加工方法。耐久性低，但可呈現出無塗裝般的自然風貌。

● 牛奶漆
以牛奶為主成分的水性塗料，用於鄉村風家具或想營造復古感時。

● 生漆塗裝
生漆是指以漆樹的樹液為主成分的天然樹脂塗料，有紅漆和黑漆等種類，耐熱耐溼氣，但怕乾燥。生漆塗裝是日本知名的傳統工藝。

● 拉卡塗裝
使用拉卡漆（塗料的一種）的塗裝方式。透過溶劑的揮發，乾燥後便會形成堅硬、耐久性高的塗膜，經過打磨可產生強烈的光澤。

（照片）修補家具的情況

重新塗裝家具的情形。去除舊塗膜時必須仔細小心，別弄傷底材的木質部。

①剝除舊塗裝。利用特殊溶劑溶解塗膜，需要細心作業以免弄傷木質部。
②裝有二液型塗料的容器。
③用熨斗修補損傷與凹洞。
④研磨表面。

協助：西崎工藝 攝影：STUDIO KAZ

塗裝的工程

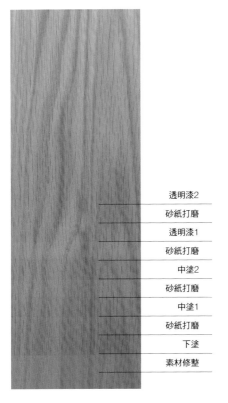

透明漆2
砂紙打磨
透明漆1
砂紙打磨
中塗2
砂紙打磨
中塗1
砂紙打磨
下塗
素材修整

優力旦塗裝 透明漆處理
這是不上色、以透明塗料維持木材色澤的處理方法。有些塗料會使成品呈現比木色稍濃的水潤亮澤。和透明著色塗裝一樣，可用最後的面漆來調整光澤感。

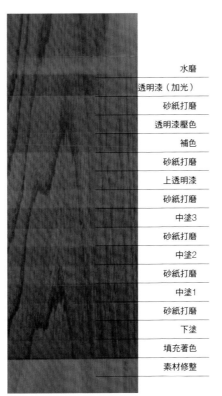

水磨
透明漆（加光）
砂紙打磨
透明漆壓色
補色
砂紙打磨
上透明漆
砂紙打磨
中塗3
砂紙打磨
中塗2
砂紙打磨
中塗1
砂紙打磨
下塗
填充著色
素材修整

優力旦透明著色塗裝 打磨處理
基本上工程和五分光處理一樣，只不過在塗面漆後又加了打磨的手續，因此中塗的工程也跟著增加。藉由不斷塗抹增加塗膜的厚度及不斷研磨的手續，可產生濃烈的亮度。

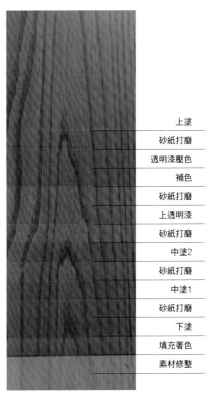

上塗
砂紙打磨
透明漆壓色
補色
砂紙打磨
上透明漆
砂紙打磨
中塗2
砂紙打磨
中塗1
砂紙打磨
下塗
填充著色
素材修整

優力旦透明著色塗裝 五分光處理
從素材修整到上塗，共細分成14個基礎工程。反覆進行塗上塗料後用砂紙打磨的步驟，以逐漸形成塗膜，最後塗上五分光的透明面漆，面漆塗好後再乾燥。

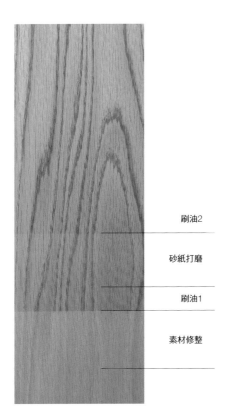

刷油2
砂紙打磨
刷油1
素材修整

漆油處理
為比較差異，在此說明刷漆油的處理工程。想讓成品的觸感更好，必須在第一次刷油後以砂紙打磨，此外還要每半年到一年進行一次重新上油的保養工作。

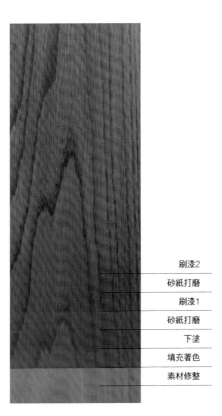

刷漆2
砂紙打磨
刷漆1
砂紙打磨
下塗
填充著色
素材修整

一液型優力旦塗裝 透明色處理
由於是一液型，不僅容易操作，工程也很少。此外硬化所需的時間也短，可縮短作業時間。不過，塗膜硬度比二液型高，因此容易留下撞痕等損傷（高硬度的物品皆有的特徵）。成品會呈現亮麗的光澤。

消光透明漆
砂紙打磨
消光透明漆
水磨
上瓷漆
砂紙打磨
中塗漆
砂紙打磨
中塗漆
砂紙打磨
材面膠固
砂紙打磨
補油灰
素材修整

優力旦瓷漆塗裝 五分光處理
使用不透明塗料時，底材愈平滑完工的效果愈漂亮。這裡介紹的樣品使用了沒有木紋的MDF。在消光的表面上，底材的不平狀態會更加明顯，因此需要用油灰來補平。以不透明塗料完全掩蓋木紋後，再塗上顏色（瓷漆）。

室內設計的基礎概念

建築結構與各部位的建法

室內的素材與裝潢

家具與建具的安裝

住宅與店鋪的室內計畫

室內設計這份工作

家具的安裝

一定要積極地設計「誤差」。
裝設臺輪時除了外觀外，也要考量到使用的方便度。

調整精密度的差距

相較於在工廠製作的精密家具，現場製作的精密度就低了許多。為了填補精密度的差距，往往會在家具與牆壁之間使用「填充材料」這種調整部材（圖），而家具跟天花板之間用「支輪」、「幕板」來調整，跟地板之間則用「臺輪」、「牆腳板」來調整。

除了精密度的差距外，還有其他需要注意的地方。若支輪很小，打開門片時就會撞到天花板的照明器具或火災警報器等，此外，牆壁也會有門框或開關等突起物，故靠牆的抽屜就要特別注意。而插座儘管厚度不大，但仍要防止插上插頭時不小心撞上抽屜或門片。建議各位在規劃時避免將插座設置在靠近家具的地方。

家具工事的「誤差」尺寸最好控制在20mm左右，但若採用簡約設計，則要盡量縮減尺寸。相反地，若想營造沉穩感或做裝飾時，「填充材料」的寬幅取大一點會比較好。一般填充材料都是裝設在箱子的「後面」，若取較大的寬幅，便會採貼齊門片與表面的裝法，這時填充材料的側面也得加工處理才行。希望各位牢記上述的說明，積極地把「誤差」納入設計當中，呈現出和諧的效果。

整齊安裝臺輪的方法

臺輪的尺寸也是大大影響設計的要素之一。若貼齊建築的牆腳板，看起來就很整齊美觀，不過近來簡約住宅的牆腳板高度有偏低的趨勢，像是配合20mm左右的牆腳板時，很可能每次開關門都會撞到腳背。而人在使用廚房或梳洗室時都會靠近檯面，因此要預留腳尖的空間，此外也要考量穿著室內拖鞋使用的情形，臺輪最好設置在高60mm以上、距離門片50mm以上的內側位置。

● 填充材料
填補縫隙的板材。

● 支輪
裝在櫃子前面上方的裝飾部材。

● 幕板
橫向長板的總稱，用來填補家具與天花板之間的縫隙。

● 臺輪
裝設在櫃子下層、支撐櫃子的底座。櫃子的整體高度會透過臺輪來調整。

● 牆腳板
貼在地板與牆壁交界處的板子，不僅當成收邊材料，還有調整地板材料的起伏、避免鞋子或打掃機器弄傷或弄髒牆壁等功能。

● 誤差
事先設定尺寸或加工精密度的差距，以做為調整用的空間或尺寸。

安裝家具的範例

貼齊建築的牆腳板和家具的臺輪高度，現場施工則會配合牆腳板的形狀來削製。
設計・攝影：STUDIO KAZ

抹灰處理的牆壁與家具間「誤差」的填補效果。
設計・攝影：STUDIO KAZ

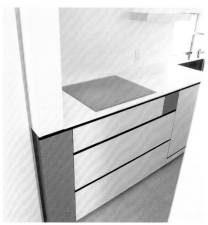

右邊是廚房，左邊是客廳，中間則是兼放抽油煙機的牆壁。透過貼齊「誤差」與手扶處的方式，使整體看起來整齊美觀。　設計：今永環境計畫＋STUDIO KAZ
攝影：STUDIO KAZ

（圖）家具和建築的接合

牆壁和家具①

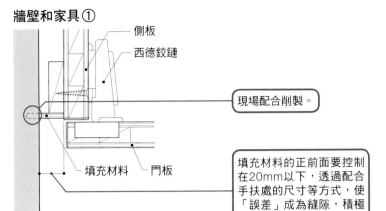

側板
西德鉸鏈
現場配合削製。
填充材料　門板

填充材料的正前面要控制在20mm以下，透過配合手扶處的尺寸等方式，使「誤差」成為縫隙，積極地加以設計。

牆壁和家具②

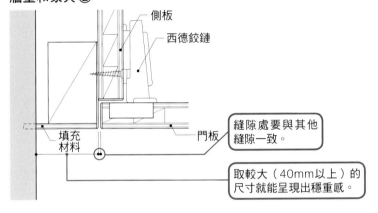

側板
西德鉸鏈
填充材料　門板

縫隙處要與其他縫隙一致。

取較大（40mm以上）的尺寸就能呈現出穩重感。

牆壁和家具③

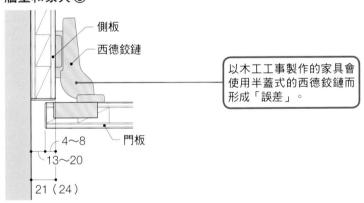

側板
西德鉸鏈
門板

以木工工事製作的家具會使用半蓋式的西德鉸鏈而形成「誤差」。

4～8
13～20
21（24）

牆腳板和家具

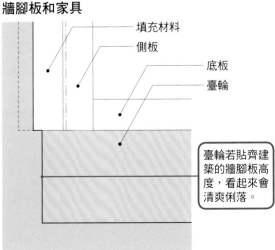

填充材料
側板
底板
臺輪

臺輪若貼齊建築的牆腳板高度，看起來會清爽俐落。

天花板和家具①

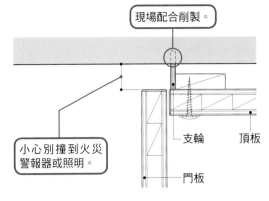

現場配合削製。

小心別撞到火災警報器或照明。

支輪　頂板
門板

天花板和家具②

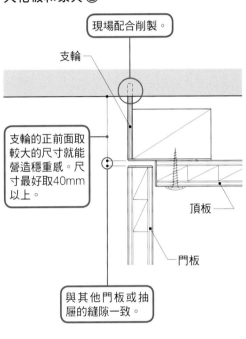

現場配合削製。

支輪

支輪的正前面取較大的尺寸就能營造穩重感。尺寸最好取40mm以上。

頂板
門板

與其他門板或抽屜的縫隙一致。

地板和家具

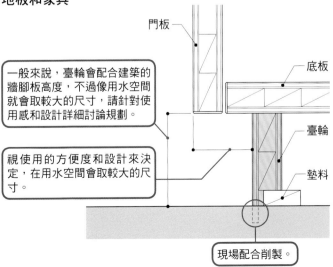

門板
底板
臺輪
墊料

一般來說，臺輪會配合建築的牆腳板高度，不過像用水空間就會取較大的尺寸，請針對使用感和設計詳細討論規劃。

視使用的方便度和設計來決定，在用水空間會取較大的尺寸。

現場配合削製。

室內設計的基礎概念

建築結構與各部位的建法

室內的素材與裝潢

家具與建具的安裝

住宅與店鋪的室內計畫

室內設計這份工作

各種材質的建具

室內多以木製門為主。
針對不同的構造，了解設計的可能性。

門的整體協調性

門，尤其是室內的門，在設計上必須講求一致感，但像廁所或梳洗室、個人房間或客廳，每個地方要求的尺寸與機能則不盡相同，因此設計時必須注意整體的協調性，比如把建具的高度統一訂為2,100mm、切齊框架的正前面、做成框門等（圖）。

按照材質分類

室內建具最常使用的材質就是木材，木製門板視製法不同，有「平面門」、「木條平面門」、「框門」等種類，其中最常見的應該就屬「平面門」。

平面門是在框架的芯材兩面貼上合板、重量很輕的門，特色是可自由選擇表面的加工方式，市售品多以聚氯乙烯薄板或烯烴薄板為表面材料，此外還可以在芯材之間加入紙製或鋁製的蜂巢板來增加強度。

框門則是用框材圍住四邊（有時會加上中間橫木）做為結構體，最後在內側嵌入木板、玻璃（聚碳酸酯）、百葉板等材料。依照框的尺寸與形狀、木板的形狀、玻璃的種類等，可變化出各種不同的樣式。愈是具裝飾性的粗框，愈能營造出莊重的氛圍，切面單調的細框則能呈現簡約風格。

而室內也經常使用玻璃門，店鋪的使用率特別高，近來亦不難看到其用於住宅內部。玻璃門一般使用10～12mm厚的強化玻璃，分為無框與附金屬框兩種，最近特別流行使用附鋁製細框的玻璃門，門片使用的則是4～6mm的強化玻璃。

● 正前面
從正面看過去的部分，部材的前面。此外部材的側面、橫面則稱為「橫側面」。

● 框
門、窗或障子四周的框架。

（圖）建具的材質

平面門	框＋木板	框＋玻璃	玻璃（無框）	玻璃（鋁框）

各種材質的建具

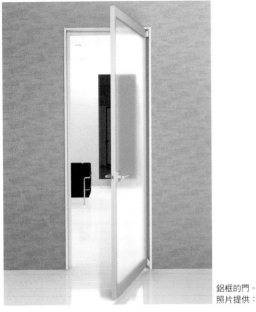

鋁框的門。
照片提供：村越精工

用紅柳安貼面合板製成的上
吊式拉門，配合了右邊玄關
收納櫃的推門。
設計：STUDIO KAZ
攝影：垂見孔士

使用強化玻璃的浴室門，施
以噴砂處理，讓人無法直接
看到內部。
設計·攝影：STUDIO KAZ

牆壁使用了聚碳酸酯雙層薄
板，四排格子的最右邊做成
上吊式拉門，其他三格的上
層則做成推門以便換氣。
設計：STUDIO KAZ
攝影：山本まりこ

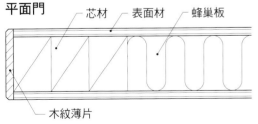

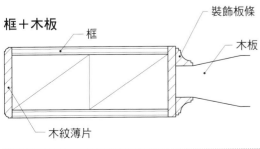

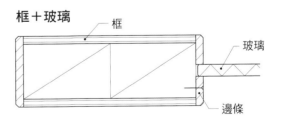

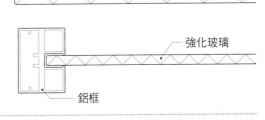

室內設計的基礎概念

建築結構與各部位的建法

室內的素材與裝潢

家具與建具的安裝

住宅與店鋪的室內計畫

室內設計這份工作

不同開關方式的建具

記住開關方式的種類與特徵。
摺門的設計務必細心斟酌。

四種開關方式

門按照開關方式可分成「推門」、「拉門」、「摺門」和「中摺門」四種，要按照使用的方便度和樣式個別選用（圖）。

推門是以鉸鏈等五金配件為軸，旋轉門板來開關的門，又可分為單扇門板的「單開門」、由兩扇大小相同的門板組成的「雙開（對開）門」，以及由兩扇不同大小的門板組成的「子母門」。雙開門與子母門很少利用到雙邊的門板，而是以「天地門」之類的五金配件固定其中一邊（子母門固定子門）。規劃時必須考量開關門時的軌跡及開闔的方向。

拉門則是沿著軌道水平移動門板，因此開關範圍的問題較少，種類包括滑動單扇門板的「單拉門」、兩片門板在外側滑動的「雙拉門」、兩片門板交錯滑動的「對拉門」，以及將門板滑入牆壁裡隱藏起來的「隱藏式拉門」。此外還分成上吊式和下軌道式兩種，近來的設計大多採用沒有下軌道、方便清掃的上吊式拉門。拉門即使開著沒關也不占空間，亦能當做區隔大房間的隔間。

摺門方便嗎？

摺門大多用於衣櫃等家具上，開關方式為對折兩片比推門還窄的門板，特色是不占空間，開口可取較大的尺寸。摺門有用鉸鏈固定一邊的「固定式」，以及可拉開門板左右移動的「活動式」兩種，並分為上吊式和下軌道式兩類。雖然方便，但門板的寬幅很窄，設計時需多下點工夫。

「中摺門」是介於推門和摺門之間的門，乃將一扇門板分割成1：2的比例，以對折的方式開闔。其開關範圍小，不會阻礙通行，特別適合運用在廁所等場所。

● 子母門
由兩扇尺寸各異的門板組成的雙開門。

● 天地門
棒狀的五金配件，用來插進門框的洞以便上鎖。一般都是裝在子母門的子門或未裝門鎖的門板下方。

（圖）開門方法概念圖

①推門　　單開

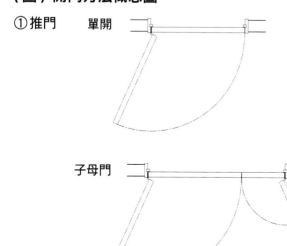

雙開（對開）

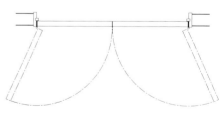

子母門

滑動轉門

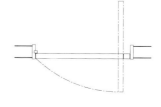

不同開關方式的建具

滑動轉門：只要往後一拉門板就會往內側滑動，可使開關範圍縮減為以往的1/3以下（滑動轉門SKD型）。

拉門：門設有按一下就會滑動的裝置，關閉時，門板與牆面呈貼齊的狀態（Mono Flat Unison）。

拉門：不使用地板軌道的上吊式拉門（中間隔間門用五金配件FD-70M）。

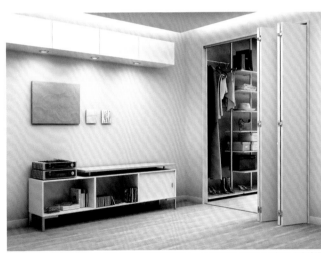

摺門：上方使用吊輪，因此軌道與門板的間隙很小，可取得更大的正面寬幅（連續隔間摺門FD40RD）。

以上照片提供：SUGATSUNE工業股份有限公司

②拉門

單拉

雙拉

對拉

隱藏式

③摺門

固定式

活動式

④中摺門

室內設計的基礎概念

建築結構與各部位的建法

室內的素材與裝潢

家具與建具的安裝

住宅與店鋪的室內計畫

室內設計這份工作

和風建具

認識日本建具自古以來的樣式。
運用嶄新的格子設計表現獨特的風格。

障子與襖

　　日本的建具歷史相當悠久，其中「障子」、「襖」、「棧戶」等都是至今仍經常使用的建具。

　　障子是在細格子架（組子）的單面貼上和紙的建具（圖1），由於是以採光為目的，所以古時候又稱為「明障子」。

　　日本人很喜歡從和紙透出來的柔和光線，隨著和紙的普及，障子也廣為一般民眾使用。至於格子的材料，日常生活空間使用的是杉木，高格調的空間使用檜木，近來則大多使用美西側柏或雲杉等成本便宜的進口木材。

　　藉由格子的組合方式能大幅地改變障子的風貌，除了傳統的組合方式外，設計格子的花樣同樣趣味十足。此外從形狀或功能上來看，還可細分成許多類型，如整面貼紙或裝設「腰」等。格子的組合方式沒有一定的標準，也可以用新的組合方式表現出獨一無二的風格（圖4）。

　　襖是在細組子的兩面重疊黏貼好幾層和紙的建具，用於和室的隔間或壁櫥等處（圖2）。可以在和紙的種類上加入色彩或圖案等裝飾要素，且根據使用方式，亦能創造出充滿現代感的空間。此外，就門緣等形狀而言，還有好幾種傳統樣式可供選擇。

棧戶

　　「棧戶」是為減輕重量而將框架做細、內側加入許多橫木補強的建具，可分為「舞良戶」、「格子戶」、「雨戶」、「附腰板玻璃門」、「簾門」等。而舞良戶（圖3）和格子戶依照橫木的擺法與格子的組合方式，還可細分成許多種類。

　　且棧戶和障子一樣能透過格子的組合設計出嶄新、充滿獨特風格的樣式。

● 腰
在門片下半部的一部分貼上板子或當做襖來使用的障子，稱為「腰障子」。

（圖1）障子的構造

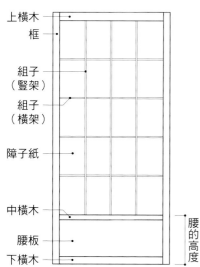

上橫木
框
組子（豎架）
組子（橫架）
障子紙
中橫木
腰板
下橫木
腰的高度

（圖2）襖的構造

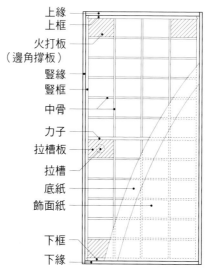

上緣
上框
火打板（邊角撐板）
豎緣
豎框
中骨
力子
拉槽板
拉槽
底紙
飾面紙
下框
下緣

（圖3）舞良戶的構造

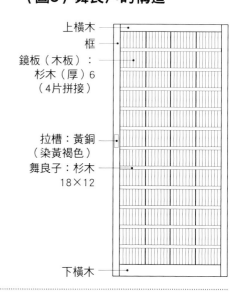

上橫木
框
鏡板（木板）：杉木（厚）6（4片拼接）
拉槽：黃銅（染黃褐色）
舞良子：杉木18×12
下橫木

（圖4）主要的障子（按組子的組合方式分類）

荒組障子

橫組障子

豎組障子

橫繁障子

豎繁障子

本繁障子

格組障子

吹寄障子

變形障子

變形障子

和風建具的範例

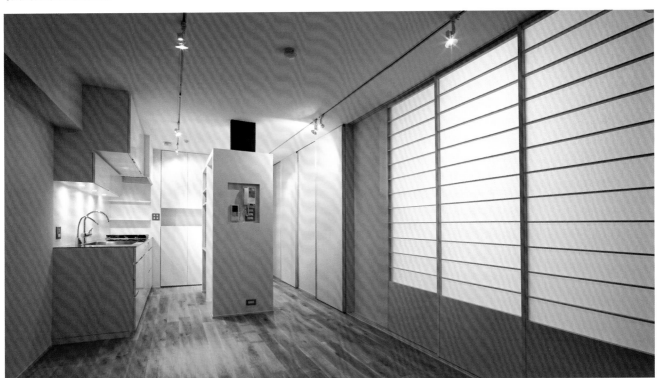

公寓整修。面向客廳的和室利用突顯橫木的障子隔間，晚上則做為臥室使用。

設計：STUDIO KAZ　攝影：山本まりこ

室內設計的基礎概念

建築結構與各部位的建法

室內的素材與裝潢

家具與建具的安裝

住宅與店鋪的室內計畫

室內設計這份工作

推門的五金配件

首重鉸鏈，可從許多種類與設計當中挑選。
五金配件要基於功能性和裝法來選擇。

鉸鏈的種類

推門最重要的五金配件即是「鉸鏈」，鉸鏈又稱為丁雙，是用來開關門的旋轉軸。

鉸鏈的種類琳瑯滿目，如「合頁鉸鏈」、「天地鉸鏈」、「隱藏鉸鏈」、「齒輪鉸鏈」等，一般最常用的是合頁鉸鏈和天地鉸鏈。合頁鉸鏈是上下各裝一個，但要是門板較高，也會在中間加裝一個鉸鏈，這麼做亦有防止門板反翹的效果；天地鉸鏈基本上只裝上下兩端，不過有些產品亦準備了中間的吊掛配件，各位不妨研究參考看看。

隱藏鉸鏈在閉闔的狀態下會隱藏鉸鏈主體，因此外觀看起來整齊俐落許多；齒輪鉸鏈則是用齒輪狀的鋁擠型材料製成，活動十分順暢。由於重量垂直分散在整片門板上，故齒輪鉸鏈能抗扭捩與反翹，耐重量也很大，對於寬門板來說是非常方便的五金配件，不過門的開關軌跡比較特殊，必須嚴謹地設計門框與門板的銜接部分才行。

輔助開闔的五金配件

用來開門、供手抓握的部位會裝設直柄把手、圓把手、按壓式門把、**大把手鎖**等把手，並配合用途來挑選門鎖。至於門鎖則包括單門鎖、**空鎖**、**表示鎖**、**轉扭鎖**等，要視使用的場所挑選合適的類型，近來基於保全的理由，門鎖的種類愈來愈多樣化，如彈簧鎖也增加了不少種類，其他還有電子鎖和卡片鎖等。

用來限制門板開闔的五金配件則有止動臂、門弓器、天地閂、門檔等。除此之外還有各式各樣的五金配件，從門眼、門鏈、自動下降氣密條、門環等機能性配件，到門釘、鉸鏈套等裝飾配件應有盡有，希望各位能配合設計或裝法分別選用（圖）。

- **大把手鎖**
 握住直式的把手，按下最上面的按鍵來開鎖的門鎖。

- **空鎖**
 只要轉動門把就能打開的鎖，用於不需要上鎖的地方。

- **表示鎖**
 用於廁所之類的場所，以表示是否有人使用。

- **轉扭鎖**
 最廣為使用的鎖，只要90°轉動室內的轉扭就能上鎖。

用於推門的五金配件

木門裝飾片HM20-S（①）

門環HM663（①）

把手鎖HM560（①）

自動下降氣密條No.558-1（②）

防盜門扣No.1540-C（②）

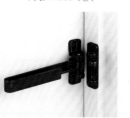

門檔No.425R（②）

天地門No.458-沙丁鎳（②）

（圖）推門概念圖

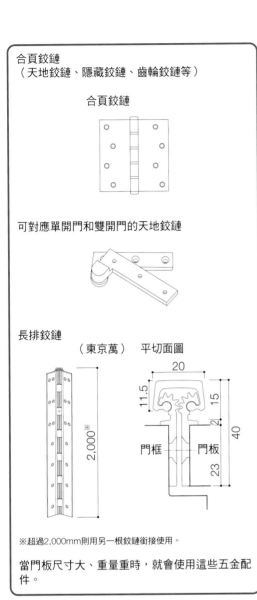

合頁鉸鏈
（天地鉸鏈、隱藏鉸鏈、齒輪鉸鏈等）

合頁鉸鏈

可對應單開門和雙開門的天地鉸鏈

長排鉸鏈

（東京萬）　平切面圖

20
11.5
15
2
40
2,000※
門框　　門板
23

※超過2,000mm則用另一根鉸鏈銜接使用。

當門板尺寸大、重量重時，就會使用這些五金配件。

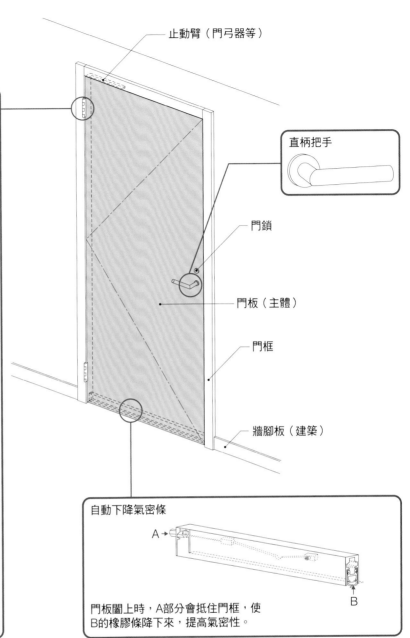

止動臂（門弓器等）

直柄把手

門鎖

門板（主體）

門框

牆腳板（建築）

自動下降氣密條

A→

B

門板闔上時，A部分會抵住門框，使B的橡膠條降下來，提高氣密性。

門眼No.563-黃銅打磨（②）

附立體調整功能的隱藏鉸鏈HES（③）

直柄把手AUL966-012（④）

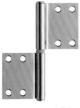

鉸鏈AUH11（④）

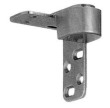

天地鉸鏈AUH21-017（④）

門弓器AUT52-016（④）

照片提供：①堀商店合資公司／②BEST股份有限公司／③SUGATSUNE工業股份有限公司／④UNION股份有限公司

室內設計的基礎概念

建築結構與各部位的建法

室內的素材與裝潢

家具與建具的安裝

住宅與店鋪的室內計畫

室內設計這份工作

拉門與摺門的五金配件

先決定採用上吊式或下軌道式。
無論拉門還是摺門，都要視耐重量來挑選。

上吊式或下軌道式？

拉門原本是以門楣和門檻來導引滑動，而非使用五金配件，如今為了對應各種裝法並增加滑動的順暢度，使用五金配件的情況愈來愈多。挑選時首先要注意別選錯拉門的軌道，接著綜合考量耐重量與尺寸、In Set或Out Set、隔間或收納、下軌道式或上吊式等問題。

「下軌道式拉門」是由門輪、V形軌道和止搖器所組成（圖1），門輪是指埋在門板底下的輪子，用來支撐門板的重量；V形軌道有固定在地板上和埋進地板裡兩種形式，門輪即是沿著V形的溝槽移動。

而「上吊式拉門」基本上是由上軌道、吊輪、導輪（導片）所構成（圖2），再組合埋進軌道裡的門檔、煞車、緩衝器等機能零件。由於不需要下軌道，能夠輕鬆調整門板，故近來有愈來愈多人改用上吊式拉門。

其他還有開門用的手拉槽及旋轉鉤把（用來拉出藏進收納處的門板）等五金配件。拉門的鎖和推門不同，大多使用「鉤鎖」這種專用門鎖，此外拉門的縫隙比推門大，不易維持氣密性，因此會黏上毛刷條等物品來補強。

摺門五金配件

摺門基本上也是由上軌道、吊輪、中間摺門鉸鏈、導輪組成（圖3），導輪大多設置在下面的軌道，若不想裝設下軌道，就會將吊掛處做成固定式。

摺門中間的折疊部分很容易發生夾傷手指的意外，因此建議各位要加裝預防意外的零件或做過特殊處理的鉸鏈。

● In Set
縮減牆壁厚度，空出空間收納拉門的裝法。

● Out Set
維持牆壁厚度，讓拉門在牆壁表面滑動的裝法。

（圖1）下軌道式拉門概念圖　　**（圖2）上吊式拉門概念圖**

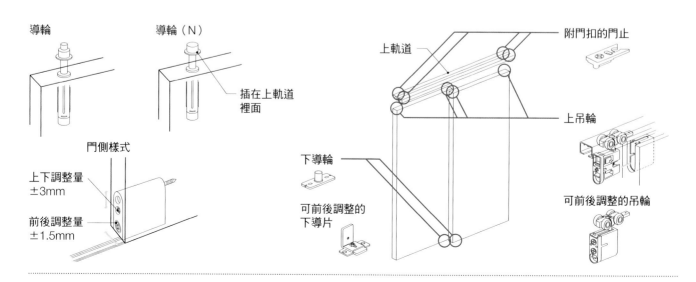

用於拉門和摺門的五金配件

① 下軌道式拉門

FA-930（拉門用調整導輪）

FA-1000BV（門輪）

Rancer V形軌道（軌道）

② 上吊式拉門

AFD-2900（可上下前後調整的吊輪）

AFD-141（上軌道）

HR-440（可前後調整的下導片）

AFD-3000（門扣）

③ 摺門

AFD-770-B（上吊輪）

AFD-141（上軌道）

AFD-110（嵌入式下軌道）

AFD-720（下導輪）

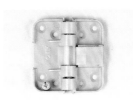

HD-47（隔間摺門用鉸鏈）

CD-1600N（上門止）

AFD-320（下門止）

以上照片提供：
ATOMLIVINTECH股份有限公司

（圖3）摺門概念圖

上吊輪

上軌道

吊掛處暫時固定用門止
（上下通用）

收納摺門用鉸鏈

下導輪

吊掛處暫時固定用門止
（上下通用）

下軌道

室內設計的基礎概念

建築結構與各部位的建法

室內的素材與裝潢

家具與建具的安裝

住宅與店鋪的室內計畫

室內設計這份工作

建具的安裝

門框的樣式會左右室內設計呈現的風貌，
因此要用心規劃五金配件的裝法，設計出美麗的建具。

設計牆壁與門框、建具之間的關係

建具的基本構造為門板主體、門框與五金配件，想讓這些造作部分與建築物完美地組合搭配，就必須好好設計它們之間的關聯性及五金配件的裝設方式。基本上按照各家製造商的「標準細部圖」進行即可，但現場並不會總是出現相同的情況，所以也必須臨機應變、修改規劃（圖1）。

門框的形狀對設計有很大的影響，基本的正前面尺寸為25mm，視鉸鏈或門弓器的裝設尺寸，也可能超過這個數值，如果是沉穩內斂的室內環境，可以把正前面的尺寸加大。為方便門框貼合牆腳板的端部，使銜接效果更好，門框的高度（自牆面算起）大多訂為10mm左右。

此外亦可選擇不裝設門框。正確來說，是把門框貼齊牆壁、接縫採油灰處理，然後一併加工飾面。不過若採取這種做法，接合的部分容易龜裂，需要特別留意。

提高氣密性，預防漏音

門框會裝上門檔，寬度大多為15mm。若門框的形狀簡單，正前面的尺寸會因門板前後兩面而改變，無法與其他門一致，所以門框的形狀需要花心思設計（圖2）。有些門的高度會使止動臂的卡槽露出來，這時上面的門檔就要做大一點。

想提高氣密性或隔音效果，就要在門上加裝墊料。近來常可見到未裝設下門框，不讓地板材料間斷的做法，而門板底下就會因此產生氣密性與隔音性的問題。這種時候，自動下降氣密條就是非常好用的配件，自動下降氣密條是將活動式墊料埋進門板下方，關上門時吊掛處的按鈕會抵住門框，把墊料降下來（圖3）。此外拉門也只要在門框裝上比門板厚度還寬的溝道，讓門板可以嵌合在裡面，就能消除門框與門板之間的縫隙（圖4）。

● 油灰處理
使底材的表面或接縫部分的落差變得平滑的處理方式。

● 門檔
關門時不讓門碰撞到而增加鉸鏈負擔的物品。此外，開門時避免門板碰撞到牆壁的五金配件也稱為門檔。

● 墊料
夾進接縫或縫隙的填充材料。用於建具時，則有降低關門時的撞擊聲、維持氣密性、減輕漏音等功能。

建具安裝的範例

上吊式拉門的裝法。上軌道埋進天花板裡，門板上方裝了吊掛配件，也有不少五金配件是從門板前端插入，同時進行角度調整的作業。各家製造商或種類都有規定的耐重量，請仔細參考型錄再挑選合適的吊掛配件。照片的右邊拉門上面裝有百葉板，因為裡面放置了冷凍冷藏庫。在考量吊掛配件的尺寸後才決定百葉板的位置與大小。
設計・攝影：STUDIO KAZ

使用看不到鉸鏈主體的隱藏鉸鏈，拉槽也盡量做小一點。此外，門框也貼了跟牆壁相同的壁紙，藉由這種做法提高整體的一致性。
設計・攝影：TKO-M.architects

（圖1）推門（標準的裝法）

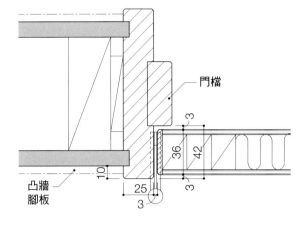

門檔

凸牆
腳板

3
36
42
10
25
3
3

（圖2）推門（設計過門框的簡約裝法）

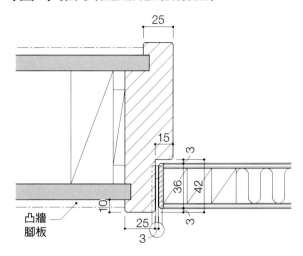

25
15
3
36
42
10
25
3
3

（圖3）推門（自動下降氣密條的裝法）

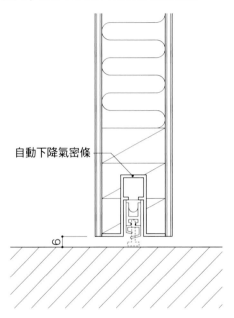

自動下降氣密條

6

（圖4）拉門門框的裝法

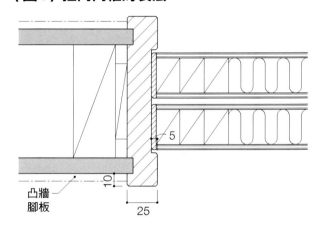

凸牆
腳板

5
10
25

S＝1/30

一般的推門裝法。正前面25mm的門框高出牆面10mm左
右，用門框來銜接6mm厚的牆腳板。鎖舌的收納處看得見
封口片，並依使用的鎖盒長度來決定圓把手、直柄把手的裝
設位置。如照片所示的框門，是由門側到門鎖中心的距離來
決定門框的粗細。近來很難見到圓把手，此一範例則著重氣
氛而找了復古式的進口門把。

設計·攝影：STUDIO KAZ

室內設計的基礎概念

建築結構與各部位的建法

室內的素材與裝潢

家具與建具的安裝

住宅與店鋪的室內計畫

室內設計這份工作

Column

搭配廚房櫃檯的椅凳

過去的廚房幾乎都是在水槽前設置200～300mm左右的牆面，不讓人看到手部的作業，但大約從2000年開始，開放式廚房的風格便產生了變化，不再遮擋手部的位置，改為直接拉長廚房的作業檯面，做成雙向櫃檯的風格。

當初因為製造商的標準式系統廚房不支援這種做法，因此只能特別訂製或做成客製化廚房，如今則幾乎所有製造商都把這種做法列為標準規格。儘管如此，能夠搭配檯面高度的椅凳卻不多，「好看」的椅凳更是寥寥無幾，且那些為數不多的椅凳儘管穩定性佳，重量卻也不輕。

於是筆者設計了一張重量很輕、容易搬運，亦可當做廚房踏臺的椅凳（照片）——就是下圖的「mrs.martini」，其由不鏽鋼製椅腳和木製椅面／腳踏板組成，木材則是配合廚房的面材來挑選樹種與顏色，此外也曾將這款椅凳改為皮革椅面來配合店家的設計。

■ 切面圖

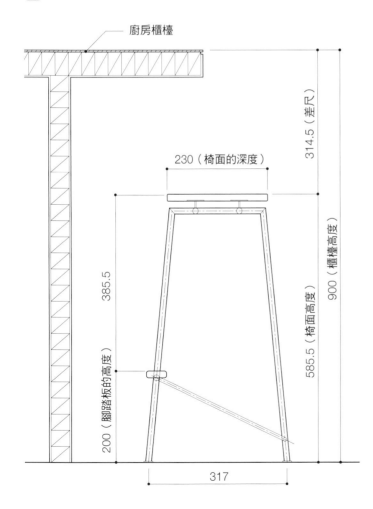

mrs.martini　　　　　　　　設計‧攝影：STUDIO KAZ

CHAPTER **5**

住宅與店鋪的室內計畫

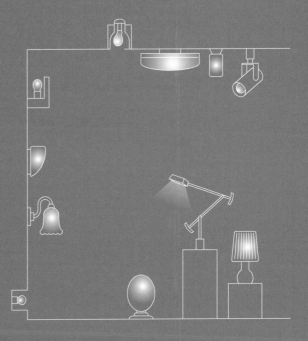

室內計畫的基礎

住宅要以住戶的家庭型態及生活方式為規劃的基礎。
店鋪不僅要鎖定客層，也要評估內部裝潢與動線。

把住宅視為行為的場所

《建築模式語言（Pattern Language）》一書中提到，無論是辦公室或住宅，規劃時都應該從入口處逐步增加親密度（圖），然而在日本——尤其是都市地區——卻不能直接套用這項理論。畢竟一樓若無法獲得充足的日照，有時也會將家人團聚的客廳設置在遠離玄關的二樓，對於經常有客人來訪的家庭而言，起於玄關的動線計畫就變得十分重要。每個家庭的成員型態或交流方式皆不相同，因此設計師必須聽取顧客的意見，導出合適的安排才行。

此外，最近的住宅傾向於LDK[1]那樣，把具備複數機能的空間統整起來做成「一室空間」，「臥室」、「餐廳」等名稱變得不太有意義，必須將其視為行為的場所來規劃才行。而防水性、防污性、耐火性、換氣性能等，每種行為所要求的基本性能亦不相同。

店鋪要鎖定目標，考量動線

住宅與店鋪的設計概念最大的不同點在於對象。住宅能看到該處住戶的長相，店鋪則是以不特定的多數人為對象，此外時間概念也不相同，住宅要以較長的週期來規劃，店鋪的週期則比住宅還短，尤其販售物品的商店更是如此。話雖這麼說，但還是要準確地鎖定客層等目標，畢竟使用的材質或設計的方向性截然不同，比如以「有機」為賣點的咖啡廳，內部裝潢如果全是金屬材質就太不搭調了——「差別化」也是一個非常重要的關鍵字。

店鋪動線的好壞會確實地反映在銷售業績上，儘管必須縝密地模擬顧客與店員的動線，不過與實際在店內工作的店員討論細節，會比設計師獨自判斷更理想。其他像香味、音樂、平面設計等，也都要視為設計的要素，全面性地思考規劃。營造非日常的氛圍，也是店鋪與住宅在設計上的一大差異。

● 建築模式語言
1977年由克里斯多夫·亞歷山大（Christopher Alexander）所發表的著作，經常做為建築學的參考書，書中提到無論是住宅或辦公室，規劃時都應該從入口處往內部的空間逐步增加親密度。

咖啡廳的設計範例

譯註：1 指客廳＋餐廳＋廚房。

（圖）親密度的變化

① 住宅

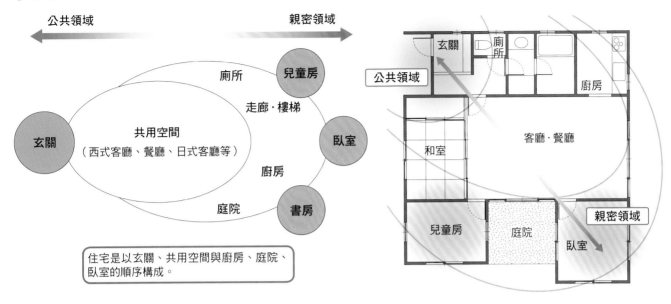

公共領域 ← → 親密領域

�（兒童房）

廁所

走廊・樓梯

玄關　共用空間（西式客廳、餐廳、日式客廳等）　臥室

廚房

庭院　書房

住宅是以玄關、共用空間與廚房、庭院、臥室的順序構成。

公共領域

玄關　廁所　廚房

客廳・餐廳

和室

兒童房　庭院　臥室

親密領域

② 辦公室

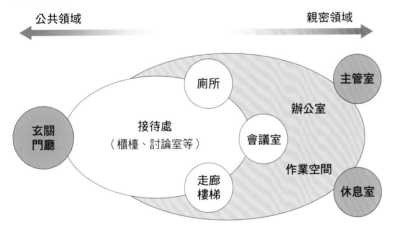

公共領域 ← → 親密領域

主管室

廁所

辦公室

玄關門廳　接待處（櫃檯、討論室等）　會議室

作業空間

走廊樓梯

休息室

辦公室是以玄關門廳、接待處、辦公室和作業空間，以及員工休息室、主管室所組成，此外小店鋪則是依店門入口、顧客的走動空間、瀏覽商品的地方、銷售櫃檯、櫃檯後方以及從業人員專用場所的順序組成。

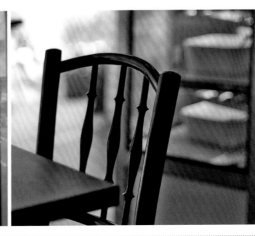

咖啡廳的設計囊括了各個角落的構想，當然在設計上，每個細節都要徹底講究，但不讓人察覺到斧鑿的痕跡也很重要。

設計・攝影：STUDIO KAZ

室內設計的基礎概念

建築結構與各部位的建法

室內的素材與裝潢

家具與建具的安裝

住宅與店鋪的室內計畫

室內設計這份工作

玄關周圍

玄關是住宅當中公共性最強的空間，
此外還具備迎接人入內的接待室機能。

把玄關視為「第一接待室」的觀念

　　玄關是從戶外進入室內時最先造訪的空間，也是外出時最後通過的空間，因此可以說是親密度最低、具有公共性的場所。此外，玄關也是從室外鞋換穿室內鞋，或是脫掉室外鞋的空間，亦是過濾訪客的地方，從這個角度來看，玄關應該可算是第一接待室吧。玄關臺階就像是「結界（界線）」，大多使用價格較為昂貴的材質，想跨越那道界線就必須符合「資格」。在國外，當我們直接穿著室外鞋進入室內時，在玄關處往往會莫名感到不自在。

　　日本古老的住宅會設置寬敞的土間（泥土地），同時也當成作業的地方，然而「土間」一詞如今只剩下「可穿著室外鞋走動的部分」這個意思。

　　像這樣連接內外兩方領域的共有部分，正是所謂的玄關。

晴的場所

　　有不少人認為玄關是「家的門面」、晴的場所（圖3），實際上，日本的古老住宅也有許多把玄關和接待室裝潢得美輪美奐，家人起居的空間卻相對樸實無華。到了現代，儘管少有如此極端的做法，但玄關還是會保持整潔，多少施點裝飾。因此不妨在玄關設置可插花、掛畫的位置，透過燈光的照明，便能夠營造出特別的空間氣氛。

　　此外，若想發揮這種效果，最好用心規劃玄關門的方向與格局，或設置隔板，避免打開玄關門時室內便一覽無遺（圖1‧2）。若面積充裕，不妨擴大解釋「第一接待室」的範圍，打造寬敞的玄關門廳，或是沿著可穿鞋進入的玄關門廳設置接待室，在玄關與生活範圍之間設立一處緩衝空間。

● 晴
在日本民俗學的概念上，指祭典、儀式、節慶等非日常的時間。相反的，日常的時間則以「褻」表示。

（圖1）公寓玄關的範例

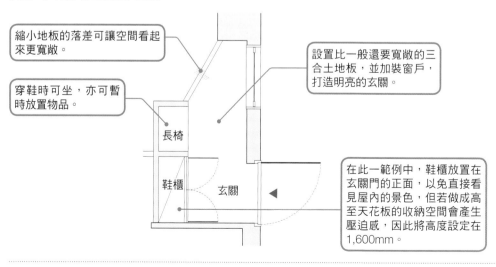

縮小地板的落差可讓空間看起來更寬敞。

穿鞋時可坐，亦可暫時放置物品。

設置比一般還要寬敞的三合土地板，並加裝窗戶，打造明亮的玄關。

長椅

鞋櫃　　玄關

在此一範例中，鞋櫃放置在玄關門的正面，以免直接看見屋內的景色，但若做成高至天花板的收納空間會產生壓迫感，因此將高度設定在1,600mm。

設計：STUDIO KAZ　攝影：山本まりこ

（圖3）晴的場所——玄關

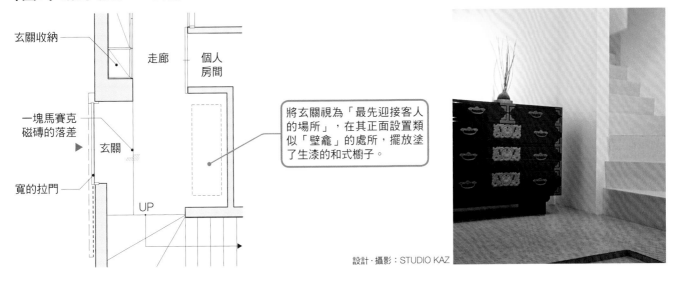

- 玄關收納
- 走廊
- 個人房間
- 一塊馬賽克磁磚的落差 ▶
- 玄關
- 寬的拉門
- UP

將玄關視為「最先迎接客人的場所」，在其正面設置類似「壁龕」的處所，擺放塗了生漆的和式櫥子。

設計·攝影：STUDIO KAZ

玄關的範例

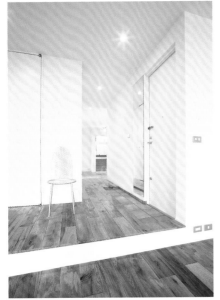

整修三代同堂住宅的案例。玄關的正面設置了洗手間，以區隔LDK和個人房間。三合土地板取最低限度的寬度，而玄關門邊擺放全身鏡，不僅實用，也能讓人感受到空間的寬敞度。

設計：STUDIO KAZ　攝影：山本まりこ

整修高齡者居住的公寓。玄關擺放了跟牆壁相同材質的長椅，方便穿、脫鞋，長椅上方還裝設了小窗戶，以利採光與通風。

設計：STUDIO KAZ　攝影：山本まりこ

整修公寓的案例。雖然空間非常窄小，但設計師以白色統一整體外觀，並在大容量的玄關收納下方嵌入照明設備，使其帶有夜燈的機能。

設計：STUDIO KAZ　攝影：山本まりこ

（圖2）獨戶住宅的玄關範例

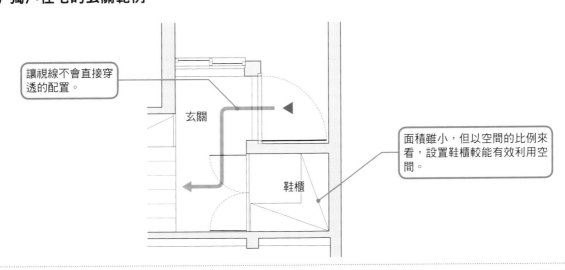

讓視線不會直接穿透的配置。

- 玄關
- 鞋櫃

面積雖小，但以空間的比例來看，設置鞋櫃較能有效利用空間。

室內設計的基礎概念

建築結構與各部位的建法

室內的素材與裝潢

家具與建具的安裝

住宅與店鋪的室內計畫

室內設計這份工作

廚房①
廚房是家的中心

從前的廚房是位於住宅北側、單純作業用的場所，
如今則進化為家人交流的中心。

從作業場所轉變為交流空間

　　從前的廚房大多設置在住家北邊日照不良的地方，當然，在保存、管理食糧的方法不如現代發達的當時，這樣的安排大多是為了長久保存食物，或是方便物品搬入搬出。不過，近來的住宅計畫中，絕大多數的規劃都是以廚房為中心，換句話說，原本只是用來儲藏、調理食物的地方，如今已轉變為家人之間交流的中心。

　　每個家庭的交流方式與觀念皆不盡相同，也會因成員型態而有所差異，可説今後的廚房規劃基礎，就在於建構家人之間的交流（圖1）。

　　在都市這種每天都能到超市購買新鮮食材且便利商店林立的地區，應該不太需要大型冰箱，此外店頭還能購買各種熟食便菜，對於不下廚的人而言，廚房只要有一臺微波爐就綽綽有餘了。然而對於成員都很忙碌的家庭來說，就不可能每天都外出採購，因此

往往還是需要大型的冷凍冷藏庫。

　　廚房的存在意義就像這樣因各個家庭而異，廚房的設計可説即是生活型態的設計（表2．照片）。

廚房需要多樣化的性能與材質

　　廚房是家中充滿最多要素的部位，除了供水排水、瓦斯、電力、送氣排氣等基礎設備，還具有耐水性、耐火性、耐污染性、耐酸性等性能，內部裝潢材料也必須要有支援這些設備和性能的功能（表1）。因此，設計師必須具備關於系統廚房（客製化廚房）、磁磚、玻璃、廚房壁板等多元的知識。

● 廚房壁板
貼在廚房牆面的不燃化妝板。由於接縫不像磁磚那麼多，具有方便清理油污、易於保養等優點。

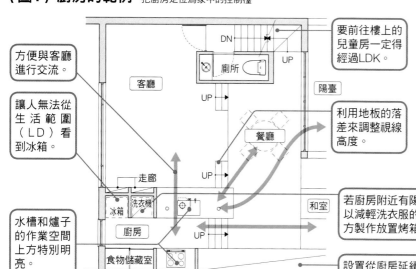

（圖1）廚房的範例 把廚房定位為家中的控制檯

方便與客廳進行交流。

讓人無法從生活範圍（LD）看到冰箱。

水槽和爐子的作業空間上方特別明亮。

要前往樓上的兒童房一定得經過LDK。

利用地板的落差來調整視線高度。

若廚房附近有陽臺之類的曬衣場，把洗衣機擺在廚房裡可以減輕洗衣服的工作量。若選用滾筒式洗衣機，則可在上方製作放置烤箱的空間。

設置從廚房延續到和室的收納櫃，呈現出空間的連續性。

（表1）廚房必備的機能與性能

地板	耐水性・防污性・耐藥性・清掃的便利性
牆壁	耐水性・防污性・防霉性・不燃性
天花板	耐水性・防污性・防霉性・不燃性
照明	水槽・爐子・作業空間要特別明亮
設備	電力（100V・200V）・瓦斯・水（供水排水）・送氣排氣・HA[1]・TEL・LAN

譯註：1 Home Automation，家庭自動化系統。

（圖2）各種形狀的廚房之優缺點

形　狀		優　點	缺　點
I 形		・適合獨立式廚房。 ・小巧設計。 ・無法利用的空間較少。 ・整體空間可以設計得小而美。	・若做成開放式廚房（DK），廚房內部便會一覽無遺。 ・若寬幅較大，作業動線也會隨之變大。
L 形＋中島		・作業動線較小。 ・可輕鬆因應多人數的調理作業。 ・視中島的設計，使用方式能有許多變化。	・轉角處一定會形成無法利用的空間。 ・必須連餐廳一起規劃、調整。 ・若做成開放式廚房（DK），廚房內部便會一覽無遺。
U 形		・作業動線小。 ・若同時設置中島，使用方式視設計能有許多變化。	・轉角處一定會形成無法利用的空間（兩邊都是）。 ・必須連餐廳一起規劃、調整。 ・若做成開放式廚房（DK），廚房內部便會一覽無遺。 ・若同時設置中島，會占去相當大的面積。
半島型		・最適合遮擋手部位置的開放式廚房。	・轉角處會形成無法利用的空間，不妨把櫃檯改成從另一側使用的設計。 ・若水槽這一側做成完全貼齊的桌面，就要留意水花濺出的情況。
半島II型		・油煙問題少。 ・視島的設計，使用方式能有許多變化。 ・島方便放置家電用品。 ・適合同時設置walk-in式食物儲藏室。	・廚房本身需要較大的面積。 ・若水槽這一側做成完全貼齊的桌面，就要留意水花濺出的情況。
半島III型		・和完全中島型相比動線比較簡潔，空間的使用效率佳。 ・島的尺寸便於因應各種房間的大小或形狀。 ・島方便放置家電用品。 ・適合同時設置walk-in式食物儲藏室。	・油煙會飄到其他的生活空間，需要研擬解決的辦法。 ・市面上也有橫向式的抽油煙機，但選擇性少，大多是不太好看的樣式。 ・若水槽這一側做成完全貼齊的桌面，就要留意水花濺出的情況。
中島型		・油煙問題少。 ・視中島的設計，使用方式能有許多變化。 ・中島的尺寸便於因應各種房間的大小或形狀。 ・除了廚房的功能外，也方便兼做其他的生活空間。 ・適合同時設置walk-in式食物儲藏室。	・若水槽這一側做成完全貼齊的桌面，就要留意水花濺出的情況。

（照片）廚房的範例

新建獨戶住宅的廚房。瓦斯爐藏在樓梯後面，看起來清爽許多，後面的拉門則收納了家電用品、walk-in式食物儲藏室、餐具和冰箱。
設計：STUDIO KAZ　攝影：垂見孔士

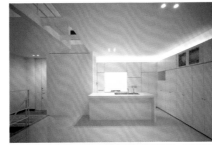

中島裝設了水槽，靠牆的地方配置了瓦斯爐。L形的空間裡設有牆面收納櫃，上面則做成間接照明。
設計：STUDIO KAZ　攝影：Nacása & Partners

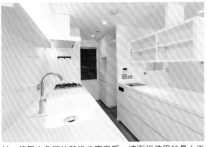

統一使用白色色調的整修公寓廚房。檯面板使用的是人工大理石，搭配白色陶瓷塗裝的不鏽鋼水槽，採用現場塗裝的方式，呈現自然不拘的氛圍。
設計：STUDIO KAZ　攝影：山本まりこ

牆面收納櫃與牆壁同色以降低存在感，中島則採用深色營造出穩重感。瓦斯爐用牆壁遮擋，讓人無法直接從LD看到爐子。
設計：STUDIO KAZ　攝影：山本まりこ

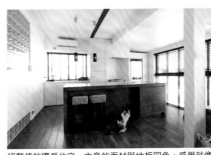

經整修的獨戶住宅。中島的面材與地板同色，感覺就像地板隆起似的，瓦斯爐則配置在靠牆的位置。
設計：STUDIO KAZ　攝影：山本まりこ

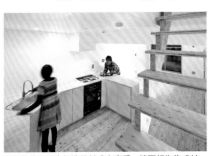

完全用木工工事打造的低成本廚房。檯面板為集成材，門板使用椴木木心合板，飾面則是塗上撥水效果高的液態玻璃。
設計：STUDIO KAZ　攝影：山本まりこ

廚房②
廚房的熱源

熱源有瓦斯爐和IH調理爐兩種。
兩者的安全性皆有所提升，並朝機能多樣化的方向發展。

IH調理爐

　　一般廚房的加熱調理機器可分為IH調理爐和瓦斯爐兩大類（照片1‧2）。瓦斯爐是混合瓦斯和氧氣來點燃火焰，而IH則是將電流導入玻璃面板底下的線圈，透過電磁誘導方式使鍋子發熱。

　　數年前，IH調理爐還曾讓人懷疑「能好好做出一道菜嗎？」然而隨著性能的進步，如今其於調理方面已不輸給瓦斯爐了。據說平常不下廚的人，使用IH反而能得心應手地烹調，但對於習慣使用瓦斯爐的人來說，料理的作法（如火候的控制）截然不同，用起來可能會手忙腳亂——希望這樣子的人能愈來愈熟練，把「老奶奶的好味道」傳承下去。

　　順帶一提，瓦斯爐燃燒時會污染室內的空氣，而IH若只在住家裡使用的話則可維持乾淨的空氣。不過，IH並不像瓦斯爐會自然產生上升氣流，因此只能仰賴抽油煙機的力量排氣，油煙會擴散到四周，若是在中島型廚房設置IH，就必須特別留意這一點。

提升了瓦斯爐的安全性

　　日本的瓦斯爐因2008年修法規定全面加裝「Si感應器（智能溫度感應器）」而變得更安全，肉類或魚肉以直火燒烤格外美味，且近來的產品還提升了烤網部分的性能，足以媲美小烤箱，有的機種還附上荷蘭鍋，讓選擇變得更多樣化。此外，營業用的瓦斯爐使用起來也非常便利（照片3），料理確實變得更美味。不過，瓦斯爐也有容易弄髒、爐架笨重等缺點，且需要留意排氣與周圍的耐火構造等問題。

● 荷蘭鍋
原本是指用於戶外、附蓋子的鑄鐵製鍋子，附荷蘭鍋的瓦斯爐則是在烤網的部分安裝荷蘭鍋，可利用餘熱來燉煮或炒菜。

（照片1）
IH調理爐

德國TEKA公司的「Teka IH」系列。上圖為三口並列機種（IR90HS），下圖為施工的模擬畫面（IR630EXP）
照片提供：Major Appliance股份有限公司

（照片2）瓦斯爐

「DELICIA GRILLER」（林內）
在附烤網的機種中設計相當優秀的產品，也有附荷蘭鍋。
照片提供：林內

（照片3）
營業用
瓦斯爐

營業用的瓦斯爐火力很強，能大幅提升料理的手藝。
攝影：
STUDIO KAZ

廚房③
水槽與水龍頭

水槽有各式各樣的材質與形狀，挑選時要符合屋主的飲食習慣。
水龍頭的機能如今也變得十分多樣化。

配合飲食習慣挑選水槽

　　水槽分為不鏽鋼、琺瑯、人工大理石、壓克力樹脂、磨石子等材質，大部分都是不鏽鋼製，但近來也多了不少人工大理石製的水槽。若作業檯面為不鏽鋼材質而水槽也選用不鏽鋼，就能採無縫焊接方式一體成型，大幅提高清掃的便利性；人工大理石水槽也可以利用無縫接著方式不留下接縫；磨石子同樣能與檯面一體化，不過工期與成本是個大問題。把水槽裝進作業檯面的方式除了平接式之外，還有上嵌式和下嵌式兩種（圖）。

　　水槽的大小最好充分考量屋主的飲食習慣後再做決定，尺寸從300mm左右的方形小水槽到寬1,000mm的巨型水槽都有，也有各式各樣的變化，如雙水槽、凸形水槽、附瀝水架的水槽、內階式水槽、附盒子的水槽等，更別說訂製的水槽無論大小或形狀幾乎都可自由改變。挑選水槽時，也要一併考慮放置清潔劑與海綿的位置。

種類變化豐富的水龍頭、淨水器

　　廚房一般都是採用單把式混合水龍頭，其他還有把出水口做成水管狀，可拉出來使用的蓮蓬頭式水龍頭、出水呈泡沫狀的省水龍頭、不需要碰觸握把，只要把手放到感應器上就能操作的感應式水龍頭等，形狀與價格也有多種選擇，可依預算和喜好來選購。

　　此外販售淨水器的製造商亦所在多有，其光是內建式的機種類型就很豐富，不過大部分的水龍頭主體不是跟混合水龍頭相同尺寸，就是比混合水龍頭還大，擺在水槽前面看起來並不美觀，這一點最好稍加留意。包含電解水機能在內，各家製造商的淨水機能都有不同的特色，請仔細調查過再做選擇。

● 磨石子
在白水泥裡混入種石（主要為大理石的碎石）、調合成灰漿，於現場成型後研磨表面而成。

● 凸形水槽
水槽做成凸字形，方便清洗大鍋子與大型餐具。

● 附盒子的水槽
水槽旁加裝一個小槽，用來放置清潔劑或海綿。

（圖）水槽的安裝方式

下嵌式裝法

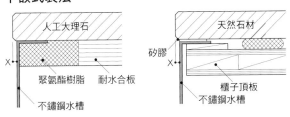

人工大理石
X
聚氨酯樹脂　耐水合板
不鏽鋼水槽

矽膠
X
天然石材
櫃子頂板
不鏽鋼水槽

安裝在不鏽鋼檯面上

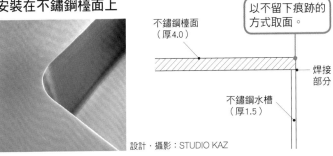

不鏽鋼檯面
（厚4.0）

以不留下痕跡的方式取面。

焊接部分

不鏽鋼水槽
（厚1.5）

設計・攝影：STUDIO KAZ

上嵌式裝法

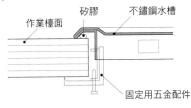

矽膠　　不鏽鋼水槽
作業檯面

固定用五金配件

製造商的標準覆蓋尺寸（X）為6mm，不過落差過大會難以清理，進而出現發霉的情況，因此最好盡量縮小尺寸（理想值為0），但這樣一來就得講究水槽及在檯面挖洞的加工精密度。此外，若選用多段沖壓成型的水槽，請盡量把尺寸縮減為0，以便放置瀝水籃等物品。

廚房④
廚房內的清理與保存

洗碗機如今已是日本常見的家電。
挑選冰箱時要考量家庭人數與購物頻率。廚餘處理機也有各種類型。

挑選洗碗機與冰箱的方法

洗碗機可分為日本國產品與進口貨、600mm寬與450mm寬、前開式與抽屜式等種類。即使同為450mm的尺寸，近年來主流的日本國產抽屜式容量就與進口貨有著壓倒性的差距，而600mm的進口貨更是天差地遠，不僅能一次洗一天份的碗盤，就連煮鍋、平底鍋、抽油煙機的油網都能清洗。即使會減少150mm的收納空間，還是推薦選用600mm的進口貨（照片1）。

國產品與進口貨的另一項大不同，就是針對乾燥的思維。前者是從「烘碗機」延伸出來的產品，因此乾燥功能十分優秀；後者則基本上是採餘熱乾燥，樹脂類物品不容易烘乾，而陶瓷器等熱容量大的餐具，即使機器裡放得不多也很難乾燥。但相對地，機器的容量很大，各家製造商也在收納構造上做了變化。

冷凍冷藏庫的大小依家庭人數與購物的頻率來判斷（照片2），此外也有系統廚房用的內嵌式冰箱，不過機能上大多比一般家電老舊，價格方面也格外昂貴。與其選擇內嵌式，不如考慮將冰箱藏起來（不讓人看到）比較實在。

廚餘處理機的種類

廚餘處理機有以下幾個種類：

①**絞碎機（鐵胃）** 這種機器是利用強力旋轉刀片絞碎廚餘，再將細末「排入」下水道（圖1）。由於會使下水處理的負荷增加，故不少地方自治團體都加以限制，實際上也常發生無法使用的情況。

②**廚餘處理機** 有利用菌類或生物性木屑將廚餘做成堆肥的機種，以及用暖風（或冷凍）一口氣乾燥廚餘、進行減量與除菌的機種。

③**分解型** 利用生物的力量將廚餘分解成水與二氧化碳的機器，可在24小時內處理完1kg左右的廚餘，且可連續丟入、不需等待廚餘消失（圖2）。分為單純分解以及用絞碎機打碎後再分解兩種。

● 生物性木屑
在乾燥的木屑裡混合能分解廚餘的食物發酵菌、酵母菌等菌種。

（照片1）洗碗機

瑞典ASKO公司的洗碗機。透過通風乾燥達到省電、高乾燥力的效果。

照片提供：綱島商事

（照片2）冷凍冷藏庫

美國Amana公司的冷凍冷藏庫。容量大，可同時取出冰塊與冷水。

美國VIKING公司的內嵌式冷凍冷藏庫。性能比日本國產內嵌式冰箱高，亦可變更面板、把手的設計。

照片提供：綱島商事

（圖1）絞碎機

絞碎機

WASTE MASTER
絞碎機8835

照片提供：綱島商事

淨化槽 ■ 排往下水道

（圖2）連接水槽型生物分解式廚餘處理機

利用生物的力量將廚餘分解成水與二氧化碳的「SINKPIA」。生菌24小時持續活動，逐漸分解廚餘。

照片提供：SINKPIA・JAPAN

利用生物的力量分解

廚餘 → → 二氧化碳

排出

水

室內設計的基礎概念

建築結構與各部位的建法

室內的素材與裝潢

家具與建具的安裝

住宅與店鋪的室內計畫

室內設計這份工作

餐廳

餐廳與廚房、客廳的關係愈來愈緊密，除了用餐之外，更逐漸成為多用途的場所。

餐廳空間的定位

餐廳空間一般都是與廚房相連，以便順暢地端出烹調好的料理。

過去烹調的場所與用餐的場所有明確的區隔，但日本自從公團住宅[1]規格的原型「51C型（1951年）」首次將餐廳與廚房設置在相同空間裡，便愈來愈習慣用餐時看得到廚房的生活了。

然而如今在正式的場所還是會將廚房與餐廳分開。這種時候，餐廳空間也算是社交或商業的場所，因此需要細心挑選裝潢材料與日用品，這並非是指要裝潢得很豪華，而是必須當成策略之一加以規劃。

多用途的餐廳空間

另一方面，近來一般的家庭中，餐廳也多定位為家人或朋友間重要的交流場所，故必須具備用餐以外的功能才行。比如當做孩子念書的場所、記錄家庭收支的地方、夫妻把酒言歡的場所等。

此外，也有早餐和晚餐在不同地方用餐的情況。若家人吃早餐的時間不一致，或是忙到沒時間把菜端到餐廳擺放，則可多加利用附屬於廚房的「早餐吧檯」。最近的廚房大多採用檯面深度大的full-flat式櫥檯，廚房作業檯兼做早餐吧檯的情形愈來愈常見。

餐廳空間的要素正如上所述，與廚房和客廳之間的關係相當深厚（圖）。尤其一室空間的計畫增加，當LDK都在同一個空間時，餐廳、廚房與客廳的界線就變得模糊，因此餐廳除了用餐之外，還必須擁有實行複數用途的機能才行。

● 51C型
不同於以往將用餐與睡覺的場所合一的日本住宅，明確地提出將二者分開的「食寢分離」觀念，並以此做為標準設計的建築。後來成為日本集合住宅的參考範本。

（圖）與廚房相連的餐廳範例

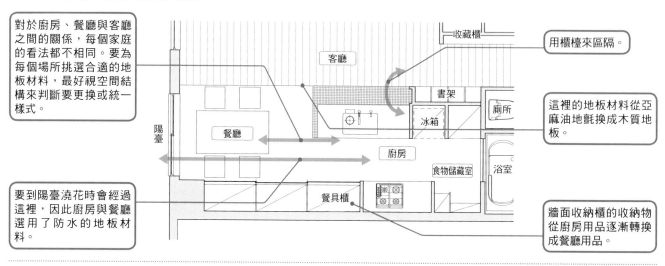

對於廚房、餐廳與客廳之間的關係，每個家庭的看法都不相同。要為每個場所挑選合適的地板材料，最好視空間結構來判斷要更換或統一樣式。

收藏櫃

客廳

用櫥檯來區隔。

書架

冰箱

廁所

這裡的地板材料從亞麻油地氈換成木質地板。

陽臺

餐廳

廚房

食物儲藏室

浴室

要到陽臺澆花時會經過這裡，因此廚房與餐廳選用了防水的地板材料。

餐具櫃

牆面收納櫃的收納物從廚房用品逐漸轉換成餐廳用品。

餐廳的範例

在廚房與餐廳之間裝設拉門，讓平時為開放式的廚房在有訪客時也能獨立成一個空間。
設計：STUDIO KAZ
攝影：Nacása & Partners

用倉庫翻修而成的住宅一樓為LDK，由於界線模糊，於是將客廳與餐廳的位置規劃成可視情況移動的設計。
設計：STUDIO KAZ
攝影：Nacása & Partners

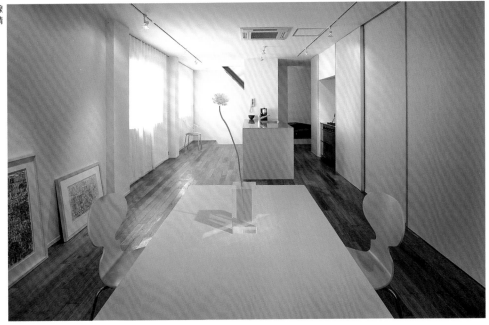

這個變形格局的廚房有112.5度和135度兩個轉角，裡頭設置了花崗岩早餐吧檯，電子調理器就鑲嵌在其中。

設計：STUDIO KAZ　攝影：坂本阡弘

由於是母女倆居住的空間，設計師認為櫃檯就足以應付用餐的需求。相對地，規劃重點放在能夠兩人一起做菜的空間上。

設計：STUDIO KAZ　攝影：垂見孔士

室內設計的基礎概念

建築結構與各部位的建法

室內的素材與裝潢

家具與建具的安裝

住宅與店鋪的室內計畫

室內設計這份工作

客廳

客廳是「家人的共有領域」，設置在住宅的中心。
由於是家人經常出入的地方，故需要考量動線的設計。

客廳空間的定位

住宅裡沒有比客廳空間更模糊的地方了，人們在這裡進行各式各樣的行為，如看電視、打電動、聊天、用餐（非正餐）、做功課、保養高爾夫球桿、品茶、飲酒等。不過，這些都是可以在其他地方進行的行為，且在狹小的住宅裡，客廳兼做餐廳的情況亦所在多有。若格局規劃失敗，客廳就可能變成家人單純路過的區域。

儘管「家人的共有領域」這個地位最近被廚房給搶走了，但還是希望各位能把客廳定位為家的中心，為此必須安排幾個讓人在客廳逗留的理由。不過，絕對要避免「非得經過客廳中心」的配置方式，最好能銜接上普通動線，且路線要從客廳展開（圖1）。

留意電視的配置

擺設電視是一般最常利用的理由，但要注意觀看電視與擺放電視的位置之間的關係（圖2）。若普通動線就位在兩者之間，每當有人經過就會擋住看電視的視線，不滿的情緒日積月累便會成為吵架的導火線。沙發的種類與配置也要多用心，與在賣場見到的印象差距最大的家具就是沙發，其不光是椅面深度、椅面高度、椅背高度、椅墊硬度等都要充分地確認挑選。特地拿來當做「逗留理由」的沙發，要是坐起來不舒服就沒有意義了。

接著再視住戶在客廳從事什麼行為，來考量小地毯或沙發、桌子的尺寸與位置，及日用品或房間裝飾品的陳設。此外，正因為客廳是囊括多種用途的場所，故也要充分地考量照明計畫，不妨假設幾種情境，讓照明充滿變化。

● 普通動線
動線是指人在做某件事的移動軌跡，普通動線則是指用餐、洗臉、洗澡、外出、放鬆等，住戶為生活而行動的路線，亦稱為生活線。其他還有家事動線、訪客動線等。

（圖1）客廳的配置

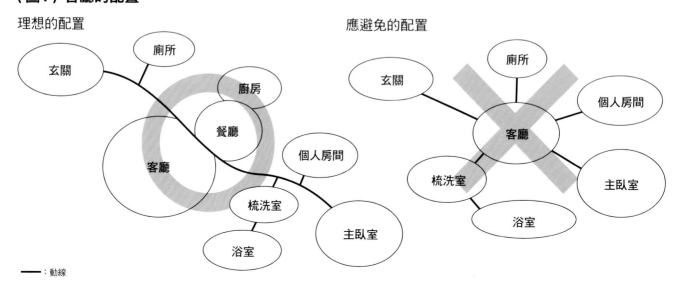

理想的配置　　　　　　　　　　　　　　　　應避免的配置

──：動線

（圖2）客廳的範例

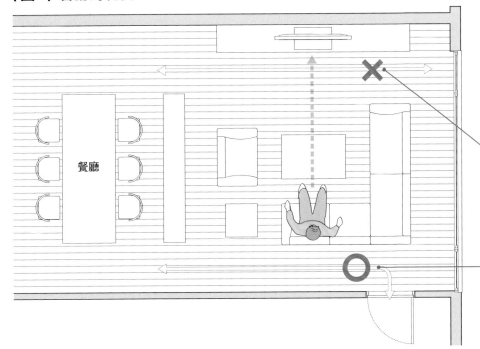

餐廳

使動線和看電視的視線交錯的規劃可能累積住戶壓力，埋下家庭糾紛的因子。

盡量在沙發後面保留普通動線的空間。

客廳的範例

經整修的獨戶住宅。打開拉門，臥室也能併入同一個空間當中，大幅提升開放感。
設計：STUDIO KAZ　攝影：山本まりこ

平常用餐在廚房的吧檯解決，想悠閒用餐時就到客廳享用。
設計：STUDIO KAZ　攝影：垂見孔士

利用設有大開口的牆壁分隔走廊與客廳，透過讓住戶多走幾步的方式混淆距離感。
設計：STUDIO KAZ　攝影：垂見孔士

在客廳裡類似凹室的部分擺放沙發。將儲酒櫃埋入牆面，產生與餐廳共有的空間感。
設計：STUDIO KAZ　攝影：Nacása & Partners

鋪設松木實木地板的客廳。牆壁為抹灰處理，天花板則是直接塗裝樓板，以確保天花板高度。
設計：STUDIO KAZ　攝影：Nacása & Partners

室內設計的基礎概念

建築結構與各部位的建法

室內的素材與裝潢

家具與建具的安裝

住宅與店鋪的室內計畫

室內設計這份工作

和室

榻榻米式與座椅式的生活，會產生視線高度落差的問題。
不拘泥於正統和室，在空間裡巧妙地添加和風元素。

對榻榻米的憧憬

日本人在戰後正式轉變為座椅式的生活，在日常作業上，座椅式對身體的負擔明顯較少，故可說生活方面完全沒有規劃和室的必要性，然而往往還是有許多人要求設置和室。和室是日本人的一種情懷，我們也能輕易地想像和室裡的生活起居，但可惜的是，現實上能夠充分運用和室的房子並不多見。

座椅式與榻榻米式的最大差異就在於坐姿，換句話說，視線高度會產生落差，使得交流無法順利進行。如果和室的旁邊就是餐廳（常見於大部分的分售公寓），就算僅僅700mm高的椅子或桌子，對坐在榻榻米上的人而言也像是立了一道牆。

因此必須充分評估研擬，解決椅子與榻榻米之間視線落差的問題。

將和室組合到現代生活中

只要夠寬敞，把和室設置在遠處即可解決問題，但若空間不足，就必須打造留意視線落差的空間才行。

將榻榻米抬高至椅面高度（約400mm）也是一個辦法（圖），榻榻米底下則可做為附加的收納空間。採用這種方法時，襖與櫃子也要配合視線來規劃，用來搭配高400mm榻榻米地板的和風裝飾物，也很適合妝點座椅式的空間。

此外還有一點。想到古時候的日式房舍，我們的腦海裡便會浮現出屋內物品少得可憐的和室生活景象——只能說當時的人很擅長收納。不過在現代生活中，想把物品減少到那樣的程度是極為困難的事，要狠下心丟棄物品或是擬訂良好的收納計畫，是打造和室時的一大重點。

榻榻米的鋪法

①喜事鋪法

6疊

8疊

②凶事鋪法

6疊

8疊

③無邊榻榻米

4.5疊

10疊

10疊

（圖）協調座椅式生活與和室的方法

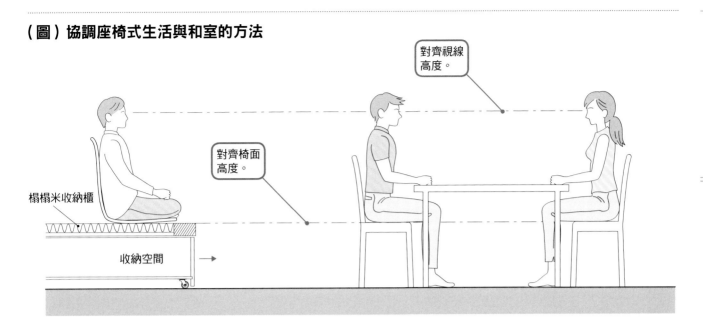

對齊視線高度。

對齊椅面高度。

榻榻米收納櫃

收納空間

與客廳相連的和室範例

整修公寓的範例。兼做客廳與夫妻臥室的和室，對拉門的左半邊為壁櫥，右半邊為深度寬敞的walk-in式衣櫥。
設計：STUDIO KAZ
攝影：山本まりこ

整修獨戶住宅的範例。部分開放型的一樓LDK，和室做成簡易型的榻榻米房間，並以土間包圍四周，而廚房的入口則設在土間這一側。
設計：KAIE + STUDIO KAZ
攝影：山本まりこ

臥室

臥室並非「單純用來睡覺的場所」，而是準備獲得舒適睡眠的地方。
因此需要用心配置建材、照明與家具。

考量「使身體進入睡眠狀態」的行為

臥室是家中親密度最高的場所，如果只是單純用來睡覺，那麼只要保有床鋪的空間即可。不過，若想獲得理想的睡眠品質，睡覺前後的行為就顯得相當重要（圖1）。

舉例來說，睡前會花時間做美容保養的話，就需要化妝檯與做保養的空間，不過也必須考慮到另一半這時的情況，如果另一半會在這個時候看電視，就不能把化妝檯設置在床鋪與電視之間。

在臥室裡毫無壓力地「使身體順利進入睡眠狀態」（導入睡眠行為），遠比睡眠本身還要重要，因此我們往往必須布置、裝飾房間。希望各位能把臥室視為「SLEEPING ROOM」──用來獲得舒適睡眠的房間，而不是「BED ROOM」──用來擺床的房間（圖2）。

與舒適睡眠有關的建材、照明

一說到臥室，不少人會認為「反正只是用來睡覺而已」，但臥室其實才是該謹慎規劃的場所，尤其要注意色彩計畫（包含材質）與照明計畫。

優良的睡眠品質與健康等日常生活有著直接的關係，因此，牆壁材料與地板材料要避免使用興奮色，也不要使用會產生大回音的材質。此外還要擬訂照明計畫，設定燈光的色溫與照度等用來導入睡眠的情境，並留意照明器具的輝度等問題。

公寓式住宅中亦有不少家庭把客廳併設的和室當做夫妻的臥室，由於需要鋪設與收拾被褥，因此自然必須設置壁櫥。客廳是招待訪客、家人團聚的空間，而臥室則是親密度更高的私人空間，因此要在兩者之間做出簡單的區隔才行。

● 興奮色
指紅色、橘色、黃色等暖色系中彩度較高的顏色。即使是相同色系，彩度較低就不能算是興奮色。

（圖1）各種導入睡眠行為

（圖2）臥室的範例

室內設計的基礎概念

建築結構與各部位的建法

室內的素材與裝潢

家具與建具的安裝

住宅與店鋪的室內計畫

室內設計過份工作

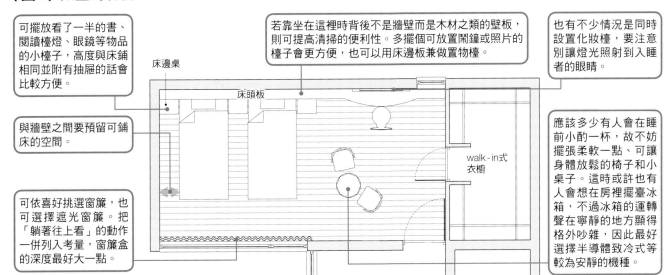

可擺放看了一半的書、閱讀檯燈、眼鏡等物品的小檯子，高度與床鋪相同並附有抽屜的話會比較方便。

床邊桌

床頭板

若靠坐在這裡時背後不是牆壁而是木材之類的壁板，則可提高清掃的便利性。多擺個可放置鬧鐘或照片的檯子會更方便，也可以用床邊板兼做置物檯。

也有不少情況是同時設置化妝檯，要注意別讓燈光照射到入睡者的眼睛。

與牆壁之間要預留可鋪床的空間。

應該多少有人會在睡前小酌一杯，故不妨擺張柔軟一點、可讓身體放鬆的椅子和小桌子。這時或許也有人會想在房裡擺臺冰箱，不過冰箱的運轉聲在寧靜的地方顯得格外吵雜，因此最好選擇半導體致冷式等較為安靜的機種。

walk-in式衣櫥

可依喜好挑選窗簾，也可選擇遮光窗簾。把「躺著往上看」的動作一併列入考量，窗簾盒的深度最好大一點。

臥室的範例

以聚碳酸酯材質的半透明拉門區隔客廳與臥室。照明的部分只有裝設在後方牆面收納櫃的間接照明及房間四周的嵌燈，以避免睡覺時光源直接照射眼睛。
設計：STUDIO KAZ
攝影：山本まりこ

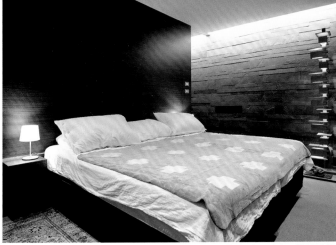

仿造飯店內部裝潢的臥室。牆壁使用石板、深色木紋、抹灰等數種飾面方式，搭配間接照明、調光式照明、可完全遮蔽室外光線的室內雨戶等，花了一番心思布置。
設計：STUDIO KAZ　攝影：Nacása & Partners

牆壁的顏色採用屋主最喜歡的粉紅色，若撇開沉靜色／興奮色的概念，以個人喜好為優先亦無不可。
設計：STUDIO KAZ　攝影：Nacása & Partners

收納計畫

掌握想收納的物品量後，再決定收納空間的大小與位置。收納與非收納部分的協調也很重要。

打造收納空間的方式

收納的第一項作業是「物品分類」，也就是賦予物品秩序、將其分門別類的工作；而第二項作業則是「決定收納場所」，基本上應該把物品收在靠近使用的地方，並規劃方便取出與收拾的配置方法（照片），這時最需要留意的重點就是深度。此外，如果能配合內容物調整寬幅或高度會更有效率，不過要注意若收納過大的物品，就得依內部的最大值來規劃，也可能發生門板變大等用起來反而不方便的情形。寬幅較大的收納處若使用相同大小的門板來分隔，有時會使空間顯得單調，產生冷清的感覺。

使用頻率較少的物品或季節性用品，收在儲藏室會比較好。儲藏室有不少好處，如視天花板高度等條件可不列入居室面積，以及不需要在意容積率等問題，所以相當推薦各位打造這個空間。按照空間結構的設計，公寓也能設置儲藏室，各位不妨和屋主討論看看。

打造walk-in式衣櫥的方法

能夠收納各種物品的walk-in式衣櫥是非常受歡迎的收納空間，由於需要預留讓人進去作業的「空位」，故必須協調其他部分來決定寬敞度（圖1）。規劃時，請務必確認手邊的櫥子是否能放進衣櫥裡面。

接著是計算衣服的數量，掛在掛衣桿上的衣物要分長短，並逐一測量每件的長度，至於放在抽屜裡的物品，則按種類分類後再計算數量。而接下來的問題，便是夏季衣物與冬季衣物的處理。若寬敞度充足，可利用平面的分區來解決；若空間不足，則要研究交換兩季衣物的辦法。不妨採用前後排列的方式，如此一來，換季時只要交換前後排的衣物即可（圖2）。

設置衣櫥的地方一般多選在臥室裡，此外也可以根據早上的行為模式，把衣櫥設置在臥室與浴室（梳洗室）之間。

● 容積率

建築總樓地板面積與建築用地面積的比率，每一種用地的容積率規定在50～1,300%之間。面積30坪，容積率200%的土地，可建造30坪×200%＝60坪總樓地板面積的建築物。

（照片）分類收納的範例

①窗戶兼照明
②媒體播放器
③揚聲器
④音響
⑤遙控器
⑥書
⑦空調
⑧其他

在這個範例中，門片與抽屜的大小配合收納的物品做了調整。

設計：今永環境計畫＋STUDIO KAZ　攝影：Nacása & Partners

外露式收納的範例

即使深度只有幾公分，但有了這個「裝飾性的收納空間」，就能營造出心境上的寬裕感。
設計·攝影：STUDIO KAZ

（圖1）walk-in式衣櫥的範例

①一般的例子

S=1/50

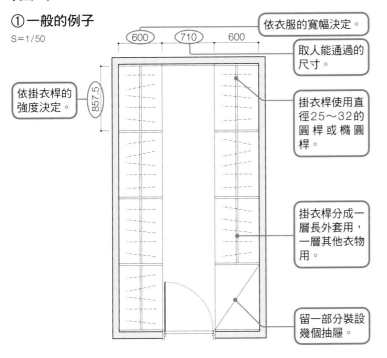

依衣服的寬幅決定。

取人能通過的尺寸。

掛衣桿使用直徑25～32的圓桿或橢圓桿。

依掛衣桿的強度決定。

857.5

600　710　600

掛衣桿分成一層長外套用，一層其他衣物用。

留一部分裝設幾個抽屜。

②動線較少的例子

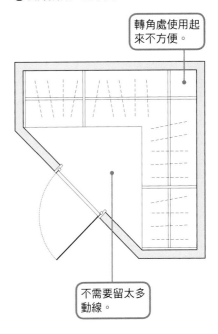

轉角處使用起來不方便。

不需要留太多動線。

③像店鋪般完善的衣櫥

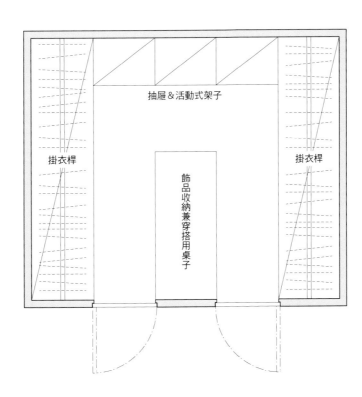

抽屜&活動式架子

掛衣桿

掛衣桿

飾品收納兼穿搭用桌子

（圖2）前後排列的衣櫥

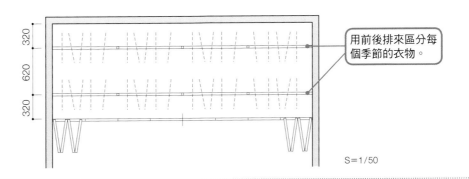

320

620

320

用前後排來區分每個季節的衣物。

S=1/50

室內設計的基礎概念

建築結構與各部位的建法

室內的素材與裝潢

家具與建具的安裝

住宅與店鋪的室內計畫

室內設計這份工作

兒童房

別讓與孩子有關的機能全集中在兒童房，
應善用與家人共有的空間，避免孤立。

也要考量孩子獨立後的情況

規劃兒童房時，不該只採納父母的意見，還要反映時代趨勢才行，最好別將「我那個時代如何如何」這類的話掛在嘴上。

計畫中最大的主題就是孩子的成長，以及有朝一日孩子可能會離開家裡，儘管有人贊成也有人反對，但我們不如就當做是把房間出借給孩子吧。

以這個想法為基礎出發，便能賦予兒童房可變動性，比如隨時都可以不要這個房間，或是能輕鬆轉為其他用途等。因此在規劃前，就要先考慮孩子獨立後變更兒童房用途的方法。

也有人不將兒童房視為獨立的房間，而是當成「給孩子使用的區域」，若採用這種做法就得考量性別、年齡、人數等問題，要跟屋主充分討論才行。

將兒童房的機能分散

一般來說，兒童房多半會規劃在夫妻臥

室的隔壁，但為了養成孩子獨立自主的能力，還是保持一點距離會比較妥當。兒童房的位置最好安排在家中白天與夜晚兩個領域的交界處。

此外，沒有必要將孩子所有的生活重心都放在房間，房間裡可以只擺放床鋪、衣櫥、書架等最低限度的家具，把念書空間設置在房間之外。

近幾年有愈來愈多中、小學生在父母視線所及的餐廳裡念書，兒童房的機能正逐漸分散，此外也有人在二樓的兩間兒童房與夫妻臥室之間設置讀書室，當做「第二個客廳」，成為能感受到彼此存在的家庭交流中心（圖）。

在規劃兒童房時，不讓孩子窩在房內、建立能與父母溝通交流的關聯性，遠比房間的大小、形狀、有無閣樓等問題來得重要多了。

● 讀書室
從上樓後隨即可見的走廊處取一個大區域，把書架、書桌、網路設備等集中在此，有「Den Corner」、「書房區」等各式各樣的名稱。

隨著孩子的成長，兒童房所產生的變化

房間的使用方式會隨著孩子的成長而有大幅度的改變，此外，也要預設房屋建好後，孩子人數可能增加的情況。重點在於別一開始就建得太死板，才能因應未來的變化，盡量不要用結構牆這類不可變動的牆壁來與其他房間區隔，也不要考慮設置固定式的客製化家具會比較好。若要裝設兼做隔間牆的客製化家具，就要事先將地板材料鋪設至家具的下方，也要讓家具具備可變動性。

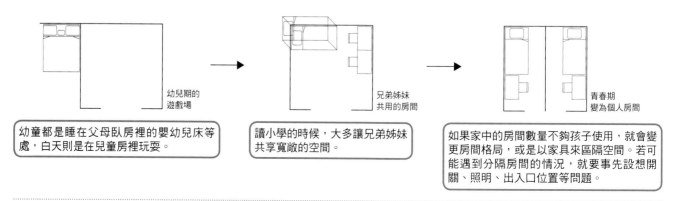

幼兒期的遊戲場

兄弟姊妹共用的房間

青春期變為個人房間

幼童都是睡在父母臥房裡的嬰幼兒床等處，白天則是在兒童房裡玩耍。

讀小學的時候，大多讓兄弟姊妹共享寬敞的空間。

如果家中的房間數量不夠孩子使用，就會變更房間格局，或是以家具來區隔空間。若可能遇到分隔房間的情況，就要事先設想開關、照明、出入口位置等問題。

（圖）兒童房（2名兒童）與讀書室的範例

前端做得較窄，以便開關陽臺的落地窗和採光，同時也能讓房間看起來更寬敞。

可以感受到樓下客廳的氣氛。

這裡做成可取下的隔板，不僅能因應成長期，有時雙親也可以加入孩子的讀書行列。

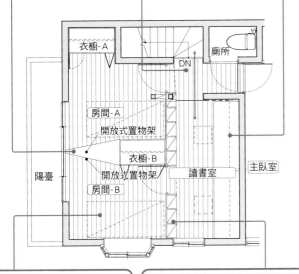

在個人房間裡，單人床與衣櫥就占了大部分的空間，因此利用開放式置物架來營造「寬裕感」。

大容量的書架。最上層與最下層做成沒有背板的開放樣式，可共享個人房間與讀書室的氣氛。

從入口方向察看左圖的讀書室。　　　　　　　設計·攝影：STUDIO KAZ

兒童房的範例

上圖中的個人房間。透過書架上下層的開口，與讀書室共享空氣與氛圍。
設計：STUDIO KAZ　攝影：山本まりこ

深色調的兒童房。把天花板提高，訂做客製化閣樓床與固定式書桌等家具，分別塗上白色、淺灰色、深灰色三種色彩。
設計·攝影：STUDIO KAZ

拉開入口的拉門就能輕鬆看到其他家人，這樣的格局是最理想的。
（Wakaba-House）

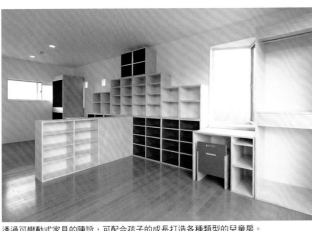

透過可變動式家具的陳設，可配合孩子的成長打造各種類型的兒童房。
設計：KAIE ＋ STUDIO KAZ　攝影：山本まりこ

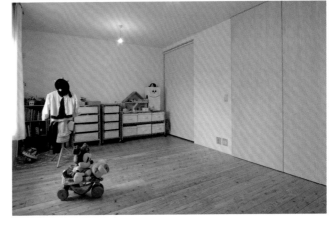

室內設計的基礎概念

建築結構與各部位的建法

室內的素材與裝潢

家具與建具的安裝

住宅與店鋪的室內計畫

室內設計這份工作

書房

明確訂出書房的使用目的，再配合目的加以規劃。
若沒有單獨一室的空間，設為一個區域也無妨。

滿足男性嗜好的房間

除了靠寫文章維生的人以外，其他人應該不需要原始定義的「書房」吧。對後者來說，這樣的空間既是供閱讀的房間，也是裝飾汽車模型收藏品、製作帆船模型、滿足「男性嗜好的房間」。

以前用來聽音樂的「音響室」也是書房的一種，隨著家庭劇院的流行，音響室（視聽室）成了全家人同樂的「第二個客廳」。

而提到書房必備的要素，就會令人想到書桌、椅子和書架，不過，若沒有提筆書寫的打算，那麼書桌究竟有沒有存在的必要呢？

如果是用來閱讀的房間，只要一張勒·柯比意的**貴妃椅**，旁邊擺上艾琳·格瑞（Eileen Gray）的邊桌放飲料，這樣便綽綽有餘了不是嗎？若再加上空調及調製飲料的迷你吧檯，應該就會更舒適愜意吧（圖1）。其他像是進行假日木工[1]的房間，就

必須商討處理木屑與塗料的辦法，嗜好是繪畫或雕刻的話，也應該要個別擬訂相關對策。

只是籠統地冠上「書房」這個名稱卻沒有明確目的的空間，使用上會非常不方便，最後就不會有人去使用它了，因此一定要將其規劃成並非單純做為「避難場所」的空間才行。

「嗜好區」的概念

話雖如此，但能在住宅中充分保留書房空間的案子並不常見。因此，我們也可以換個想法，把客廳或臥室、走廊等地方的一角當做「嗜好區」（圖2）。採用這種做法時，最好別做成完全開放式的空間，以書架等家具稍微區隔空間、遮擋視線比較理想，此外，設置在臥室時應該要考慮到照明與聲響的問題。

● 貴妃椅
長到可以擱腳的長椅，其歷史相當悠久，不過大家比較熟悉的是勒·柯比意所設計的時髦造型。

（圖1）書房的範例

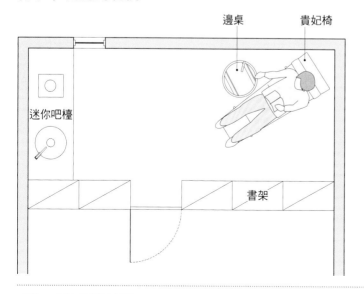

邊桌　貴妃椅

迷你吧檯

書架

（圖2）客廳電腦區的範例

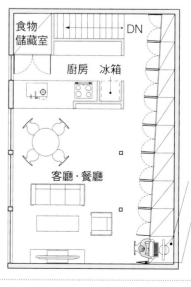

食物儲藏室　DN

廚房　冰箱

客廳·餐廳

PC區
（書房區）

不使用電腦時，可以用建具來遮擋

譯註：1 指在假日或閒暇之餘製作簡單的木工作品。

書房的範例

也可以用榻榻米收納櫃來取代電腦桌的椅子。不僅可以把被褥收納在裡面，也可以當做臨時的客用臥室。無門的大容量書架和收納櫃門片等木料顏色統一使用深色調。
設計：STUDIO KAZ
攝影：Nacása & Partners

空間雖小，但裡頭訂做了可供兩人使用、附收納功能的書桌。僅靠上方的間接照明就能使房間保有充分的明亮度，當然也備有書桌燈。
設計：STUDIO KAZ
攝影：山本まりこ

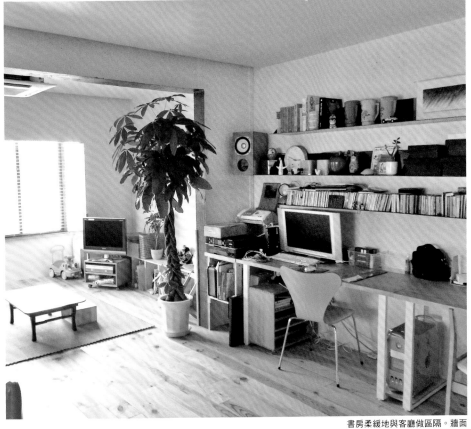

（左上、左）位於樓中樓的書房。不設隔間牆，形成開放式的空間，可用於多種目的。
設計：TKO - M.architects　攝影：谷川寬

書房柔緩地與客廳做區隔。牆面設置收納架，有效利用空間。
設計・攝影：TKO - M.architects

室內設計的基礎概念

建築結構與各部位的建法

室內的素材與裝潢

家具與建具的安裝

住宅與店鋪的室內計畫

室內設計這份工作

視聽室・音響室

基礎的音響計畫為5.1環繞聲道。
不光是配線的裝設與隔音性能，保養維護也要列入考量。

以5.1環繞聲道為基礎

家庭劇院開始流行後，即使無法設置備有隔音設備的專用房間，有的人也會用客廳兼做視聽室（圖）。

而視聽室裡至少要有電視、銀幕、投影機、環繞音效設備、播放機器才行，基本的環繞音效設備為5.1聲道——也就是用前面三個、後面兩個，總計五個揚聲器和低音揚聲器來營造出臨場感的音效設備。此外最近還多了6.1聲道和7.1聲道等設備，只要建構了完整的5.1聲道，以後就能順利地升級聲道設備。

無論是哪一種環繞音效設備，揚聲器的後方配線都是必須注意的問題，想讓外觀看起來整齊俐落，就得把線路裝設在牆壁、天花板或家具裡頭，所以須事先配置「CD管」這種軟管，因此一定要盡早決定揚聲器的配置才行。

此外，即使不設置專用揚聲器，有些電視或電視櫃附設的揚聲器也具有模擬環繞音效的效果，各位不妨視條件加以評估。

也要考量隔音設備與機器的更換

想真正享受電影或音樂的樂趣，房間內最好備有完善的隔音設備，以免巨大的音量打擾到家人或鄰居。隔音的方法有好幾種，不過若想擁有專業的隔音效果，還是找相關業者討論比較妥當。

使用的機器設備、畫面大小、設備的組合方式等，會依使用者講究的程度而有極大的差異，但最該注意的重點是未來更換設備的可能性。如果會頻繁地引進最新機種，就得設想方便更換機器的辦法。此外這些機器中也有發熱情形嚴重的機種，若用櫃子加以收納，就要特別考慮散熱的問題。

● 低音揚聲器
負責低音域的揚聲器，其中超低音域的揚聲器稱為「亞低音揚聲器」或「超低音揚聲器」。

家庭劇院的配置範例（約10疊）

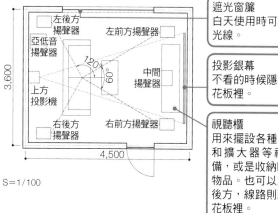

左後方揚聲器
左前方揚聲器
亞低音揚聲器
中間揚聲器
上方投影機
右後方揚聲器
右前方揚聲器
3,600
120°
60°
4,500
S＝1／100

遮光窗簾
白天使用時可以遮蔽光線。

投影銀幕
不看的時候隱藏在天花板裡。

視聽櫃
用來擺設各種播放器和擴大器等視聽設備，或是收納DVD等物品。也可以放置在後方，線路則藏在天花板裡。

視聽室的範例

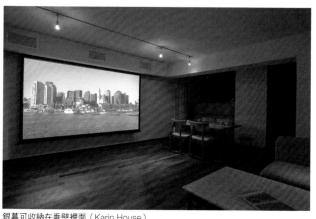

銀幕可收納在垂壁裡面（Karin House）

（圖）AV（視聽設備）的收納範例

S=1/50

① 平面圖

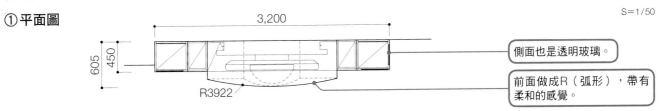

3,200

605　450

R3922

- 側面也是透明玻璃。
- 前面做成R（弧形），帶有柔和的感覺。

② 正面圖

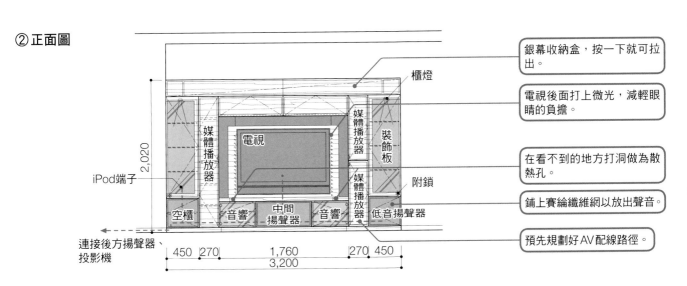

櫃燈

媒體播放器

電視

媒體播放器

裝飾板

2,020

iPod端子

附鎖

空櫃　音響　中間揚聲器　音響　媒體播放器　低音揚聲器

連接後方揚聲器、投影機

450　270　1,760　270　450
3,200

- 銀幕收納盒，按一下就可拉出。
- 電視後面打上微光，減輕眼睛的負擔。
- 在看不到的地方打洞做為散熱孔。
- 鋪上賽綸纖維網以放出聲音。
- 預先規劃好AV配線路徑。

③ 側面圖

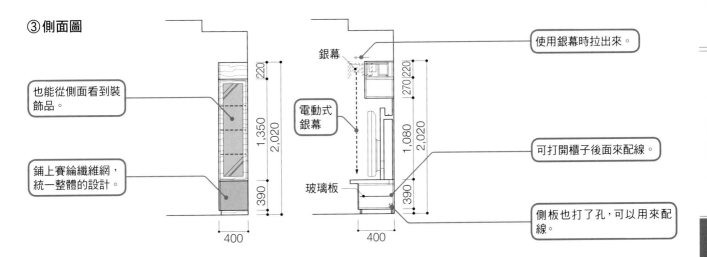

220
1,350
2,020
390
400

銀幕

電動式銀幕

玻璃板

270 220
1,080
2,020
390
400

- 也能從側面看到裝飾品。
- 鋪上賽綸纖維網，統一整體的設計。
- 使用銀幕時拉出來。
- 可打開櫃子後面來配線。
- 側板也打了孔，可以用來配線。

收納電視的點子

在某個展示會上展出的電視收納家具。電視未打開時只是一面黑鏡，打開電源後僅浮現出影像，完全感覺不到電視本身的存在。

設計：STUDIO KAZ　攝影：山本まりこ

為不常看電視的家庭所設計的電視收納方式。不看電視的時候也可做為間接照明，打開對拉門就會出現薄型電視。

設計：STUDIO KAZ　攝影：山本まりこ

高齡者的房間

事先掌握會對住戶造成障礙的事物，
把消除落差、照明、色彩等各層面都納入考量。

了解隨年齡產生的症狀

　　最近的新建物件都將「無障礙」視為理所當然的要素，想要規劃無障礙的環境，就必須先理解「形成障礙的機制」。

　　隨著年齡的增長，人類的肌肉力量會逐漸衰退，進而在日常生活中產生各式各樣的障礙。高齡者會被絆倒，大多是因為視力衰退而沒注意到落差，或是腳的肌肉力量衰退而拖著腳走路的緣故。不僅是高低落差，在色彩或照明方面也是一樣，舉例來說，眼球是透過肌肉來調整瞳孔與焦距，肌肉力量若是衰退，眼球就得多花時間來對準焦點、習慣亮度。

　　隨年齡產生的症狀因人而異，因此需要仔細確認居住者的狀態，也要預先設想症狀加重後的情形，謹慎地規劃才行（圖1）。

主要的障礙對策

① 色彩計畫

　　人一旦上了年紀，就會愈來愈難辨別些微的色彩濃淡變化。深色尤其不容易辨識，需要居住者小心留意的地方，最好使用深淺分明、不會讓眼睛疲勞的配色。

② 照明計畫

　　隨著年齡增長，眼睛適應光線的時間也會變長，所以請盡量避免形成亮度的落差。必要照度視年齡與作業內容而有所差異，高齡者需要的亮度大致上是年輕人的2～3倍，相反地，眼睛對輝度很敏感，因此得利用不會看到直接光源的照明器具或設備來獲得必要的照度。

③ 室內移動

　　若是利用輪椅移動，就要把落差改成斜坡，斜度最好控制在1/15～1/18左右。走廊轉角等處也要把輪椅的旋轉半徑納入考量（圖2）。扶手則要做成使用者容易利用的高度以及方便抓握的形狀，設置時盡量不要間斷。

● 扶手
住宅裡供高齡者使用的扶手，在走廊要用一字形的橫向連續扶手，其他則是配合各個場所與症狀來選擇形狀，如在玄關用 I 形扶手，在浴室與廁所則用 L 形扶手。

（圖1）考量高低落差

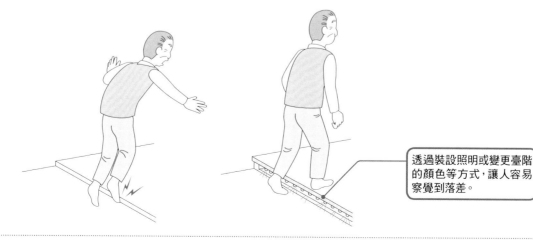

透過裝設照明或變更臺階的顏色等方式，讓人容易察覺到落差。

（圖2）輪椅的因應方式

①斜度

12

1

15～18

1

②旋轉半徑（自動式）

S＝1/30

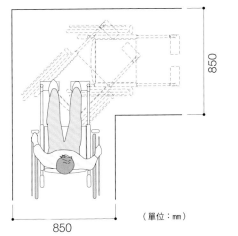

850

850

（單位：mm）

高齡者的房間到廁所的路線

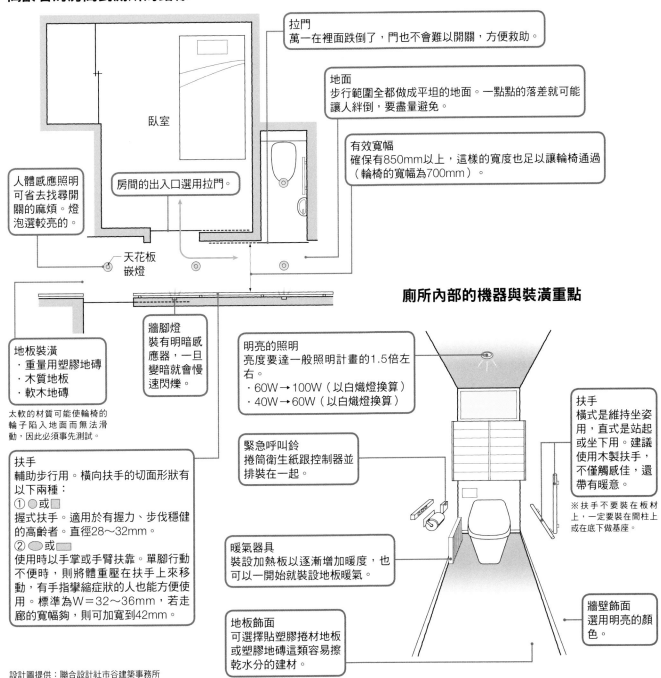

拉門
萬一在裡面跌倒了，門也不會難以開關，方便救助。

地面
步行範圍全都做成平坦的地面。一點點的落差就可能讓人絆倒，要盡量避免。

有效寬幅
確保有850mm以上，這樣的寬度也足以讓輪椅通過（輪椅的寬幅為700mm）。

臥室

房間的出入口選用拉門。

人體感應照明
可省去找尋開關的麻煩。燈泡選較亮的。

天花板嵌燈

地板裝潢
・重量用塑膠地磚
・木質地板
・軟木地磚

太軟的材質可能使輪椅的輪子陷入地面而無法滑動，因此必須事先測試。

牆腳燈
裝有明暗感應器，一旦變暗就會慢速閃爍。

扶手
輔助步行用。橫向扶手的切面形狀有以下兩種：
① ● 或 ■
握式扶手。適用於有握力、步伐穩健的高齡者。直徑28～32mm。
② ⬭ 或 ▭
使用時以手掌或手臂扶靠。單腳行動不便時，則將體重壓在扶手上來移動，有手指攣縮症狀的人也能方便使用。標準為W＝32～36mm，若走廊的寬幅夠，則可加寬到42mm。

設計圖提供：聯合設計社市谷建築事務所

廁所內部的機器與裝潢重點

明亮的照明
亮度要達一般照明計畫的1.5倍左右。
・60W→100W（以白熾燈換算）
・40W→60W（以白熾燈換算）

緊急呼叫鈴
捲筒衛生紙跟控制器並排裝在一起。

暖氣器具
裝設加熱板以逐漸增加暖度，也可以一開始就裝設地板暖氣。

地板飾面
可選擇貼塑膠捲材地板或塑膠地磚這類容易擦乾水分的建材。

扶手
橫式是維持坐姿用，直式是站起或坐下用。建議使用木製扶手，不僅觸感佳，還帶有暖意。

※扶手不要裝在板材上，一定要裝在間柱上或在底下做基座。

牆壁飾面
選用明亮的顏色。

室內設計的基礎概念

建築結構與各部位的建法

室內的素材與裝潢

家具與建具的安裝

住宅與店舖的室內計畫

室內設計這份工作

衛浴①
梳洗更衣室

隨著時代變遷，梳洗更衣室的存在感逐漸提升，
在裡面進行的行為也變多了，因此事前的諮詢很重要。

事先掌握家人的行為

梳洗更衣室一般是指進入浴室前的房間，有梳洗室、洗衣室、更衣室、化妝室等各種型態。無論是早上洗臉、刮鬍子、化妝，回家時洗手或洗澡時穿脫衣服、使用吹風機等，家人使用這個地方的頻率出乎意料地高。此外，若在此處放置洗衣機，還可當成家事的作業空間。

總而言之，梳洗更衣室是進行連續且數種不同行為的空間，依照每個家庭的生活型態，詳細的使用方式皆有所不同，因此事前的諮詢顯得愈來愈重要（圖①）。

至於空間的大小，請確保可伸展四肢、方便脫衣服的範圍，並要留意毛巾架等牆壁的突起物。

洗臉用的部分，要預留身體往前屈的動作空間，而洗臉盆、混合水龍頭、鏡子、醫藥箱、毛巾架、毛巾等物品的收納，也多設置在這個空間裡。近來還愈來愈常見到家人的內衣褲不放在各自的房間，而是集中收納於梳洗更衣室的例子。若要設置洗衣機，也要事先考量放置洗滌用品的地方。

近來的趨勢

最近日本也有愈來愈多像歐美那樣將梳洗更衣室跟廁所併設的案例，這麼做比分成兩個空間要來得有效率，但前提是住宅裡必須還有其他的廁所。在歐美，每間臥室都備有淋浴、廁所、洗臉的空間。

此外，也有愈來愈多家庭選用透明玻璃做為與浴室之間的隔牆，如此一來雖然可使梳洗更衣室看起來寬敞一點，但還是必須取得家人的共識。採用這種做法時，地板、牆壁、天花板的裝潢與浴室一致的話，效果會更好。

（圖）梳洗更衣室的範例

①併設淋浴間的範例

②併設廁所的範例

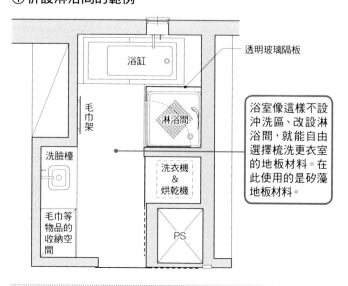

①併設淋浴間的範例
- 透明玻璃隔板
- 浴缸
- 毛巾架
- 淋浴間
- 洗臉檯
- 洗衣機＆烘乾機
- 毛巾等物品的收納空間
- PS
- 浴室像這樣不設沖洗區、改設淋浴間，就能自由選擇梳洗更衣室的地板材料。在此使用的是矽藻地板材料。

②併設廁所的範例
- 設置兩個洗臉盆時，間隔最好在750mm以上。
- 確保脫衣服的動作空間。
- 要留意門是否好開。
- 設置排水格柵，避免水流往更衣室。
- 考量到防水問題，浴室門選用內開式。
- 毛巾、肥皂、洗髮精等物品的收納空間
- 毛巾架
- 梳洗更衣室
- 淋浴器
- 浴室
- 廁所
- 浴缸

洗臉盆的種類

如今也有不少兼做洗衣槽或在洗臉檯幫嬰兒洗澡的例子，因此一般都是大洗臉槽比較受歡迎。

下嵌式

檯面好擦拭，不過櫃檯和洗臉槽的接縫容易藏污納垢。（INCASSI〔FL34〕）

照片提供：CERA TRADING股份有限公司

上嵌式

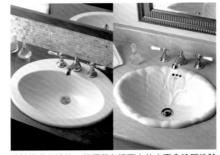

洗臉槽很好清洗，但濺落在檯面上的水不會流回洗臉槽裡。（左：GALASSIA〔GA6001〕／右：GIORGIO CARMEL〔GG1107-WHI〕）

照片提供：CERA TRADING股份有限公司

壁掛式

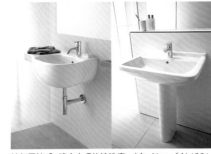

較無壓迫感，適合小巧的梳洗室。（左：Naos〔AL1331-00〕/右：Starck 3〔DV030065R-00〕）

照片提供：CERA TRADING股份有限公司

一體成型式

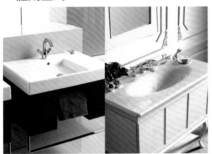

檯面與洗臉盆採用一體成型或接著方式嵌合，看不到接縫，打掃起來很輕鬆，不過可使用的材質有限。（左：Travearth〔K-2955-1-0〕／右：Iron Impression〔K-3052-8-55〕）

照片提供：日本KOHLER股份有限公司

放置式

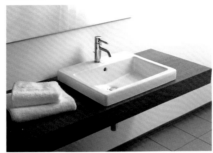

檯面壓低，坐在椅子上化妝時很方便，壓迫感也減輕不少，但洗臉槽四周很難打掃。（Vero〔DV031555-00〕）

照片提供：CERA TRADING股份有限公司

雙水龍頭式

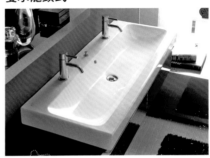

可供兩人一起使用的雙水龍頭式洗臉盆（iCON〔KE124020〕）

照片提供：CERA TRADING股份有限公司

梳洗更衣室的範例

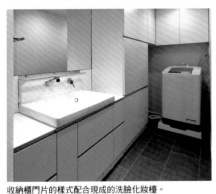

收納櫃門片的樣式配合現成的洗臉化妝檯。

攝影：山本まりこ

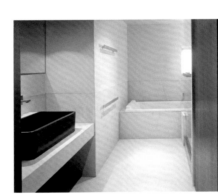

併設淋浴間，使用Vessel式洗臉盆。

攝影：Nacása & Partners

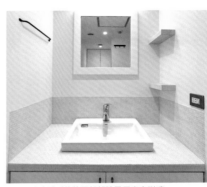

檯面和水會濺到的牆面都鋪設了馬賽克磁磚。

攝影：山本まりこ

簡約的梳洗室，僅在美耐皿化妝板製的檯面設置上嵌式洗臉盆。

攝影：山本まりこ

檯面和正面的牆壁鋪設了馬賽克磁磚，洗臉盆選用Vessel式。

攝影：垂見孔士

用透明玻璃做為浴室的牆壁，統一地板和牆壁的飾面，營造出寬敞的空間感。

攝影：山本まりこ

以上所有設計：STUDIO KAZ

衛浴 ②
浴室

浴室分為在來工法和系統浴室兩種建造方式。
系統浴室防水性能高，在來工法則是設計自由度高。

依家人喜好變化入浴空間

「入浴」這項行為具備清洗身體與頭髮、溫熱身體促進血液循環、放鬆身心、舒展筋骨等各式各樣的功能，尤其想紓解一天的疲勞時，我們往往會選擇在這裡度過短暫的休息時光，浴室的運用一直都很受到重視。

因此，空間的打造方式會隨著「入浴」的著眼處而有所不同，必須考慮到浴缸的大小、沖洗區的大小、照明等層面。

近來淋浴器的種類也愈來愈多，包括省水淋浴器、具按摩效果的蓮蓬頭、雨淋式淋浴器（請參考p.149）等。

依防水面或施工自由度來選擇

浴室的建造方式大致分為在來工法[1]和系統浴室[2]兩種，在防水性能上，系統浴室比在來工法高。此外，在來工法會增加浴室整體的重量，加大建築物結構的負擔，因此

若是在集合住宅或二樓設置浴室，單以技術層面來看，採用系統浴室應是比較明智的做法。

而從規劃方面來看，在來工法是在現場製作防水層，故空間的形狀、裝潢材料、開口部分都可以自由設定；而系統浴室則是在工廠製作防水盤，因此自由度比較低。

最近系統浴室增加了不少變化，可選擇的種類更加豐富，還可以採用半系統浴室的做法，不過規劃上的限制比在來工法還多，也發生過讓講究的屋主不滿意的案例。這種時候也可以嘗試採用訂製的防水盤，不過價格會稍微貴一點，浴缸和裝潢材料、開口部分的自由度則與在來工法沒有太大的差異。

● 雨淋式淋浴器
口徑比一般的淋浴器大，出水孔多，送出的熱水有如瀑布一般的蓮蓬頭。器具比手持式蓮蓬頭大且為固定式，所以需要留意器具與出入口的相對位置，以免被門撞到。

● 半系統浴室
浴缸以下是工廠生產的現成品，牆壁和天花板的部分則是現場施工。也可以設置在陡斜的屋頂下等限制較多的空間。

浴室的基本規劃（約2疊）

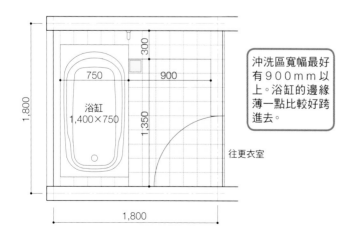

沖洗區寬幅最好有900mm以上。浴缸的邊緣薄一點比較好跨進去。

浴缸 1,400×750
往更衣室
S=1/40

浴室的切面圖

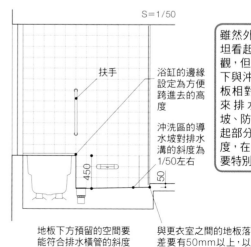

雖然外觀切齊平坦看起來會很美觀，但像浴缸底下與沖洗區的地板相對高度、用來排水的導水坡、防漏水的突起部分等相對高度，在規劃時都要特別留意。

扶手
浴缸的邊緣設定為方便跨進去的高度
沖洗區的導水坡對排水溝的斜度為1/50左右
S=1/50

地板下方預留的空間要能符合排水橫管的斜度（1/100～50左右）

與更衣室之間的地板落差要有50mm以上，以防止水流入更衣室

譯註：1 從防水層到浴缸等所有工程都直接在現場施工的方法。
2 建材與浴缸等物品在工廠生產，挑選合適的材料後再到現場組裝。

浴室的範例

採用半系統浴室,牆壁鋪設馬賽克磁磚。壁龕的部分可以裝設BIOLITE照明燈、栽種植物。

設計:STUDIO KAZ
攝影:垂見孔士

用在來工法打造的浴室。蓮蓬頭使用的是雨淋式。

設計:STUDIO KAZ
攝影:山本まりこ

運用在來工法的三合一衛浴間整修工程。

設計:STUDIO KAZ
攝影:山本まりこ

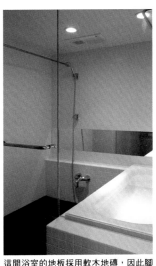

這間浴室的地板採用軟木地磚,因此腳底的觸感很柔軟,不會覺得冷。

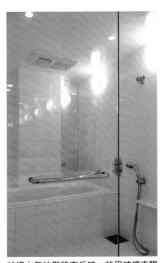

結構上無法裝設窗戶時,就用玻璃來隔間或在牆邊裝設鏡子,就能產生寬敞感。

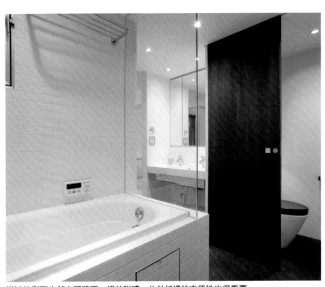

浴缸的側面也鋪上跟牆面一樣的磁磚。此外打掃的方便性也很重要。

僅裝設面向室內的窗戶也會有風灌進來,對於非面向室外的浴室而言,換氣效果特別好。

市面上也有販售浴室用的榻榻米。腳底的觸感柔軟、不會覺得冷,對嬰兒和年長者來說也很安全。

埋在牆裡的浴缸水龍頭,組合各種零件以供淋浴或送熱水。

一般的淋浴水龍頭。裝有恆溫器的水龍頭不僅容易控制溫度,且安全又方便。

衛浴③
浴缸和水龍頭配件

浴缸的形狀與設置方法要依據生活型態決定。
水龍頭配件的設計與機能如今也十分多樣化。

浴缸的種類、材質、機能

住宅用的浴缸依深度的不同，主要可分為西洋式、和式、和洋折衷三種類型（表1）。西洋式浴缸長1,400～1,600mm、深400～450mm；和式浴缸長800～1,200mm、深450～650mm。而從入浴方法的差異來看，西洋式浴缸可舒展身體、長時間浸泡在熱水中、在浴缸裡清洗身體；和式浴缸則是用較燙的水浸泡到肩膀。扣除特殊案例，近來的浴室大多使用和洋折衷的浴缸。

浴缸的設置方法分為埋入式、半埋入式、擱置式三種。若浴缸較深，高齡者不易跨過邊緣，便容易產生危險，此時選用半埋入式會比較安全。有些看護用的浴缸也會在邊緣加裝旋轉無腳座椅。

而按摩浴缸（照片1②）如今也愈來愈普及，使得人們在浴室逗留的時間愈來愈長。照明器具的多樣化與用來欣賞音樂或電視等裝置的普及，更為舒壓設備增添了許多新選擇。

浴室·衛浴的水龍頭配件

近來的熱水供應器大多具備「自動送水功能」，使用浴缸專用水龍頭配件的人變少了。

另一方面，淋浴水龍頭的功能則愈來愈多，大部分都附有恆溫器，其他還有變更出水形式的功能、省水功能、淨水功能、調節水壓功能、產生細緻泡泡的功能等。此外，還有可自由調節高度的滑桿，以及據說能產生負離子的噴霧蓮蓬頭等配件（照片2）。

衛浴間的水龍頭有的出水管很短、有的出水口很低，有時還會碰上水龍頭無法安裝在洗臉盆上的情況，因此要拿承認圖來確認，尤其「Vessel式」的洗臉盆更要特別留意。

● 恆溫器
會自動調節冷熱水的混合量，以維持設定好的熱水溫度。有時也會使用具設計感的雙頭水龍頭配件。

● Vessel式
將洗臉盆放置在檯面上，具設計感的洗臉檯。

（表1）按形狀分類浴缸

和 式	西洋式	和洋折衷
深度充足，以屈膝的方式坐在裡面，適合想泡到肩膀的人使用。適用於較小的浴室。 寬：800～1,200mm左右 深：450～650mm左右	浴缸為淺長形，可以躺姿入浴。浴室需要一定程度的寬敞度。 寬：1,400～1,600mm左右 深：400～450mm左右	結合和式與西洋式的優點。除了可以泡到肩膀外，也可以適當地伸展身體。近來都以這種類型為主。 寬：1,100～1,600mm左右 深：600mm左右

按材質分類浴缸

材　質	特　徵
人工大理石	以合成樹脂為原料的仿大理石材質，特色是高保溫性與耐久性，有聚酯系和壓克力系兩種，後者的價格較高，但不容易受到損傷。觸感佳、具高級感，也很容易打掃，因此相當受歡迎。
FRP（玻璃纖維強化塑膠）	柔軟溫暖的樹脂材質，具有優秀的保溫性和防水性。觸感佳、顏色豐富，也很適合搭配其他建材。雖然有容易弄髒與損傷的缺點，但價格適中，屬於輕量的材質。
不鏽鋼	特色是不易髒、保溫性和耐久性佳。也有透過著色或設計抹除金屬特有觸感的類型。價格方面較為親民。
琺瑯鑄物	有以銅板為基材和以鑄物為基材兩種類型。特色是具保溫性和耐久性，觸感很好，顏色也很豐富，跟其他建材十分協調，且表面堅硬、易保養。鑄物重量重，施工很花工夫，不過也因為具重量感，故製品相當堅固耐用。
木製	使用檜木、櫻木、羅漢柏等不怕水的木材，平常需要保養，疏於保養的話就會發霉。市面上也有販售保留木材質地、做過特殊處理以改善這項缺點的浴缸。

（照片1）浴缸的種類

① 木製浴缸

照片為金松製浴缸。檜木浴缸比較有名，不過金松較不怕水，更適合做浴缸。

照片提供：神崎屋

② 按摩浴缸

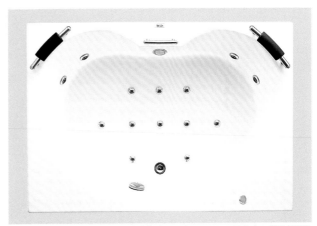

壓克力製的高級浴缸，有噴射水流功能（Artis〔ARW1611JBL〕），還具備振動浴缸、以揚聲器播放音樂的功能。

照片提供：AVELCO

（照片2）多功能淋浴器（可切換水流類型的淋浴器）

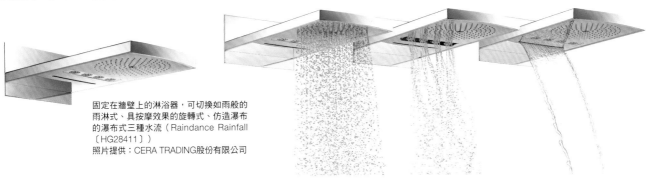

固定在牆壁上的淋浴器，可切換如雨般的雨淋式、具按摩效果的旋轉式、仿造瀑布的瀑布式三種水流（Raindance Rainfall〔HG28411〕）
照片提供：CERA TRADING股份有限公司

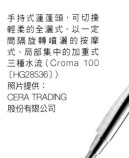

手持式蓮蓬頭，可切換輕柔的全灑式、以一定間隔旋轉噴灑的按摩式、局部集中的加重式三種水流（Croma 100〔HG28536〕）
照片提供：
CERA TRADING
股份有限公司

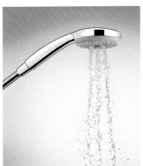
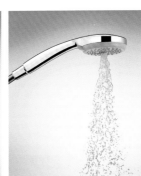

室內設計的基礎概念

建築結構與各部位的建法

室內的素材與裝潢

家具與建具的安裝

住宅與店鋪的室內計畫

室內設計這份工作

衛浴④
廁所

廁所要選擇容易清掃的材質，在保持清潔方面多下工夫。
西式馬桶如今也往多功能方向發展，無槽式馬桶逐漸普及。

打造保持清潔的空間

無論在住宅或店鋪，廁所都是最小的空間，也是停留時間很短的場所，然而，維持其清潔度卻相當重要，因此必須選擇不容易附著髒污、容易清掃的材質。

在店鋪方面，由於女性可能會在廁所補妝，所以要準備較寬敞的空間與櫃檯；而在住宅方面，提供訪客使用的客用廁所也得以同樣的觀念來設計，就算不及店家那樣的水準，也要把廁所當成正式的場所，裝潢得美觀一點。相反地，給家人使用的普通廁所，則要做得簡便些（圖）。廁所最少要具備不讓聲響或氣味飄散到外頭的功能才行。

多功能化的西式馬桶

置入廁所空間的元素有馬桶（＋控制器）、衛生紙架、毛巾架、洗手器、櫃檯、收納櫃、換氣和照明設備，規劃時必須完美地組合這些物品才行。

選擇西式馬桶時，要綜合性地討論廁所空間的寬敞度、家人的使用習慣、體型大小、省水性、經濟性等問題，再以此挑選功能與設計最合適的馬桶與洗手器。

無槽式馬桶即使放在小空間裡也不會有太大的壓迫感，然而水壓過低的話可能會無法使用，有時還得購買訂製的組件才行，因此別忘了要確認現場的水壓。此外，無槽式馬桶沒有洗手功能，必須另外設置洗手器[1]，屆時不僅要預留空間，也要考量門的軌跡後再加以選擇。

除了洗淨、乾燥、暖座等基本功能外，我們還可以從除臭功能、緩降蓋、感應式馬桶座開關、連結室內輔助暖氣、播放音樂等方面來挑選好馬桶。

● 無槽式馬桶
少了以往附屬在馬桶後方的水箱和洗手器，不僅節省空間，還可省水，易清掃且保養性佳。

廁所的種類

和式馬桶：一般住宅愈來愈少使用，但在公共設施方面仍是常見的類型。（沖水式附暖氣和式馬桶）

小便斗：對男性而言使用起來很方便，不過需要清掃的部分變多，有利有弊。（感應式落地型小便斗）

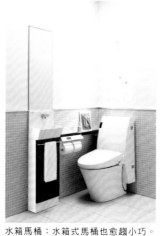

水箱馬桶：水箱式馬桶也愈趨小巧。（ASTEO）

無槽式馬桶：打掃的方便度與省水效果是挑選時的基準。（SATIS）
以上照片提供：INAX（LIXIL股份有限公司）

　譯註：1 日本有些馬桶會在水箱上裝設洗手用的水龍頭。

（圖）廁所的規劃範例

①訪客用

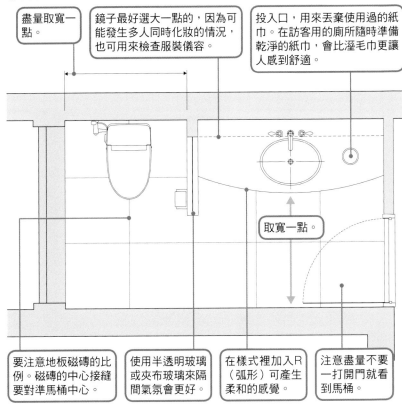

> 盡量取寬一點。

> 鏡子最好選大一點的，因為可能發生多人同時化妝的情況，也可用來檢查服裝儀容。

> 投入口，用來丟棄使用過的紙巾。在訪客用的廁所隨時準備乾淨的紙巾，會比溼毛巾更讓人感到舒適。

> 取寬一點

> 要注意地板磁磚的比例。磁磚的中心接縫要對準馬桶中心。

> 使用半透明玻璃或夾布玻璃來隔間氣氛會更好。

> 在樣式裡加入R（弧形）可產生柔和的感覺。

> 注意盡量不要一打開門就看到馬桶。

②私人用

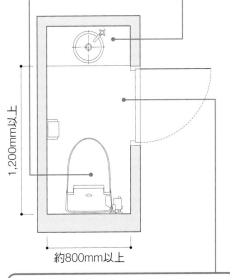

> 無槽式馬桶有較小的尺寸，廁所面積較小時可列入候選名單。

> 想裝設洗手檯但面積不夠時，可利用馬桶附設的洗手器。

1,200mm以上

約800mm以上

> 盡量選用外開式的門，尤其是高齡者或身障者居住的房子，若在內側發生意外，門也能夠順利打開。此外也要注意，別一打開門，馬桶就突然出現在眼前。

廁所的範例

鋪設馬賽克磁磚的牆面設有125mm見方的壁龕，可做為衛生紙架或裝飾架。地板則鋪了600mm見方的瓷磚。

設計：STUDIO KAZ
攝影：垂見孔士

在公寓的整修中打造成飯店風格的廁所空間。有效地配置照明，讓白色洗手檯浮現在深色木紋牆面的前方。

設計：STUDIO KAZ
攝影：Nacása & Partners

供高齡者使用的廁所。備有寬敞空間、附上L形扶手，並裝設自動水龍頭洗手器。

設計：STUDIO KAZ
攝影：山本まりこ

安全計畫

住宅不僅要美觀，安全也是不可或缺的條件。
針對孩童的安全對策最好具備可變動性。

針對孩童的安全計畫

身為室內設計師，自然是以美觀的空間為前提來思考，然而除此之外還有一個必須滿足的最低條件，那就是「安全」。遵從法律進行設計是設計師的本分，法律未規定的部分才是我們應該注意的重點，尤其是針對孩童的安全計畫，更需要特別留意。

有些事物對成人而言並不構成問題，但對孩子來說卻具有危險性，但是這段危險的時期在建築物的一生中只占了短短的一瞬間，因此，最好設計出孩子成長後能加以變動的裝置，像樓梯的扶手就是其中一個例子。

慎選塗料、材質與安裝方式

近來塗料與接著劑的安全性都受到嚴格的控管，尤其塗料方面，如歐斯蒙（OSMO）和莉芙蒸（Livos）這類天然塗料開始受到關注（表），建議各位仔細比較評估後，再按照自己的標準來選擇。

此外，也要考量材質的安全性。實木地板因價格問題，大多使用進口木材，但這些材料的來源也得詳細調查才行。其中亦有不少違法砍伐的木材，或是為了降低成本而未充分乾燥的木材，這些都可能造成各式各樣的問題。

安裝方面，像廚房的水槽前面大多會設置毛巾架，不過，要是裝設的高度跟女性的腰骨及孩童的眼睛差不多高，便可能會產生危險（圖）。同樣地，也要留意材質會有需要磨角和不需要磨角的情形。

無論是材質或裝法，兩者都得兼顧設計與造型、使用感受與安全性之間的平衡，這一點是很重要的。

（表）自然系塗料列表

塗料名稱	原料的特徵	進口・製造
OSMO COLOR	以葵花油、大豆油等植物油為底的塗料。	日本歐斯蒙
AURO自然塗料	100%天然原料的德國製自然塗料。	INUI
自然塗料ESHA	日本製塗料，以亞麻仁油、桐油、紅花油、萜烯樹脂等天然材料製成。	TURNER色彩
莉芙蒸自然塗料 Oil Finish	堅持「健康」和「環保」的自然健康塗料。以亞麻仁油等材料為底。	IKEDA CORPORATION
Planet Color	使用100%植物油和蠟製成的天然木材用保護塗料。	Planet Japan

（圖）考量過安全性的毛巾架

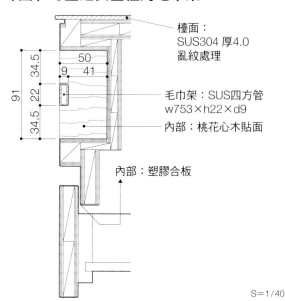

檯面：SUS304 厚4.0 亂紋處理

毛巾架：SUS四方管 w753×h22×d9

內部：桃花心木貼面

內部：塑膠合板

50
9　41
91　22　34.5　34.5

S＝1/40

採光計畫

採光計畫不單是確保亮度，還關係到身心的健康。
要考量隔熱性，並在採光方面下工夫。

窗戶扮演的角色

以往超高層大樓與公寓並不如現在密集，故從經濟觀點來看，晝光的利用也被視為重要的一環。

以小學為例，單邊採光會使教室裡的照度不足，於是必須再從另一側的走廊採光，形成雙邊採光的設計。此外住宅也被要求注意窗戶的開口，以便獲得充足的日照，而走廊與玄關門廳等採光較差的地方，則是加裝天窗或高窗來利用晝光。

採光計畫要循著建築物或空間的使用目的，來思考晝光與人工光的組合計畫。窗戶不僅用於採光，也具備通風、眺望等重要功能，換句話說，窗戶是連接「建築物」這個人工空間與大自然的橋梁，少了窗戶的空間，不僅光線照不進來，亦感受不到時間與季節的流動，對身心健康一點好處也沒有（圖1）。

善用來自窗外的日照與熱源

日式房屋都巧妙地計算過各個季節太陽入射角的變化，夏季以雨庇擋住直接光源，陽光反彈至地面形成間接光源後再射入屋內；而入射角較低的冬季，則是讓陽光直接射入室內，使直接光源能夠照到室內深處。這時往往以障子取代玻璃窗，而光源透過這層濾光器，就會形成柔和的擴散光（圖2）。

而如今的住宅幾乎都改用玻璃窗，光源與熱源亦皆直接進入室內。夏天一到，強烈的陽光直接射入室內，使得窗戶附近的溫度飆高，連帶影響空調的效果，相反地，到了冬天，暖氣的熱源則容易從窗戶流失。想調整這些問題，重點在於設計適當的窗戶位置、大小與方向。

想要兼顧採光性與隔熱性，窗戶選用複層玻璃是很有效的辦法。

● 複層玻璃
在兩片以上平板玻璃之間的密閉空間裡灌入空氣或氫氣，提高隔熱性的玻璃。一般都是用兩片玻璃製成，寒冷地區也有以三片玻璃製作。不僅保有採光性，夏天還可防止戶外熱源入侵，冬天則可減緩室內熱源的流失。

（圖1）陽光與生理時鐘的機制

生物體內具備的生理時鐘，其晝夜節律是以24個小時左右為一個週期。當節律與地球的24小時錯開時，只要照射到朝陽（強光）就會恢復正常。

白天照射到陽光時身體會分泌賀爾蒙「血清素」。獲得良好的睡眠品質，舒舒服服地睡醒後，心理與生理會感到充實並變得活潑，於是大量分泌血清素。

照射到朝陽就會恢復
（與地球的時間一致）

生理時鐘

變暗後就會開始分泌賀爾蒙「褪黑激素」。
白天大量分泌血清素的話，褪黑激素也會跟著大量分泌，讓人獲得優質的睡眠。

※需要照護的高齡者即使白天僅在室內曬曬陽光，也會變得比較容易入睡。

（圖2）不同季節的照度變化

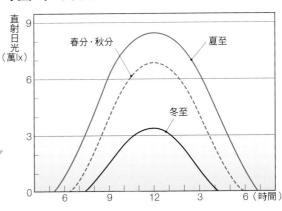

秋季至冬季這段期間日照時間縮短，高緯度地區就會有人出現「冬季憂鬱症」的症狀。這種季節性的症狀可利用光學療法治療，或待春天到了自然痊癒。由此可知光源和生物機制有著密切的關聯性。

室內設計的基礎概念　建築結構與各部位的建法　室內的素材與裝潢　家具與建具的安裝　住宅與店鋪的室內計畫　室內設計這份工作

發揮顏色效果的色彩計畫

對於顏色，我們有各式各樣的看法與感受方式。
要用心思考發揮心理效果與協調性的色彩計畫。

顏色所具備的各種心理效果

同樣一朵紅色玫瑰花，試著比較有葉子與無葉子的情況，人們會覺得前者看起來較為鮮豔美麗，這是因為葉子的心理補色「紅色」與花瓣重疊，使得原本的色澤更加突出，這種現象就稱為色相對比。此外，相同的白色盤子放在深淺不同的桌巾上，深色桌巾上的盤子看起來會格外地白，則是藉由明度的差異產生的明度對比。同樣地，因周圍顏色的彩度差異所產生的現象叫做彩度對比。這三者統稱為色彩對比（圖1）。

與對比相反，顏色看起來接近一旁顏色的現象，稱為色彩同化（圖2）。比如放在紅網裡的橘子，會多了比原本的顏色還要鮮豔的紅色色澤，看起來更加美味，這就是色相同化的作用。和對比一樣，同化還有明度同化與彩度同化。

此外，顏色也會對情感產生作用。如明亮的顏色會讓人感到輕、大、柔軟；灰暗的顏色會讓人覺得重、小、堅硬。且紅色系被稱為暖色，給人溫暖的印象；而藍色系則被稱為寒色，給人清涼的感覺（照片）。

色彩計畫

想提高空間的生產性與功能性，就要應用這些顏色對人產生的心理效果與生理效果，將其發揮在設計上，這樣的做法稱為「色彩調節（Color Conditioning）」。舉例來說，醫院手術室的牆面都會使用淡綠色，以消除手術中因直盯著紅色的血而產生的綠色斑點（紅色的補色殘像）。此外，牆壁或天花板使用明亮的顏色，會使空間看起來更加寬敞；家人團聚的餐廳或客廳若使用暖色，就能營造出溫馨的氣氛。

如今的設計正往多樣化的方向發展，色彩計畫的方向性也從單純追求機能的「色彩調節」，逐漸進化成從展現個性、視覺化印象、美觀效果等綜合性觀點進行色彩計畫的「色彩調整（Color Coordination）」。

● **心理補色**
在色覺系統上，會互相誘導的相對色相。
ex）紅／綠
　　黃／藍

● **色相對比**
某種顏色受到周圍顏色的影響，看起來跟原本的顏色不同的現象。

● **明度對比**
某種顏色受到周圍顏色的影響，看起來比原本的顏色亮或暗的現象。

● **彩度對比**
某種顏色受到周圍彩度的影響，看起來比原本的顏色鮮豔或黯淡的現象。

● **色彩對比**
某種顏色受到周圍顏色的影響，顏色之間的差異看起來比實際強烈的現象。

● **色彩同化**
某種顏色看起來跟旁邊的顏色相近的現象。帶來影響的顏色若以細網的樣式套入，效果會更加明顯。

色彩計畫的步驟

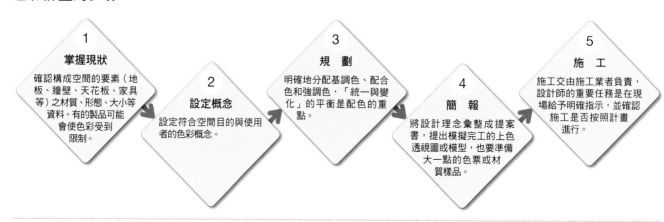

1 掌握現狀
確認構成空間的要素（地板、牆壁、天花板、家具等）之材質、形態、大小等資料。有的產品可能會使色彩受到限制。

2 設定概念
設定符合空間目的與使用者的色彩概念。

3 規劃
明確地分配基調色、配合色和強調色，「統一與變化」的平衡是配色的重點。

4 簡報
將設計理念彙整成提案書，提出模擬完工的上色透視圖或模型，也要準備大一點的色票或材質樣品。

5 施工
施工交由施工業者負責，設計師的重要任務是在現場給予明確指示，並確認施工是否按照計畫進行。

（圖1）色彩對比

色相對比
同樣的紅色，左邊看起來偏黃色，右邊看起來偏藍色。

明度對比
同樣的白色，黑色背景的看起來比較明亮。

彩度對比
同樣的淺綠色，被鮮綠色包圍時看起來很黯淡，被灰色包圍時看起來就很鮮豔。

（圖2）色彩同化

色相同化
在紅色裡套入黃色線條，看起來就會像橘色；套入藍色線條，看起來就會像紅紫色。

原本的顏色
套入的顏色

明度同化
在灰色裡套入黑線，看起來會比較暗；套入白線，看起來會比較亮。

原本的顏色
套入的顏色

彩度同化
在淺綠色裡套入鮮綠色線條，看起來會更加鮮豔；套入灰色線條，看起來就比較黯淡。

原本的顏色
套入的顏色

（照片）發揮色彩心理效果的色彩計畫

色彩的寒暖
在相同溫度的室內，「暖色與寒色」會產生心理上的溫差。在寒冷地區的浴室等對溫差很敏感的空間裡，分別使用寒暖色彩會更具效果。

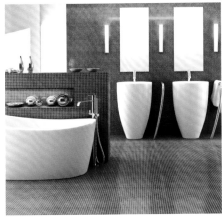

使用暖色的浴室

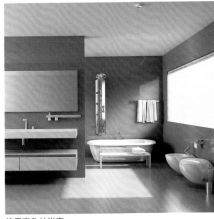

使用寒色的浴室

發揮色彩協調的配色效果

主調效果（具一致感的配色）
用類似的色相或色調統合以決定整體的印象，打造百看不膩的空間，針對公共空間或居住空間的效果最好。

對比效果（有變化的配色）
藉由色相與色調的對比在空間產生刺激性的要素，對於商業空間的效果最好。

室內設計的基礎概念

建築結構與各部位的建法

室內的素材與裝潢

家具與建具的安裝

住宅與店鋪的室內計畫

室內設計這份工作

照明計畫 ①
照明的基礎知識

照明不光是確保生活上必要的亮度，
也是用來表現空間、讓人過得舒適的工具。

照明與光線的任務

照明的任務在於「照亮」與「表現」。光線的明暗平衡很重要，若沒有影子，光線也不可能獨自存在。在表現空間時，將想展現的物品打亮一點、周遭調暗一點，效果便會提升。此外，舒適的睡眠與明亮度同樣息息相關。

晚上變暗時人的大腦會分泌誘導睡眠物質（褪黑激素），使身體進入睡眠狀態，而早上清醒時則要曬到陽光，這一點很重要，生理時鐘就像這樣每天進行調整，希望各位多多留意光源與人體機制間的關聯性。

從一室一燈到適在適照

過去的住宅照明幾乎都是在天花板裝設單一燈具，藉此確保整個室內的亮度，尤其在使用螢光燈的情況下，往往難以形成陰影，使空間呈現毫無立體感的樣貌。而近來則愈來愈常見到組合兩種以上的照明來照亮一個空間的情況。

若裝設多盞電燈，就能在需要的時候組合所需的照明，創造各式各樣的光環境，即使是同一個客廳空間，也能夠因應多種家庭情境。且燈具若可以調光，變化就會更加豐富，可視當天的心情來調整亮度。此外，把照明裝設在靠近床鋪的位置，也能使氣氛與情緒和緩沉穩下來。

一定要有符合空間用途的照明計畫

超市的展示檯都會裝上照明，使肉類與蔬菜顯得更加可口；餐館會裝設不同的照明來營造店內的氣氛，讓桌上的料理看起來加倍美味；飯店會規劃強調門廳高級感、令顧客更容易走向櫃檯的照明；至於住宅，則會依照各居室的功能、目的進行規劃（圖）。如高齡者在昏暗的地方會看不清楚，也容易感到刺眼，所以我們便可利用牆腳燈或人體感應燈具來增加安全性。

● 牆腳燈
一種輔助燈，設置在走廊或樓梯等容易引發家庭意外的地方，大多為向下光源、僅照亮腳部的燈具。

照明用語

光束（lm）	光源（燈）的發光量。
光度（cd）	光的強度。
照度（lx）	落在受光面單位面積上的光量。
輝度（cd/m²）	從某個角度察看時，光的強度與刺眼度。
色溫（K）	用來表示光色的單位，愈紅數值愈低，愈藍數值愈高。
演色性（Ra）	用來表示受光時照射物的色彩再現性的單位，Ra100代表最高的色彩再現性。
眩光	指輝度極高的部分，會降低能見度、讓人感到不舒服。
反射率	會隨內裝材料的材質、顏色而改變，是計算照度時必要的資料。
安定器	用來點亮放電燈的物品，電子式安定器則稱為「逆變器」。

室內設計的基礎概念

建築結構與各部位的建法

室內的素材與裝潢

家具與建具的安裝

住宅與店鋪的室內計畫

室內設計這份工作

（圖）住宅內部的照度標準

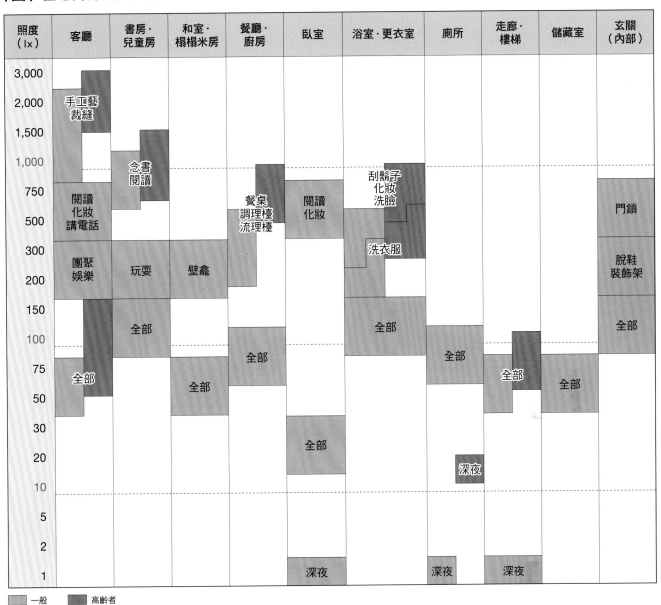

照度（lx）	客廳	書房·兒童房	和室·榻榻米房	餐廳·廚房	臥室	浴室·更衣室	廁所	走廊·樓梯	儲藏室	玄關（內部）
3,000										
2,000	手工藝裁縫									
1,500										
1,000		念書閱讀				刮鬍子化妝洗臉				
750	閱讀化妝講電話			餐桌調理檯流理檯	閱讀化妝					門鎖
500										
300	團聚娛樂	玩耍	壁龕			洗衣服				脫鞋裝飾架
200										
150		全部			全部					全部
100				全部			全部			
75	全部		全部					全部	全部	
50										
30				全部						
20							深夜			
10										
5										
2										
1				深夜			深夜	深夜		

■ 一般　■ 高齡者

光源與照明器具的使用壽命

（H：時間）

光	源		
普通燈泡	1,000H	螢光燈泡	6,000H〜
氪氣燈泡	2,000H	水銀燈	12,000H
鹵素燈泡	4,000H〜	金屬鹵化燈	6,000H〜
螢光燈	6,000H〜	LED	40,000H〜
U形螢光燈	6,000H〜	照明器具	8〜10年

※螢光燈的使用壽命有愈來愈長的趨勢，還有20,000〜30,000H這種不輸給LED的種類。

相同亮度的瓦數比較

白熾燈	螢光燈	LED（燈泡色）
相當於40W	9W	4.1W
相當於60W	13W	6.9W
相當於75W	18W	9.0W
相當於100W	27W	—

照明計畫②
照明器具與規劃

各種用途與空間的照明都有適用的電燈與器具。
最好以光源、器具樣式、各種情境程式來表現。

了解電燈與器具的種類

電燈大致可分為白熾燈、螢光燈和LED三大類。白熾燈當中，有跟陽光相同波長的白熾燈泡、光線溫暖柔和的氪氣燈泡，以及輝度高、讓照射物看起來更漂亮、常用於展示的雙色鹵素燈泡等。螢光燈的光開散均勻，很適合用於作業，不僅效率佳，色溫也有許多種類，近來正漸漸往小型化、提升電燈效率、延長使用壽命的方向發展。至於備受矚目的新光源——LED，特色是省電、小巧、壽命長，幾乎不會放出紅外線與紫外線，搭配控制裝置可呈現出各種不同的燈光效果（圖3）。

照明器具則有直接裝在天花板上的吸頂燈、垂掛單一燈具的吊燈、裝飾性高且垂掛多個燈具的枝形吊燈、裝設在牆壁上的壁燈等。枝形吊燈和吊燈有不少設計優良的產品，還具備裝潢空間的效果，因此配置的均衡感十分重要。其他還有嵌燈、可轉嵌燈、聚光燈、洗牆燈、立燈等種類（圖1）。

而間接照明與建築化照明則是將照明融入建築物或內部裝潢，外觀看不到燈具，其特色是光線柔和無眩光。飯店與商業設施大多採用這種做法，近來也常可在住宅看到這種照明。

規劃時要留意符合屋主生活行為的「適光適所」，進行有效率的配燈計畫。具體的方式就是平時僅使用基礎照明，從事特定行為時再使用局部照明（圖2）。

設定對應情境的照明

將兩種以上的照明器具集中起來操作、事先設定情境，就叫做「程式」（照片）。只要一個按鍵，即可操作開關電燈的時間或每個回路的調光程度，輕輕鬆鬆呈現該空間所需的照明情境。

飯店的宴會場地會視不同情況來變換照明，餐館與賣場也會分時段切換情境。在住宅方面，據說只要準備最適合睡前與早上清醒時的光環境，就能使睡眠品質變得更好。

● 可轉嵌燈
跟嵌燈一樣都是埋在天花板裡的類型，不過燈體可以轉動。

● 聚光燈
打亮局部範圍的照明器具，燈體可轉動的範圍很廣，有天花板式、牆壁式、吊桿式等種類。

● 洗牆燈
照射牆壁，使空間看起來寬敞明亮的燈具，大多是埋在天花板裡的類型。

● 立燈
放置在地板或桌上的燈具，不需施工，可輕鬆挪動。

（圖1）
各種照明器具

近來，在LED的照度提升至實用水準的同時，螢光燈的使用壽命也不斷地延長，此外亦有人指出使用LED會造成眼睛疲勞。因此不要只把焦點放在電力的消耗而講求所有照明都要LED化，依照場所和用途挑選光源才是最重要的。

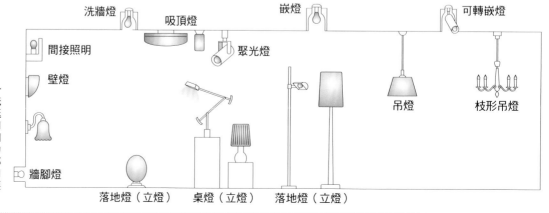

洗牆燈　吸頂燈　嵌燈　可轉嵌燈
間接照明　聚光燈
壁燈
吊燈　枝形吊燈
牆腳燈
落地燈（立燈）　桌燈（立燈）　落地燈（立燈）

（照片）控制裝置

啟動情境的按鈕
設定好情境後，只要按下這個按鈕就能加以變換。

GRAFIK Eye 3000
照片提供：LUTRON ASUKA

（圖2）因應情境的LDK照明計畫範例

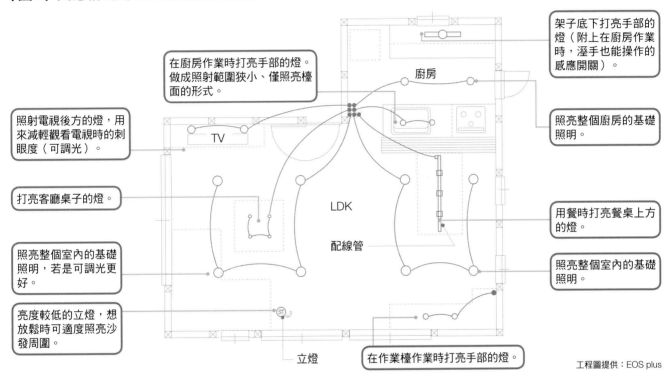

架子底下打亮手部的燈（附上在廚房作業時，溼手也能操作的感應開關）。

在廚房作業時打亮手部的燈。做成照射範圍狹小、僅照亮檯面的形式。

廚房

照射電視後方的燈，用來減輕觀看電視時的刺眼度（可調光）。

照亮整個廚房的基礎照明。

TV

打亮客廳桌子的燈。

LDK

用餐時打亮餐桌上方的燈。

配線管

照亮整個室內的基礎照明，若是可調光更好。

照亮整個室內的基礎照明。

亮度較低的立燈，想放鬆時可適度照亮沙發周圍。

立燈

在作業檯作業時打亮手部的燈。

工程圖提供：EOS plus

（圖3）發揮LED特性的照明計畫

①集光型

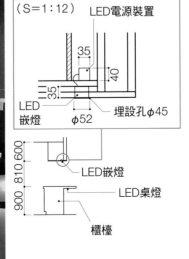

（S＝1:12）

LED電源裝置

35
40
35

LED嵌燈
φ52

埋設孔φ45

600
810
900

LED嵌燈
LED桌燈
櫃檯

深色調的廚房櫃檯。採用集光型LED，使現場氣氛更好。
照片·設計圖提供：EOS plus

設計：CIEL ROUGE CREATION（CRC）Henri Gueydan＋金子文子
電氣設計：EOS plus

②小型

LED是非常小型的照明燈，以往做間接照明時大多使用直管型的螢光燈，因此需要足以裝設螢光燈的空間。不過若使用長條形的小型LED，就能在較小的空間做間接照明，適合用於不易裝設的地方。

運用LED的線狀照明

照片提供：EOS plus

室內設計的基礎概念

建築結構與各部位的建法

室內的素材與裝潢

家具與建具的安裝

住宅與店鋪的室內計畫

室內設計這份工作

電氣設備計畫

電氣設備要考量到日後家電用品與使用量的增加，
設置充足的回路與容量。此外還要配置通訊與資訊線路。

一般住宅的配線方式

從發電廠送出的電力透過電纜，在變電所慢慢降低電壓後，輸送到大樓、工廠、住宅等處，再從電表送進屋內的分電箱。電力在分電箱裡經電流限制器（安培斷路器）進入漏電斷路器，然後分送到數個配線用斷路器（安全斷路器），最後連接到分歧回路（配線）末端的插座或電氣機器（負載）。一個回路最多15A，亦可連接兩個以上的負載，不過像空調這類消耗電量大的機器，則會另外分設一個專用回路。電氣化產品若有電壓不一致（100V/200V）的情況，便會各自分設不同的回路。此外，備用的回路也要多設幾個。

一般的住宅主要使用「單相三線」的配線方式（圖1），近來的家電也有數種200V的產品，而單相三線式可分別使用100V/200V兩種電壓，將來設置夜間儲電或家庭用電梯時，也有辦法加大契約安培數。插座要配合每種電氣化產品來配置（照片），因此和顧客討論時，務必確認該處所使用的電氣機器。

先行整備LAN環境的必要性

在同一塊用地或同一棟建築設施中的限定範圍裡，連接兩臺以上PC或OA[1]機器的數據通訊網稱為LAN。LAN最適於串聯、共用辦公室裡各種資訊機器，這類一般稱為公司內網LAN。為方便收納通訊、資訊、電氣等多種線路，公司地板會鋪設一層OA層，做成雙層構造，而升壓器、分電器、網路終端機、路由器、集線器等相關通訊裝置，則是收納在弱電箱（資訊分電箱）裡。

同樣地，在住宅方面，光纖、IP電話、居家保全、地上數位電視、增設PC等家庭LAN逐漸普及，我們也可以事先準備通訊、資訊機器並先行配管（圖2）。此外近來就連無線LAN也愈來愈風行了。

● 分電箱
裝有分歧開關器的箱子，用來收納電流限制器、漏電斷路器和配線用斷路器。

● 電流限制器
（安培斷路器）
當電流超過契約容量時會自動遮斷的機器，基本上是由電力公司設置的。

● 漏電斷路器
當電流過大時會自動遮斷負載，同時檢查、遮斷地面的漏電。

● 配線用斷路器
（安全斷路器）
當電流超過預先設定的範圍時會自動遮斷負載的機器，目的是防止超過負荷的電流損壞機器或線路。

● 單相三線式
一種配線方式，名稱起源於分電箱的電流限制器（安培斷路器）連接了三根電線，可使用100V和200V的電氣製品。

（圖1）單相三線式100V/200V的配線圖

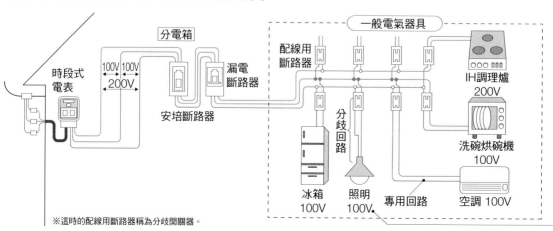

譯註：1 Office Automation，辦公室自動化。

（照片）插座的種類

嵌入式雙插座
直式。

防脫落插座
OA機器、AV機器的插頭不
易脫落。

嵌入式附接地極的接地雙
插座
用於微波爐等高電功率的
電氣機器。

15‧20A共用附接地極的接
地插座
空調等超過1000W的電氣化
製品一臺設置一個。

嵌入式磁性插座
磁石式的插座，即使年長
者的腳絆到電線也不用擔
心。

多媒體插座
集合電源、通訊、資訊，
可享受寬頻、通訊衛星收
視等多媒體服務。

地板插座
嵌入地板式。

室外用插座
設置在屋外的防水插座。

照片提供：Panasonic電工
※插座的設置標準：住宅為2疊1個，辦公室或店鋪則視陳設規劃來配置。

（圖2）家庭LAN的構造

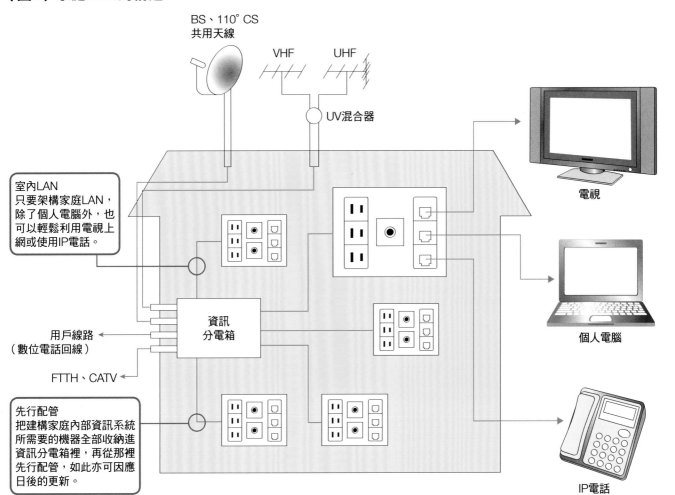

BS、110° CS
共用天線

VHF UHF

UV混合器

室內LAN
只要架構家庭LAN，
除了個人電腦外，也
可以輕鬆利用電視上
網或使用IP電話。

電視

資訊
分電箱

用戶線路
（數位電話回線）

FTTH、CATV

個人電腦

先行配管
把建構家庭內部資訊系統
所需要的機器全部收納進
資訊分電箱裡，再從那裡
先行配管，如此亦可因應
日後的更新。

IP電話

室內設計的基礎概念

建築結構與各部位的建法

室內的素材與裝潢

家具與建具的安裝

住宅與店鋪的室內計畫

室內設計這份工作

換氣計畫

隨著住宅的高氣密化與高隔熱化，換氣的重要性也與日俱增。
換氣計畫要根據排氣和吸氣的平衡加以考量。

分門別類使用自然換氣與機械換氣

最近的建築物都往「高氣密、高隔熱」化的方向發展，加上接著劑或塗料散發的甲醛和VOC（揮發性有機化合物）等化學物質，被視為是造成「病態建築症候群」等危害健康的物質，而成為備受關注的一大問題。因此，室內的換氣計畫成了重要的課題，日本建築基準法中也規定建商有義務設置24小時換氣裝置。

換氣分為自然換氣和機械換氣兩種，而前者又分為風力換氣和溫差換氣。一般所說的換氣指的是風力換氣，日本建築基準法中也規定「有效換氣面積必須要有地板面積的1/20以上」。可以的話，在兩個方向設置開口，做成風可以流通的構造會比較理想。

必要換氣量是從房間用途、污染物質的產生程度、室內人數等層面來估算。在廁所、廚房和浴室等會在短時間產生大量污染物質的空間，就需要使用機械強制換氣，尤其廚房消耗氧氣燃燒瓦斯，並釋放出二氧化碳，若未能充分換氣就可能引發意外。廚房的必要換氣量可用計算公式來估算（圖）。

送氣與排氣的平衡相當重要

換氣計畫不光是排氣而已，還得考量送氣的問題才行。送氣量比排氣量少時，房間內部就會形成負壓狀態而引發種種現象，如強風灌進門窗的縫隙時會發出破風聲、出入口的門（內開式）會變得很難打開等。

此外，多翼式風機是透過排氣風管將排氣送到屋外，不過距離愈長且風管的彎曲次數愈多，就會使換氣能力變弱，因此必須計算的是出口的換氣量，而非機器這一側的換氣量。

● 風力換氣
空氣從上風處往下風處移動便能促進換氣，因此若在上風處與下風處各裝上通風窗，就能更有效地換氣。

● 溫差換氣
利用暖空氣的上升性質（煙囪效應）在最高的位置設置天窗或通風口，以達到自然排氣的效果，無風時也可以換氣。

● 多翼式風機
一種換氣扇，用於通過天花板或牆壁內部的排氣風管當中。從圓筒狀的扇葉中心吸氣，再往周圍排氣。

風機的種類與特徵

	種類與特徵	形狀	扇葉	用途
軸流式風機	**螺槳式風機** ①軸流式送風機中最簡單、小型的機種。 ②風量大但靜壓低，只有0〜30Pa左右，因此受到風管等阻力時，風量會極度減少。 ③其他還有壓力型可連接風管的「有壓換氣扇」、可插入風管之間的小型「斜流式風機」等。			用於廚房・廁所等直接面向外牆的情況。
離心式風機	**多翼式風機** ①與水車原理相同，如右圖所示，葉輪上裝了很多前曲的窄扇葉。 ②靜壓高，用於各種送風機。			像空調或抽油煙機等非面向外牆的情況，就利用風管來排氣。

室內設計的基礎概念

建築結構與各部位的建法

室內的素材與裝潢

家具與建具的安裝

住宅與店鋪的室內計畫

室內設計這份工作

（圖）火氣使用室必要換氣量的計算公式

廚房這類用火的調理室之必要換氣量，規定用以下的公式來計算。

日本建築基準法施行令第20條之3第2項／1970年建設省公告第1826號

必要換氣量（V）＝定數（N）×理論廢氣量（K）×燃料消耗量或發熱量（Q）

V：必要換氣量（m³/h）　N：依換氣設備參照下圖選擇　K：理論廢氣量（m³/kWh或m³/kg）
Q：瓦斯器具的燃料消耗量（m³/h或kg/h）或發熱量（kW/h）

定數（N）

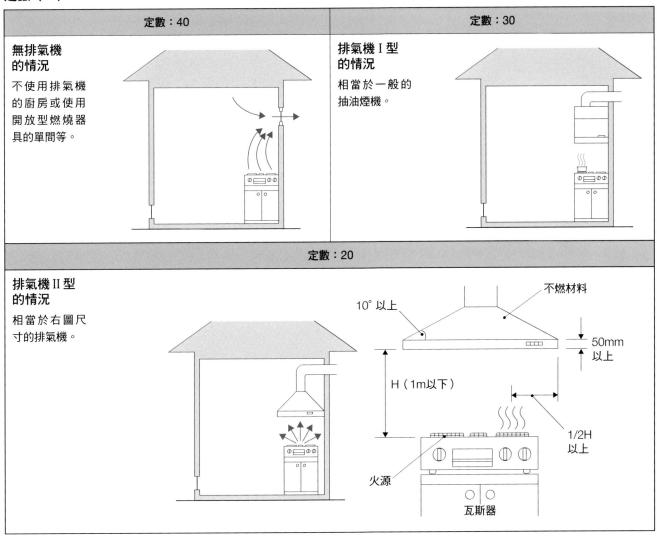

定數：40	定數：30
無排氣機的情況 不使用排氣機的廚房或使用開放型燃燒器具的單間等。	**排氣機I型的情況** 相當於一般的抽油煙機。

定數：20

排氣機II型的情況
相當於右圖尺寸的排氣機。

10°以上　不燃材料
50mm以上
H（1m以下）
1/2H以上
火源
瓦斯器

理論廢氣量（K）

燃料種類	理論廢氣量
都市瓦斯[1] 12A	
都市瓦斯13A	
都市瓦斯5C	0.93m³/kWh
都市瓦斯6B	
丁烷氣態瓦斯	
液化石油氣（以丙烷為主）	0.93m³/kWh（12.9m³/kg）
煤油	12.1m³/kg

瓦斯器具與發熱量（Q）（參考值）

瓦斯器具		發熱量
都市瓦斯13A	1口爐	4.65kW
	2口爐	7.32kW
	3口爐	8.95kW
丙烷瓦斯	1口爐	4.20kW
	2口爐	6.88kW
	3口爐	8.05kW

整修①
整修市場的擴大

整修房屋的原因包括「老朽化」與「生活型態的變化」。
價值觀的多樣化、結構體耐久性的提升等因素往往牽動著市場。

透過整修延長住宅壽命

所謂住宅的整修，包含更換壁紙這類小規模的施工（修繕），以及附帶增建、改建的大規模施工在內。

整修的動機可分為兩種，一種是基於「房屋老舊」，以改善建築物的老朽化及污損為目的。建築物確實會隨著時間逐步劣化，在適當的時期進行維修可延長建築物的使用壽命。

另一項動機，則是家庭結構改變或生活習慣因年齡增長而改變，也就是「生活型態的變化」。在整修案例中比例特別高的，就是配合孩子的成長而進行的工程。在長期的居住中，住戶的生活型態或身體能力會有所改變，以前覺得好用的設備或規格變得愈來愈難使用，繼續忍耐下去便會累積壓力，因此才會考慮藉由整修來解決煩惱。

若新建時的設計有考量到生命週期，那麼只需規模較小的施工就可以解決問題，不過分戶出售的公寓或建售住宅大多沒有考慮到這一點。而近來關於居住的價值觀也產生了改變且愈趨多樣化，特別是年輕族群中有愈來愈多人以整修為前提，購買著重便利性（如距離車站很近）的中古屋。

亦可減少生命週期成本

花費在建築物一生的成本稱為「建築生命週期成本（LCC）」，指的是新建時的成本加上日常保養或修繕、重新粉刷外牆或重新鋪設屋頂到整修、拆除的總金額。

近來的主流觀念是事先規劃提高結構體的耐久性，再透過整修來因應生活型態的變化或基礎設施的老朽化。由於不需要重建，不僅可降低LCC，也不會製造出大量的產業廢棄物，達到維護環境的效果。

此外，房屋整修亦受到電視節目以及長期不景氣的影響，需求量正穩定地成長中。

整修的種類

增建整修	增加住宅地板面積的整修。如在原本的建築物裡增加新房間，或是將平房增建為兩層樓等，此外也有從結構加以重建的情況。日本法規規定在10m² 以內的增建不需要申請確認。
改建整修	一般是指變更隔間的整修。如地板面積不變、將兩個房間合併成一間以擴大空間，不過日本建築基準法的定義是「於消除建築物的全部或部分，或這些部分因災害等因素損失後，造造與之用途、規模、結構無顯著差異的建築物。與之前的部分有顯著差異時，則視為新建或增建」。
改裝整修	不變更隔間，僅變換房間模樣的整修。一般多為重新更換壁紙或地板材料。

變更隔間的整修範例

① 整修前

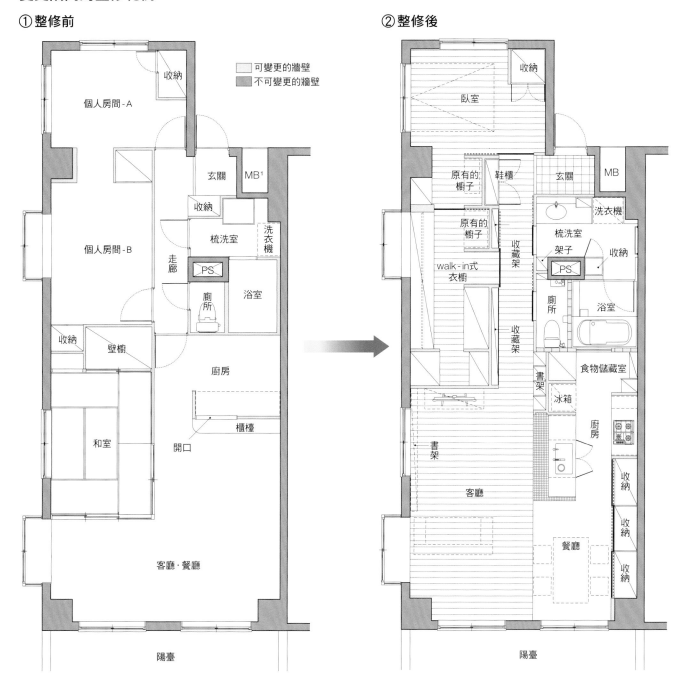

```
可變更的牆壁
不可變更的牆壁
```

個人房間-A

收納

玄關　MB[1]

收納

梳洗室　洗衣機

個人房間-B

走廊　PS

廁所　浴室

收納　壁櫥

廚房

和室　開口　櫃檯

客廳‧餐廳

陽臺

② 整修後

收納

臥室

原有的櫥子　鞋櫃　梳洗室　MB

原有的櫥子　洗衣機

walk-in式衣櫥　收藏架　架子　收納

PS

廁所　浴室

收藏架

書架　食物儲藏室

冰箱

書架　廚房

客廳　收納

收納

餐廳　收納

陽臺

室內設計的基礎概念

建築結構與各部位的建法

室內的素材與裝潢

家具與建具的安裝

住宅與店鋪的室內計畫

室內設計這份工作

Before

攝影：STUDIO KAZ

After

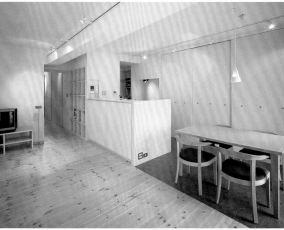

設計：STUDIO KAZ　攝影：Nacása & Partners

整修②
獨戶住宅的整修

有時獨戶住宅的整修也需要申請確認。
可施工範圍視結構而有所差異。

確認法律上的限制

在擬訂獨戶住宅的整修計畫時，首先必須注意的是這項工程是否需要申請確認。在日本，如果是附帶10m²以上增建工程的施工，或大規模修改（如更改結構）、變更用途的工程，就需要申請確認。不過，有些住宅沒有取得竣工證明書，想整修的話大部分還是得申請確認才行，否則工程就只能進行不需要申請的範圍。此外，新建當時合法，之後卻因修法而超出標準的「原有不合格建築物」，基本上就得擬訂符合法令的計畫才行。

確認結構

確認過法律上的限制後，接下來就要確認結構。建築的結構主要包括：①木造在來軸組工法、②木造two-by-four工法、③鋼骨結構、④RC框架結構、⑤RC壁式結構、⑥預鑄式住宅等。

木造在來軸組工法可較為自由地變更隔間，不過兩層或三層式就要留意建築物整體的重量平衡，視情況補強柱或梁（圖1）。木造two-by-four工法是藉由配置牆壁的方式來支撐建築物結構，由於不能破壞的牆壁（承重牆）很多，故在變更隔間方面有許多限制（圖2）。鋼骨結構的概念幾乎跟木造在來軸組工法一樣，但是需要留意支柱的部分（圖3）；RC結構基本上是把水泥牆視為無法撤除的牆，其他的牆壁則可自由變更（圖4‧5）；至於預鑄式住宅的施工與材質，則依製造商的不同而有所差異，每次進行工程時都要加以確認。

● 竣工證明書
日本用來證明建築物及其用地符合建築基準相關規定的文書。工程完成後，經審察人員竣工勘驗並查核測試成績，確認符合建築基準相關規定後，便由特定行政廳或指定確認檢查機關核發。

（圖1）木造在來軸組工法　　（圖2）木造two-by-four工法　　（圖3）鋼骨結構

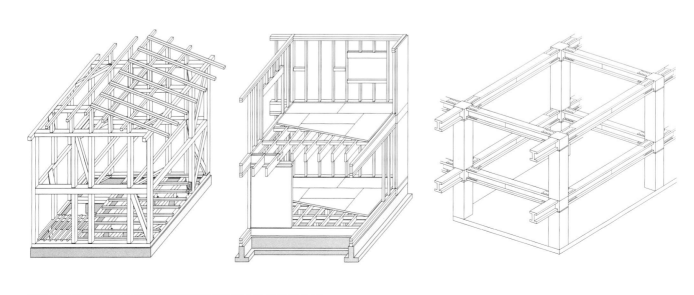

獨戶住宅的整修範例

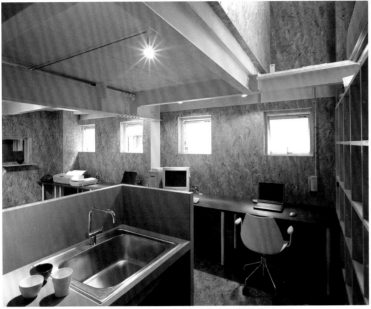

將鋼骨結構的倉庫整修為辦公室兼用住宅。露出結構裡的H鋼,形成活潑的空間。
設計:STUDIO KAZ　攝影:Nacása & Partners

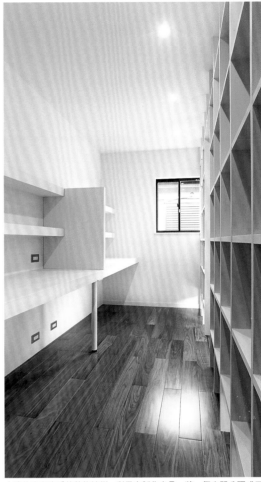

木造住宅兒童房的整修範例。利用客製化家具,將一個空間分隔成三個區塊。
設計:STUDIO KAZ
攝影:山本まりこ

全面整修的木造住宅。隨著增建的工程撤除、
移動部分的柱,補強梁,呈現舒適的空間。
設計:STUDIO KAZ
攝影:山本まりこ

(圖4)RC框架結構

(圖5)RC壁式結構

室內設計的基礎概念

建築結構與各部位的建法

室內的素材與裝潢

家具與建具的安裝

住宅與店鋪的室內計畫

室內設計這份工作

整修③
公寓的整修

從掌握可施工範圍開始著手。
避免與鄰居發生糾紛的調節工作十分重要。

確認管理規章與竣工圖

公寓的整修（圖）要先從掌握管理規章著手，因為裡面記載了可施工的範圍、時段、星期、地板材料的隔音等級等資料。

一般可施工的時段為9點到17點，但要注意有些還包含搬運物品的時間，且有些公寓還會規定週六、週日不能施工，如此一來便得大幅變更工程，也會影響到工程費用，所以事前要確認清楚才行。

此外，公寓的竣工圖一定會放在管理員室或管理公司裡，記得事先檢查。利用竣工圖確認結構、送水排水配管和排氣風管的路線，就能大致了解可拆除的範圍。不過有時也會發生竣工圖和實際構造不同的情況，所以要預測一定程度的風險，並事先研擬好對策。要是忽略了這些準備工作就會影響整體的工程，不僅帶給屋主麻煩，也會造成附近鄰居的困擾。

施工期間一定要多顧慮左鄰右舍，動工前務必主動通知鄰居，動工日前一天或當天早上至少要向上下左右及斜對面的鄰居打聲招呼。嚴守事先申請的工程，細心留意噪音的問題，避免引起糾紛。因為屋主在整修完成後還會繼續住在這裡，因此一定要與鄰居保持良好的關係。

不可變更的地方

在公寓整修方面，玄關或窗戶的開口部分、PS（管道間）、DS（風管空間）、結構牆、防火牆都是不可變更的部分。換句話說，即是規劃上有所限制，尤其排水管的路徑最好考量過導水坡再加以評估。

其他像是家庭自動化系統的配線，或是連接到分電箱的配線都不易延長，因此很難大幅度地移動。

● 管道間
在大樓或集合住宅中橫向貫通每一層樓、用來集合各種設備用管道的空間，亦稱為「Pipe Shaft」。整修時無法變更。

● 家庭自動化系統
近來的公寓大多把公共門廳的自動鎖、玄關的對講機、防災與防盜等保全裝置等設備集中在同一個地方。

公寓的整修範例

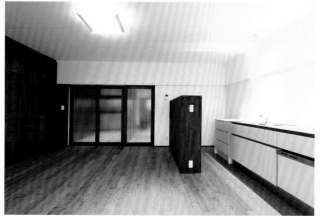

整修屋齡40年的公寓。在隔音板上鋪設實木地板，牆壁與天花板則抹上灰泥。

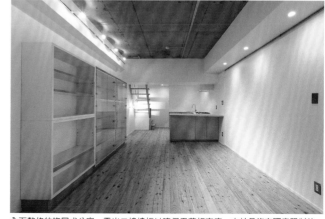

全面整修的複層式公寓。露出二樓樓板以確保天花板高度，由於是沒有隔音限制的一樓，故地板採用實木地板。

室內設計的基礎概念

建築結構與各部位的建法

室內的素材與裝潢

家具與建具的安裝

住宅與店鋪的室內計畫

室內設計這份工作

（圖）公寓整修的規劃範例

① 整修前

□ 可變更的牆壁
■ 不可變更的牆壁

② 整修後

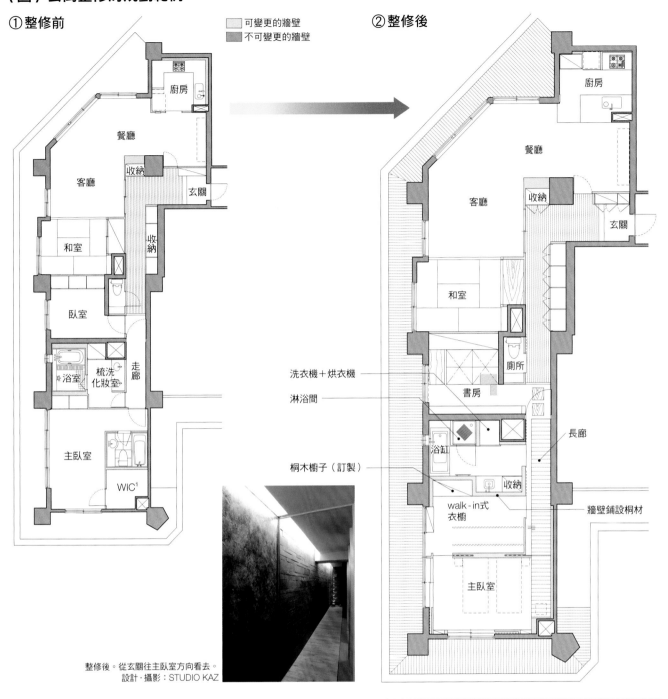

餐廳

廚房

客廳

收納

玄關

和室

收納

臥室

浴室

梳洗化妝室

走廊

主臥室

WIC¹

整修後。從玄關往主臥室方向看去。
設計・攝影：STUDIO KAZ

餐廳

廚房

客廳

收納

玄關

和室

廁所

洗衣機＋烘衣機

書房

淋浴間

浴缸

桐木櫥子（訂製）

walk-in式衣櫥

收納

長廊

牆壁鋪設桐材

主臥室

整修屋齡17年、約60m²的公寓。將獨立廚房做成開放式，並利用天花板梁的間接照明連接客廳到廚房，以強調空間的寬敞感。

設計：STUDIO KAZ
攝影：山本まりこ

譯註：1 指walk-in式衣櫥。

賣場的規劃

陳列架的設計決定了賣場的整體印象。
不僅要讓商品看起來吸引人，也要考量動線計畫。

陳列架是使商品迷人的「背景」

賣場裡最重要的元素就是動線計畫和陳列架的設計，必須有效率地規劃方便顧客瀏覽商品的高度，以及容易找尋商品的順序，因此深度等尺寸要配合商品來訂定。

有些商品需要打燈，不過照明的熱度有可能傷害商品，所以要避免使用鹵素燈泡。過去打燈都是以螢光燈為主流，如今由於LED多了不少變化，價格也下降了，故今後應該會有愈來愈多店家使用LED吧。LED比螢光燈小巧，且每個器具都很迷你，不僅增加了形狀的自由度，陳列架的設計也因此更不受限制。

儘管陳列架的設計會決定賣場的整體氣氛，但別忘了商品才是真正的主角。設計時要留意陳列架終究是讓商品看起來更美好的「背景」。只要稍微變更一下布置，就能帶給顧客新鮮感，因此放置在中央的陳列架最好選用可移動式（圖1），而牆面陳列架則要配合高度設計角度（圖2），至於靠近地板的高度多用來擺放存貨，故做成抽屜或推車會較方便拿取。

吸引顧客入內的陳列設計

儘管不少店家都會想盡可能擺放更多商品，但走道的寬幅卻必須設計得寬敞一點。當顧客為了挑選商品而在走道逗留卻害其他顧客難以通行時，這樣的走道寬幅便會大大影響銷售業績。

「陳列」也是賣場規劃的重點之一，必須設計出能吸引顧客進入店內的陳設方式。服飾店的陳列效果特別高，像穿搭的參考範本等不單要放置在櫥窗，最好連店內都要設置，這種時候，就要把店員也視為「陳列」的一部分。

● 鹵素燈泡
光源的指向性很強，利用聚光燈襯托對象物時效果極佳，經常用於表演上。形狀比一般的白熾燈小，發熱量卻很驚人。

（圖1）可移動式陳列架的範例　S＝1/60

①服裝類

1,600

900

門片或抽屜

open

918

可在上面攤開衣服的高度。

做成腳輪移動式能更容易變換布置，亦方便支援特殊活動。

②飾品類

1,600

900

LED照明

玻璃拉門

1,018

抽屜

提高輝度，使飾品看起來閃亮動人。此外LED不容易發熱，商品不易受損。

若放置高價品就加鎖。

照明開關與LED用變壓器

方便瀏覽飾品的高度。

（圖2）牆面陳列架的範例　S＝1/50

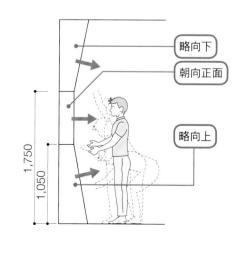

略向下

朝向正面

略向上

1,750

1,050

賣場的範例

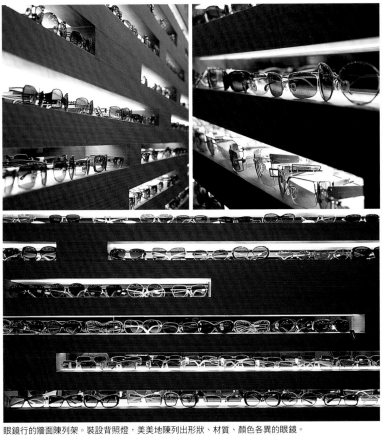

花店販售小物品的展示架。架子後方裝設了照明，使大多是

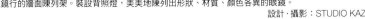

眼鏡行的牆面陳列架。裝設背照燈，美美地陳列出形狀、材質、顏色各異的眼鏡。

設計‧攝影：STUDIO KAZ

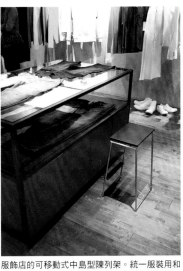

服飾店的可移動式中島型陳列架。統一服裝用和
飾品用的樣式，用心設計出零存在感的陳列架。
同時也考量了顧客在玻璃檯面上攤開衣服做搭配
時的高度。

設計‧攝影：STUDIO KAZ

花店販售小物品的展示架。架子後方裝設了照明，使大多是
玻璃材質的商品呈現出美麗燦爛的光輝。

設計：STUDIO KAZ　攝影：山本まりこ

餐飲店的規劃

想確保座位數，必須規劃出效率較佳的配置方式。
規劃動線時則要注意別讓顧客和服務員的動線重疊。

有彈性的座位配置

餐飲店的座位數與營業額息息相關，由於經營者會提出「這個進駐店家的座位數要○個」的要求，故如何創造出效率極佳的配置方式，就成了規劃的關鍵（圖）。若座位數較多就得增加服務員人數，因此必須和經營者協商討論才行。

餐桌座位設置為四人桌時，若桌子能夠分成兩半會更有效率，可彈性因應各種情況。比如顧客只有一、二位時便先安排到那樣的位子，後來的顧客若是四人組，就可以把四人桌拆開，重新組合成四人座位。當然，座位之間的距離也很重要，空間愈寬裕顧客會感到愈舒適，不過若想確保座位數，就得盡可能縮減桌距。

此外廚房必須區隔開來，避免顧客誤闖，看得見作業景象亦無妨，但熱氣、油煙、氣味、聲響等感受會比想像中還要強烈。若是氣氛輕鬆的店就採開放式設計，把廚房的聲響當成背景音樂之一；相反地，若是氣氛沉穩的店，就得完全隔開，別讓聲響漏出來。如此一來，服務員的舉止自然也會符合店內的氛圍。

留意入口到廁所的動線

擬訂動線計畫時，要小心別讓顧客的動線（從入口到座位、座位到廁所〔化妝室〕）與服務員的動線（門廳和廚房、飲料區等）重疊。尤其廁所的位置有時也會由進駐店家來決定，所以得謹慎考量廁所動線的配置，畢竟一點點的不耐煩，都有可能影響顧客「再次消費」的意願。

此外，餐飲店最需保持乾淨，因此店內的陳設必須方便人員打掃，也要選用好清理的材質來裝潢。

（圖）餐飲店的範例

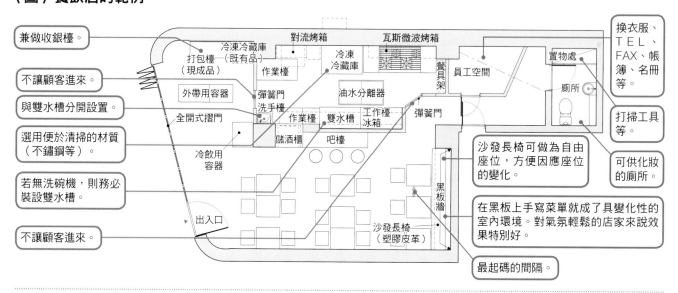

餐飲店的範例

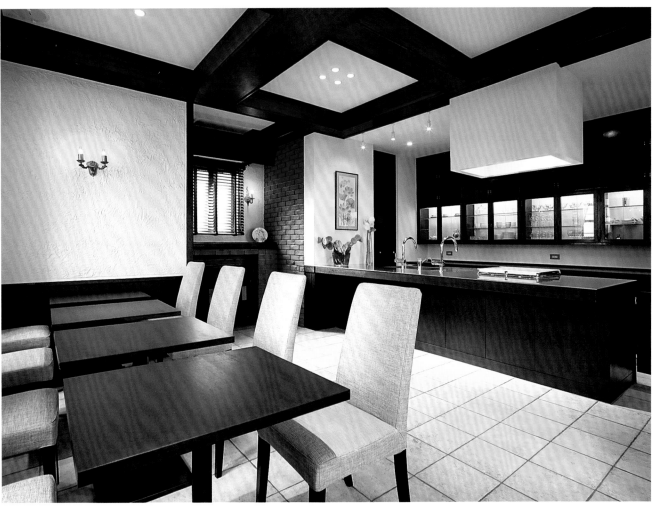

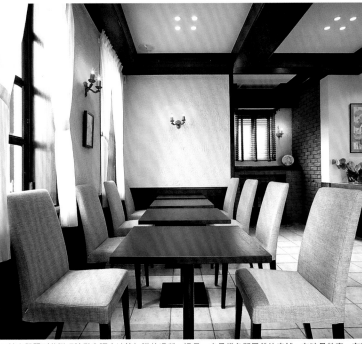

可綜合學習到藥膳理論與烹調方法等知識的場所。這是一家具備各種風貌的店鋪，有時是教室，有時是沙龍，有時是烹飪教室或咖啡廳。

屋齡30年左右的木造獨戶建築。一樓的部分據說當初是用來開設咖啡廳，後來轉為小吃店、樂器行。附近的住戶對咖啡廳時期的印象格外強烈，於是交織街道、人們及建築物的記憶，讓這家店轉型成全新的業態。

在累積了約30年的歷史中添加新的元素，使新舊部分融洽共存。

設計：STUDIO KAZ
攝影：山本まりこ

室內設計的基礎概念

建築結構與各部位的建法

室內的素材與裝潢

家具與建具的安裝

住宅與店鋪的室內計畫

室內設計這份工作

美容院的規劃

將各區的作業效率與顧客的動線列入配置考量。
鏡子與照明會左右美容院的風格，得留意照度與色溫。

美容院區域的分隔與串聯

　　店鋪設計必須按照業態來變換手法，美容院就是其中一個例子（圖）。

　　一般美容院大致可分為五個區域——剪髮（造型）區、洗髮區、燙染休息區、等候區和員工區。員工區包含鍋爐室、休息、調配染髮劑、櫃檯與結帳、廁所等部分，要將這些區域全都分成個別的房間，以現實層面來說是很困難的，因此可以試著合併其中幾個區域，不過這會反映老闆的空間使用習慣，必須縝密地協商討論才行。

　　剪髮區有時會出現設計師與助理兩人一起作業的情況，所以得明確掌握兩人的動作空間與作業動線，再將顧客的動線加以重疊、規劃。

　　洗髮區也要把送水排水設備的路徑以及濺水等問題納入考量，此外，地板材料要選用便於清掃、不易殘留毛髮的材質。

美容院的設計重點在於鏡子

　　美容院的設計重點在於「鏡子」，說它是決定整體印象的關鍵一點也不為過。而照明方面，則必須仔細計算照度。

　　此外也要留意色溫，最好盡量選用接近自然光的色溫。由於大部分的顧客不單是做頭髮而已，也會配合妝容搭配造型，故色彩的再現性舉足輕重，可切換夜晚（白熾燈）與白天（螢光燈）的光源是最理想的照明設計。

　　除了上述的重點外，還必須留意輝度，因為剪髮時要是光線刺眼，就會令人忍不住露出嚴肅的表情。

　　近來有愈來愈多美容院開始附設美甲區或全身美容區，因此也必須將這些空間與設備列入考量的範圍。

● 色溫
一種單位名稱，用來表示特定的光源下藍紫光與紅光的相對強度。色溫愈高顏色愈藍，愈低則顏色愈紅。單位為K（Kelvin）。據說正午陽光的色溫為5,500～6,000K，螢光燈的燈泡色為3,200K左右，畫白色為5,200K左右，畫光色則為7,200K左右。

（圖）美容院的範例

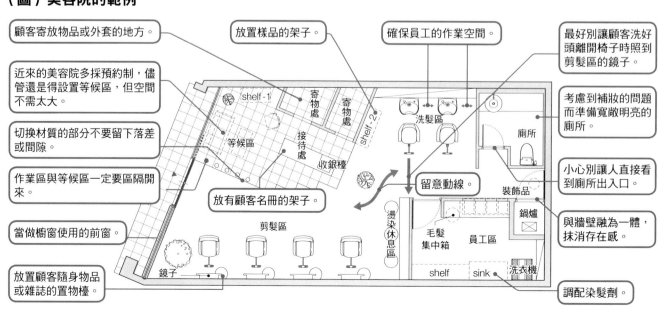

顧客寄放物品或外套的地方。

近來的美容院多採預約制，儘管還是得設置等候區，但空間不需太大。

切換材質的部分不要留下落差或間隙。

作業區與等候區一定要區隔開來。

當做櫥窗使用的前窗。

放置顧客隨身物品或雜誌的置物檯。

放置樣品的架子。

放有顧客名冊的架子。

確保員工的作業空間。

最好別讓顧客洗好頭離開椅子時照到剪髮區的鏡子。

考慮到補妝的問題而準備寬敞明亮的廁所。

小心別讓人直接看到廁所出入口。

與牆壁融為一體，抹消存在感。

調配染髮劑。

留意動線。

美容院的範例

室內設計的基礎概念

建築結構與各部位的建法

室內的素材與裝潢

家具與建具的安裝

住宅與店鋪的室內計畫

室內設計這份工作

這家美容院位在足以匹敵青山、原宿的美容院一級戰區。該店是當中的老店，但距離車站有點遠，相對於位在車站附近、鎖定年輕客層的美容院，這家店則十分重視過去至今的熟客，秉持在地生根的經營方針開設新的分店。屏除突兀的設計，細心挑選材質與用色，加上老闆挑選的復古風門板及櫃檯，與空間融為一體，使這間新店呈現出數十年如一日的氛圍。

設計：STUDIO KAZ
攝影：山本まりこ

Column

接待櫃檯的設計

　　除了辦公室之外，醫院與美容院等場所也很重視接待櫃檯的設計，因為其乃公司（店鋪）的「門面」，故最好能反映出業態或企業形象。當然不僅是接待櫃檯本身，也得意識到內部整體裝潢，把接待櫃檯當成其中一部分加以設計。有些經營者抱持「低調奢華主義」的想法，但筆者並不是很推薦這種做法。除了做為「門面」，還必須落實通訊方式、顧客資料、員工資料等方面的管理，而各種企業規模或業態所要求的元素皆不盡相同。

　　以下的照片是律師事務所的接待櫃檯。櫃檯以炭灰色為基調，腰壁用綠色搭配黃色橫條，背後的開放式置物架棚板以綠色、黃色、粉紅色排列出美妙的均衡感，最後則以灰色調統一整體，組合出成熟的色彩，使空間不致太過花俏（這一點很難掌控）。也許是受到電視節目或電影的影響吧，一提到律師事務所，往往容易跟老舊、嚴肅的形象劃上等號，所以我在設計時才會想要轉換成明亮、愉快的風格。當然，設計師也要用心挑選配色來襯托坐在櫃檯後的人員。

設計：STUDIO KAZ
攝影：垂見孔士

CHAPTER **6**

室內設計這份工作

日本的室內設計史

對照並了解文化的演進與建築樣式。
日歐文化的融合開啟了嶄新的室內設計時代。

日本的建築樣式·室內設計的歷史

古代	繩文·彌生 (B.C.7000~A.D.3c)	古墳 (A.D.3c~A.D.7c)	飛鳥 (A.D.6c~A.D.8c)	奈良 (A.D.8c)	平安 (A.D.8c~)

	時代	社會·文化	建築·室內設計
1000 (年)		●國風文化	寢殿式
古代	平安	▶貴族文化	
1100			
		▶武士崛起	
1200		●鎌倉幕府	▶佛教建築
	鎌倉	▶武家文化	▶武家式
1300			
中世		●室町幕府 ▶武家文化、貴族文化 　與外來文化結合	
1400			▶金閣寺·銀閣寺
	室町		
1500			
		▶戰國時代	書院式
		▶南蠻貿易	▶城郭建築
1600	安土桃山	●織田信長 ●豐臣秀吉 ▶侘茶集大成·千利休 ●江戶幕府	草庵茶室 數寄屋式 ▶桂離宮 權現式
		▶鎖國	▶日光東照宮 ▶櫥子普及化
近世	江戶	▶元祿文化 ▶工藝品·浮世繪　（町民文化）	
1700			
1800		▶化政文化	
		●大政奉還	

寢殿式（東三條殿）
完成於10世紀左右，乃代表京都貴族宅第的住宅樣式。以正殿（寢殿）為中心，兩側配上對殿，整體呈現ㄇ字形。東三條殿為藤原良房建造，是寢殿式的典型。

書院式（二條城二之丸御殿）
僧侶的起居室兼書房稱為「書院」，之後凡是有壁龕、違棚[1]、付書院[2]等要素的榻榻米房間或建築物都以此稱呼。書院式是以書院為中心的住宅樣式，於室町時代發展成熟，其代表性建築為二條城二之丸御殿。

草庵茶室（妙喜庵茶室）
據說是桃山時代由千利休集大成的4疊以下小茶室，乃以乾草為屋頂，使用圓木、竹子、土壁建成的樸素房屋。妙喜庵茶室為千利休所建，是日本現存最古老的茶室，屋頂為懸山式木片屋頂。

數寄屋式（桂離宮）
數寄屋指的是茶室，而數寄屋式則是指加入此種格局的住宅樣式，其屬於書院式系統，運用的是帶弧度的磨皮方柱與土壁而不使用長押。桂離宮為代表性的數寄屋式建築，充分展現出簡約樸質的美感。
攝影：松村芳治

譯註：1 由兩塊高低木板交錯而成的裝飾牆架。
　　　2 設置在壁龕旁，由矮櫃和障子組成的空間。

	時代		社會・文化	建築・室內設計
1850（年）	近世	江戶	▶開國	
		明治	●明治維新 ▶文明開化 （引進外國技術）	葛洛佛宅第（Glover House）
1900	近代			鹿鳴館（康德〔Josiah Conder〕） 日本銀行總行（辰野金吾）
			▶政府機關與學校等西化	▶洋館 ▶西式家具
		大正	●大正時代 ▶大正民主時代 ▶生活改善運動 ●關東大地震 ●昭和時代	東京車站（辰野金吾） ▶中走廊式住宅 ▶廚房等生活空間合理化 舊帝國飯店 （法蘭克・洛伊・萊特 〔Frank Lloyd Wright〕）
		昭和		同潤會公寓 ▶鋼筋混凝土結構普及化 ▶前川國男、板倉準三等 　建築師表現傑出 ▶柳宗理、劍持勇等室內 　設計師表現亮眼
			●二戰結束 ▶戰後復興	▶摩登設計
1950				日本住宅公團成立 ▶公團住宅2DK計畫 　（食睡分離） 日本室內設計師協會成立 （最初為日本室內設計家協會）
			▶高度成長時代	
	現代		▶資訊化時代	▶現代主義擴展 室內協調師資格制度
		平成	●平成時代	▶環保 ▶無障礙空間
2000				

舊帝國飯店
延續因火災全毀的初代帝國飯店的造型，由法蘭克・洛伊・萊特設計，於1923年完工。為使用磚塊模框的鋼筋混凝土結構，地上三層地下一層，多使用大谷石。

同潤會青山公寓
為關東大地震後重建而設立的財團法人「同潤會」，在東京與橫濱建造鋼筋混凝土結構的集合住宅，裡頭備齊了當時最新的設備。青山公寓於1926年完工，是日本最早期的公寓。

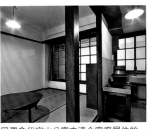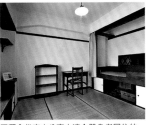

同潤會代官山公寓中適合家庭居住的一戶。
照片提供：UR都市機構技術研究所

同潤會代官山公寓中適合單身者居住的一戶。
照片提供：UR都市機構技術研究所

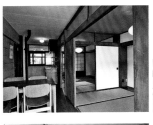

晴海高層公寓
晴海高層公寓為日本住宅公團早期的高層住宅，由勒・柯比意的學生前川國男設計。照片中為無走廊的屋子。
照片提供：UR都市機構技術研究所

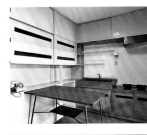

公團住宅2DK計畫
1950年代初期，以公團提出的「食睡分離」概念所設計的2DK住宅。開放式廚房加上二間臥室的格局，被視為日後集合住宅的原型。
照片提供：UR都市機構技術研究所

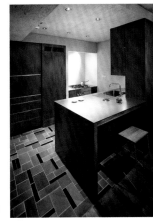

re-kitchen/m 2002年
設計：STUDIO KAZ
攝影：Nacása & Partners

西洋的室內設計史

西洋的建築史亦可說是室內設計的變遷。
至今仍有許多建築師與設計師持續進行各種嘗試。

世界的建築樣式・室內設計的歷史

古 代 ～ 中 世	埃及（B.C.3000～B.C.5c）	希臘（B.C.7c～B.C.2c）	羅馬（B.C.2c～A.D.3c）	初期基督教（A.D.3c～A.D.6c） / 拜占庭式（A.D.4c～A.D.15c）	羅馬式（A.D.11c～A.D.12c）

年／時代	英國	法國	義大利	德國・北歐	美國	日本
1400（年）中世		哥德				
1450			文藝復興初期			
1500	都鐸王朝	文藝復興初期	文藝復興盛期			（室町）
1550	伊莉莎白1世	文藝復興興盛期（法蘭索瓦1世）	文藝復興後期	文藝復興		
1600 近世	詹姆斯1世	文藝復興後期 / 路易13世	義大利巴洛克		清教徒殖民期	（安土桃山）
1650	查理2世	路易14世（巴洛克）				
1700	威廉與瑪麗 / 安妮女王 / 喬治王朝	菲利浦2世攝政（攝政風格）	義大利洛可可		威廉與瑪麗鄉村風格（～1850）	（江戶）
1750	早期喬治王朝 亞當（Adam） 海普懷特（Hepplewhite） 齊本德爾（Chippendale） 謝拉頓（Sheraton）	路易15世（洛可可） / 路易16世 / 督政府時期	新古典主義		安妮女王 / 齊本德爾 / 聯邦風格	
1800	攝政王	拿破崙1世（帝政風格）			帝政風格	
1850	維多利亞			索內（Thonet）	古典復興	

凡爾賽宮
1682年，法王路易14世於巴黎西南方22公里處所建的豪華宮殿，設有廣闊的庭園，為巴洛克建築的代表。耗費49年的歲月與龐大的費用打造而成，在路易15世時代亦改建過好幾次。

蒙特丘館
16世紀後半，於英國伊莉莎白時代興建的貴族宅第，代表中世哥德風格過渡至文藝復興古典時代的英格蘭建築。俯瞰時建築物呈E字形，未設置迴廊，房間採直接相連的形式。

聖彼得大教堂
位於梵蒂岡，是世界最大的教會建築，乃天主教會的大本營。前身為4世紀興建的君士坦丁大帝的長方形會堂（Basilica），其後動工改建，1626年竣工。前面為聖彼得廣場。

溫莎椅
17世紀誕生於英國，其後美國等地亦生產這類椅子。特色是「Comb back」這種梳子形狀的椅背，椅面很厚，其他部分則做得比較細，是廣為大眾使用的實用座椅。

震盪教徒式椅子
18～19世紀由住在美國新英格蘭地區、擁有嚴格信仰並過著共同生活的「震盪教徒（Shaker）」所製作的家具，就稱為「震盪教徒式」。屏除無用或裝飾的物品，充滿了優美的機能性及高度的精神性。

室內設計的基礎概念

建築結構與各部位的建法

室內的素材與裝潢

家具與建具的安裝

住宅與店鋪的室內計畫

室內設計這份工作

		英國	法國	義大利	德國·北歐	美國	日本
近世	1850 (年)	維多利亞（1851年倫敦世界博覽會）			（1851年倫敦世界博覽會）	古典復興（哥德、洛可可、文藝復興等）	（江戶）
近代			（1889年第四屆巴黎世界博覽會·艾菲爾鐵塔）				
		藝術與工藝運動	新藝術運動		分離派（奧地利）	新藝術運動	（明治）
	1900	愛德華	裝飾藝術			裝飾藝術	
					德國工作聯盟		
			（1925年巴黎國際美術展）		風格派（荷蘭）		（大正）
					包浩斯（Bauhaus）	新精神運動	
					斯堪的那維亞		
		（英國工業美術展）					
現代	1950			義大利現代主義		美國現代主義	（昭和）
					現代主義		
	1980	新國際現代主義（當代現代）	後現代主義		國際現代主義	新國際現代主義（當代現代）	
							（平成）
	2000						

LC2／勒·柯比意
此乃建築大師「勒·柯比意」所設計的代表性家具之一──「GRAND CONFORT」沙發。將椅墊鑲在鐵架當中，以水平線、垂直線、直角構成整體設計，散發機能美。
照片提供：
Cassina ixc.股份有限公司

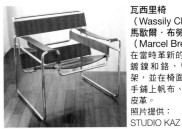

瓦西里椅（Wassily Chair）／馬歇爾·布勞耶（Marcel Breuer）
在當時革新的鋼管上先後鍍鎳和鉻，彎曲做成框架，並在椅面、椅背、扶手鋪上帆布、紡織布料或皮革。
照片提供：
STUDIO KAZ

金屬網椅（Wire Chair）／查爾斯 & 芮·伊姆斯（Charles & Ray Eames）
鐵條彎曲後焊接成椅殼。靈感來自設計塑膠椅殼時，設計師想出用鋼鐵材質做成網子的方法。運用最少量的材料呈現出具透明感的外觀。
照片提供：Herman Miller Japan股份有限公司

派米歐椅（Paimio chair）／阿瓦·奧圖（Alvar Aalto）
曲折的椅面與椅背一體成型的扶手椅。使用白樺積層材合板，並以拉卡塗裝處理。在流行金屬材質的時代刻意選用木材，發揮當時剛研發不久的成型與彎曲技術。
照片提供：artek／yamagiwa股份有限公司

雞蛋椅（Egg chair）／亞那·雅克森（Arne Jacobsen）
用當時剛研發出來的硬質發泡聚氨酯與玻璃纖維製成椅殼，外層再以布料包覆。可躺靠，也具有旋轉傾斜的功能，椅面的座墊亦可拿起。
照片提供：Fritz Hansen日本分公司

卡爾頓（Carlton）／艾托爾·索薩斯（Ettore Sottsass）
由80年代席捲全球的設計團隊「曼菲斯（Memphis）」的中心人物「索薩斯」設計的書架。材質為化妝合板，色彩繽紛、左右對稱的結構令人聯想到各種形狀，是有如藝術作品般的家具。
照片提供：TOYO KITCHEN & LIVING股份有限公司

幽靈椅（Louis Ghost）／菲力浦·史塔克（Philippe Starck）
「Louis」指的是路易15世。基本上重現該時代的巴洛克樣式，並以現代的一體成型方式利用透明聚碳酸酯製成，為重量輕盈的疊椅（Stacking Chair）。優美又具新鮮感，是一張備受矚目的座椅。
照片提供：Kartell Shop青山

室內設計的工作・資格・人

室內設計的職種被細分，且範圍愈來愈廣泛。
平時的生活也是工作的一部分。

細分化的職種

在過去，室內設計是建築師的工作，但近年來不僅確立了「室內設計師」此一職稱，最近更加以細分，每位工作者各自在擅長的領域大放異彩（表1）。從事室內設計原本並不需要什麼必備資格，不過因應時代的需求，如今接二連三地出現新的職稱與資格（表2）。

隨時接收各種資訊

一般的室內設計工作是以建築物的內部為對象，不過像整修這方面亦與移動、撤除或補強梁柱，以及移動、撤除牆壁等工作有關，因此最好具備一定程度的結構體知識。而在廚房與浴室的設計上則需要設備設計的知識，此外，除了諮詢、簡報能力，還必須具備園藝、花藝等專業的能力。

室內設計師的工作並不只有畫設計圖或透視圖，像是到餐館吃飯時，設計師會檢查餐桌的桌面板與桌腳的構造，或像尺蠖蟲一樣以手指來測量尺寸，然後把在意的部分畫在寫生簿上。

近來也有許多人隨身攜帶小型數位相機做紀錄，而在現場實際測量時，使用電子距離測量器會方便許多。不用說，Convex當然也是必須隨身攜帶的工具之一（照片）。

如今PC已經成為必備工具，無論是工程圖或透視圖，幾乎都是使用CAD來製圖，很少有人用手繪。繪製透視圖的軟體價格視使用感與完成的精細度不同有很大的差異，因此要配合工作的方式來挑選，但絕不可以被PC牽著鼻子走。室內設計師的本分不是畫工程圖或透視圖，而是打造美好的空間，千萬不能忘了這一點。

● 距離測量器
利用超音波或雷射測量兩點間距離的測量器。即使距離很長，也可以一人獨自測量。

● Convex
捲尺。

（表1）室內設計相關的職業（職稱）範例

室內設計師	花藝設計師	空間設計師
室內協調師	園藝設計師	空間製作人
室內規劃師	雜貨採購員	建築士（一級・二級・木造）
室內搭配師	雜貨設計師	公寓整修經理人
產品設計師	裝潢賣場服務員	紡織設計師
家具設計師	福利居住環境協調師	景觀設計師
家具採購員	房屋仲介員	居家搭配師
家具修繕師	收納顧問	照明協調師
展示設計師	照明設計師	
廚房專家	照明顧問	

（照片）室內設計師包包裡的物品

犬印鞄製作所（東京淺草）的帆布手提包。
非常堅固，用了七年完全沒出過問題。即使塞滿了沉甸甸的樣品，也沒有要壞掉的跡象。

隨身碟（1GB、4GB）。

名片。

手機、智慧型手機。

計算機。也可以用智慧型手機替代。

雷射式電子距離測量器。

筆盒。
放了0.9mm自動鉛筆（STAEDTLER）、黑色和紅色原子筆（中性筆）、橡皮擦、筆刀（OLFA）、三角比例尺（DRAPAS）。

筆記型電腦。
最近隨身攜帶的是MacBook Air。

行程記事本（NAVA）。

寫生簿（MUJI）。

數位相機R8（RICOH）。最好有廣角鏡頭。最近也常用智慧型手機來應付。

8m（5.5m）捲尺。幅度寬又耐用的產品。

（表2）日本室內設計相關資格一覽（部分）

資　格	管轄・認證團體等
一級建築士・二級建築士・木造建築士	國土交通大臣或都道府縣知事核發
室內協調師	社團法人室內裝潢產業協會
廚房專家	社團法人室內裝潢產業協會
室內規劃師	財團法人建築技術教育普及中心
室內設計士	社團法人日本室內裝備設計技術協會（日本室內設計士協會）
福利居住環境協調師	東京商工會議所
公寓整修經理人	財團法人住宅整修・糾紛處理支援中心
居家搭配師	特定非營利活動法人日本生活型態協會
照明顧問	社團法人照明學會
照明協調師	社團法人日本照明協調協會
商業設施士（商業空間設計師）	社團法人商業設施技術者・團體聯合會
DIY顧問	社團法人日本DIY協會
室外規劃師	社團法人日本建築團體・室外工事業協會
整理・收納・清掃（3S）協調師	NPO法人日本居家清潔協會
整理收納顧問	特定非營利活動法人家政協會
CAD繪圖技能審查	中央職業能力開發協會
CAD實務專業認證制度	NPO法人電腦專業教育振興會、NPO法人日本電腦指導者協會
建築CAD檢定考試	中間法人全國建築CAD聯盟
不動產交易專家	都道府縣知事資格登記
中古商	都道府縣公安委員會許可

日本室內設計相關的主要團體

社團法人日本室內設計師協會
社團法人室內裝潢產業協會
社團法人日本產業設計師協會

室內設計的基礎概念

建築結構與各部位的建法

室內的素材與裝潢

家具與建具的安裝

住宅與店鋪的室內計畫

室內設計這份工作

室內計畫的進行方式

設計室內就是設計行為。要隨時更新最新的資訊。

所謂的特定場域

當人進入空間的那一刻，室內設計才算臻於完成。空間是用來進行各種行為，若是住宅，就會有各式各樣的生活行為；若是商業空間，就會有飲食或販售等行為存在。有「人」介入其中，這些地方才會誕生空間的意義，換句話說，室內設計即是「行為的設計」。

計畫的進行方式並非基於某種理論，但大致上可分為兩種方法，一種是從整體的空間結構逐漸深入細節，另一種則是從某個重要細節組合整體，若能夠確實地與使用者見面，後者的方法效果應該比較好。舉例來說，想裝設最寶貝的畫作時，就以掛畫的牆壁為中心，逐漸擴大至細節或配色等整體空間。在進行室內計畫時，不能帶有刻板印象，應該要接受業主的要求，隨時注意「特定場域」的空間。

首先必須思考的就是找出「生活的主題」。人們對於生活所要求的元素（行為）各有不同，把這些元素彙整成一個意義是很不切實際的做法。而模擬想像出行為後，就要「分割」獲得的範圍，設定結合「吃」或「睡」等不同用途或目的的行為空間，分割的方法有很多種，要依據情況挑選合適的辦法。接著則是為被分割的數個空間重新建構關聯性，使它們互相「連結」。所謂的行為，就是連續發生的事情，單獨一件事並無法稱做「行為」，必須透過整理各個空間（＝行為）的關聯性，成就「使用方便」、「感覺舒適」的空間。

蒐集最新資訊

用於室內環境的材質、設備機器與技術日新月異，新建物件中也有不少從規劃開始就得花費一年以上的時間，有時還會發生當初預定的商品停止生產的情形，即使有替代品，尺寸或價格也會有明顯的變動，所以要特別留意。設計師必須時常做好準備，隨時注意最新的資訊才行。

● 特定場域
僅於特別條件下成立的環境（空間）。即使對其他人而言是極為不便的空間，但只要當事人覺得無比舒適即可。

日本室內設計相關的活動與蒐集資訊用的入口網站

東京國際展示場	Regeneration・建築再生展	名古屋設計週	100% DESIGN LONDON
東京國際禮品展	整修產業博覽會	100% DESIGN TOKYO	Abitare IL Tempo
國際飯店・餐廳展	未來展	DESIGN TIDE	ICFF
廚房設備機器展	GOOD DESIGN EXPO	DESIGN TOUCH	**須關注的設施**
JAPAN SHOP	SIGN & DISPLAY SHOW	LIVING & DESIGN住宅翻修	Living Design Center OZONE
建築・建材展	日經住宅整修博覽會	東京瓦斯生活設計展	東京設計中心
照明博覽會	國際福利機器展	**海外**	**蒐集資訊用網站**
SECURITY SHOW	Japan Home & Building Show	Milano Salone	All About住宅・不動產
日本建材博覽會	建築都市環境軟體展	科隆國際家具展	http://allabout.co.jp/r_house/
次世代照明技術展	JAPANTEX	interzum	Excite ism
Style Housing EXPO	IFFT／Interior Lifestyle Living	Copenhagen Design	http://www.excite.co.jp/ism/
Designer's Reform EXPO	環保產品展	斯德哥爾摩家具展	Japan Design Net
Garaging EXPO	**其他**	Maison & Objet	http://www.japandesign.ne.jp/
改造風格博覽會	東京設計師週	倫敦設計展	idsite http://idsite.co.jp/

除了上述資料外還有許多相關活動與網站，請隨時蒐集、掌握最新資訊。

一般室內計畫的進行方式

企劃
闡明地點、時間、對象、目的、預算，以及想完成什麼樣的空間等規劃的基礎部分。這個步驟由顧客執行，要明白指出計畫、設計的前提條件。

計畫・設計
設計師評估獲得的條件、進行調整、擬訂基本計畫案，用設計圖來表現規劃的概要，再以顧客確認過的基本計畫案內容進行設計，決定裝潢方式、規格、設備等細節，製作設計圖規格書。

確認並整理條件
整理計畫中家庭結構等人為要素、結構或寬敞度等空間要素、採光等環境要素、家具或設備等物品要素、預算、法規、技術、工期，以及從社會背景到個人喜好等眾多條件，以綜合觀點進行調整，使這些條件不會產生矛盾。

分配與配置空間
先預設空間裡的各種行為與情境，再設定適當的單位空間。此外，還要考量動作空間的範圍，掌握整體的協調度，決定空間的寬敞度與相對位置，彙整成平面計畫。

計劃立體空間
立體空間不只要討論高度，還要確認部位或部材的相對位置，討論空間的切面形狀、尺寸等問題。這時若能繪製素描或製作模型，將有助於彙整構想、確認細節等工作。

室內協調
遵循基本計畫案，決定地板、牆壁、天花板的裝潢材料，將家具或建具、照明器具、布料等各種要素配置於空間內。並非單純將美好的元素聚集起來，而是著重於恰如其分的協調效果，展現出元素與整體空間的關聯性。

預算計畫
可分為兩種情況，一種是預算包含在條件裡，另一種是先執行計畫再說。前者要評估的是在既定的預算內計畫能進行到什麼程度；後者則要討論隨著計畫的執行會花費多少費用。無論是哪一種情形，都必須與顧客進行密切的協商與調整。

行程計畫
擬訂行程，讓計畫能在期限內完成，確認必要的工程，設定「開始」與「結束」整體的期間。即使整體的工期很合理，也要避免安排不平衡的行程（如裝潢工期短得離譜）。

施工計畫
決定施工業者。雖然最後做決定的是顧客，但具備專業知識的設計師有必要從旁給予建議。從實績、體制、估價單的內容、業務和現場監督者的對應、實際的現場狀況、售後服務等層面綜合判斷，再來委託施工。

施工 → **完成** → **維修**

室內設計的基礎概念

建築結構與各部位的建法

室內的素材與裝潢

家具與建具的安裝

住宅與店鋪的室內計畫

室內設計這份工作

室內計畫的提案

萬事的起頭在於溝通。要細心進行讓顧客容易理解的簡報。

溝通

即便是與室內設計無關的職種，也幾乎都是在人際關係當中展開工作的，且必定需要與他人溝通和交流。在室內設計方面，則會面臨「與顧客溝通」和「與業者溝通」兩種情況。

與顧客溝通時，盡量不要對外行的顧客使用專業術語，而是改用簡單易懂的詞彙來說明；相反地，在施工現場使用專業術語，可使自己與師傅們的溝通更加順暢。設計師必須在現場正確地表達「我想這麼做」的意志，檢視每一位師傅是否按照設計者的想法來施工。

簡報

進行計畫時，要從自己與顧客的對話中導出需求、要求、喜好、必備條件等資訊（諮詢），進而提出符合這些條件的計畫案（簡報）。尤其最初的簡報更是重要，不少案子都是經過這個階段取得顧客同意後，這項工作才算成立。

簡報的部分，要配合情況使用各種道具——工程圖用來說明整體計畫，透視圖用來解說空間概念，模型則用來解釋體積或空間的組成。此外，裝潢材料、家具、照明器具等物品，大多使用實物樣品或照片來說明。將這些資料彙整成簡報等形式好讓顧客更容易理解，這樣的技巧正是考驗設計師之處。

此外，近來的筆記型電腦性能愈來愈好，因此帶著電腦進行討論的情況也不少。亦常可見到製作CG動畫來排練，或是用專業軟體結合影像與聲音來做簡報。不過，這樣容易使簡報變得大同小異，關於這方面，最好也要學點獨特的表現技巧。

● 諮詢
商量、協議，接受專家的評斷或鑑定。

與顧客溝通

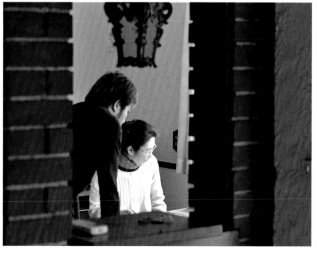

正在討論將中古獨戶建築整修成店鋪的情景。運用設計圖、樣品、色票、型錄等許多資料，並接受顧客要求，使對方更了解自己的提案。

攝影：STUDIO KAZ

溝通

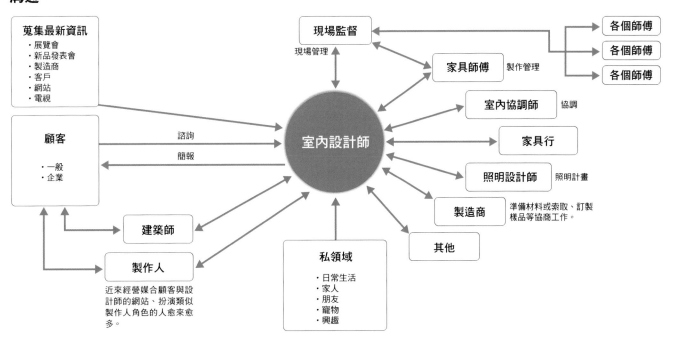

簡報板的範例

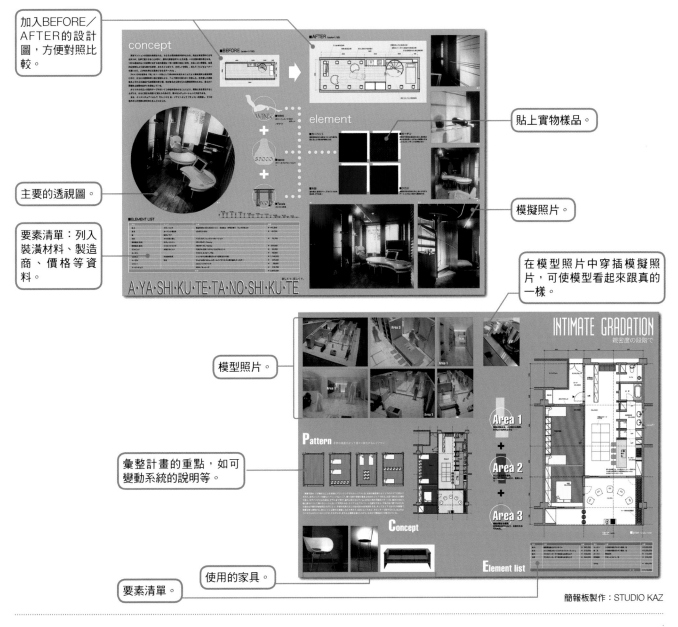

加入BEFORE／AFTER的設計圖，方便對照比較。

主要的透視圖。

要素清單：列入裝潢材料、製造商、價格等資料。

貼上實物樣品。

模擬照片。

在模型照片中穿插模擬照片，可使模型看起來跟真的一樣。

模型照片。

彙整計畫的重點，如可變動系統的說明等。

使用的家具。

要素清單。

簡報板製作：STUDIO KAZ

室內設計的工程圖

了解「基本的工程圖規則」後，
即便以CAD製圖，也要用心繪製獨特的工程圖。

畫工程圖的目的

　　不管是建築或室內，畫工程圖的目的，就是「把自己（設計師）的想法傳達給對方（業主、施工者、師傅等）」。

　　要畫工程圖，起碼得具備理解工程圖的能力。像室內搭配師、家具設計師或照明設計師，若要掌握顧客給予的空間範圍，就得正確無誤地理解建築工程圖才行，此外，照明的構想設計圖、配線圖、設備配管圖、裝潢資料表等，也大多要自己製作。因此必須熟知「基本的工程圖規則」，也就是線的種類與意義、各種符號的意義、尺寸的算法等（表1‧2）。

　　工程圖必須分成業主簡報用與現場施工用兩種。業主用的要設法讓不習慣看工程圖的顧客容易理解；現場用的工程圖，則要讓各個師傅在作業時能夠順暢無礙。

用CAD繪製工程圖

　　近來畫工程圖幾乎都是使用CAD（Computer-aided design）這套軟體，CAD是用鍵盤與滑鼠在螢幕上進行製圖或編輯，再以印表機輸出（表3‧照片）。只要學會電腦與軟體的基本操作，任誰都可以製作出正確的工程圖，且還可利用累積下來的細部圖等資料或重複使用繪製好的檔案，大幅縮短製圖的時間。

　　但這同時也會出現無論是誰畫的工程圖看起來都很相似、難以展現特色的缺點。工程圖的資訊不單是記錄其上的尺寸或指示，讓人感受到「設計師的想法＝難以完全表現的細微差異」也很重要。因此，在掌握了基礎之後，也要用心繪製出獨特的工程圖。

● CAD
指使用電腦來設計。

（表1）基本的工程圖規則

①線的種類

按斷續形式分類

實　　線	————————————
虛　　線	- - - - - - - - - - - -
一點鏈線	— · — · — · — · —

按粗細分類

細　　線	————————————
中　　線	————————————
粗　　線	————————————

	實線	虛線	一點鏈線	
細線	尺寸線、尺寸輔助線、標註線、陰影線、特殊用途的線	隱藏線	中心線、基準線、切斷線	不存在的東西
中線	輪廓線	隱藏線	假想線	存在的東西
粗線	剖面線			剖開的地方

②尺寸的記法

尺寸輔助符號

φ……直徑　　　R……半徑　　　☑……四角形（正方形）
t……厚度　　　c……斜角

標記的種類

尺寸的表現方式

邊長　　　弦長

弧長　　　角度

文字的放置法

（表2）設備圖的表示符號（部分）

電氣設備					
ⓒL	吸頂燈	⚠S	熱感應裝置（天花板）	ⓓ	對講機子機
ⓓL	嵌燈	⊖	牆壁插座1口	Ⓣ	對講機母機
Ⓟ	吊燈	⊖₂	牆壁插座2口	ⓣ	對講機增設母機
Ⓑ	壁燈	⊖ₙ	牆壁插座n口	⬚	弱電用端子箱
Ⓢ	牆壁聚光燈	⊖E	牆壁接地插座	◢	分電箱
Ⓢ	天花板聚光燈	⊖WP	牆壁防水插座	▶◀	動力箱‧控制箱
⊂⊃	螢光燈	⊖◁	地板插座	△	天花板揚聲器
⊂●⊃	牆壁螢光燈	⊖₂₀₀	牆壁200V插座	◖	牆壁揚聲器
Ⓕ	牆腳燈	Ⓜ	多媒體插座	換氣設備	
◯	電話盒	☐R	控制器（熱水器〔HW〕）	∞	換氣扇
●	開關	☐F	地板暖氣控制器	⊡	天花板換氣扇
●H	慢速閃爍開關	◉	電話孔（牆壁）	其他	
●T	定時開關	◎	電視孔（牆壁）	⊗	排水
●₃	三路開關	☐	LAN	◑	混合水龍頭
↗	調光開關	TVⓓ	對講機子機（附鏡頭門口機）	◔	送水龍頭
●L	帶燈開關	TVⓉ	對講機母機（附螢幕）	●	熱水龍頭
		TVⓣ	對講機增設母機（附螢幕）	♀	瓦斯栓

（表3）代表性的CAD軟體、CG軟體的種類與販售公司

軟體	對應系統	販售公司
CAD		
Vectorworks系列	Win、Mac	A&A股份有限公司
AutoCad	Win	Autodesk
JwCAD	Win	（免費軟體）
DRA-CAD	Win	構造系統
ArchiCAD	Win、Mac	GRAPHISOFT[1]
CG		
Shade	Win、Mac	e frontier
formZ	Win、Mac	UltimateGraphics
Interior Designer Neo	Win	MEGASOFT
Sketch UP	Win、Mac	Google[2]

Vectorworks Designer
with Renderworks
照片提供：A&A股份有限公司

Shade13 Professional
照片提供：e frontier股份有限公司

（照片）具代表性的印表機

HP Designjet 110plus
●製造商：Hewlett-Packard ●外形尺寸
（W×D×H）：480×545×1,192mm
●重量：約33kg　　照片提供：日本HP

PX-6550
●製造商：EPSON ●外形
尺寸（W×D×H）：
848×765×354mm ●重
量：約40.2kg
照片提供：EPSON

imagePROGRAF
iPF5100
●製造商：Canon ●外
形尺寸（W×D×H）：
999×810×344mm ●
重量：約49kg

照片提供：Canon

透視圖

透視圖是極具效果的簡報工具。
可別只是畫出漂亮的CG就滿足了。

透視圖的基礎

　　平面圖或展開圖很難表現出立體感，在說明、研討各面的銜接與結合時，尤其需要以立體的方式表現，而透視圖（perspective）便是為此而繪製的完成預想圖，對於不習慣看工程圖的顧客而言是效果極佳的簡報工具（圖1）。

　　透視圖又稱為遠近圖法，基礎的原理是以「遠景畫小、近物畫大」的方式來表現，而平行的線則向內集中於一點。透視圖法有三種類型──平行透視圖法（一點透視）、成角透視圖法（二點透視）、斜角透視圖法（三點透視）（圖2）。其中平行透視圖畫起來很簡單，是最常被使用的透視圖。

　　此外還有等角投影法及立體正投影法等表現方式（圖3）。

　　只要理解這些基礎，就能利用透視格子圖等工具簡單地（簡略化）畫出透視圖。希望各位平日能積極地以身邊的景物或室內照片練習，藉以提升自己的技術。

可別滿足於CG

　　和其他工程圖一樣，透視圖如今也從手繪轉變為CG（Computer Graphics）了（圖4）。近來還可以用CAD製作好工程圖後轉出3D立體圖，直接在上面填入顏色或材質當成CG。

　　CG既漂亮又簡單易懂，無疑是極具效果的簡報工具，不過設計的本質並非畫出漂亮的CG，不能這樣就感到滿足──可別被CG矇騙了。

● 透視格子圖
繪製有一定間隔之基準線的圖。繪製透視圖時把格子墊在底下，當做配置柱子或牆壁的標準，除了「正面」之外，還有「左斜上方」等各種視角的格子。

（圖1）透視圖的範例（手繪透視圖，再以Photoshop上色）

 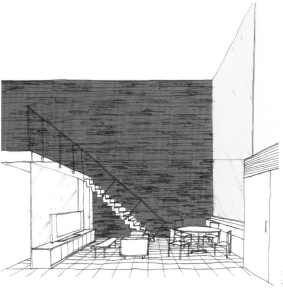

透視圖製作：
STUDIO KAZ

（圖2）透視圖法的種類

①一點透視法（平行透視圖）

②二點透視法（成角透視圖）

③三點透視法（斜角透視圖）

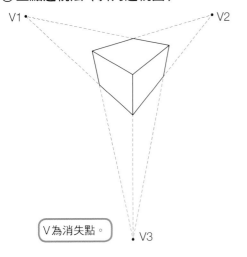

> V為消失點。

（圖3）等角投影圖和立體正投影圖

①等角投影圖

> 畫立方體時，長寬高的比為1：1：1，所以畫起來很容易，至於圓則用35°（傾斜）的橢圓板來畫。

②立體正投影圖

> 長寬高為1：1：1時，立方體的高看起來會特別長，所以可以把高的比例改成0.8左右。圓則是直接使用正圓，因此畫起來很輕鬆。

（圖4）CG範例

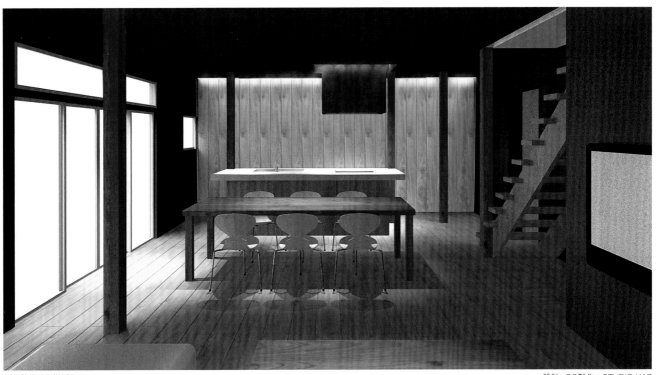

住宅整修的內裝透視CG。

設計・CG製作：STUDIO KAZ

與室內設計有關的日本建築基準法

要隨時掌握最新的法律資訊。
IH調理爐要與瓦斯爐採用相同的標準。

掌握最新的法規內容

室內計畫與建築基準法（圖1）等各種法規息息相關，由於法規經常修正、改訂或制訂新的規定，因此必須隨時掌握最新的內容才行。

日本建築基準法中設定了「用途地區」，針對各地區不可建造的建築物大小與用途皆有規定，故若想把倉庫翻修（Renovation）成住宅，可要加以注意。

在建築基準法中，建築物的形態受到建蔽率、容積率、高度限制、（北側或道路等的）斜線限制等規範限制（集團規定）。此外，居室的採光或換氣等環境衛生方面也有所規定，其他還有針對樓梯的斜度或建築材料等各種層面的規範。

近來在住宅設置地下室的案例也變多了，關於這部分，建築基準法中亦有定義，並規定了容積率的放寬標準等規範。

內裝限制

日本建築基準法中與室內設計關係最密切的就是內裝限制，這項規定的用意，是為了提高建築物內部裝潢的防火性。

住宅的內裝限制中需要留意的就是「火氣使用室」的處理。以獨戶住宅為例，從熱源中心算起半徑250mm、高800mm的範圍內部，要使用特定不燃材料（牆壁、天花板的基座也一樣）裝潢；從爐子中心算起半徑800mm、高2,350mm的範圍內部，以及天花板面、間柱、基座材料也都得用特定不燃材料或相同水準的材料來裝潢。而爐子到天花板的距離未滿2,350mm時，則改以從爐子算起半徑800mm，加上以爐子為中心、天花板半徑「2,350mm–至天花板的高度」的部分為不燃材料的裝潢範圍（圖2）。

而容易混淆內裝限制的就是IH調理爐。不少設計師誤以為「IH不使用火焰，所以不算『火氣』」，但除了神奈川縣以外（'09年10月當時），IH也得遵守內裝限制，採用跟瓦斯爐一樣的分隔距離才行。由於日本各消防署的看法不盡相同，故要記得隨時確認最新資訊。

● 翻修
原本的意思是修理、修復、改造等，近來多指建築物的大規模修改工程。有別於單純的外裝工程或更換設備之類的「整修」，翻修的目的在於提高耐震、耐火、隔熱等性能或價值，不過最近也常有人將兩者視為相同的意思。

（圖1）日本建築基準法的體系

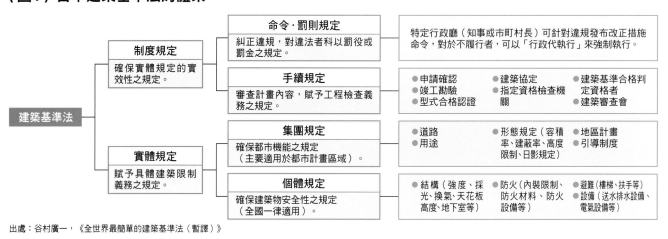

出處：谷村廣一，《全世界最簡單的建築基準法（暫譯）》

（圖2）爐子周圍的內裝限制

以前的內裝限制

用高500mm以上的垂壁來區分，可控制內裝限制的範圍。

內裝限制範圍外 ← → 限制範圍

客廳‧餐廳

廚房

火氣使用室的天花板、牆壁要使用準不燃材料以上的不燃材料。

厚9mm以上的不燃材料。

距離保持在「火源至天花板高度」的1/2以上。

內裝限制的放寬標準（限獨戶住宅）（並列法規）

客廳‧餐廳‧廚房

只要符合爐子周圍的必備條件，就可不列入內裝限制的範圍裡。

從爐口中心算起直徑500mm、高800mm的範圍，就要使用特定不燃材料。

頂到天花板面

2,350mm

2,350mm–至天花板的高度

從各爐口中心算起直徑1,600mm的範圍，除了指定材料外，都要使用特定不燃材料。

以瓦斯爐為例，從各爐口位置算起半徑800mm、高2,350mm的範圍，必須使用特定不燃材料。天花板至爐口的距離未滿2,350mm時，則以「2,350mm–至天花板的高度」所得的值為半徑，將此球形空間視為範圍。

φ1,600mm

※適用於所有爐子

室內設計的基礎概念

建築結構與各部位的建法

室內的素材與裝潢

家具與建具的安裝

住宅與店鋪的室內計畫

室內設計這份工作

各種與室內設計相關的日本法規

為擁有安全的居住生活，國家制訂了各式各樣的法規。
規劃時必須講求通用設計。

消防法

在日本，除了建築基準法以外，與室內設計有關的法律還有消防法、無障礙法、品確法、PL法、廢棄物處理法、家電回收法等。

消防法是以「預防、警戒與撲滅火災，保護國民的生命、身體及財產免於火災侵害，並減輕火災或地震等災害造成的損害」為目的而制定的法律（表）。建築基準法裡有針對內部裝潢材料的內裝限制，消防法則有針對窗簾或地毯等用品的「防焰規定」，使用於規定的部位時，一定要挑選貼有「防焰標示」的物品（圖1）。像出租大樓等場所，有時也需要提出防火認證號碼，因此必須跟製造商討論。此外，消防法也規定了火氣設備的周邊與可燃物之間的分隔距離（圖2）。

無障礙法等法規

所謂的無障礙法，即是「為確保高齡者或身障者能在日常生活及社會生活中自立，像商業設施等建築物、公共交通設施與車輛、道路或室外停車場、都市公園等日常生活會利用到的設施必須無障礙化，以便高齡者與身障者能方便又安全地使用」，因此除了辦公大樓的輪椅因應措施或針對高齡者與身障者的設計，也要追求人人都可利用的通用設計。

品確法和PL法這兩項法律的目的，在於清楚劃分住宅與產品的瑕疵或缺陷之責任所在，保障使用者「用得安心、安全」的權利（圖3）。

此外，廢棄物處理法與家電回收法的用意，則在於促使廢棄物的處分與回收作業正確順利地執行，可說是因應環境問題的法律。

● 無障礙法
正式名稱為「促進高齡者、身障者等移動的順暢化之相關法律」，日本於2006年實施。

● 品確法
正式名稱為「促進住宅品質的確保之相關法律」，日本於2000年實施。

● PL法
正式名稱為「製造物責任法」，日本於1995年實施。

● 廢棄物處理法
正式名稱為「廢棄物的處理及清掃之相關法律」。

● 家電回收法
正式名稱為「特定家庭用機器再商品化法」。

● 通用設計
不分年齡與性別、有無身體障礙，任何人都可以方便使用的產品或設備的形狀，而不像無障礙設計那樣設有身障者或高齡者這類特定對象。

（表）日本消防法規定的消防用設備

	自動火災通報設備	感測到火災時會發出警報的設備。
警報設備	緊急警報設備	按下按鈕就會發出警鈴或警報聲，通知周圍發生火災的設備。若有自動火災通報設備則可不用裝設。
	緊急廣播設備	按下廣播設備的緊急按鈕，就能使音量調節功能失效，或優先播放緊急廣播的設備。某些規模或用途的設施有設置的義務。
	瓦斯外洩火災警報設備	感測到瓦斯外洩就會發出警報的設備。地下街等符合一定條件的設施有設置的義務。
滅火設備	室內消防栓設備	消防栓有三種，各設施有義務設置指定的消防栓。
	灑水設備	感測到火災時會灑水滅火的設備。
避難設備	引導燈	用來指示逃生口或避難通道、隨時保持照明的標示板。
	緊急照明器具	用於逃生口或避難通道的照明器具。一般都是平時關燈，緊急時再以內建充電池來照明。
	逃生梯	直通可避難疏散的一樓之樓梯。

（圖1）防焰標示範例

消防廳認證

認證號碼

防　焰

25mm

60mm

顏色分別為底（白色）、防焰（紅色）、消防廳認證（黑色）、認證號碼（黑色）、橫線（黑色）、其他（綠色）。

（圖2）瓦斯爐的分隔距離（以東京都的火災預防條例為例）

可燃物可能接觸的部分

天花板

可燃材料

排氣風管

50mm以上的隔熱材料
（石棉等）

5mm以上

20mm以上

抽油煙機

特定不燃材料（5mm以上）

特定不燃材料（9mm以上）

可燃材料

9mm
以上

火氣設備的
寬幅以上

800mm
以上

燃燒設備

特定不燃材料（5mm以上）

天花板

50mm以上

抽油煙機

排氣風管

（圖3）住宅性能評鑑標示項目與評鑑流程

①評鑑項目

①與結構安全有關的性能
②與火災時的安全有關的性能
③與減輕軀體等劣化有關的性能
④與維護管理的考量有關的性能
⑤與溫熱環境有關的性能
⑥與空氣環境有關的性能
⑦與光‧視覺環境有關的性能
⑧與聲音環境有關的性能
⑨與顧慮高齡者等對象有關的性能
⑩與防盜有關的性能

②評鑑的流程

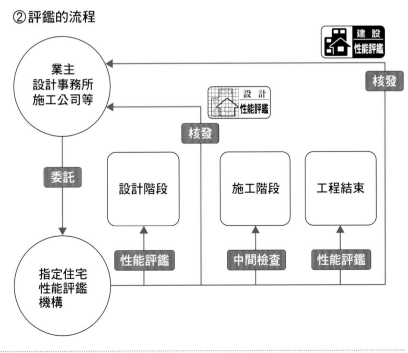

建設
性能評鑑

核發

業主
設計事務所
施工公司等

設計
性能評鑑

核發

委託

設計階段

施工階段

工程結束

指定住宅
性能評鑑
機構

性能評鑑

中間檢查

性能評鑑

索 引

〈作者簡歷〉

監修・執筆

和田浩一／coichi wada

STUDIO KAZ（股）代表。室內設計師與廚房設計師／1965年出生於福岡縣。1988年自九州藝術工科大學畢業後，進入Toyo Sash（股）公司（現LIXIL股份有限公司）任職。1994年成立STUDIO KAZ。1998～2012年擔任Vantan設計研究所室內設計系兼任講師。2002～2006年擔任工學院大學專科學校室內設計科兼任講師。曾獲得「廚房空間規劃大賽」、「優良設計獎」等多項獎項，亦積極舉辦個展與團體展。具二級建築士、室內協調師、廚房專家等資格。

執筆（P18～19、P154～155）

富樫優子／yuko togashi

「櫻優工作室」負責人／色彩指導・VMD（Visual Merchandising，視覺行銷）指導・創作花藝／1962年出生於福岡縣。1982年自武藏野美術短期大學畢業。曾於岩田屋（股）三越系列婦女服飾專賣店負責VMD，離職後赴美至流行設計學院展示設計科進修，回國後曾於顧問公司服務，目前自立門戶，推廣各項設計業務的要點──「色彩的作用」。具財團法人日本色彩研究所認證色彩指導者、社團法人A・F・T認證色彩講師、二級建築士、室內協調師、照明顧問等資格。

執筆（P156～161）

小川ゆかり／yukari ogawa

ENPRO27（股）代表。照明士／出生於大阪。2006年離開遠藤照明後，於2007年成立EN works公司，2011年改名為ENPRO27，經手照明設計、光源整修、辦公室布置。在前公司企劃研討會時了解到光與大腦的關係，加深了個人對此一領域的興趣。目前正透過研討會與電子報讓人們對再熟悉不過的光產生更多興趣，以期善用光使生活變得更加美好並充滿活力。

國家圖書館出版品預行編目資料

完全圖解室內設計知識全書 / 和田浩一, 富樫優子,
小川ゆかり著 ; 王美娟譯.
-- 初版. -- 台北市 : 台灣東販, 2013.06

200面 ; 21x29.7公分

ISBN 978-986-331-068-6（平裝）

1.室內設計

967 102008274

完全圖解
室內設計知識全書

2013 年 6 月 1 日初版第一刷發行
2021 年 9 月 1 日初版第十五刷發行

作　　者	和田浩一・富樫優子・小川ゆかり	
譯　　者	王美娟	
編　　輯	林蔚儒	
美術編輯	黃盈捷	
發 行 人	南部裕	
發 行 所	台灣東販股份有限公司	
	＜地址＞台北市南京東路 4 段 130 號 2F-1	
	＜電話＞(02)2577-8878	
	＜傳真＞(02)2577-8896	
	＜網址＞http://www.tohan.com.tw	
郵撥帳號	1405049-4	
法律顧問	蕭雄淋律師	
總 經 銷	聯合發行股份有限公司	
	＜電話＞(02)2917-8022	

購買本書者，如遇缺頁或裝訂錯誤，
請寄回調換（海外地區除外）。
Printed in Taiwan

TOHAN